中华艺术论丛

第19辑

戏曲在当下生存状态调查报告专辑

朱恒夫　聂圣哲　主编

上海大学出版社

图书在版编目(CIP)数据

中华艺术论丛.第19辑,戏曲在当下生存状态调查报告专辑/朱恒夫,聂圣哲主编.—上海:上海大学出版社,2017.12
 ISBN 978-7-5671-3014-2

Ⅰ.①中… Ⅱ.①朱…②聂… Ⅲ.①艺术-中国-文集②戏曲评论-中国-文集 Ⅳ.①J12-53②J826-53

中国版本图书馆 CIP 数据核字(2017)第 301247 号

责任编辑 傅玉芳
封面设计 柯国富
技术编辑 金 鑫 章 斐

中华艺术论丛 第19辑
戏曲在当下生存状态调查报告专辑
朱恒夫 聂圣哲 主编
上海大学出版社出版发行
(上海市上大路99号 邮政编码200444)
(http://www.press.shu.edu.cn 发行热线 021-66135112)
出版人 戴骏豪

*

南京展望文化发展有限公司排版
上海华教印务有限公司印刷 各地新华书店经销
开本 890mm×1240mm 1/32 印张 11.5 字数 288千
2017年12月第1版 2017年12月第1次印刷
ISBN 978-7-5671-3014-2/J·436 定价:50.00元

编辑委员会

主　任　聂圣哲

委　员　（按姓氏笔画为序）

　　　　王廷信　方锡球　叶长海　［日］田仲一成
　　　　［韩］田耕旭　　冯健民　曲六乙
　　　　朱恒夫　刘　祯　刘蕴淯　吴新雷
　　　　何小青　陆　军　陈犀禾　周华斌
　　　　周　星　郑传寅　赵山林　赵炳翔
　　　　俞为民　聂圣哲　［美］Stephen H. West（奚如谷）
　　　　黄宗贤　曾永义　楚小庆　廖　奔

主　编　朱恒夫　聂圣哲

主编导语

朱恒夫　聂圣哲

 文学作家只要有才华、毅力和不怕苦、不怕累，即可创作出作品。而一台戏剧剧目的问世，则需要一个团队的通力合作，否则，无法在舞台上呈现。即使是独角戏，也需要有后台人员的帮助，而这个团队就是剧团。所以，剧团是戏剧的重要因素。对于戏曲而言，剧种是由剧团承载的，演员要依附于剧团才能施展演艺的才能，和通过剧团这一组织才能获得经济的收益。古往今来，没有一个剧种不通过剧团（戏班）生存、发展的，也没有一个演员不依赖于剧团而自己演出的。

 那么，什么样的戏曲剧团才能够创演出高质量的戏曲剧目呢？道理是明摆着的，剧团的演职人员最好都是至少大部分是"人才"，编剧、导演、演员、作曲、舞美等，都是"有武"之人，杰出的"管理者"则为他们提供"用武之地"，营造出和谐的、正气浩然的环境，于是，大家和衷共济，向着将剧团做大做强的共同目标，焕发出所有的智力、毅力与体力，这样便不断地进步，渐渐成长为观众认可的一流的剧团。

 然而，现在这样的戏曲剧团少了，大多数剧团是靠体制艰难地维持着，演职人员多不能胜任自己的岗位，人心涣散，矛盾丛生，许多人在迷茫中一天天地混着日子。

 之所以如此，缘自戏曲长期衰萎而导致经济收益低下。作为一种艺术商品，很少人甚至无人购买，自然就没有多少收入。

没有收入就无法过上理想的生活,甚至连最基本的生活也维持不下去。在这样的情况下,剧团中有才华的人,自然不会甘于贫困,而会设法改做他业,即使没有离开剧团,也是"身在曹营心在汉",不会尽心尽力地做事。至于那些天资聪颖、具备从事戏曲行业条件的青年人,其人生规划多不会选择戏曲。于是,便出现了这样的状况:有才华的演职人员剧团留不住,或留在剧团也不安心,而新招进的演职人员则多不适合从事戏曲这一行业。由这样的人构建的剧团,其状态就可想而知了。大家为了生存,眼睛都盯着那本来就不大的"蛋糕",加之没有多少演出的机会,"无事生非",剧团内的人际关系便紧张而复杂。这样的剧团,怎么能够创演出吸引人的高质量的剧目?怎么能够担负起振兴戏曲这一重任?

　　为了能够引起文化主管部门和社会上关心戏曲命运的人对剧团的高度重视,敝刊本期专门约请了一些戏曲研究者对戏曲剧团进行调查,客观地描述它们的生存状况,以提供第一手资料。调查报告反映了一个共性的问题,就是剧团的票房很差,有许多剧团几无演出市场,所谓的收入大多数来自财政的拨款和政府对戏曲进校园、进社区、下农村、下厂矿的剧目购买,即使像上海昆剧团或天津青年京剧团这样有一定票房号召力的剧团,如若没有政府的财政支持,也撑不了一年半载。人们只知道戏曲在列入各级"非物质文化遗产名录"之前,每年以几个剧种消亡的速度递减,殊不知,如果不是政府财政的无偿输血,可能大部分戏曲剧种会在几年时间内气绝身亡,绝大多数剧团会自行解散,数以百万计的演职人员或提前退休,或离开戏曲行业,其问题的严重性,是常人无法想象的。

　　尽管本书所收录的调查报告大都总结了剧团寻找生路的一些做法,但都不能从根本上振衰起敝。这是一个研究了几十年但至今还没有任何进展的重大课题,到底采取怎样的措施,才能吸引一

流的人才从事戏曲行业,构建成奋发向上的剧团,从而使戏曲恢复生机,赢得人民大众的喜爱?这个问题不能再拖了,因为事关传统文化的传承,事关中华民族代表性戏剧艺术的生死存亡,事关千万口人的生计。我们希望上上下下都来研究这个问题,尽快地探索到真正有效的办法。

目 录

增强昆剧生命力的有效措施
——上海昆剧团新时期以来传承发展工作的
调查报告 朱恒夫（ 1 ）
新时期上海京剧院剧目创作与人才建设调查报告 迦 山（ 22 ）
苏州中国昆曲博物馆"昆剧星期专场"近年演出状况
与进一步办好之对策 孙伊婷（ 36 ）
天津河北梆子剧院现状调查 王兴昀（ 40 ）
天津市青年京剧团现状调查 苏 坦（ 55 ）
鲁山县戏曲剧团生存状况调查报告 李小红（ 69 ）
新时期山东剧团生存与发展研究报告
——以临沂市柳琴戏传承保护中心为例 宋希芝（ 83 ）
梅山傩戏的困窘与解困对策
——以湖南新化县阳全宝坛班及其代表作
《萧师公》为个案 李新吾 田 彦 徐 益（104）
罗山皮影戏现状调查研究 王晶晶（126）
山东省柳子剧团的生存发展状况 宋希芝 龚天宇（135）
集体记忆的"日光歌剧团"演艺史话 蔡欣欣（145）
粤剧生存状态的调查
——以广东粤剧院为例 王 琴（166）

甘肃成县秦腔剧团现状调查　　　　　　杨　敏　刘元杰（190）
老巷子里的秦腔传承基地
　　——宁夏固原市隆德县秦腔剧团调研报告　　刘衍青（199）
梧州粤剧团调查报告
　　——以老一辈代表性人物为对象　　　　李　慧（212）
扎根泥土，绽放馨香
　　——广西永福县彩调团生存现状调查报告　廖夏璇（233）
戏曲剧团的体制"改革"所造成的问题
　　——阜阳市曲剧团的调研报告　　　　　王建浩（244）
小剧场与黄梅戏的保护与传承
　　——关于再芬黄梅公馆演出活动的调查报告　胡　瑜（257）
厦门金莲陞高甲戏剧团调查报告　　廖智敏　黄相平（277）
上海小剧场戏曲调查报告　　　　　　　　　李　峥（296）
戏曲现代戏的成功范本
　　——豫剧《焦裕禄》创演调研报告　　　黄钶涵（311）
论戏曲电影的拍摄艺术　　　　　　　　　朱赵伟（332）
洛阳曲剧团发展状况调查报告　　　　　　张晓芳（339）
宜黄戏神清源祖师庙的遗存状况　　　　　章军华（349）

增强昆剧生命力的有效措施
——上海昆剧团新时期以来传承发展工作的调查报告

朱恒夫

摘 要：从20世纪70年代末也就是"新时期"以来,昆剧在中国所有的戏曲剧种的振兴工作中,是最有起色的一个剧种。而在整个中国昆剧界,传承与发展工作做得最为出色的,毫无疑问,是上海昆剧团。上海昆剧团何以会让长期衰萎的昆曲有着这样的活力,是因为他们所采取的传承保护的措施非常得当,抓住了戏曲的四个基本要素,即演员、剧目、观众与管理。

关键词：昆剧 上海昆剧团 传承 发展

从20世纪70年代末也就是"新时期"以来,昆剧在中国所有的戏曲剧种的振兴工作中,是最有起色的一个剧种。说最有起色,是基于以下所出现的五个现象：一是从原来台上演戏的人比台下看戏的人多变成现在许多昆曲的场次一票难求,观众由大多数是老年人变成大多数是青年人,且青年观众多是大学本科以上的学历。二是整理改编与新创的剧目不断地增加,且多数上演的剧目都保持了昆剧的审美特性,因而得到了大多数戏曲专家与观众的高度认可。三是昆曲的演员、义工和民间的昆曲曲会的数量不断

* 朱恒夫(1959—),博士,上海师范大学教授。专业方向：戏曲历史与理论、艺术学理论、中国古代文学。

地增加，使得昆曲这一古老的戏剧艺术的传承后继有人，普及面越来越广。四是研究昆曲的成果不断涌现，有关昆曲的学术研讨会不断召开。据不完全统计，自2010年以来，每年发表的有关昆曲的论文在450篇左右、著作在20本上下，每年举办的有关昆曲的不同层次的学术研讨会在30次左右。五是以"人类口头与非物质文化遗产代表作"的身份与中华民族优秀传统文化艺术的符号而频繁地在国外舞台上亮相，且得到外国观众的赞赏。若说这五个现象在四百多年的昆剧发展史上从未出现过，也没有半点夸张的成分。昆剧命运的转机，给人们带来了整个戏曲复苏回春有望的信心。

而在整个中国昆剧界，传承与发展工作做得最为出色的，毫无疑问，是上海昆剧团。

有三个例子能够佐证这样的判断：一是2016年6月3—6日，上海昆剧团携"临川四梦"——《牡丹亭》《紫钗记》《邯郸记》与《南柯梦记》到不是昆曲主要流布区的广东，在广州大剧院演出。而广州大剧院是一座能够容纳1 700位观众的大剧场，结果四场演出的出票率皆为90%左右，取得了总票房100多万元的佳绩。二是2017年9月21—24日，上海昆剧团创排的全本《长生殿》在全国巡演结束回沪后，又在上海大剧院连续演出四天，吸引了6 500余人次的观众观看演出，票房150多万元，创下了上海昆剧团一部戏票房的最高纪录。三是2017年9月初，上海昆剧团受希腊政府和希腊斯塔夫洛斯·尼亚赫斯文化中心基金会的邀请，参加雅典新国家歌剧院开幕季的演出，共演出三场，近2 000个座位的剧院几乎场场满座，近6 000张戏票基本售空，且观众多是希腊人，而不是像其他戏曲剧种到国外演出那样，观众基本上是华人。

上海昆剧团何以会让长期衰萎的昆曲有着这样的活力，是因为他们所采取的传承保护的措施非常得当，抓住了戏曲的四个基本要素，即演员、剧目、观众与管理。

一、着力培养传承昆曲的演员

没有优秀的演员,传承和发展就是一句空话,这是众所周知的道理。一百多年来昆剧兴衰浮沉的历程,就说明了这个道理。没有苏州昆剧传习所培养了几十名"传字辈"的演员,"全福班"就很可能成为昆曲的最后一个班社,更不要说20世纪50年代会产生所谓"一出戏救活了一个剧种"的《十五贯》了;没有"昆大班""昆小班",自然也就没有了"昆三班""昆四班"和"昆五班",即使时代进入了传统文化重新得到重视的新时期,如果没有一批德艺兼备的演员,连一台戏都撑不起来,昆曲的复兴也就无从谈起。道理人人明白,但是要做好培养人才这件事情,却并不容易。尤其是在进入新时期,昆曲走入低谷、市场经济影响人们的价值取向的时候,更是困难重重。

20世纪90年代,社会上掀起了重视"文凭"的热潮,而培养昆曲人才的上海戏曲学校仅是一所中等专业学校,学生毕业后,所取得的只是中专文凭。这严重地影响了招生和入校学生专业思想的稳固性。如在1986年入学的"昆三班",1993年进团时有56人,陆续走掉了一大半,最后剩下的只有23人,以致后来剧团排演大戏《班昭》《司马相如》时,因青年演员流失过半,留下来的还不能挑大梁,于是在剧中担当主要角色的,仍是年过半百的张静娴、岳美缇、蔡正仁等"昆大班""昆小班"的演员。

为了切实解决人才青黄不接的问题,上海昆剧团要从源头抓起、从招生抓起,可是戏曲学校的毕业文凭层次低,成了招生的一个瓶颈。1999年,上海戏曲学校昆曲班招生,结果报名者只有二三十人,为了凑够一个教学班,只好在"矮子当中选将军",勉勉强强地筛选出了14人,由于选择余地小,学员的资质条件大多不太理想。针对这样的情况,上海昆剧团多次上书有关领

导和写文章呼吁①,强烈要求昆曲人才的培养教育须实行中专教育与大学教育的衔接,以提高毕业生的学历层次。在上海市领导的协调下,上海昆剧团、上海戏曲学校先是与上海师范大学合作培养大专层次的昆曲人才。之后,在政府的统筹下,将上海戏曲学校划入上海戏剧学院,从制度上规定把昆剧的人才教育提升到本科层次。"昆五班"就是在这样的背景下产生的。2004年,上海昆剧团与上海戏剧学院戏曲学校开始招收十年制的昆剧学员,前六年为中专与大专,后四年为本科。因文凭的提高,引发了家长与考生投考的热情,当年,江浙沪一带就有1 700余人报名。昆曲艺术家们为了招到真正能将昆曲艺术传承下去的好苗子,亲自到各地选拔考察,以宁缺毋滥的选人原则,分两次选拔出了六七十位学员,其平均年龄只有14岁。当然,"十年制"的本科教育不全是为了提高文凭,也是昆曲教育的实际需要。昆曲教育是一种精品教育,其技艺之丰富、教学之难度,是其他剧种的艺术教育无法相比的。对于受教育者来说,只有六年的教育是无法胜任舞台演出的。六年制的学生毕业后进入剧团,多半仍处于半懂不懂的状态。倘若没有足够的演出锻炼的机会,自己再没有刻苦习艺的自觉性,很可能造成一个本来是一块演员料子的人却终身不能成才的结果,甚至连在昆曲行业里立足的位置都没有。与其如此,还不如让他们继续留在学校里学习,夯实前六年打下的基础,后四年也就是大学本科阶段,尽可能地为他们提供舞台实践和创作表演的机会,以使他们在进入剧团后,很快地胜任自己的工作。这一培养方式的成效,

① 蔡正仁在《浅谈昆剧的继承与发展——为纪念"传"字辈老师八十周年而作》中呼吁:"我认为大胆而勇敢地吸收一批具有初中毕业的学生进行培养是可能也是必要的,我们需要高文化层次的昆曲演员,具有大学水平的昆曲演员出现在昆曲舞台上应该是可望而可及的。昆曲要发展,不仅需要演员,还需要高水平的昆剧导演、作曲、舞美、服装设计、乐队指挥等专业人才,还需要培养出自己的管理人才。"载《上海戏剧》2001年第6期。

在实施还不到十年时，就开始逐渐显露了出来。2011年底，卫立在文化部主办的"文华艺术院校奖"第一届全国青少年戏曲邀请赛上获得了高年级组的金奖；在2012年中国昆曲艺术节上，"昆五班"集体搬演的《拜月亭》获得了"优秀剧目奖"和"优秀表演奖"；2013年，他们又推出新编昆剧《宝黛红楼》，让资深戏迷们看到了昆剧未来的希望；2016年，"临川四梦"之一《南柯梦记》的主要角色就是由"昆五班"的卫立、蒋珂扮演的，他们两人还因此获得了该年度"白玉兰戏剧表演艺术奖新人奖"；2017年，四本《长生殿》的第一本与最后一本的唐明皇即由倪徐浩、卫立扮演。

优秀的学员进入剧团后，上海昆剧团没有放任自流。老一辈的昆曲演员们也就是"昆大班""昆小班"的蔡正仁、王芝泉、方洋、计镇华、刘异龙、张洵澎、张铭荣、张静娴、岳美缇、梁谷音等人，都有弘扬昆剧艺术的使命感与本昆剧团必须薪火相传的责任感，没有任何外力的强求，完全出自他们内心的自觉。他们对待"昆三班"至"昆五班"的演员，就像对待自己的儿孙辈一样。老一辈之间或许有些因工作而产生矛盾，但是在对待后生辈演员的态度上，他们绝对是无私的扶持、爱护。所以，上海昆剧团尽管是一个有着包括退休职工在内的270多名演职人员的单位，但它就像一个几代同堂的大家庭一样，关系和谐，洋溢着浓郁的亲情。剧团除了按照传统的师徒制方式或者在文化主管部门组织的演员人才培训班上让老演员给新演员教戏外，还发明了"学馆制"这一新型的继续教育的方式。

学馆是上海市文化发展基金的一个重大项目，由上海昆剧团主办。宗旨是"宗脉传承，承戏育人"，让以本剧团青年演员为主的学徒从老一代手上接受昆曲经典性剧目的表演技艺和热爱昆曲、热爱观众的戏德。学馆的教师以上海昆剧团老演员为主，他们是王芝泉（武旦）、方洋（花脸）、计镇华（老生）、刘异龙（丑）、张洵澎（闺门旦）、张铭荣（丑）、张静娴（闺门旦）、岳美缇（小生）、梁谷音

(花旦)、蔡正仁(小生)、谷好好(刀马旦)等,还外请了其他昆剧团的技艺高超的老演员,他们是华文漪(闺门旦)、侯少奎(武生)、张继青(闺门旦)、林为林(武生)、罗艳(花旦)、柯军(文武老生)、王芳(闺门旦)等,一共二十余人。同时,配备乐队艺术指导一名。教学计划是:从2015年5月18日起,通过三年的教学,传承6台大戏和100出折子戏。原则上每一出折子戏的教学时间,不得少于半个月。对教学的过程,全程进行录像,以便让师生通过录像详细分析其得失,并将录像保存下来,以作为今后教学与排演的重要参考资料。教学工作结束后,将由文化主管部门和上海市戏曲艺术中心、京昆咨询委员会的专家组成考核小组,检查其教学的成果[①]。学馆的闭门教学与舞台实践是紧密结合在一起的,因为这些学徒都是在职的演员,或驻场演出,或在剧院演出,可以将所学到的表演技艺运用到演出中。尽管这一期的学馆到2018年5月18日才结束,但已经取得了不小的成绩。经过两年多的学习,所有的青年演员都有进步,只是大小程度不一而已。内行的观众在看了他们的演出后,感觉到他们身上的昆曲韵味更浓了。

培养昆曲的人才,不能仅仅着眼于几个人,更不能是一两个人,而必须是一个群体。曾任过团长的蔡正仁对此有深刻的认识,他说,上海昆剧团之所以被人誉为"第一流剧团,第一流演出,第一流演员",是因为它有着一个"艺术家的群体"。"上昆成立二十多年来打的就是'阵容坚强、行当齐整'这张牌,每个行当都有'代表人物',每台演出都要'珠联璧合'、'群英荟萃'。这是上昆享誉海内外的主要法宝,没有这样一个摧不垮、打不散的'艺术家群体',就没有上海昆剧团,这是时代所要求我们的,也是时代所赋予我们的。古老昆剧能久经风雨不垮,除了剧种本身特有的艺术价值外,

① 参见《上海昆剧团保障艺术传承工作计划》,上海昆剧团办公室提供,2017年。

主要就是因为党和国家在五六十年代培养造就了一批'艺术家群体',使昆曲能得以延续下来"①。俞振飞时期的昆剧团是这样做的,蔡正仁时期的昆剧团也是这样做的,谷好好任团长后的昆剧团依然是这样做的。培养人才始终是剧团永不终结的任务,剧团的领导会抓住机会、设法创造机会,给新生辈演员压上重担,让他们当上主角,促使他们尽快地脱颖而出。1999年,剧团推出了新版全本《牡丹亭》,老中青三代同堂,上本就由沈昳丽和张军领衔,从《训女》到《闹殇》,表现年轻的杜丽娘为情而死的生命历程。这部戏为当时毕业不到5年的沈昳丽赢得了首届中国昆剧艺术节优秀表演奖、宝钢高雅艺术奖和上海白玉兰戏剧表演艺术主角奖等多个奖项。2003年,剧团根据鲁迅先生的唯一一篇以婚恋为题材的同名小说编排的现代戏《伤逝》,其主创人员大都是"昆三班"的,因其成功的演出,黎安还获得了第15届白玉兰戏剧表演奖主角奖。2006年5月,《一片桃花红》,满台都是"昆三班"的演员,谷好好和张军任主演,从此申城与外省的昆曲观众记住了谷好好、张军以及"昆三班"诸演员的名字。2006年6月中旬,剧团让"昆三班"的青年演员带着三台大戏和两台折子戏到台北演出,第一次集中地展现他们的艺术风采。第一台大戏是新编的《司马相如》,1 100多个座位的城市舞台全部坐满。第二台大戏《绣襦记》也有着上好的票房。台湾观众对这些年轻人给予了很高的评价,每天演出时在剧场发放的问卷,95％的观众对他们的表演表示赞赏,尤其是花脸吴双、老生袁国良的出色表演,令观众赞叹不已。因为重视"艺术家群体"的培养,上海昆剧团已经形成了"第三梯队",他们是谷好好、缪斌、吴双、沈昳丽、黎安、袁国良、余彬、倪泓、胡刚、侯哲、季云峰、丁芸、赵磊等人,现在已经成了剧

① 蔡正仁:《浅谈昆剧的继承与发展——为纪念"传"字辈老师八十周年而作》,载《上海戏剧》2001年第6期。

团的主力军。这一个"群体艺术家"是其他昆剧团难以望其项背的。尽管如此,剧团在培养人才上一点儿也没有松劲,现在又在大力培养"昆五班"这一"未来的艺术家群体",除了正在施行的"学馆项目"外,还"通过'昆曲进校园、进小区'的演出项目,学演配套,强化其舞台学习与实践。每年夏季则开展业务集训,每天强化全员基本功训练,定期组织专业业务类讲座,推荐参加各类艺术专业的教育培训"①。剧团去年创排的《南柯梦记》,从演员到乐队,亦由"昆五班"演员担纲。他们也没有辜负剧团的培养,以出色的表现为整个"临川四梦"增添了色彩。

因为自觉地负起了弘扬昆曲艺术的责任,使得"昆大班""昆小班"与"昆三班"成了"光前裕后"的传承集体。

二、在传承经典折子戏的基础上创编新剧目

折子戏是昆剧艺术的精华所在,学习昆曲者必须先学折子戏,这就相当于学书者从临摹王羲之、欧阳询、怀素、颜真卿、柳公权、苏东坡、黄庭坚、米芾等书法大家的字帖开始一样。不掌握若干折子戏,不要说进入昆剧的堂奥了,恐怕连基本的曲子也唱不上几支,龙套的角色也"跑"不起来。当然,学习折子戏的功能还不仅仅在于掌握昆剧基本的表演程式与声腔曲调,至少还有下列三点:一是保存传统的昆剧表演艺术,了解前辈是如何演出昆剧的;二是折子戏是经过千锤百炼的节目,本身具有很高的审美价值,过去、现在经常被搬演,未来还会是常演的节目,所以一个昆曲演员必须掌握相当数量的经典折子戏;三是昆剧历史

① 《上海昆剧团"一团一策"工作方案》"人才队伍建设"(2017年版),上海昆剧团办公室提供。

上的一些大戏因为许多原因而辍演了，但它们中的一些折子还在，今日可以用这些折子为基础，对大戏进行一定程度的复原。因此，无论是对于昆剧剧团，还是对于昆剧演员来说，所掌握的经典折子戏的数量，无疑是衡量其实力强弱的一个重要的尺度。鉴于这些原因，上海昆剧团一直高度重视折子戏的传授与演出。如"昆五班"刚进团的那年夏天，老演员们便冒着高温酷暑，分别向他们传承了《金雀记·乔醋》《幽闺记·拜月》与《盗甲》等经典折子戏。

新时期以来，剧团演出的折子戏有300多出，影响较大的有《燕归来》《挡马》《扈家庄》《雁荡山》《活捉》《游湖》《韩信拜帅》《男监》《花判》《游园·惊梦》《寻梦》《冥判》《拾画·叫画》《吃糠》《赏荷》《书馆》《扫秦》《逼休》《夜奔》《佳期》《拷红》《阳告》《阴告》《琴挑》《偷诗》《秋江》《游春》《跪池》《借茶》《前诱》《后诱》《活捉》《审头》《刺汤》《劝妆》《受吐》《独占》《山门》《惊丑》《前亲》《后亲》《絮阁》《密誓》《小宴·惊变》《闻铃》《迎像·哭像》《弹词》《思凡》《下山》《画皮》《婉容》《太白醉写》，等等。对于这些折子戏，剧团当然持敬畏的态度，认真地学习前人的表演艺术，但是也不是完全地亦步亦趋，不作丝毫的改变。他们深刻地认识到传承昆剧，必须保持其原真性，然而这"原真性"并不是形式上的完全因袭，而是要坚守昆剧的美学原则，保护昆剧特有的审美韵味。如果"照模脱坯"，一点不走样，就会远离当代、远离观众，那真要将昆剧变成让人凭吊的死亡的艺术了。其实，昆剧和其他剧种一样，也是与时俱进的。"传字辈"虽然将"全福班"老艺人的昆曲艺术继承了下来，但肯定和"全福班"的表演艺术不完全一样，他们或多或少地都会对折子戏进行再加工和再提高。即如昆曲演唱的咬字与发音，在20世纪初演唱时演员必须把一个字切成"头、腹、尾"三个字来唱，称之为"切音"，旨在显示"讲究咬字"的功力，但此时的观众已经听不明白演员在唱什么字了，只觉得所发的音不是"鸡"便是"鸭"，于是讥讽

他们的歌唱是"鸡、鸭、鱼、肉",结果只能是丧失大批观众,致使昆曲艺术迅速衰萎。

上海昆剧团自然不会这样因循守旧,而是在不损害昆剧艺术精神的前提下,做切合当代观众审美要求的"移步不换形"的增减。具体的做法主要有三点:一是去掉消极的成分,强化其积极的意义,将程式性的技艺与心理体验相结合。如《活捉》写阎婆惜因爱着情人张文远,死后也要把张文远拖到阴间去做夫妻。过去扮演阎婆惜的演员在演这部戏时,肩膀下加根竹竿,人好像悬空吊着,眼睛和嘴角都在流血;当她捉到张文远后,将他的五脏六腑掏出来揉碎,以杜绝他的返阳之路。这些表演显然是恐怖的、血腥的。1985年刘异龙在排演这一折子戏时,删除了所有恐怖、血腥的表演内容,而突出了阎、张两人之间的"真情"。为了表现张文远对贪夜而来的阎婆惜的惊恐、畏惧的心理,他运用褶子丑的功夫,翻弄着褶子,并以甩袖、投袖、抓袖、抖袖等一系列水袖的表演程式,将其心理外化;最后在被阎婆惜用白绫勒住脖子时,先是惊吓过度,脸上的肌肉抖动、抽搐,以所表现出来的种种失措的神态,淋漓尽致地呈现出了张文远极度惊恐的内心世界。刘异龙的这出戏虽然受教于"传字辈"名丑王传淞,但是客观地说,比起王传淞的演出,心理活动的表现更细腻,技艺的难度更高,故事的内容也更干净。二是删繁就简,注重刻画人物形象。上海昆剧团在排演《扈家庄》时,为了使扈三娘与宋江、王英的矛盾更加集中突出,去掉了与主旨无关的和对人物形象的塑造帮助不大的枝枝蔓蔓,如减去原本中李逵来捉扈三娘这条副线,只表现扈三娘与王英赌斗、和林冲交手的情节。为了将扈三娘的形象塑造得更加丰满,他们将老戏中扈三娘击败林冲的结局改为她用十几个转身的舞姿和一阵枪战而不敌对手时,用三个360度"大涮腰"的技巧,以显示出扈三娘虽败不馁的刚强性格。著名京剧演员高盛麟在看了该戏后,称赞道:"这个戏改得好,干净、简练,精华都

保留了,但又有很大的发展。"①三是展示出剧团与演员的个性化的表演艺术。《烂柯山》的"痴梦"已经被江苏省昆剧院的张继青演绝了,上海昆剧团的梁谷音便在老折子戏"泼水"上下功夫。原本崔氏的穿着是黑褶白腰包,梁谷音觉得这样的打扮显得过分素淡,渲染不了人物此时的心情,于是,她让崔氏身穿红色紧身袄,半披富贵衣,露出半截红袄,外系特制的大白腰袍,腰扎许多红色碎绸子,头顶鲜艳的大红花。这身以红色为主的服饰,让人能够直观地感受到崔氏精神上所处的癫狂状态。原戏的结尾很平淡:覆水难收,做郡守夫人的梦想破灭,崔氏绝望至极,在众人的嘲笑声中投水而亡。梁谷音则改成这样:崔氏受到这巨大刺激后,完全疯狂了。蓦然见到滔滔江水时,竟产生了幻觉,一面高叫:"朱买臣,你等一等,这许多的水,待我来收呀!"一面向江水走去。江水淹过了她的上身,她还在笑着、叫着:"朱买臣,水收起来了,收了奴家去吧,收了奴家回去吧……"这一折子戏的表演虽然仍以原本为基础,但它只属于上海昆剧团的,只属于梁谷音的。

一些人对于昆剧创编新戏总不以为然,认为传承应是昆剧演员的主要工作,甚至是唯一的工作,而传承就是学习、演出、传授经典折子戏。任何新创或改编的工作,很可能造成对昆曲艺术的伤害。甚至认为近几十年来昆剧传承工作的最主要的偏失就是将"创新剧目"作为与昆曲保护、传承并重的战略。上海昆剧团不这样认为,他们的看法是:"脱离了继承的发展是行不通的,是要失败的。同样,没有发展的继承是要走入'死胡同'的,也是会失败的。保存是必要的,改革是必须的。有人常常喜欢把昆剧比做'活化石',或称做'博物馆艺术'。且不论此说法科不科学,我觉得不符合昆剧的实际情况。顾名思义,如果昆剧成了'化石'、'博物馆艺术',那岂不一切都成了静止的、一成不变的。一个剧种不管曾经

① 叶长海、刘庆主编:《魂牵昆曲五十年》,中国戏剧出版社2004年版,第154页。

有过怎样辉煌的过去,但只要它停止了前进,自以为是,抱残守缺,那么衰亡的命运将是不可避免的。"①

正是出于"传承是为了发展"的指导思想,上海昆剧团继承了新中国成立后"十七年"编创新戏的传统②,在新时期以来不断编创新的剧目,先后产生了52部新戏,影响较大的有《智闯乌龙沙》(1979)、《燕归来》(1979)、《包公赔情》(1979)、《红娘子》(1980)、《贵人魔影》(1980)《晴雯》(1980)、《新编烂柯山》(1981)、《济公三戏花太岁》(1981)、《唐太宗》(1981)、《枯井案》(1982)、《白蛇后传》(1983)、《小罗成》(1984)、《潘金莲》(1987)、《血手记》(1987)、《新编占花魁》(1988)、《新编蝴蝶梦》(1990)、《甲申记》(1990)、《两岸情》(1991)、《婉容》(1991)、《无盐传奇》(1991)、《夕鹤》(1995)、《司马相如》(1995)、《新编一捧雪》(1995)、《班昭》(2000)、《一片桃花红》(2003)、《伤逝》(2003)、京昆《桃花扇》(2003)、《景阳钟变》(2012)、《烟锁宫楼》(2013)、《川上吟》(2014)、《红楼别梦》(2017),等等。这些新编的剧目,可以分成四类:一类是昆曲的传统剧目,经常被搬演,但是因时代的审美精神发生了变化,不可能再按照原有的内容与形式来演出,必须进行新的编排,如《牡丹亭》《绣襦记》《琵琶记》,等等;二是虽然是昆曲的传统剧目,然而,因之前长时间辍演,或只演其中的少数折子戏,而要复原其正本戏的演出,就需要按照昆曲的表演方式进行创新性的编排,如《长生殿》尽管是昆剧史上的经典性剧目,但常演的或者说演员们会演的也就是其中的十几出,仅占全部《长生殿》的四分之一,上海昆剧团以四本的幅度将全部《长生殿》搬上舞台,至少有四分之三的唱腔和身段是在无所依傍的情况下编排出来的。《南柯梦记》留下来的折子更少,

① 蔡正仁:《浅谈昆剧的继承与发展——为纪念"传"字辈老师八十周年而作》,载《上海戏剧》2001年第6期。

② 新中国成立后"十七年"上海昆剧团(其时名为"上海京昆剧团")共编创了新的剧目22部,其中《墙头马上》《新编白罗衫》《琼花》《二块六》等影响较大。

仅有《花报》与《瑶台》两折,现在呈现在舞台上的绝大部分的唱腔和身段也都是新创编的。三是从兄弟剧种的剧目中或其他文艺形式中选取故事素材,进行加工与创作,如近年搬演的《川上吟》与《红楼别梦》,后者不用说了,其故事在原著小说、曲艺和越剧等剧种那里有着丰富的蕴藏,就是《川上吟》所讲述的三国时期曹丕、曹植、甄女之间的故事在民间亦广泛流传,其剧的前身即是桂剧的《七步吟》。四是完全为新创作的剧目,如《一片桃花红》《班昭》等。

那么,这些新创作的剧目,怎么样才能既保住昆剧艺术之魂,又能吻合今日观众的审美趣味呢?上海昆剧团是这样做的:

(一)贴近时代,表达最广大的人民群众的愿望与诉求

《班昭》问世的21世纪初,整个社会都处于市场经济所搅起的漩涡之中,许多人因在物欲横流的环境中迷失了方向,放弃了理想而狂热地追逐金钱与豪奢的生活,剧中曹寿的悲剧人生无疑为社会提供了一面镜子,让人们思考正确的人生价值观。剧中的主题曲"最难耐的是寂寞,最难抛的是荣华,从来学问欺富贵,真文章在孤灯下",能起到给"迷途的羔羊"当头棒喝的作用。《景阳钟变》旨在揭示具有三百年基业的大明王朝灭亡的原因,即统治阶级的极度腐败蛀蚀了社会的肌体,造成民不聊生而使得天下倾覆。大明之亡,不是亡于农民起义者,不是亡于觊觎帝位的女真军事集团,而是亡于自己内部的大大小小的贪官。该剧甫一问世,就受到上上下下的关注,最主要的原因,是它具有重大的现实意义。

(二)将以技艺性的表演为主变成以"讲故事"和刻画人物性格为主

自昆剧在花雅之争中从舞台霸主的位置上下来之后,"曲海词山"的创作盛况渐渐消歇,舞台上不再有多少新编的剧目,而多是旧剧目中"好看好听"的折子戏,由于"老戏老演",观众对剧目的故

事情节早就烂熟于心,所以反复欣赏的实际上是昆剧的技艺性的表演。而今日的观众尤其是青年观众,其观戏的趣味早已经不只在于技艺性的表演了,而更关注一部戏所讲述的故事和所刻画的人物性格。于是,上海昆剧团在新创剧目时,所选择的皆是既具有传奇性又富有文化意蕴的故事素材,并努力塑造鲜活、生动、血肉丰满的人物形象。《一片桃花红》讲述了这样的故事:钟妩妍脸上的那片桃花红,是天生的一块胎记,是缺憾与丑陋的印痕。而桃花庄里善良的桃花女们为了爱护钟妩妍,人人在脸上涂抹上一块桃花红的颜色。齐王先是为了利用钟妩妍去攻打赵王,虚假地赞美她,夸赞她丽色无双;继而为了抛弃她,故意向她揭开"一片桃花红"的真相,使她从极度的美的自信中跌进极度的丑的自卑里。但是钟妩妍出于爱国之心,又一次解救了齐王。在经历了又一场生与死的考验后,齐王才终于发现:钟妩妍脸上的那块胎记,像一朵与生俱来的桃花而美艳无比。该剧旨在说明这样的道理:人之美,最要紧的,是内心之美。饰演钟妩妍的谷好好和饰演齐王的张军,娴熟地运用了昆剧的唱念做打的技艺,真实贴切地呈现出人物的心理和变化的情感,让这部戏的内容与形式既是现代的,又是传统的,使得年轻的观众在接受这部戏时,没有任何审美上的障碍。

(三)对昆剧的曲调进行创编时,既要让今人乐听,又不能失去昆曲的韵味

昆剧音乐是曲牌体,曲牌联套是昆剧特有的音乐叙事方式,而套数在长期的运用中渐渐地被固定了下来,成为一种程式,尤其是昆剧中北曲的套数,是按照宫调来联套的,且有严格的模式。但曲牌联套体的音乐也造成了情节推进缓慢、节奏松弛、戏剧张力减弱的弊病。再是传统的昆剧剧目为了表现"水磨调"的一唱三叹、字少腔多的特点,许多唱段都加了节奏缓慢的"赠板"。这些在旧时

是长处的做法而现在则成了短处，如果还是因循守旧，必然会使今日之观众尤其是青年观众难以接受。为了让昆剧的音乐适合当今之人的耳朵，上海昆剧团的编曲们做了三点改良性的工作：一是根据戏剧内容和刻画人物音乐形象的需要，在保留主腔、腔格不乱的前提下，选取适当的曲牌，打破原有的曲牌联套的规制；二是尽量少用赠板，即使运用赠板，则将8/4拍变为4/4拍，以加快节奏；三是将唱腔通俗化。传统昆剧中，依字声行腔的特点决定了昆剧的唱腔是以"字腔"为基本单位，但由此形成的腔句不具有音乐上的"乐句"的意义，而是"文句"的意义。文句和乐句的不统一使得句子的词义经常被割裂开来，出现所谓破句的情况，即"唱腔节奏段落（乐逗、乐型）将唱词、句式中一个或几个词逗拆破，因而破坏了原来的顿逗节奏组织，而形成不符合唱词原来意义和语法结构的另种顿逗节奏组织，其结果，使听者不明其意或误听为他种意思"①。为使腔句成为真正意义上的"乐句"，上海昆剧团的编曲们便力求唱腔通俗化。如《长生殿》原本中的"密誓"，其【商调·二郎神】节奏缓慢，唱腔冗长，1987年上演的改编本则将它调换成了《小桃红》。为配合这一曲调，曲词也重新填写。新填写的曲词意思明了，腔句规整，不再出现"破句"的情况，原先的"一字多腔"则变成了"一字一音"，大大加快了节奏，同时也更利于剧中人物唐明皇与杨贵妃在七夕"密誓"时的情感抒发。

（四）充分运用现代舞台手段，使表现手法多样化与现代化

传统昆剧的演述基本上是按照时间的顺序线性推进的，较为单调。而现代的舞台和舞美为叙事的多种方式、时空的变化、突出重要的角色和场景提供了可能，如《班昭》开头，其场景是暮年班昭修书完毕，和侍女傻姐儿同出宫门，想及少年时，不禁唏嘘感慨，于

① 于会泳：《腔词关系研究》，中央音乐学院出版社2008年版，第55页。

是两个人的思绪回到了数十年前,"那一年小姐才十四岁,十四岁呀……"此时舞台上便以灯光暗场来分割,两人速下,灯光起,用以分区,追光打到舞台两侧,和十四岁的班昭一起读书的两位师兄曹寿和马续出现在追光区。就这样用倒叙的手法开始讲述班昭续修《汉书》那跌宕起伏的一生的故事。丰富的表现手法一点儿也不损害昆曲艺术,但因其运用了现代的艺术表现手法而使得今日的观众尤其是青年观众不再觉得昆剧是一个"古老"的艺术,从而拉近了与昆剧在情感上的距离。

三、扩大受众面与强化剧团内部的科学管理

观众是戏剧的生存与发展的一个重要的因素,倘若一种戏剧形式的观众变少,它就会衰落,反之,它则会兴盛。昆剧作为戏剧的一个种类,自然也不例外。上海昆剧团现在在票房上之所以能够取得不俗的成绩,就是因为它拥有数以千计的忠实的昆剧观众,俗语称之为"昆虫"是也。其中许多人并不是天生热爱昆剧艺术的,而是上海昆剧团以及其他昆剧团、昆曲研究者们几十年来努力培养的结果。培养昆剧观众的难度,在某种程度上,不比传承折子戏和创编新剧目低。就上海昆剧团来说,他们摸索出了下列四种富有成效的做法。

(一)进校园,进课堂,以培养青少年观众

进校园、进课堂的内容一般有两个:剧目演出和普及性的昆曲艺术讲座。上海共有75所高校,昆剧团不仅在所有的高校中都演出过,有的还每年都会去演出。不但在高校中演出,还在中小学校演出。他们演出的剧目除了经典折子戏之外,还演出整本大戏,如《一片桃花红》《班昭》《牡丹亭》,等等。20世纪末,在昆剧几无

票房的情况下，上海昆剧团把演出的重点放在高校，许多演员如谷好好、沈昳丽、张军等何以在大学生中有那么高的知名度，就是因为他们和大学生经常接触。现在，"昆五班"成了进校演出的主要演员，这不但宣传了昆曲艺术，还大幅度地增加了他们演出实践的机会。老一辈的演员们亦高度重视进校园的工作，不仅在上海市大中小学开设昆曲艺术讲座，还到外省的学校讲，蔡正仁、张静娴、梁谷音等人就曾在北京大学、东南大学、香港中文大学、台湾大学等学校举办讲座。除了给学校送戏、送讲座之外，还送戏到小区，到街道的文化中心进行演出。

（二）指导昆曲社团

上海有一定数量的昆曲社团，如上海昆曲研习社、上海市昆剧联谊会、上海市长宁区业余昆曲学校、同济大学昆曲社、复旦大学京昆研习会、华东师大教工"爱好昆剧者"协会、上海市第六中学银星文学社昆曲组、上海武夷中学昆曲组等二十多个。这些昆曲社团都曾得到过上海昆剧团认真的指导，如上海市昆剧联谊会于1986年6月成立，是在上海昆剧团创办的每周一曲免费教唱班基础上形成的，第一任会长就是团长蔡正仁，副会长则为"昆大班"出身的顾兆琳。"参加教唱班的学员，来自科技界、教育界、医疗卫生界、法律界、企业界，有教授、学生、律师、医生、营业员、工人、海员等。……在联谊会的影响下，先后建立昆曲演唱班的学校有：华东师大、同济大学、宜川中学、建青实验小学、市第六中学、长宁区实验小学、闸北区第三职业技术学校和武夷中学等"[1]。笔者在同济大学任教期间，曾恢复了由陈从周先生创办的昆曲社，邀请昆剧团的王芝泉老师、周志刚老师来校教学，每周一次。当时学校只给了两位演员车马费，而没有多少教学酬金，但是他们不辞劳苦，教

[1] 王永敬主编：《昆剧志》（下卷），上海文化出版社2015年版，第672—673页。

学极为认真,以至在一年之后,学生能够在师生联欢会上登台演出《游园惊梦》。

(三) 举行公益性演出

其公益性演出称之为"兰馨雅集",不仅在剧团所在地的绍兴路9号"俞振飞昆曲厅"每周演出一次,还在大剧场演出;不仅演出折子戏,还演出像《班昭》那样的大戏。小剧场演出的票价仅二三十元,学生和普通的市民都能消费得起。所以,"俞振飞昆曲厅"的每周演出,总是济济一堂。一年演出的折子戏有100多出,观众有5000多人次。除此之外,2013年11月上海昆剧团还与复星集团合作,每周末在和昆曲有着数百年渊源的豫园中演出《妙玉与宝玉》和《牡丹亭》的主要出目,这一演出以其高雅时尚的场地和精致的制作,迅速赢得了本市观众和外地游客的欢迎,成为豫园景区最有特色的看点。

(四) 开办"昆曲跟我学"(FOLLOW ME)学校

这所创办于2007年的学校是一个并非真正意义上的昆曲艺术的教育机构,它向任何想学昆曲艺术的人开放,除了星期六,从周一到周日的晚上都有教学活动,时间从19点到21点,每节课的收费仅三十几元。先上拍曲课,教唱《思凡》的【山坡羊】、《琴挑》的【懒画眉】、《游园》的【好姐姐】【皂罗袍】,等等。等到学员学会一定数量的曲子后,再教表演课,分成生角班、旦角班和净角班。又根据学员学习时间的长短和接受能力的强弱分成基础班、提高班与精英班。随着昆曲艺术影响力的不断扩大,学校从开始的一个班发展成现在的九个班,许多学员越学越迷恋昆曲,到了欲罢不能的地步。学员主要是年轻的具有大学以上学历的"白领",当然,也有中小学生、老年人。由于教学认真,一个完全没有任何专业基础的戏曲"白丁",经过一个学期的学习,可以成为一个能像模像样地唱

几支曲子的昆曲票友。在每一期结束时学校为学员举办的结业典礼上,优秀的学员还能粉墨登场演出折子戏。

由于上海昆剧团持续竭力地向大众演示昆曲艺术和培养观众,现在已经收获到了丰硕的果实。仅以"昆曲跟我学"的学员来说,他们不但成为授课老师的粉丝和昆曲忠实的观众,只要昆曲团有演出,他们一般都会购票观赏,不但自己去,还会影响身边的亲友一起去。除了做观众外,还会自觉地做昆曲的"义工",但凡有关昆曲的活动,包括外地昆剧团来沪的活动,他们都会主动无偿地去帮忙。

上海昆剧团之所以在昆曲艺术的传承与发展工作上进行得比较顺利并取得了显著的成绩,与他们科学的管理有很大的关系。昆剧团和其他历史较长的演艺单位一样,几代同堂,师爷、师父、师叔、师姐、师兄、师弟等构建成多层级的人际关系,艺术的宗门关系也较为复杂,但是他们坚持两条原则:"一切为了昆曲艺术的传承和发展"与"公开、公正、公平",任何人、任何事都不能违反这两条原则。为此,他们建立了"上海昆剧团艺术委员会"(简称"艺委会"),由剧团内的资深艺人的代表和团外专家组成,有编剧、导演、演员、戏曲评论家、资深媒体人和演艺经营者,其工作内容是"对剧团的文艺工作进行总体谋划,提出编创新剧目的选题建议等;制订剧目传承、挖掘整理的规划与计划";对剧团艺术人才培养、业务考核等,做出专业性的评判和提出建议"[①]。至于日常的管理工作,从团长到普通的职工都必须按照既定的规章制度实行。其重要的制度就有《上海昆剧团排练演出管理制度》《上海昆剧团舞美演出管理制度》《上海昆剧团有关演出票务的若干规定》《上海昆剧团团长办公会议制度》《上海昆剧团聘用合同制实施方案》《上海昆剧团中层干部竞聘上岗实施办法》《上海昆剧团绩效工资实施方案》《上

① 《上海昆剧团关于设立"艺委会"的实施方案》,上海昆剧团办公室提供,2017年。

海昆剧团"三重一大"集体决策制度》《上海昆剧团财务制度》《上海昆剧团因公出国制度》等,共9大类65项。由于严格地"照章办事",有"武"之人都有了用武之地,各尽所能,各守其责,领导与领导之间关系和谐,领导与群众之间关系和谐,群众与群众之间关系和谐,没有因为在角色分配上、出场机会上、职称评定上、薪金分配上的不公正而产生影响昆曲艺术传承与发展的矛盾。

上海昆剧团在昆剧艺术的传承与发展上所取得的成绩,自然是与他们的艰辛努力分不开的,但是,平心而论,这一切的成绩都与时代给予昆剧的机遇有关、与社会的广泛支持有关、与党和政府的高度重视有关,而党与政府将昆剧视为传统文化和戏曲诸剧种的代表性形式而给予大力支持又是至关重要的。就本世纪来说,中央政府不断出台对昆曲的传承与保护的倾斜性政策,并付诸行动。2001年12月,文化部制定了《保护和振兴昆曲艺术十年规划》;2004年3月,按照国家对昆曲艺术"抢救、保护和扶持"的指导方针,文化部和财政部联合制定了《国家昆曲艺术抢救、保护和扶持工程实施方案》,并从2005年起,"国家抢救、保护和扶持工程"资助全国7个昆曲院团共整理改编上演了45部昆曲传统剧目、创新剧目和移植改编剧目,录制了200出优秀传统折子戏,同时资助了中国昆曲博物馆收集整理了一批有历史价值的昆曲文物和历史数据,还在浙江、上海和苏州分别建立了昆曲创作人才培训中心、昆曲表演艺术人才培训中心和昆曲艺术理论研究中心,举办了5期昆曲创作人员培训班、5期昆曲表演艺术人才培训班,使全国各昆曲院团的170余位编、导、音、舞美创作人员和200余位在职优秀青年演员得以集中学习和深造,等等。7个昆曲院团实行全额拨款的财政制度,让昆曲院团在经济上无后顾之忧。就上海昆剧团来说,他们除了得到职工薪金与日常行政开支的财政拨款之外,还会得到"国家艺术基金""文化部专项经费""上海文化发展

基金""上海市委宣传部与上海市文广局专项经费"的支持。可以说,无论是举办"学馆"以传承经典剧目、挖掘整理和创编剧目,还是到校园、社区演出或做示范性讲座,都能得到国家和地方的经费支持。另外,上海市为深化文艺院团改革而实施的"一团一策"也极大地激发了上海昆剧团的活力。所以,昆曲团的演职人员从心眼里感谢党,感谢政府的关怀,由衷地认识到传承与发展昆曲艺术的最大的推动力来自党和政府。

(此文的写作得到上海昆剧团谷好好、徐清蓉、吴双、甘春蔚的帮助,谨致谢意!)

新时期上海京剧院剧目创作与人才建设调查报告

迦 山

内容提要：上海京剧院新时期以来创作了百余部作品，培养了大量综合型的人才，它们是剧院发展的两大基石，共同构筑了团队凝聚力和传承力的基础。近年来，上海京剧院在剧目与行当均衡发展、二度创作梯队化建设、集体与演员个人品牌的打造等问题上面临挑战。

关键词：上海京剧院　剧目创作　人才建设　调查报告　对策

上海京剧院（下文简称"上京"）成立于1955年3月，由华东戏曲研究院华东实验京剧团、上海市人民京剧团、新民京剧团合并组建而成，其不仅是南方的京剧重镇，也是经由文化部评定的国家重点京剧院团。首任院长是京剧艺术大师周信芳先生。浸润于上海这座城市特有的历史与人文传统，上京在六十余年的发展过程中以海纳百川的胸怀形成了有别于北方院团的独特的艺术风格。早年，周信芳、盖叫天、俞振飞、黄桂秋、郑法祥等一大批表演艺术流派的创始人以及言慧珠、童芷苓、童祥苓、李玉茹等大家为剧院的艺术发展奠定了坚实的基础。《澶渊之盟》《义责王魁》《武则天》《火凤凰》《宏碧缘》《智取威虎山》《海港》《龙江颂》等众多脍炙人口的剧目，极大地丰富了剧院的"家底"，并形成了鲜明的艺术风格和

* 【作者简介】迦山（1985—　），艺术学硕士，助理研究员。专业方向：京剧文献编辑与评论。

舞台追求。

新时期以来,戏曲艺术站在了时代的十字路口,经历着前所未有的变化和起伏。面对着各种艺术门类的异军突起,各种思潮的冲击、洗涤和各种文艺政策的引导、扶持,戏曲有过边缘化的低潮和尴尬的定位,也不乏井喷式的发展,并迎来了传统文化复兴下的"回暖"。如此种种,京剧概莫能外。此篇报告以上京在新时期(1978年以来)的剧目创作和人才建设为调查对象,管窥蠡测,以期透过数据和现象寻找规律、发现问题、总结经验。

一、情况综述

(一)剧目创作

根据时代发展和文艺政策及环境的变化,对上京在新时期的剧目创作分三个阶段进行阐述:

1. 第一阶段,1978—1989年

改革开放初期,经历了十年的压抑,老戏逐渐恢复上演,文艺创作的热情空前高涨。12年里上京共创作约58部作品。其中,原创33部,占比56%,非原创(移植、整理、改编等)25部,占比44%;大戏50部,占比86%,小戏(折子戏)8部,占比14%;历史(古代)题材50部,占比86%,现代戏8部,占比14%,作品复排率为37%(即第二阶段、第三阶段重新排演或反复上演的比率)。近六十部作品中影响较大的有:1978年首演的《刑场上的婚礼》、1985、1986年创作的《乾隆下江南》(上下本)、1986年首演的《盘丝洞》、1988年首演的《曹操与杨修》、1988年首演的《潘月樵传奇》等。

2. 第二阶段,1990—1999年

20世纪最后十年,经济体制改革带动了文化体制的改革与发

展。这十年上京共创作约16部作品。其中原创10部,占比62%,非原创(移植、整理、改编)6部,占比38%;大戏15部,占比93%,小戏(折子戏)1部,占比7%;历史(古代)题材16部,占比100%,现代戏0部,占比0%;作品复排率为25%。作品中影响较大的有:1992年首演的《扈三娘与王英》,前后历时五年创编的连台本戏《狸猫换太子》,1999年首演的《贞观盛事》等。

3. 第三阶段,2000—2017年底

新世纪初叶,经历了二十多年的改革开放,经济建设成为国家发展的重心。与各种艺术门类的多层交流,是挑战也是机遇。18年里上京共创作约60部作品。其中原创39部,占比65%,改编21部,占比35%;大戏41部,占比68%,小戏19部,占比32%;作品复排率为42%。作品中影响较大的有:2001年首演的《映山红》,2002年首演的《廉吏于成龙》,2004年首演的《成败萧何》,2005年首演的《王子复仇记》,2008年首演的《情殇钟楼》(《圣母院》)等。

(二) 人才与人才培养

上京一贯坚持"以剧目建设促进人才培养,以人才培养保证剧目建设"的方针。新时期,上京在创排了一大批优秀剧目的同时也培养了几代艺术素养卓异、舞台视野开阔的演出及创作队伍。这其中包括以下四类人才:

1. 上京早期的人才,即剧院初创时期的元老

演员有童芷苓、王正屏、纪玉良、汪正华、李玉茹、李仲林、艾世菊、孙正阳等;编剧有陶雄、沈凤西、许思言等,导演有马科;鼓师有焦宝宏等,他们在建院前就已是声名卓著的艺术大家,他们的创作与积累从建院初一直延续到新时期,甚至是新世纪,他们几十年的艺术生涯为上京的起步、成长和发展奠定了坚实的基础。

2. 样板戏时期成长起来的人才

演员有童祥苓、李丽芳、李炳淑、王梦云、萧润年、孙花满、方小

亚、金锡华等，编剧有谢雨青、罗通明、黎中城等，导演有孔小石、董绍瑜等，唱腔、作曲、配器有高一鸣、龚国泰、尤继舜、金国贤等，舞美、服装设计有孙耀生、徐福德等，他们在新时期一度成为上京创作的主力，承担了剧院绝大部分的剧目创作和演出任务。

3. 从外地及友团引进的人才

演员有尚长荣、言兴朋（后离职赴美）、关栋天（原名关怀，后离职从商）、陈少云、奚中路、何澍、李军、唐元才、安平、李国静等，作为各行当及流派的领军人才，他们大都是20世纪80年代末、90年代初加盟上京的，他们的到来极大地丰富了剧院的剧目创作和人才架构，也增强了剧院的整体竞争力。

4. 本市培养的人才

演员有史依弘、严庆谷、胡璇、王珮瑜、郭睿玥、傅希如、蓝天等，编剧有龚孝雄、冯钢等；舞美设计有吴明耀、翁丽君等，他们大都是扎实的学院派，与前几类人才有着紧密的师承关系，在艺术追求和舞台呈现上走着异于前辈的道路。

上述多门类、多代际、多风格的四类人才构建了上京在新时期的强大班底，也创造了上京在新时期的辉煌历史，他们与剧目相互辉映、互为促进、互相成就，成为上京发展历程中的两大基石。

剧目和人才需要时间的积累和沉淀，观众和市场同样需要慢慢培养、代代传承，这也是不可或缺的"第三只脚"，如此，"三足鼎立"下的院团才会走得更稳健、更长久。

上京在主动培养观众、培育市场方面也经历了一个长期的过程。例如，1995年12月，上京携《曹操与杨修》等剧赴北京，发起了名为"京剧走向青年"的普及演出活动。该次活动是以大学生为主要观众群，不以盈利、获奖为目的，是上京首次大规模直接面对大学生观众的专场演出。此后，上京在上海、西安、重庆、厦门、武汉、南京、广州、深圳等多个城市多次开展此项活动，为学生演出传统及新编剧目，22年从未间断。

"上海京剧万里行"也是由上京于1996年发起,旨在培育京剧演出市场,培养京剧观众的大型巡回演出活动。第一次巡演历时五十天,跨越五省八市,行程两万多里,演出38场,观众超过五万人次,被《人民日报》誉为"具有跨时代意义、眼光独到、极具魅力的一次京剧自救活动"。此后的21年中,上京先后发起了"上海京剧南方行""东北行""西北行""长江行"等多次大型巡演,演出超百场,观众愈20万人次,演出足迹遍及全国二十多个省市的四十余座城市。

这两项活动是上京多年打造的传统品牌,当年的星星之火如今已初见燎原之势,跨越大半个中国的行程不仅收获了众多的观众、戏迷,对于剧目的打磨、人才的锤炼以及集体凝聚力的增强都大有裨益。

二、现象及观察

通过上文的调查和数据分析,不少现象值得思考:

(一)剧目创作

1. 剧目创作数量呈曲线变化

第一阶段的剧目创作呈井喷式发展,且每一年的创作数量都十分可观。到第二阶段,创作速度明显放缓,与第一阶段相比有较大落差,某些年份几无质量过硬的作品出炉。第三阶段与前一阶段相比后劲十足、后发制胜,数量一度陡增,斩获全国文艺大奖的作品亦不在少数。

三个阶段呈"U"形曲线变化,2010年以来数量及质量逐渐平稳。究其原因,其一,随着改革开放的逐渐深入,经济体制改革带动了社会、文化的发展与变革,创作环境和创作思维也经历着日新月异的变化,因此,创作数量必然会经历大的起伏。比如第一阶

段,刚经过"文革"时期的压抑,短时间内进入创作的"爆发期",作品数量虽多,创作类型却缺少长远的设想和规划;到90年代,在巩固80年代成果的同时,文化体制改革开启,由此进入迟疑、观望和思考的阶段,作品数量必然较少;进入新千年,度过平稳的过渡期,政策上有倾向性的扶持和鼓励,后续也有了明确的目标和计划,作品数量必然有所增长。其二,这是新时期文艺发展的共同特征。不仅仅是京剧,包括其他剧种以及传统文化、民族艺术在内的多个门类都经历了这种起伏,在90年代都不约而同地进入了创作的思考、观望与沉寂阶段。

2. 剧目创作类型呈均衡式发展

三个阶段的创作数量虽不能等量齐观,但种类却都是丰富多彩的,传统改编戏、新编历史剧、现代戏等都有涉猎,内容上也是雅俗共赏。比如第一阶段,既有《曹操与杨修》这样内涵深刻的严肃题材,也有《盘丝洞》《乾隆下江南》这类轻松愉快、颇有市场潜力的海派风格大戏。再比如,第三阶段既有根据传统戏《萧何月下追韩信》新编创作的严肃历史剧《成败萧何》,也有在中西文化交流中独占鳌头的《王子复仇记》和《情殇钟楼》。

究其原因,一来这是海派文化的传统,即上海这座城市海纳百川、兼容并蓄的特征决定了剧院的创作风格和艺术追求,会尝试各种类型的题材以适应市场和不同层次、不同需求的观众;二来这也是老一辈艺术家们追求的传统。比如首任院长周信芳先生,既有大量传统的老戏,也有许多整理改编的作品,他在《四进士》《徐策跑城》《追韩信》《清风亭》《乌龙院》《打严嵩》等戏中塑造的每一个人物都是有血有肉、个性鲜明的,绝无重复雷同;李玉茹也是如此,既演过大量的传统戏,尝试过《梅妃》《百花公主》《镜狮子》等各种改编戏,也不乏现代戏作品。他们开阔的视野、大胆的尝试都会在无形中影响着后辈的选择。

当然,现代戏和小戏创作在三个阶段中略显不足,数量和质量

都不十分理想,未来的创作若能积极补齐短板,上京的剧目"家底"会更丰富,也更精彩。

3. 剧目创作方式多种多样

新时期130余部作品中,既有个人担任编剧、导演的独立创作,也有许多是集体智慧的结晶,同时也不乏跨越地域及院团的紧密合作,这其中尤以后两者居多。比如早年的连台本戏《狸猫换太子》,编剧有黎中城、刘梦德、程惟湘、董绍瑜四人,导演有董绍瑜、于永华、陈金山、李家耀四人,唱腔、布景、服装设计等二度创作也都是由多人合作完成。2002年创排的《廉吏于成龙》也是如此:梁波、戴英禄、黎中城、王涌石共同担任编剧,高一鸣、尤继舜、龚国泰担任作曲、配器和唱腔设计,徐福德、刘福生担任舞美造型。《成败萧何》《情殇钟楼》《春秋二胥》等大戏的创作概莫能外。

此外还有一个现象值得关注。在近40年的创作历程中,上京所有作品的修改率相当高,特别是新编剧目,业内有"七稿八稿,没完没了"的笑谈——但凡新作品,都会经历反复打磨与调整,即便是已经斩获大奖的好戏,后续还是会作"精加工"。

如此这般,原因有二:第一,这是沿袭自样板戏剧组的传统。当年的"样板团"齐聚了全国最优秀的戏曲和音乐人才,大家同吃同住,互相磨合,互相熟悉,十年磨一戏,劲儿往一处使,最终的署名都是"集体创作"。撇开政治因素不谈,这样的创作方式颇值得当下思考、借鉴:这对于团队"一棵菜精神"的弘扬、凝聚力的培养大有裨益,对于剧院整体的艺术追求和审美理想的实现大有帮助,最终的作品也必然会成为集众家之长的精品。

第二,这也是地域的传统。外界对于上海以及上海人办事的特点,以"精明"二字概括,这是一个中性词,即聪敏、仔细,具体来说就是讲求效率以及收益的最大化。因此,在一部作品的每一个时期都进行大量的论证、考察与修改,吸收多方意见,遵循创作规律,这就保证了剧本创作的成活率与成功率,也极大地提高了"投

入"与"产出"的比例。

4. 剧目的影视化呈现

早年,周信芳、盖叫天、俞振飞等大师的许多作品都曾被拍成电影,"文革"十年中《智取威虎山》《海港》《龙江颂》等戏的电影版也都是家喻户晓。新时期,许多优秀作品也被陆续搬上了大银幕。例如,1980年李炳淑主演京剧电影《白蛇传》,1988年关栋天主演京剧电视剧《乾隆下江南》,1990年尚长荣、言兴朋主演京剧电视艺术片《曹操与杨修》,1992年言兴朋主演京剧电视剧《曹雪芹》,1994年史依弘、陈少云主演京剧电视剧《狸猫换太子》。新世纪以来,尚长荣的"三部曲"也陆续搬上银幕,传统戏《霸王别姬》《萧何月下追韩信》《勘玉钏》借着"京剧电影工程"的东风拍成了电影。

大范围的"触电"首先是由上海这座城市的文化氛围所决定的。上海是一个海纳百川的大都市,除了传统民族文化之外,新兴文化、西洋文化五方杂处、交汇交融,戏曲与新的科技手段结合早在民国时期就已广泛进行,上海的戏曲人更是走在时代的前列,这为京剧走出剧场、走向民众、获得更多的关注和传播奠定了基础。

其次,这些都是上京在新时期较为成熟、成功的作品,在业界都已有广泛的影响力,在演员们处于最佳的年龄、最好的状态时将这些影像保存,便于今后传承工作的开展。

第三,这是演员个人能力的体现。舞台上的好演员并非全都是电影中的好演员。同样是表演,在镜头前有着完全不同的要求,也需要更强的适应能力。多年的积累与传承,上京众多演员具备这样的实力。

第四,这也是院团能力的体现。拍摄电影、电视,不仅仅是单位内部的"单打独斗",还要与其他多个艺术部门协调、合作以及更多工种、门类之间互动、交流,上京具备这样的能力和掌控力。

（二）人才与人才培养

在人才培养和建设中也有如下特征值得关注：
1. 综合型人才大量涌现

上京在新时期的每个阶段都有这样的人才。比如演员李玉茹，在几十年的舞台生涯中，她创作了大量的作品、塑造了许多经典性的人物。同时，她也是一位有想法、有胆量、会创作的作者。新时期，她参与编剧的作品有《镜狮子》《青丝恨》《百花公主》等。晚年，在老伴曹禺先生的帮助下笔耕不倦地写作，总结毕生舞台经验，撰写了大量的回忆文章和艺术评论，为后辈留下了非常丰富的学术资料。

再比如演员张信忠，是周信芳先生的私淑弟子，有着扎实的麒派功底，同时，他也是一位优秀的编剧和导演。80年代，他参与整理、改编了《血映九龙冠》《五坡岭》《楚汉相争》等多个剧目。晚年，作为非遗传承人，他为麒派人才的培养和麒派剧目的整理也做了大量工作。

再如导演马科，也是演员出身，后转行导演，创作了《红色风暴》《武则天》《宏碧缘》等优秀剧目，特别是1988年与陈亚先、尚长荣、言兴朋合作的《曹操与杨修》被誉为"中国新时期以来具有'里程碑'意义的作品"。他的导演构思、创作理念至今看来仍是领先于时代、领先于同业的。同时，他也是一位不囿于戏曲本行的艺术家，90年代中期，他与瑞典斯德哥尔摩学院合作，开始了他在国外教学及导演剧目的历程。

在中生代演员中也不乏编、导、演集于一身的综合型人才。比如严庆谷，他是丑行出身，早年就以新编戏《扈三娘与王英》获得业内广泛认可。90年代远赴日本拜东瀛名师学习传统能剧。同时，他还参与了国际导演大师班，在多部作品中自导自演。近年来，随着剧院对制作人制度的试水，他也在多部新编戏中担任了这一全

新的角色。

当然,上京的综合性人才远不止这些人,这是一个优秀剧院应该储备的战略资源。纵观京剧史上的名家大师,都不会仅限于专攻自己的本行,所谓的"文武昆乱不挡""六场通透"就是这个道理。这是梨园行应有的好传统、好追求。同时,这也是剧院开放的风气、宽松的创作氛围的最佳体现。每个行当、每个工种都能开拓自己的艺术视野和作为,这对于剧目孵化和人才建设来说是最好的沃土。当然,这也是京剧本体和时代的要求。京剧本就是一门综合性极强的艺术,在"术业有专攻"的基础上涉猎更多的艺术门类,可以帮助从业者从更宏观的视角、以更宽阔的胸怀从事这个行业。

2. 互为红花与绿叶,团队的"一棵菜"精神

梨园行流派纷呈、名家众多,舞台上"王不见王,后不见后""敬而远之"的现象不在少数。纵使在一个院团、一台戏中,计较唱词、戏份,名角儿之间"捏"不到一块的作品也并不鲜见。

1935年,周信芳先生(上京首任院长)在《麒艺联欢社特刊》一篇名为《整理戏剧之我见》的文章中说道:"夫戏剧本非一人之戏剧,亦非一部分可称为戏剧,务须全体演员聚精会神表演,方能成为戏剧。"周先生"整体戏剧观"的演剧思想对上京六十余年的发展影响深远。

在很多剧目中我们随处可见:一个戏的大主角在另一出戏中跑二路,前一出戏的帝王在后一出戏中跑龙套,这边刚演完个人的专场,下面紧接着就扮起了宫女。李玉茹、李炳淑等大角儿如此,年轻一辈更是这样。大家的关系是同事,但更像战友,"戏比天大",为了舞台上的最终呈现,不论大角儿小角儿,随时随地地随叫随到。

这种良性、互助的关系也与海派文化的影响密不可分。与京朝派相比,海派京剧没有执拗于传统和流派,它关注的是戏的整体呈现和舞台的综合氛围,这对演员之间拧成一股绳也提出了更高

的要求。由此,"一棵菜"也成为了上京所有人的精神聚力。

3. 新老演员的"传帮带"

传统的师徒关系有"教会学生,饿死师傅"的教训,这是由当年的生存机制决定的,也是行业的性质决定的。但在上京的几代人中,自然而然地形成了"以老带新""以老托新""以老传新"的"上京传统"。甚至许多老艺术家为剧院长远的发展考虑,主动地打破师承关系、打破流派以及行当的限制,尽其所能为年轻人传授心得。

例如,近几年尚长荣"三部曲"的传承。《曹操与杨修》《贞观盛事》《廉吏于成龙》这三部作品在新时期京剧史上有着举足轻重的位置,对于尚长荣个人以及上京的剧目发展来说也有着极其重要的意义。整整四年时间,他对青年花脸演员杨东虎、董洪松手把手地教、心贴心地传,从四功五法到剧目内容再扩展到传统戏的梳理和历史文化的"补课",可谓细致之极。若以传统师承来看,几位年轻人并未真正"拜过师""磕过头""入过门",而且在尚长荣的课堂上,不仅有花脸,还有很多青年老生、旦角、丑行演员慕名听课。尚长荣认为,传承的内容远胜于"磕头"的形式,人才的建设远大于师承的名分,传授不能仅限于流派与行当,更应打破门户之见,拓宽视野与思路。

再例如演员陈少云。他当年是以麒派人才引进到上海的,陆续排演了《狸猫换太子》《成败萧何》《金缕曲》等作品,扛起了麒派传承与发展的大旗。这些年他自感责任重大,主动培养了郭毅、于辉、鲁肃三位麒派人才。师生关系,情同父子,这种代际之间的传承与影响,情感远胜于剧目本身,精神的绵延不绝才是一个剧院人才建设的根本。

三、问题及建议

上京无论是剧目还是人才的数量与质量在全国戏曲院团中都

是遥遥领先的,有许多可资借鉴的经验。但六十余年的发展历程,如此一艘"大船"在经历时代变革、文化发展与思想转换时,也必然存在很多问题和遗憾。

(一)剧目创作与行当发展的不均衡

纵观新时期的所有创作,《曹操与杨修》《贞观盛事》《廉吏于成龙》《成败萧何》《金缕曲》《春秋二胥》等作品无论在业内还是市场都有着良好的口碑和广泛的影响力,但这些大都是老生戏,或是男人戏,以旦角为主演的戏少,质量过硬的旦角戏更是乏善可陈。近些年虽有不少尝试,但都难以达到《曹操与杨修》以及《成败萧何》的高度。同时,以净行、丑行为主角的新编戏也是屈指可数、寥寥无几。

其实,上京四个行当都不缺好演员,也不缺有潜力的好苗子,但剧目中的行当发展却明显不均衡,长此以往,对剧院的传承以及新编戏整体性的提升都会有不小的影响。

(二)二度创作群体缺少梯队化培养

除了演员,二度创作的人才亦是院团的半壁江山。80、90年代上京的二度创作队伍不可谓不强,编剧、导演、音乐、唱腔设计等都有一套领先于业界的人马,整体实力在全国戏曲院团来看都是首屈一指的。

但新世纪以来,老一辈演员逐渐退居二线,新生力量却并未完全培养起来,许多大作品还是不得不请老艺人"出山挑梁"。同时,近年来一些作品借助外力创作的情况也越来越多,例如《廉吏于成龙》的编剧戴英禄、梁波,导演谢平安,《成败萧何》的编剧李莉、导演石玉昆、唱腔设计续正泰等,皆是友团或其他剧种的骨干力量。这种方式未尝不可,但从剧院长远的发展考虑,还是应该给自身年轻的"主力部队"更多机会和平台,以梯队形式进行培养,多在大戏

中磨练,方能扛起未来大戏创作的重任。

(三)指令性任务和艺术创作关系的协调

作为国家级重点戏曲院团,每年必然会承接政府的各项指令性任务,但凡节庆、纪念日以及官方活动,都免不了各类晚会和各种"命题作文"式的创作。如果仅仅看作完成任务,久而久之便会出现疲于应付的心态,如此,"作文"质量不高,也会与剧院本身的艺术定位和创作方向背道而驰。

其实,"命题作文"亦可看做是政府对于创作的引导和扶持,换个角度,换种方式,把这种指令性创作放到剧院的长期规划中,以这样的平台锤炼剧目、锻炼人才未尝不是好方法、好机会。同时,剧院也应树立集体的审美理想和理论自觉,将任务打造成精品,将命题转化为个性,在两者间取得艺术上的平衡。

(四)剧院集体及演员个人品牌的打造

剧院依靠扎实的剧目和过硬的人才立足,人才依靠剧院的平台和班底发展,两者是互为依存的关系。因此在当下市场化发展进程中,以个人发展打造剧院品牌,以剧院实力托举个人品牌也是题中之义了。

以戏带人,以演促人,尚长荣及陈少云的"三部曲"已被大众熟知、接受,他们的"个人品牌"早已树立,但这还远远不够,集众人之力打造更多演员、更多经得住时间考验的"三部曲""四部曲""五部曲",以"组合"的方式"重拳出击",这不仅是人才培养的需要,也是市场发展的呼唤。

当前,剧院不少演员利用自身的优势在外组建工作室、开办公司,此举一出引来各方异议。比如老生演员王珮瑜近年来频繁参加各种娱乐节目,媒体的曝光率居高不下。许多老先生不禁为之担忧,认为其不务正业,"打着京剧的幌子"大可不必。但笔者认

为，转变思路，打破"大锅饭"的惯性思维，与其等待机会，不如在市场中主动出手，未尝不可呢：首先，她在各种节目中的频繁出现都是以宣传京剧为前提的；再者，她在各场合下的言论也几乎是以京剧为中心的，她的最终目的也是最大程度地吸引年轻人关注传统文化、关注京剧，且近些年来她也是身体力行地奔波在各大高校的讲台上，利用自身的影响力和个人魅力带动更多的人走近京剧，怎么就不是好事呢？这样的胆量与信心非但不能"泼冷水"，更需提倡与扶持！其实，只要是在剧院管理和发展的范畴之内，尽最大可能地发挥每个演员、每位人才的能力、魅力和号召力，走出剧院的小圈子，走向社会的大圈子，以南北合流、京海交汇之势，促进人才的互动和个人品牌的推广，这对于剧院品牌的树立和剧种形象的打造定然也是百利而无一害的。

如今早已不是"酒香不怕巷子深"的年代了，作为国有院团，要敢于"照镜子"，正视京剧以及传统艺术在文化及大众生活中的位置，要敢于承认自身的不足和短板，也要敢于利用现代的思维、手段及方式大胆推介自己，在海派文化的土壤中构建出新的"海派意识"：自省、自强、自信！

苏州中国昆曲博物馆"昆剧星期专场"近年演出状况与进一步办好之对策

孙伊婷

摘 要： 中国昆曲被联合国教科文组织列入首批"人类口述和非物质遗产代表作名录"至今已近 20 年，昆曲正越来越多地受到人们的重视、关注和喜爱。而在昆曲的发源地——苏州，在位于著名的平江历史街区的载誉"双世遗"殊荣单位中国昆曲博物馆，展演原生态的昆曲，则是传承、展演和传播昆曲"非遗"的一项意义深远的艺术活动。其中，"昆剧星期专场"则是昆博最负盛名、最具海内外影响力、持续时间最长的一个展演项目。

关键词： 昆曲　中国昆曲博物馆　昆剧星期专场

中国昆曲被联合国教科文组织列入首批"人类口述和非物质遗产代表作名录"至今已近 20 年，昆曲正越来越多地受到人们的重视、关注和喜爱。对世人而言，像昆曲这样的"非遗"艺术，了解它，欣赏它，无疑有利于自身文化修养、综合素质和审美智慧的提升。而在昆曲的发源地——苏州，在位于著名的平江历史街区的载誉"双世遗"殊荣单位中国昆曲博物馆（以下简称"昆博"），展演原生态的昆曲，则是传承、展演和传播昆曲"非遗"的一项意义深远

* 孙伊婷（1985—　），硕士，苏州中国昆曲博物馆资料研究部副主任。专业方向：昆曲历史与理论。

的艺术活动。其中,"昆剧星期专场"则是昆博最负盛名、最具海内外影响力、持续时间最长的一个展演项目。以下简略介绍2011—2016年间"昆剧星期专场"的举办演出状况并提出进一步办好的对策。

一、"昆剧星期专场"的基本情况

为了向全世界高效、直观地传播"昆曲大美",更好地表现昆曲"非遗"博大精深的精美艺术,自2005年起,昆博将首创于1982年的"昆剧星期专场"重新恢复起来,每逢周日下午2时定期在馆内大殿戏台上演出,每场时长约一个半小时,演出内容多为广大观众喜闻乐见的昆剧经典折子戏,偶或延长时间上演完整大戏剧目、经典串折戏或举办节庆专场、昆剧院团专场、演员个人专场等。近年来,为积极响应党和政府文化惠民和社会公益服务的号召,"昆剧星期专场"长期实行人均20—40元的公益优惠票价,观众人均一次性付款100元即可成为昆博的"博物馆之友",于当年享受观剧半价的VIP待遇。为更好地保证现场观剧效果,通常每场演出只安排110个座位,偶有加座;开场前为每位观众提供剧目单,演出时全程配备简体中文字幕。2011—2016年间(其中2015年因场地维修而暂停演出),"昆剧星期专场"已累计演出112场次,演出昆曲折子戏357出,所演近乎涵盖了昆曲史上最具有代表性的传统剧目。其经费来源和经费支撑主要为财政拨款,近年年均支出90 812.25元,年均收入77 900.5元,支出整体高于成本,充分体现了"昆剧星期专场"文化公益惠民的政策精神。其受众主要为昆曲爱好者、中外宾客游人、学者、学生等,五年内观众数量累计达到16 520人次。演出单位除本馆外,尚有北方昆曲剧院、上海昆剧团、江苏省演艺集团昆剧院、浙江昆剧团、湖南省昆剧团、江苏省苏州昆剧院等全国各大昆剧院团以及苏州昆曲传习所、苏州艺术学

校等相关合作单位。"昆剧星期专场"的可持续发展,让初步接触或爱好昆曲的国内外观众近距离地体验与感受到了"昆曲之美"。"昆剧星期专场"自恢复演出以来,至今已逾十年,收效显著,广受好评。

"昆剧星期专场"已经成了昆坛培养受众、历练演员、演示佳作的重要场所之一,它扩展了海内外昆曲受众群。一批又一批观众因在昆博看戏而经历了对昆曲由陌生好奇到接触体验、再到喜爱沉醉,继而自发宣传的过程。越来越多的高级知识分子、大学生、外国人、中小学生,加入了昆曲观众的行列。因昆博对上演作品的质量水准有着严格的要求和专业把控,这对于参加"昆剧星期专场"的演员本身而言也是一种无形的鞭策。而对于演员来说,能够在全国唯一的昆曲专业性博物馆的戏台上展现自己的艺术风采,即表明专业机构对自己艺术水准的充分肯定,是对其优秀演技的公允认可,他们因此有一种莫大的荣誉感。相应的,老、中、青昆曲名家的精湛演技为"昆剧星期专场"增光加彩,昆坛新秀在此舞台上得到了锻炼和磨砺,艺术上能够更快地成长、成熟。

二、完善"昆剧星期专场"的设想

"昆剧星期专场"尽管取得了显著的成绩,但还存在一些有待改进和提升的地方。

我们是这样设想的:应增加著名昆剧艺术家的表演场次,力争每一场都有名角出台;要按照计划搬演经典折子戏,在一定的时间内,相继推出相当数量的名剧,让昆曲老观众大饱眼福,让青年观众领略到昆曲剧目之丰富;为使海外华人观众和外国受众便于接受,演出时应尽可能配备中文繁体字、英文及其他语种的曲词与宾白的字幕;在演出结束后应有观众与演职人员的面对面互动环节,以便更好地促进演出主体、客体、受体之间的沟通交流,提升演

剧观剧的质量；可以在重要的节假日中，仿照旧时观剧的方式，由博物馆提供宴饮，观众可一边饮酒、一边看戏，让人们体验到和现时完全不同的观剧乐趣；演出实验性的剧目或"原生态"的剧目，供学术界进行研究，与之配套的则是学术座谈会或学术研讨会。

 作为兼具社会服务和公众教育功能的昆曲博物馆，有责任展示昆曲艺术的精髓和文化神韵，引领人们走近这一杰出而宝贵的"非遗"，我们将认真办好每一场昆曲演出，为昆曲的继往开来贡献自己的一份力量。

天津河北梆子剧院现状调查

王兴昀

摘　要：河北梆子在天津流传已久,但自民国中期开始,天津河北梆子日见衰落,中华人民共和国成立前已处于岌岌可危的状态。建国后,在政府的扶持下,天津河北梆子剧院成立,一度发展成为800余人的大型演出团体。随着剧院内外环境的变化,天津河北梆子剧院也曾遭遇波折。近年来天津河北梆子剧院积极进行新剧目创作,着力培养青年演员,逐步争取到了不少新的观众。然而一些困扰剧院发展的问题依然存在,需要多方面的支持才能得以解决。
关键词：天津河北梆子剧院　历史概况　现状　发展建议

一、天津河北梆子剧院历史发展概况

目前,河北梆子演出区域主要集中在河北、天津、北京等地区,2006年被列入第一批国家级非物质文化遗产名录。历史上河北梆子在天津有多种称谓,如秦腔、秦腔大戏、直隶梆子、梆子腔等。1952年开始,统称为河北梆子。

河北梆子是由山陕梆子传入京津冀等地之后,受这些地区的语言、语音、欣赏习惯与风俗情趣的影响,逐渐演变而成的。大约于清乾隆年间传入天津,由于受到天津一些祖籍山西、陕西士绅富

* 王兴昀(1983—　),硕士。天津市艺术研究所助理研究员,天津市文艺评论家协会会员。专业方向：戏曲史及戏曲理论。

贾的喜爱，河北梆子在天津逐渐兴盛起来。咸丰十年（1860）前后，河北梆子在现天津城区及原属河北省、现属天津市所辖的宝坻、武清、宁河、静海等地十分活跃。班社遍布城乡，在天津有深厚的基础。

天津的河北梆子"流山陕之源，传燕赵之声，承直隶之腔，融津卫之韵"，有着自己独特的艺术风格。较之其他地区的河北梆子，在唱腔、音乐方面有了一定的差异。20世纪初左右，天津地区出现的卫派梆子（因天津卫得名，又称卫梆子。因当时天津隶属于直隶，亦称直隶新派）影响广泛，一度成为河北梆子的主流，并流传到东北、江南等地。清末，随着女演员的出现，河北梆子在天津更是盛极一时。天津也成为河北梆子重要的发祥地，人才荟萃，演出频繁，许多艺人应邀到外地演出，足迹远至海参崴（即今俄罗斯符拉迪沃斯托克）以及南洋。

从20世纪20年代开始，天津河北梆子呈现出衰落趋势，天津市内听众日稀，明显落后于京剧以及新兴的评剧。河北梆子艺人为了生存，只得迁往外地农村演出。抗日战争期间，天津河北梆子处境日艰，许多演员们感到前途渺茫，有的改唱京剧、评剧，有的还乡务农或另寻生路。至20世纪40年代中期，天津的梆子演员总数不足50名，艺人们都是自谋生路，形不成整体，乃至同什样杂耍合演于中华茶园、小梨园等游艺场。虽有银达子、韩俊卿等人试图振作，但是河北梆子在天津舞台上的颓势终究难以扭转，到天津解放前夕，一度濒临灭绝边缘。

新中国成立后，河北梆子得到军管会文教部文艺处的支持与扶植。许多已经改行的艺人复出舞台，不到一年，天津河北梆子艺人总数从50多人增加到200多人。演员们纷纷组班，先后成立了"复兴""移风""益民""民主"等剧社，并改编上演了一批新剧目。

1952年，天津市文化局以银达子的复兴剧社为基础，从移风

剧社抽调韩俊卿等人，组成自负盈亏的天津实验秦腔剧团。1953年，在银达子、韩俊卿等倡议下，天津市河北梆子剧团成立。其实当时天津河北梆子已经出现了一定程度的传承问题。创建时演员总人数38名，而平均年龄已达52岁。于是在同年年底开始招收、组建少年训练队。1958年，在原天津市河北梆子剧团的基础上建立天津河北梆子剧院，设一团、二团、小百花剧团和剧院附属学校①，其中尤以小百花剧团影响最为广泛。

1958年，天津戏曲学校河北梆子科学生同天津河北梆子剧院所属少年训练队合并成河北梆子剧院小百花剧团。初建时共有演职员110名，演员平均年龄17岁。该团以"继承优秀传统、不断革新创造、吸收百家之长、树立独特风格"为建团方针，当时青年演员刘俊英、闫建国、王伯华等人都成为日后天津河北梆子剧院的中流砥柱。该团除排演经过整理、改编或新创作历史题材剧目和当代生活题材剧目外，还尝试移植排演大型剧目。该团参加国庆10周年进京献礼演出，以《荀灌娘》《泗州城》《断桥》《观阵》《喜荣归》获得好评。此后应邀赴东北三省、中南六省区演出，观众反响强烈。该团多次为毛泽东、刘少奇、朱德、周恩来等党和国家领导人演出。1960年，该团演出的《柜中缘》由天津电影制片厂拍摄成舞台纪录片，收入《蓓蕾初开》专辑，发行全国。该团还经常接待来访的外国元首和高规格的代表团，多次为国家和天津市的重大会议演出。

可惜天津河北梆子复兴的良好势头没能长久持续下去，在各种因素的影响下，天津河北梆子受到了极大的冲击。许多演员被迫脱离舞台，河北梆子剧院也进行了人员"精简"。一团与小百花剧团合并，"文革"中更名为"天津市河北梆子剧团"。

① 1958年，天津市由中央直辖市改为河北省省辖市。河北省青年跃进剧团同当时天津专区、沧州专区的河北梆子剧团、艺校都合并到了天津市河北梆子剧院，编制近800人。1967年，天津市重新成为中央直辖市，这些剧团、戏校又都分离了出去。

1980年3月恢复剧院建制，分设"一团""小百花"两个表演团体。戏校河北梆子班78届毕业生全班分配到剧院，充实了演出力量。进入20世纪80年代中后期，天津河北梆子的发展也陷入了一定的困境。观众逐年减少，演出场次减少，票款收入随之减少。每排一出新戏，上演后入不敷出。甚至在农村酷爱河北梆子的观众基础也发生了动摇。由于演出市场萧条，自负盈亏性质的区县河北梆子剧团难以维持，先后解体。天津河北梆子剧院成为天津仅存的河北梆子表演团体。2012年，天津河北梆子剧院转企改制成为天津北方演艺集团的一个下属单位。该院现有480平方米固定排练厅。虽然拥有300座的小剧场1个，但是该剧场没有演出许可证，无法承接演出，只能作为内部排练使用。

最初，天津河北梆子的唱腔和音乐保持了山陕梆子的悲壮、激昂的特点。【二六板】作为声腔的基本板式，只是稍有变化。乐器伴奏也很简单，文场只有一把板胡，配上一根短笛。清末民初，在天津最具代表性的演员是何达子（何景云）和元元红（魏联升），他们所创造的老生唱腔，成为河北梆子历史进程中影响最为广泛的两大流派，即何派与元派。而女演员兴起之后，旦角声腔的变革最为活跃。女伶金刚钻首唱脍炙人口的【悲调二六板】【反梆子】等新板腔；同时，【大慢板】【哭相思】【十三咳】等原有板式的丰富、改造，都源出于此时。然而与之相对的是男性唱腔则始终缺少变革。

20世纪50年代，随着天津河北梆子剧院的建立，演出的剧目不断丰富，开阔了河北梆子的戏路。音乐、唱腔方面的变化也很显著。文场伴奏的乐器从原来的板胡、笛子两大件，逐渐增加到二胡、中胡、扬琴、大提琴等十几件。琴师郭小亭改编、创作的曲牌、过门，为各地同行普遍采用。他与演员合作，在新编历史剧《苏武》里首创的男声【反梆子】等板式，为解决男声唱腔高而不美的难题开拓了新路。1968年，专业音乐工作者和戏曲艺人组成河北梆子音乐、唱腔研究小组，在移植京剧《红灯记》的过程中，尝试男声唱

腔的改革。

1990年1月,由天津市艺术研究所与剧协天津分会牵头,在天津召开了以寻求河北梆子男声唱腔出路为中心议题的河北梆子声腔学术研讨会,京、津、冀三省市从事河北梆子音乐创作、理论研究的专业人员共30余人出席。会上宣读20篇论文,为河北梆子声腔的发展献计献策。会后,天津市艺术研究所将论文汇编成册,出版发行。

据天津河北梆子剧院提供的数据,新时期以来[①]该院上演剧目总数为140出,其中包含传统剧目96出、新编剧目[②]44出。其中《秦香莲》《双官诰》《辕门斩子》《打金枝》《金铃记》《王宝钏》《太白醉写》《窦娥冤》《荀灌娘》《断桥》《系荣归》《徐策》等尤为观众所称道。另外据天津河北梆子剧院提供的数据,目前该院可上演的剧目总数为58出,其中包含传统剧目40出、新编剧目18出。可见天津河北梆子剧院同各地许多戏曲演出团体一样,存在剧目流失的共同问题。

20世纪90年代,虽然天津河北梆子剧院陷入了一定程度的困境,但是没有放弃新剧目的创作。通过内部挖潜和借助院外优秀编导,创作出了不少具有相当艺术水准的剧目。

天津河北梆子剧院在剧目创作中有其一定的特点:

一是注重现当代题材的创作。其实河北梆子在反映现实生活、演时装戏方面有一定传统。民国时期京津地区著名的河北梆子坤班奎德社便以此著称。天津河北梆子剧院在当代题材剧目创作上进行了有益的探索。1997年,现代戏《庄稼院的红辣椒》获中宣部第七届精神文明建设"五个一工程"奖;1998年,排演的现代戏《靠山屯故事》推上舞台后,受到各方面的好评和鼓励;1999年,

① "新时期以来"指"文革"后剧团恢复正常演出以来。
② "新编剧目"含新创剧目、移植剧目。

与中央电视台影视部、天津电影制片厂影视中心联合拍摄了四集戏曲电视剧《庄稼院的红辣椒》，进一步扩大了剧院影响。尤其需要指出的是张曼君导演为赵靖执导的两部现代戏《八月十五月儿圆》和《晚雪》。《八月十五月儿圆》改编自作家刘庆邦的短篇小说，赞颂了新时代农村妇女真善美的性格，帮助赵靖获得了第24届戏剧梅花奖；《晚雪》是根据孙德民的话剧《大风从这里刮过》改编的，讲述了一个平凡女子晚雪坚韧地追寻被拐卖女儿的漫长历程。该剧2012年获得中宣部第十二届精神文明建设"五个一工程"奖。

二是注重从观众熟悉的题材中编创新剧目。天津河北梆子剧院希望能从观众熟悉的题材中去寻找素材，在编剧之初便设法拉近观众同新剧目之间的距离，试图让观众通过剧名以及简单的介绍便能和新剧建立眼缘。首先是重视优秀文学作品的改编。优秀文学作品的内容较为成熟，在百姓中间有一定的影响力，将其改编成戏曲剧目搬上舞台，不仅可以盘活文化资源还可提升剧目的市场竞争力，如前文所述的《八月十五月儿圆》。2017年赵靖主演的《金锁记》根据张爱玲同名小说改编，由李六乙任总导演、安凤英导演、韩剑光编剧。其次是以新的故事赋予观众所熟悉的人物。一部新的剧目，即便观众对于其中情节、故事并不熟悉，但是如果剧中的人物是观众较为熟知的，也在某种程度上能缓解观众对于新编剧目的违和感。1994年，新编历史剧《袁凯装疯》取材于朱元璋晚年诛戮功臣的故事。御史袁凯在危急时刻，装疯反谏，最终保全了许多大臣。该剧充分发挥了主演闫建国唱、念、做、舞的技巧，展示了他的水袖、甩发、髯口、翎子、翅子等绝活儿。该剧获文化部第四届文华新剧目奖，主演闫建国获文华表演奖，管德印获文华导演奖。2016年推出的新编历史剧《赤霄赋》是国家艺术基金2015年度资助项目。该剧通过艺术地表现汉光武帝刘秀执政初期的历史故事，昭示以民为本的执政理念和物必先腐而后虫生的警世理念。

天津河北梆子剧院建院之初便拥有多位新中国成立前已成名

的知名演员,而银达子、韩俊卿、金宝环、王玉磬、宝珠钻则被称为河北梆子剧院"五杆大旗",各立流派。20世纪50年代中期开始进入剧院的刘俊英、闫建国、王伯华也在日后成为极具知名度的名家。目前,剧院具有代表性的演员有国家级"非遗"传承人刘俊英(现已退休)和省级"非遗"传承人阎建国(现已退休)、陈春、金玉芳、王少华四人及中国戏剧梅花奖获得者四人:陈春(第20届中国戏剧梅花奖)、杨丽萍(第23届戏剧梅花奖,现已退休)、赵靖(第24届戏剧梅花奖)、王少华(第28届戏剧梅花奖)。

二、天津河北梆子剧院人员的构成情况

(一)总体人员情况

截至2015年,天津河北梆子剧院共有在职人员167人,并设有一团、小百花剧团两个演出团。具体情况,列表如下:

职 务	人数(人)	所占百分比(%)
编剧	2	1
导演	2	1
演员	94	56
作曲及配器	1	1
演奏员	34	20
舞美设计、制作	25	15
专职管理人员	4	3
工勤人员	1	1
其他	4	2

较之天津其他市属戏曲剧团,天津河北梆子剧院的人员构成较为完备,编剧、导演、演员、音乐、舞美均有在职员工,而且舞美设计人员所占比例在各剧团中最高。但是在实际调查中发现,近年来天津河北梆子剧院所演出的新编剧目中,本团编剧、导演、作曲、舞美人员参与度较低。新编剧目的编剧、导演、作曲人员多为外聘,往往新编剧目外聘的导演会自带音乐、舞美人员。本团舞美人员在新编剧目中多是在外聘舞美设计的指导下工作,甚至难以参与新编剧目的创作。本团舞美多是参与日常演出的舞美工作。总体上虽然人员齐整,但有些人员的职能未能完全发挥。

(二)人员职称情况

在职人员中,专业技术人员153人,高、中、初三级职称分布列表如下:

职 称	人数(人)	占全体人员百分比(%)
高级职称	55	33
中级职称	66	40
初级职称	22	13

其中55名高级职称人员职能情况为:

职 称	人数(人)	占专业技术人员总数比(%)
一级演员	13	8
一级演奏员	2	1
二级演员	24	17
二级演奏员	9	6
一级导演	1	1
舞美人员	6	4

天津河北梆子剧院有相当数量的中高级职称人员,相对而言,初级职称人数较少。再从年龄方面考察,会发现天津河北梆子剧院存在高级职称人员年龄偏大的情况。据2015年的统计数据表明,天津河北梆子剧院55名高级职称人员中出生于1955—1965年的达32人,比例竟高达58%。特别是目前的优秀主演绝大多将于本世纪20年代左右退休。可见天津河北梆子剧院人才年龄结构存在老化现象。因此,如何在近几年充分发掘培养出合格的接班人是极为迫切的问题。

（三）人才培养情况

新中国成立后,天津对处于衰落中的河北梆子极为重视。不但由河北梆子剧院成立少年训练队,而且在1956年天津市戏曲学校刚刚建校时便设立了河北梆子学科,招收演员、乐队在内的学生50余人,聘请具有一定艺术造诣的老艺人任教。八个月后,这些学生即以十六出折子戏对外实习演出。但是之后相当长一段时间里,天津河北梆子剧院的人才培养受到了种种制约:一是剧院人员的固化。戏曲艺术表演团体以演员为中心,随着年龄的增长,必然会出现演员老化的情况,特别是武戏演员。还有一些演员入团后可能因种种原因自身发展未能达到预期目标,便松下劲来,没有积极的上进精神,可是这些演员又未到退休年龄。因此老演员退不下来,新人又无编制指标进不来,职称指标问题也随之出现,影响和困扰院团的发展。二是后备力量的不足。河北梆子剧种在天津处于相对弱势的地位,这使得天津本地青少年的学戏欲望不强。据有关人士透露,天津戏校河北梆子学科自1956年至今仅招收5届学生,生源中95%来自河北。2012年转企改制前招收的四届学生均为剧院委托培养。由剧院根据人员编制状况结合今后几年人员退休情况设定招生数量,学生毕业后直接进入剧院工作。赴外地招生的话,往往会受

到当地政策的限制,仅能在小范围内招收学生,这就进一步降低了剧院获得优秀后备力量的可能性。

这两种情况在转企改制后得到一定程度的缓解。转企改制后剧院的人员不再局限于事业单位编制,剧院可以根据自身财务状况招收演员。另外,外地招生也不再受到局限,可以在河北梆子流行地区进行招生。

2007年6月,为了加强青年演员的培养,剧院以天津艺术职业学院应届河北梆子表演专业毕业生54人为核心,重新组建天津河北梆子剧院小百花剧团,为"卫梆子"注入了新的生机和希望:一方面让小百花剧团参与一团的演出,接受老演员的艺术指导,另一方面小百花剧团也有单独的演出,从而增加了舞台实践的机会。

近年来天津北方演艺集团实施了"名家收徒传艺传戏"工程,以传艺、进德、出戏为核心,通过"师带徒、口传心授、传帮带"等授艺模式,总结、保留、传承、发展当代名家名角的技艺、成就和经验,培养优秀青年领军人才,实现"出人出戏走正路"的目标,使天津文化演艺事业后继有人。河北梆子剧院方面,陈春收陈亭、段雪菲、刘维维为徒,金玉芳收杨娟为徒,杨丽萍收张翠香为徒。河北梆子剧院希望通过"名家收徒传艺传戏"工程,不但使青年演员的演艺水平得到提高,也能使中年骨干能得到进一步深造的机会。2016年9月26日,京剧表演艺术家陈少云收河北梆子剧院国家一级演员王少华为徒。

三、天津河北梆子剧院演出情况

自民国中期开始,河北梆子在天津的演出就陷入衰落的状况。即便在新中国成立后有所好转,但是河北梆子在天津的受众数量依旧落后于京剧和评剧。

2012—2014年间,天津河北梆子剧院年均演出230场,纯商业演出和公益演出各占10%左右,而其他演出可以视为两者兼顾,既有相当数量的售票,又有一定数量的赠票和公益票。对比其他剧种,同期京剧方面,天津京剧院年均282场,天津市青年京剧团年均137场,合计年均419场。再看评剧,天津评剧院同期年均179场,天津市评剧白派剧团同期年均117场,合计年均296场。可见就剧种而言,天津河北梆子剧院的演出场次处于劣势。

2015年3月28日,天津北方演艺集团联合天津市财政局面向市民发行了6万张"天津文化惠民卡"(简称"文惠卡")。"文惠卡"最大的特点是:市民看戏有补贴,多演多看得实惠。市民自己办卡或通过单位办卡时,只需自掏100元,而得到的实名卡片中却有500元可供消费,多出的这400元便是政府补贴。"文惠卡"可用于购买天津11家市级文艺院团(天津京剧院、天津市青年京剧团、天津交响乐团、天津歌舞剧院、天津人民艺术剧院、天津河北梆子剧院、天津评剧院、天津市曲艺团、天津市杂技团、天津市儿童艺术剧院、天津市评剧白派剧团)的折扣演出票。每张卡每场次限购4张演出票。消费完500元额度后,还可继续享受11个市级文艺院团演出门票4—7折的优惠。"文惠卡"的发行推动了天津舞台演出的繁荣,而且"文惠卡"的售票数据由天津北方演艺集团进行分析统计。

根据天津北方演艺集团微信公共号公布的"文惠卡"售票数据,自2015年3月28日至9月28日这半年的时间里,天津11家市级文艺院团共演出594场,合计观看演出为222 456人次,各院团演出上座率均达到85%以上,其中天津河北梆子剧院演出47场、观众19 620人次。而天津京剧院和天津市青年京剧团两家共计演出60场,观众共计37 018人次。天津评剧院和天津市评剧白派剧团两家共计演出118场,观众共计47 592人次。

四、对天津河北梆子剧院发展的建议

（一）加强剧种的宣传和普及

河北梆子剧种在天津各戏曲剧种中处于相对弱势地位，至今天津许多老年人仍称河北梆子为"侉梆子"。就目前的演出受众来说，剧场中操着乡音的观众要明显多于其他剧种，而且年轻观众也相对少于其他剧种。因此在天津加强对河北梆子的宣传和普及尤为重要。特别是在宣传普及活动中要加强对于河北梆子的相关讲解，不能单纯的以演出为主。一些青少年不喜欢河北梆子，是因为不懂戏。以演出为主，难以使他们真正了解河北梆子。通过专业人士的介绍使他们能有一个由"不懂"到"懂"的过程。

2017年，天津有关部门组织了多项戏曲进校园活动，河北梆子剧院都参与其中。首先，是由市委宣传部、市教委、市文化广播影视局等共同组织的天津市戏曲进校园活动。活动期间，天津市在大中小学组织开展专题讲座、观摩演出、交流展演、主题夏令营等丰富多彩的戏曲活动。同时还将进一步整合戏曲教育资源，建立戏曲进校园联盟和课件资料馆，加大课堂教学力度，扶持戏曲社团建设，创建一批戏曲传承发展特色学校。4月14日，河北梆子剧院小百花剧团在天津师范大学演出了《喜荣归》片段以及名段清唱等节目。其次，天津市和平区文明办、和平区文化和旅游局、和平区教育局也联合举办了2017年和平区戏曲进校园系列演出活动，以期通过满足学校师生不同的文化艺术需求，培养师生对传统艺术的趣味和鉴赏能力，提升校园文化氛围，创建文明校园。河北梆子剧院的演员在实验小学进行了"大音秦声，文明校园"活动。另外，剧院自身也在积极拓展普及渠道。8月5日，"天津河北梆子剧院小百花剧团传习体验基地"在天才国际幼儿园成立，河北梆

子被纳入该园的幼儿培训课程。河北梆子剧院相关人员希望通过传习体验基地的建立为河北梆子的普及开拓出新的途径。

(二)加强对青年演员的培养

目前随着"文惠卡"发行量的不断扩大,观众购票观看演出的意识逐步增强,更多的观众走进了戏曲演出剧场,天津的戏曲演出市场得到了进一步的繁荣。河北梆子剧院以此为契机,也在不断挖掘自身的潜力,以求能扩展市场。

就天津北方演艺集团微信公共号公布的"文惠卡"购票数据来看,从 2015 年 3 月 28 日至 12 月 31 日 9 个月的统计数据中,天津河北梆子剧院在演出剧目总数一项上领先于其他 10 家演出院团。综合"文惠卡"推出一周年的数据(2015 年 3 月 28 日至 2016 年 3 月 28 日),天津河北梆子剧院的演出数量虽然从剧种角度来看,依旧落后于京剧和评剧,但是从院团角度看,其演出数量仅次于天津京剧院和天津评剧院。可见河北梆子剧院在争取新观众的工作上取得了一定的成功,但是我们也应看到不同演员的演出上座率的差异比较明显。

有论者曾指出,天津的河北梆子存在"三冷三热"现象,其中之一便是"有名演员热,无名演员冷"。河北梆子剧院年轻演员与老演员在演出技艺、技巧以及舞台表现力方面存在着一定的差距,难以激起观众的购票热情。而且如前文所述,目前河北梆子剧院中许多优秀演员将于本世纪 20 年代左右退休,因此加强对青年演员的培养尤为必要。可以考虑制定扶持青年人发展的相关政策,进行更为深入的探索。例如鼓励青年演员成立工作室,编排适合青年演员演出的小剧场河北梆子。更重要的是,发挥剧院原有的优良传统,加强对青年演员的进一步培训。

小百花剧团在建团之初确立了"十绝百戏"的建团之策。"十绝",就是剧团要掌握十种甚至更多具有高难度的戏曲技巧。要做

到人无我有、人有我精。"百戏",就是要掌握尽可能多的剧目,包括继承、发掘、创作等方面。靠着对"十绝百戏"的追求,当时的河北梆子剧院小百花剧团整体演出水平有了大幅度的提升。例如闫建国的翎子功、翅子功、马鞭儿功、髯口功等都成为其今后演出特色。但是"十绝百戏"光靠演员个人努力难以达到,这需要剧团乃至相关职能部门的一同努力。目前的各类名家传戏活动还难以达到当年"十绝百戏"的程度。

(三)尽快落实专属剧场规划

天津自20世纪80年代中后期开始执行"一团一院"政策,将逐步使每家市级艺术演出团体均有自己的专属剧场。天津市级戏曲院团剧场情况如下:

院　团　名	剧　场　名
天津京剧院所	滨湖剧院
天津市青年京剧团	中华剧院
天津评剧院	红旗剧院
天津市评剧白派剧团	海河剧院

天津河北梆子剧院是天津五家市级戏曲演出院团中唯一一家没有自己专属剧场的院团。遇有演出便不得不租赁场地,较之其他几家戏曲院团不得不说是一种不利因素,对于剧院的长远发展也是掣肘之处。

有关部门应尽快落实专属剧场,或拨给已有剧场供剧院使用,或建设新剧场。据不完全统计,与部分发达省市的剧场数量对比来看,天津剧场总体数量仍然偏少,剧场建设还处于发展阶段。随着物质生活水平的整体提升,在"文惠卡"的推动下,天津市民观看舞台艺术演出的需求也不断增长,剧场的相对短缺将不能满足市

民观看舞台艺术表演的需求。在当前推动文化强市建设的历史阶段,进一步推动剧场的建设,根据各区人口规模和演艺市场的实际需求,在缺少剧场的地段兴建剧场,并拨付河北梆子剧院使用是较为可行的。同时,也需要充分发挥剧院已有资产的作用。目前河北梆子剧院的小剧场因缺乏资金进行改造,难以获得演出许可证。在新剧场拨付或建成之前,有关部门应投入资金对其进行改造,使河北梆子剧院能有自己的演出场所。

参考文献

[1] 《中国戏曲志》编辑委员会.中国戏曲志·天津卷[M].天津:文化艺术出版社,1990.
[2] 杨升祥.天津文化史[M].天津:天津社会科学院出版社,2003.
[3] 天津市地方志编修委员会办公室,天津市文化局.天津通志·文化艺术志[M].天津:天津社会科学院出版社,2007.
[4] 杨秀玲.河北梆子在天津三热三冷告诉我们什么?[N].中国艺术报,2015-7-20.

天津市青年京剧团现状调查

苏 坦

摘 要：本文以天津市青年京剧团为调研对象，对该团的历史概况、现实的人才情况、演出情况等进行了详细的调研。分析了天津市青年京剧团发展中所面临的危机，并对今后剧团的发展提出了建议。

关键词：天津市青年京剧团 历史 现状 发展 对策

一、京剧在天津的发展情况

众所周知，京剧的形成肇始于四大徽班进京。徽班进入北京后，汉调也进入北京并搭入徽班演唱。汉剧演员搭入徽班后，将声腔曲调、表演技能、演出剧目融于徽戏之中，使徽戏的唱腔板式日趋丰富完善，唱法、念白更具北京地区语音特点，而易于京人接受。徽调的二黄与汉调的西皮结合成为"皮黄"。皮黄调的形成，为京剧的诞生奠定了基础。京剧完全脱离徽调而独自在戏坛上，是在19世纪后半期至20世纪初这段时间。1876年，"京剧"一词第一次出现在上海《申报》上。京剧形成后，发展很快，形成了京剧向全国流布的局面，特别在天津、上海等地得到迅速发展。京剧发展最为迅猛时期，是1914—1926年间，这也是各个不同流派争艳的最

* 苏坦(1987—)，硕士。天津市艺术研究所实习研究员，从事音乐理论及戏曲理论研究。

为繁荣时期。时至今日,京剧早已遍及全国,成为在中国影响最大、最具有代表性的剧种。2010年11月16日,京剧被列入"人类非物质遗产代表作名录"。

京剧传入天津,约在清嘉庆年间(1796—1821)。据清道光初年崔旭道在《津门百咏》"儿童"诗云:"饥民零落不成双,乞食声哀夜到窗。只有儿童偏快乐,满街学唱二黄腔。"可见清道光初年,京剧(早期称二黄)在天津已广为流传。1843年,第一代京剧演员余三胜曾来津演出。此间,票房随之出现津门,天津名票刘赶三便在票房学余派。清同治、光绪年间,是天津京剧蓬勃发展的重要阶段。这期间,谭鑫培出科后即在天津唱老生。天津作为南北经济的要冲,是南北戏班、戏曲演员往来的必经之地,为京剧的繁荣提供了平台,并成为名角必闯的"戏曲大码头"。受天津地理环境和民风民俗的影响,天津演员素具豪迈奔放的表演风格,武戏更获长足发展。在清末民初时期,武生阵营颇为壮观。进入20世纪20年代后,天津的京剧活动再度掀起高潮。这个时期的天津菊坛,多位大家纷纷同台献艺,多种流派各领风骚,可谓是百花齐放。正因为天津是京剧"行家"的集中地,四大名旦、四小名旦、四大坤旦、四大须生,都无一例外地走上过天津的舞台,接受天津观众的检验。这种频繁的演出活动,对于京剧艺术的发展起了积极的推动作用。天津观众不仅熟悉传统京剧艺术,善于鉴别优劣,而且易于接受新事物,不排斥创新的艺术手法。因此至今,在天津戏曲舞台上传统剧目与新编剧目都有自己的观众。天津解放后,京剧不断发展,在唱腔流派的传承发展及剧目的整理改编方面尤为突出。目前京剧在天津流传区域很广,遍布各个城区郊县。

二、天津市青年京剧团概况

1984年8月,天津市青年京剧团以天津市戏曲学校1981年

的毕业生为基本队伍而建成，隶属于天津市文化广播影视局。天津市青年京剧团自组建伊始，就受到各级领导的重视。建团之初，这些刚刚毕业的学生还显得有些青涩。他们在校期间，初期学的是几出样板戏，后期才开始学习传统戏，所学、所见较少。为了振兴京剧，时任天津市市长的李瑞环亲自部署，他明确地提出了"先继承后发展"的办团指导方针，继而在"抓青年、促中年、充分发挥老一辈艺术家传帮带作用"的思路下倡导并组织实施了"百日集训"。当年的青年人才在循序渐进中逐年提高、日渐成熟，如今不少人已经成长为受人瞩目的京剧名家，如孟广禄、张克、赵秀君、王立军、刘桂娟、李佩泓、石晓亮、刘淑云、兰文云等。天津市青年京剧团也成为实力雄厚、行当齐全、剧目丰富、流派纷呈的京剧劲旅。迄今为止，剧团拥有30余位国家一级演员和一级演奏员，形成了一支人才荟萃、交相辉映的群体。他们曾分获或兼得中国戏剧"梅花"奖、"中国戏剧二度梅"、"文华奖"、中国戏剧"梅兰芳金奖"、中国京剧电视大奖赛"最佳表演奖"和"京剧艺术之星"等称号。

在历年的全国重大戏曲演出或赛事中，天津市青年京剧团多次获得集体和个人奖项。2005年，天津市青年京剧团被评为"国家重点京剧院团"，并在2010年文化部国家重点京剧院团工作评估中名列榜首。天津市青年京剧团能够有今天雄厚的实力，除了自身的努力与观众的厚爱外，也离不开领导的重视。剧团自成立伊始，就受到各级领导的深切关怀和具体扶持，专款扶持资金的拨付、排练场所及办公设施的优化、专属剧场的建设，都为剧团的成长提供了有力保障。目前剧团拥有960座的专属剧场及660平方米的固定排练厅。

30年间，剧团足迹遍及大江南北、长城内外，并先后到香港、澳门、台湾地区和美国、英国、日本、韩国、新加坡、澳大利亚、新西兰、泰国、秘鲁、阿根廷、墨西哥、古巴、智利、巴西、哥斯达黎加等国家访问演出。

三、精益求精的"百日集训"

自天津市青年京剧团成立至今，所演剧目广受好评，同时也给天津几代观众留下了深刻的记忆。团中的演员们从当初的菊坛新人成长为如今的京剧劲旅，这都得益于"百日集训"高水平的传承。

1986年，天津市青年京剧团在时任天津市市长李瑞环的支持下，启动了"百日集训"尖子人才培养工程。以"先继承后发展，在继承中发展"为方针，采用延请名师、精选剧目、强化训练的艺术培养模式，由经验丰富的老一辈艺术家手把手教学。1986年6月20日，剧团首次"百日集训"正式开始。剧团聘请了张君秋为艺术总顾问，还聘请了袁世海、谭元寿、李世济、梅葆玖、张春华、关肃霜、吴素秋、王金璐、方荣翔、厉慧良、程正泰、马长礼、刘雪涛、曹世嘉、茹元俊、李荣威、钳韵宏、王则昭、夏韵龙、王吟秋、周文贵、李金泉、丁存坤、施明华、刘秀荣、张春孝、何顺信、唐在炘、王正屏、姚玉刚、张学津、赵慧秋、孙荣慧、董文华、尚明珠等一大批著名京剧艺术家为剧团演职人员排演不同流派中最具代表性的传统剧目。与其他院团请名师说戏不同的是，"百日集训"除主演外，"二路活""三路活"演员也会有老师为其一对一地说戏，即使是龙套也有专门的老师前来指导。在为青年演员说戏的过程中，老艺术家们不但教授了怎样演戏，还向青年演员传授演戏的心得，做到了"传艺又传法"。正是这种认认真真、精益求精、无私奉献的精神，才得以使京剧艺术的传统精髓原原本本地保留了下来。

这次"百日集训"期间，天津市青年京剧团在136天内排演了近20出（折）剧目。剧团排演的第一部戏是张派代表剧目《玉堂春》。剧团请来了何顺信、蔡颖莲、刘雪涛、郭元祥、高宝贤、朱金琴等人从乐队演奏到演员唱腔再到表演技巧一一作详细指导。所有的内容教授完成以后，再由张派创始人张君秋大师做整体的加工

提高。当时这出戏由雷英扮演苏三、康健扮演王金龙、石晓亮扮演崇公道、卢松扮演刘秉义、张毅扮演潘必正。在之后，剧团又排演了张派代表剧目《望江亭》《状元媒》《秦香莲》、盖派代表剧目《打酒馆》，茹元俊亲授了其父茹富兰最富代表性的剧目《林冲夜奔》等剧目。首期"百日集训"结束后，天津市青年京剧团在中国大戏院举办了为期十天的汇报演出，先后演出了《钓金龟》《挑滑车》《玉堂春·会审》《铁弓缘》《文昭关》《打龙袍》《打酒馆》《望江亭》《红鬃烈马》《秦香莲》《望儿楼》《长坂坡·汉津口》《九龙杯》《大保国·探皇陵·二进宫》《连环套》《状元媒》《四郎探母》等，向社会各界集中展示了集训的成果。

天津市青年京剧团在"百日集训"中，无论演员、演奏员还是舞美、工作人员始终都维护着戏剧"一棵菜"的艺术原则。他们在工作中形成合力，不分主次，不计较角色，相互配合，高质量地将剧目呈现在舞台上。在人手不足的情况下，他们相互配戏，有时主演也会跑龙套，也要跟着"二路演员"一起学戏，甚至有时会计也会上场扮演角色。剧团这种自上而下互帮互助、协调一致、紧紧抱团的精神，是梨园界的老规矩，也是"百日集训"获得成功的保障。随着时间的推移和剧团的不断成长，天津市青年京剧团渐渐融入了新鲜的血液，但这"一棵菜"精神却始终渗透于每一位演员的心中。

今天，距第一届"百日集训"已经过去了三十年，但天津市青年京剧团三十年如一日，每年坚持举办集训活动和纪念活动。2016年正值"百日集训"30周年，为向天津市以及全国的观众汇报"百日集训"30年来高水平传承京剧艺术的成果，天津市青年京剧团推出了17场、27出(折)大戏的系列庆祝演出，先后上演了《大探二》《韩玉娘》《墙头马上》《红楼二尤》《三盗令》《金龟记》《六月雪》《十三妹》《赵氏孤儿》《战宛城》《红娘》《古城会》《花园赠金·彩楼配》《狮子楼》《祭塔》《艳阳楼》《春闺梦》《牡丹巧戏仙》《游六殿》《青石山》《状元媒》《锁麟囊》《金水桥》《九龙杯》《击鼓骂曹》《游园》《洪

羊洞》等。此次系列演出的剧目汇集了青年京剧团全部主力阵容，可谓剧目丰富、行当齐全、流派纷呈。每场演出，演员们都相互帮衬，默契配合，充分展示了戏曲大码头的艺术实力，也令观众感受到了历久弥新的名家名剧名团的魅力。

30年来，在"百日集训"精神的指导下，天津市青年京剧团始终坚持"先继承后发展、在继承中发展"的方针，坚持对基本功的训练，坚持对传统的继承，在社会各界的关心支持下，涌现出一批全国公认的优秀演员。2016年的系列纪念演出阵容中既有孟广禄、赵秀君、李佩泓、刘桂娟、闫巍这样的梅花奖得主、国家一级演员担当主演，也有周娜、李艾春、李鹤、王竹馨这样的优秀青年演员，充分体现了"百日集训"中"抓青年，促中年，发挥老一辈艺术家传、帮、带作用"的人才培养思想。自1984年建团以来，天津市青年京剧团就特别重视人才培养问题。目前，天津青年京剧团在职人员共130人，其中演员66人、演奏员23人、舞美设计10人、管理人员24人、其他人员7人。在职专业技术人员119人，其中高级职称74人、中级职称38人、初级职称7人。剧团拥有国家一级演员26人，国家一级演奏员6人，国家二级演员29人，国家二级演奏员6人，主任舞台技师7人。剧团高级职称74人中，16人曾获省部级及以上奖项43项，其中国戏剧梅花奖9项，中国戏剧二度梅1项，文华奖优秀表演奖4项（3人），梅兰芳金奖2项。

近年来，国家将振兴优秀传统文化提到了建立文化自信的战略高度。30年前的"百日集训"提高了天津市青年京剧团的整体素质，如今天津市青年京剧团也早已成为国家重点京剧院团。在"百日集训"的影响下，天津市青年京剧团始终坚持着对京剧艺术的继承。曾经"百日集训"的受益者，当年的青年演员，如今已成为京剧舞台上的佼佼者，他们也投入到了培养青年人的阵营中来，作为承上启下的一代，他们不仅在舞台上演好了戏而且也培养好了下一代。"百日集训"不仅为天津市青年京剧团培养出一批优秀的

京剧人才，为天津京剧的振兴打下了坚实的基础，而且为传承戏曲开辟出了一条光明之路。

四、天津市青年京剧团的演出情况

30年来，天津市青年京剧团不仅培养出一批京剧人才，更为观众奉献了一大批传统剧目、新编剧目和改编剧目。自建团以来，天津市青年京剧团共上演剧目238出，其中有李瑞环亲自改编的《西厢记》《刘兰芝》《金断雷》《楚宫恨》《韩玉娘》等，同时也有《郑和下西洋》《钦差林则徐》《墙头马上》等10出新编剧目及《秦香莲》《四郎探母》《大探二》等传统剧。目前这238出剧目仍可上演。在1995年、1998年、2001年、2004年、2008年和2011年分别举行的一至六届"中国京剧艺术节"上，天津市青年京剧团所上演的李瑞环整理改编的剧目《秦香莲》《西厢记》《金断雷》《楚宫恨》《韩玉娘》《刘兰芝》分别获得"示范演出奖""优秀保留剧目创新奖""荣誉改编奖""特别荣誉改编奖"。新编历史剧《草莽劫》是剧团的第一出新编剧目，由石晓亮担任主演，首演于1988年，1990年获第五届全国优秀剧本创作奖。新编历史剧《锦袍情》，由孟广禄、赵秀君、张克担任主演，首演于1992年，该剧在1992年文化部举办的全国京剧团、队新剧目汇演中获得优秀剧目奖。新编历史剧《曹操父子》，由孟广禄、张克担任主演，首演于1993年，该剧目获第五届文华新剧目奖，1995年获得曹禺戏剧文学奖。大型交响京剧《郑和下西洋》，由孟广禄、刘桂娟、张克、闫巍、石晓亮担任主演，首演于2007年，获第五届中国京剧节新编历史剧金奖。新编历史剧《大脚皇后》，由刘桂娟、石晓亮、房志刚、卢松担任主演，首演于2007年。新编折子戏《牡丹巧戏仙》，由闫巍、卢松、房志刚、周娜担任主演，首演于2009年。新编历史剧《无旨钦差》，由孟广禄、张艳玲、石晓亮、闫巍担

任主演，首演于2010年，获第六届中国京剧节新编剧目一等奖。新编历史剧《钦差林则徐》，由孟广禄、刘桂娟、石晓亮、卢松、刘轶杰担任主演，首演于2014年，同年入选国家舞台艺术精品工程年度资助剧目并获国家艺术基金资助，于第七届中国京剧节开幕式展演。新编剧目《墙头马上》，由李佩泓、康健、卢松担任主演，首演于2014年第八届中国京剧节。

为加强艺术创作，活跃演出市场，弘扬天津特色文化，鼓励艺术表演团体为广大群众提供更高品位的艺术产品，2002—2015年，天津市实行了《天津市表演艺术团体超场次演出补贴管理办法》(以下简称《办法》)，天津11家专业艺术院团演出场次超过一定数量，可以享受到一定数额的补贴。市文广局每年正常下达的年度基本演出指标为1 370场。超场次演出补贴，多超多补，此项补贴用于剧场场租及有关费用、艺术表演团体事业发展和演出人员补贴三个方面。超场次演出实行低票价的标准：戏曲、小型话剧、交响乐票价为25元，曲艺、杂技、民乐票价为20元，大型话剧、歌舞、舞剧、芭蕾舞票价为50元，歌舞综合晚会票价为35元，儿童剧、木偶剧票价为8元。实行超场次补贴办法，在一定程度上改变剧团"一演就赔，多演多赔"的恶性循环局面，提高了剧团演出的积极性，也进一步满足了人民群众欣赏舞台艺术的精神文化需求。另外，也改变了剧场的"半年闲"局面，剧团与剧场有机结合，使天津的文艺舞台活跃起来。2010—2015年，在天津施行超场次演出补贴期间，天津市青年京剧团演出总场次基本持平。2010年，总演出156场，其中市内演出115场，市外演出35场，国外演出6场；2011年，总演出141场，其中一般演出96场，超场次演出45场，下乡进校进社区1场，市内演出72场，市外演出55场，国外演出14场；2012年，总演出145场，其中一般演出70场，超场次演出75场，下乡进校进社区7场，市内演出101场，市外演出39场，国外演出5场；2013年，总演出131场，其中一般演出74场，超场次

演出57场,下乡进校进社区24场,市内演出114场,市外演出5场,国外演出12场;2014年,总演出129场,其中一般演出91场,超场次演出38场,下乡进校进社区20场,市内演出115场,市外演出11场,国外演出3场;2015年,总演出129场,其中一般演出91场,超场次演出38场,下乡进校进社区7场,市内演出104场,市外演出9场,国外演出16场。

为把文化惠民和培育文化市场有机结合起来,2015年,天津推出了"文化惠民卡"。推出"文化惠民卡"后,自2016年起《办法》不再施行。"文化惠民卡"售价100元,享受由政府发放的补贴400元(2017年改为售价150元,补贴350元及售价200元,补贴400元两种),卡中的钱可用于打折购买天津市文化惠民演出联盟(包括国有院团、民营院团、演出公司等在内的天津40多家演出单位)的演出票。"文化惠民卡"是将《办法》中原本补给院团的钱直接补给了观众,以惠民促市场,从而引导更多的市民通过自己购票走进剧场,推动天津演艺市场逐步健全和发展,同时引导院团按照市场需求和观众需要来组织舞台创作,提高市场意识和竞争力。

除了在剧场中的演出,天津市青年京剧团多年来持续开展"送文化进万家"、"结对子、种文化"、"文明共建、文化共享"、"结对帮扶"等一系列活动,邀请普通社区居民、城市建设者、青年学生等群体免费观看京剧演出,同时与他们结成互助帮扶对象,不定期深入社区、校园、帮扶单位开展京剧知识讲座、交流示范、慰问演出等活动。剧团与天津多个社区保持长期的联系,不定期组织社区居民到中华剧院免费观看演出,把高水平的演出原汁原味地呈现给观众,受到广大戏迷观众的热烈欢迎。同时剧团也开展了"请大学生进剧场"公益活动,不定期邀请天津市各高校的师生免费走进剧场欣赏京剧,逐步培养青年观众群。另外,剧团还主动把京剧送进社区。近年来,剧团主要演员数次进入社区,与社区居民面对面地沟

通交流,传播理论知识,示范唱腔身法,居民反响强烈。从前只能在舞台和电视上看到的人物,能够走到他们身边,近身接触,畅快交流,令很多观众热血沸腾,激动不已,达到了很好的宣传效果。剧团还深入校园中,与天津小学、天津102中学建立了长期合作关系,给中小学生讲解京剧知识,传播传统文化,弘扬国粹艺术,把中华民族传统文化精髓带到校园,弥补当代教育中国学知识的欠缺。2015年,剧团与和平区和风京剧社建立了合作关系,定期进行京剧示范辅导,协助他们完成剧目的排演工作。送文化进基层,不仅为普通群众送去文化服务,丰富基层群众的精神文化生活,还让这片艺术沃土能够永葆生机。

五、天津市青年京剧团面临的危机

天津市青年京剧团自成立以来就以演传统戏为主,通过不懈的努力,不仅成了京剧劲旅,也成了一个京剧品牌,这使得剧团有了稳定的观众基础。无论上演什么剧目,无论今天的"角儿"是谁,也无论同一部戏看了多少遍、无论天气如何,这些观众看戏的热情从未消减。稳定的观众群是一个戏曲院团发展的基石,也是戏曲院团的生命力。天津市青年京剧团能有今天辉煌的成绩,离不开各方的支持和观众的厚爱,形成了一支兢兢业业的队伍。但尽管如此,剧团也遇到了许多困难。

(一)观众的断层

走进天津市青年京剧团的演出剧场,我们发现,观众大多为中老年人,青年观众所占比例甚少。观众群出现了严重的断层现象。天津市青年京剧团以演传统剧目为主,而传统剧目的表现内容、表现手法、审美都与现在青年观众欣赏追求相脱离。传统剧目大多表现的是才子佳人、帝王将相的内容,这些主题并不

是现在青年观众所喜爱的。另外,程式化的表演方式也与青年观众的欣赏习惯相去甚远。再次,传统剧目多采用一桌二椅的舞台呈现方式,而现代社会青年观众更追求感官上的直观刺激,太过简单的舞美设计难以吸引青年观众。这些都成为天津市青年京剧团难以吸引青年观众的原因。虽然目前剧团有稳定的观众群,但是这些中老年观众终有一天不能再走进剧场,如果不培养青年观众,剧团将失去观众,失去市场,最终剧团也将无法存活下去。

(二)缺乏新鲜血液的注入

天津市青年京剧团的演员与演奏员多是1981年天津戏曲学校的毕业生,经过多年舞台的磨练,当年的青年人才在逐渐成长,不少人已经成为剧团的"台柱子",成为业界备受瞩目的京剧名家。但有一个不可回避的问题,当年的年轻人现如今都已年逾半百,他们终有退休的一天,而现在剧团很少有年轻的演员、演奏员、编剧加入。如若再这样下去,等到现在这些名家不得不离开舞台的那一天,剧团的生存将面临很大的危机。另外,目前剧团无在职编剧人员也对剧团未来的发展造成很大的障碍。

(三)新编剧目较少

天津市青年京剧团自成立以来,共上演剧目238出,其中仅有10出剧目为新编剧目,其他228出均是传统剧目。上演优秀传统剧目固然是传承京剧的良策,但新编剧目的缺少总会使一个剧团显得有些缺乏生气,缺乏竞争力。随着时代的不断发展,每个时代往往有自己的任务,不同时代的观众的思想、精神、审美也都有所不同。传统剧目的精神内涵逐渐不符合现代观众的审美要求是必然的,因此,剧团应在保留传统剧目的基础上加强新编剧目的创作。

六、对剧团发展的建议

(一)培养青年观众

随着现有老年观众的逐渐消逝,对青年观众的培养显得尤为重要。一个戏曲院团,演出市场份额取决于观众的数量,院团演出的剧目要有人看,剧团发展才能进入良性循环。如果不培养青年观众,等到现有中老年观众逐渐减少,剧团将面临演出无人观看的窘境。没有了观众,所谓的传承也将失去它的本意,一个剧团存在的意义又在何处呢?培养青年观众的措施有很多,现在天津市青年京剧团举行的"请大学生进剧场"的活动是一项重要而有长远意义的举措,只是在请高校师生走进剧场的同时,要注意引导学生关注戏曲唱词、唱腔、做功等戏曲文化的精髓,力争通过一定时间的熏陶,使学生了解、掌握一些戏曲知识,了解中华戏曲艺术的博大精深。使学生在一定程度上可以看懂戏曲剧目,而非一场演出结束之后只记住精美的舞台效果和俊美漂亮的演员。

(二)加强新剧目的创作

优秀传统剧目中蕴含了戏曲艺术的精髓,其在颂扬古代精神文明方面曾发挥了重要的作用,但随着时代的发展,传统剧目中的审美与现代人的审美难免会发生冲突。天津市青年京剧团自建团以来就以演传统戏为主,新编剧目较少。一个院团,靠的是名作立团,虽然天津市青年京剧团在全国名气已经很大,但是它仍需有自己创排的作品来推动京剧的发展。作为国家重点京剧院团,天津市青年京剧团有责任也有义务在发展、繁荣京剧艺术上做出自己的贡献。为使京剧艺术能够发展下去,不成为"进入博物馆的艺术",就需要院团跟上时代的步伐、切合人民的精神需求而创作出

现代人喜闻乐见的戏曲新剧目。一个时代有一个时代的精神,一个时代便有一个时代的文艺。任何轰动当时、传之后世的文艺作品,反映的都是时代的要求和人民的心声。任何一个时代的经典文艺作品,都是那个时代社会生活和精神的写照,都具有那个时代的烙印和特征。习近平总书记在文艺座谈会上的讲话中提到"文艺只有植根现实生活、紧跟时代潮流,才能发展繁荣;只有顺应人民意愿、反映人民关切的问题,才能充满活力",无疑是青年京剧团发展的指路明灯。

(三)加强青年人才的培养

现在天津市青年京剧团活跃在舞台上的一批演员大都已50岁左右,他们是剧团的中坚力量,但他们舞台的黄金年龄很快就会过去。目前青年团中的年轻演员很少,人才断层现象很严重,为剧团培养后继人才已是迫在眉睫的大事。剧团中的中年艺术家在继承和发扬国粹艺术的同时,更需要对团里年轻的、有潜力的、具备优秀条件的青年演职员进行艺术上的具体指导和引领。

2016年,天津艺术职业学院与天津师范大学联合培养的京剧本科班毕业生有18人分到了天津市青年京剧团。对于刚刚从学校毕业的青年演员,无论从知识面还是舞台实践来说,都有很大的局限性,剧团要重视对他们岗位的再培训,为他们继续延师培养,给他们提供机会,鼓励他们参加全国性的重要培训与演出活动,使他们尽快成材。

(四)打破体制引进人才

为广泛吸引人才进入青年团,剧团可考虑在人才引进方面打破传统观念,走市场化运营道路。在引进人才时打破事业单位的编制束缚,通过筛选,先按照劳动合同实行聘用制,经过一定时间考核后,择优录取进入事业编制。聘用期间,根据本人业绩实行职

称配套,评聘分离。

参考文献

[1] 中国戏曲志编辑委员会.中国戏曲志·天津卷[M].北京:文化艺术出版社,1990.
[2] 市地方志编修委员会办公室.天津通志·文化艺术志[M].天津:天津社科院出版社,2004.

鲁山县戏曲剧团生存状况调查报告

李小红

摘　要：鲁山县位于河南省中西部，是一个有着三千年历史的文化名城，也是戏曲之乡，戏风颇盛，1949年，新中国成立时，戏楼、戏班遍布城乡。1949年2月，鲁山县人民曲剧团成立；1950年春，更名为鲁山县人民剧团，同年改名为鲁山县工人剧团；1955年，逐渐变为鲁山县豫剧团和鲁山县曲剧团；2003年元月，更名为鲁山县剧团。剧团在80年代至90年代初依然演出红火，老百姓买票看戏，剧院场场爆满。然而自1992年始，剧团基本有名无实，偶尔接到下乡演出任务，需要临时凑人。下乡演出也无大戏，基本是折子戏或者小品。演员除发放最低生活费外，自谋出路，生活极其困难。无人买票看戏、演员青黄不接、基层领导不重视等原因导致剧团有名无实，但演员普遍认为戏曲的春天来了，他们对未来的美好生活抱有无限的憧憬。

关键词：鲁山县　豫剧　曲剧　越调

2016年七八月间，由中宣部、文化部牵头的全国基层院团戏曲会演在京举行。来自31个省市区、涵盖26个剧种的基层院团进京，会演如火如荼地持续了一个月，让首都人民领略了中华

* 李小红（1973—　），博士后。中国戏曲学院戏曲研究所梅兰芳艺术研究中心助理研究员，专业方向：戏曲、曲艺理论研究与梅兰芳研究。

文化的万千风情。而我好奇的是，我的老家河南鲁山的剧团怎么没有来？深入了解之后，不由人感慨万千。

鲁山县位于河南省中西部、伏牛山东麓，北靠洛阳，南接南阳，东临平顶山。它四面皆山，一条沙河蜿蜒其间，耕地较少，俗称"七山一水二分田"。宋代梅尧臣《鲁山山行》云"适与野情惬，千山高复低。好峰随处改，幽径独行迷。霜落熊升树，林空鹿饮溪。人家在何许？云外一声鸡"描绘了鲁山层峦叠嶂、千峰竞秀、斑斓多姿的秀丽景色。鲁山县目前辖4个街道、5个镇、15个乡，是个旅游资源丰富的农业大县，东西长92公里，南北宽44公里，总面积2 432平方公里的土地，养育着87万人，其中农业人口76万人。这里有国家5A级旅游景区尧山风景区、世界第一大佛"中原大佛"文化圣地、国家4A级旅游景区画眉谷、昭平湖风景名胜区，有林彪指挥所、世界第二亚洲第一的航空博物馆[①]。郑尧高速、太澳高速、311国道、207国道及省道S242线、S231线纵横全县，作为"十三五"规划的民用机场也正在修建，这一切都将见证中原的战略崛起。

鲁山是一个有着三千年历史的文化名城。鲁山县夏商时期为鲁县，后改为鲁阳；春秋时期，先后属郑、楚、魏；西汉设鲁阳县，归南阳郡；三国时，属魏；晋代，属南阳；南北朝，属南朝宋；隋大业初年，又改名鲁县；唐武德四年，为鲁州，贞观元年，废州改为鲁山县，属汝州；明洪武年间，属南阳府汝州，直至清末民初；民国三年，属河南河洛道，民国二十一年至三十六年，属河南省第五行政区；1949年后隶属许昌，1983年归平顶山市。造字鼻祖仓颉、思想家墨子、世界刘姓始祖刘累、唐代文学家元结、宋代抗金名将牛皋、元代政治家王磐和史学家郝经、清代藏书家张宗泰、清末著

[①] 见证了"西安事变"的宋美龄号专机、著名豫剧表演艺术家常香玉捐赠的"常香玉号"战机、以河南籍战斗英雄杜凤瑞命名的"杜凤瑞号"战机，都在这里完好保存。

名武术家心意拳大师买壮图、民国时期白话文倡导者之一徐玉诺、中共鲁山人民革命创始人吴镜堂、与吉鸿昌一起被杀害的著名爱国将领任应岐等均是鲁山县历史文化名人。鲁山还有张良镇、"三苏坟"等名胜古迹,更是牛郎织女故事的发源地。邓小平曾经四次到鲁山。

有着深厚历史文化底蕴的鲁山也是戏曲之乡,鲁山人民能歌善舞,喜爱戏曲艺术。据《新唐书·卓行传·元德秀》记载,唐开元二十三年,唐玄宗在东都洛阳举办了第一次文艺调演,鲁山县令元德秀率领几十个民间艺术家徒步前来参加,以声情并茂、歌舞俱佳、反映人民疾苦的《于蒍于》受到唐玄宗的褒奖和表彰。元德秀(约694—约754),是品德高洁、学识渊博的唐代大儒,他为政清廉、政绩卓著、爱民如子,因而名重当时,深受人们的尊敬和爱戴,世人称之为鲁山大夫、元鲁山、元青天、元神仙,鲁山人民为爱好音乐、擅长弹琴的元德秀在县城筑琴台共贺,史称"琴台善政"。他去世后,其碑谓之"四绝碑"[①]。1985年,鲁山政协委员乔书明以此为题创作了大型新编历史剧《琴台魂》,由郑州市巩县豫剧团首次演出,获得郑州市文联颁发的优秀剧本奖。

鲁山戏风颇盛。据《鲁山县戏曲志》记载,清代鲁山的古戏楼遍布城乡,新中国成立时,戏楼、戏班依旧不少,古戏楼县城4座、张良3座、梁洼2座,全县多达24座。鲁山流行的剧种主要是曲剧、越调、豫剧和汉调二黄。曲剧也叫"曲子",有"大调曲子""小调曲子"之分,"大调曲子"约在清中叶由南阳传入鲁山,唱腔优雅细腻,适合厅堂演出,未能普及;"小调曲子"在清末由

① 因元德秀品行超绝,誉满天下,谓之一绝;著名文学家李华为其撰写《元鲁山墓碣铭(并序)》,李华在开元、天宝年间盛名天下,文章第一,谓之一绝;大书法家颜真卿亲自书写碑文,颜真卿独创颜体楷书,开宗立派,自成一家,谓之一绝;雕刻家李阳冰亲自撰额并雕刻,李阳冰篆书第一,有"笔虎"之称,谓之一绝。

山北汝州一带传入鲁山，因曲调简单，如【阳调】【纽丝】【呀油】【双叠翠】等，老百姓一听就会，在鲁山发展很快，是新中国成立前鲁山流行最广的地方戏。越调多用本嗓演唱，1926年由邓县传入鲁山，深受欢迎，常演剧目有《升官图》《长坂坡》《佘赛花》《抱灵牌》《反五关》《孔明下山》《李天保吊孝》等。豫剧流入鲁山最早的戏班是1920年成立的耿集老梆子戏班，代表剧目有《秦香莲》《关公斩蔡阳》《白士奇舍子》《考城隍》《东吴招亲》《刀劈杨藩》等。汉调二黄班只有董村一个戏班，鼎盛时期有一百余人，常演剧目《薛仁贵征东》《关公斩蔡阳》《火烧绵山》等，1934—1942年的八年时间里非常红火，后因管理不民主、演员不团结，逐渐散伙。曲剧缠绵悱恻，一唱三叹，悠扬悦耳；越调稚拙率真，大腔大调；豫剧行云流水，慷慨高亢，酣畅淋漓。三个剧种都很受鲁山人民喜爱，不过人们最喜欢的是豫剧。民间有顺口溜道："粗越调，细二黄，论听还是梆子腔。"正因此群众普遍喜欢梆子腔，河南电视台《梨园春》栏目以豫剧为主，把戏曲节目办得妇孺皆喜，成为中国电视界戏曲栏目的第一品牌。

新中国成立前，鲁山尚无正式剧团，只有一些草台班社，农忙结班学戏，闲月流动演出。当时的班社有：白象店曲剧班、梁洼曲剧班、婆娑街曲剧班、耿集曲剧班、袁寨曲剧班、马塘庄曲剧团、楼张曲剧班、张良曲剧班、瓦屋曲剧团，漫流曲剧班、城关学道街曲剧班、城关后圪塔曲剧班、二郎庙曲剧班、背孜曲剧班，张官营越调班、张良越调班、大曾营越调班、土门越调戏班，耿集老梆子、石佛寺梆子、张良龙虎班、白草坪梆子班，董村汉调二黄班等。

1947年11月鲁山解放后，才第一次有了中国共产党和人民政府领导下的职业剧团——鲁山人民曲剧团。姬中富任指导员，韩鲁峰任团长，顾奎敏任导演的鲁山县人民曲剧团成立于1949年2月，当时剧团实行供给制，吃穿用具均由政府供给，并发枪数支

以保安全，主要演员有王保仁、邓清林、王天祥等四十余人，乐队成员有杜三湘、张书安等。

1950年春，以许良魁为团长的叶县商会二夹弦剧团到鲁山老庄演出后，经县文化馆长前往动员，接回县城与原鲁山县人民曲剧团合并，更名为鲁山县人民剧团。当时二夹弦剧团五十余人，主要演员有徐书志、张狗、石方云、王喜凤、李喜贵、五妮、张士英、李凤仙、陈高瑞、范义山等。同年，县工会出面对剧团进行领导，帮助剧团解决经费等困难，并将鲁山县人民剧团改名为鲁山县工人剧团。

鲁山县人民剧团改为鲁山县工人剧团后，因团内有原曲剧演员李学道、苗茂亭等，加之当时鲁山流散的曲剧演员较多，鲁山人也有成立曲剧团的愿望，于是，工人剧团陆续吸收一些曲剧演员，并请示成立县曲剧团。于1955年3月，经省文化局批准，正式领回"鲁山县豫、曲剧团"登记证。从此，鲁山县工人剧团分成豫剧、曲剧两队，后来分队管理，单独核算，逐渐变为鲁山县豫剧团和鲁山县曲剧团。2003年元月，县政府颁发鲁编〔2003〕2号文，鲁山县豫剧团、鲁山县曲剧团按照新机构设置运行，更名为鲁山县剧团，编制40人。

据现任鲁山县剧团赵军伟团长介绍，鲁山县剧团虽有编制40个，能演戏的不过20多人，而且近六七年已经没有任何新人进入，而且进来的也是不能演戏的非专业技术人员。剧团中最年轻的演员也有四十多岁了，演员的青黄不接，加上资金的匮乏，基层领导不重视，剧团目前有名无实，基本处于瘫痪状态。近几年来鲁山县剧团已经基本没有大戏演出，目前的演出仅限于下乡演出（下乡演出时由上级宣传部门、文化部门拨款）折子戏、综艺类节目。在编职工由文化局发放最低生活费，然后自谋出路。团长每月3 000元工资，有三分之一差供。职工只有三险一金（养老保险、医疗保险、城镇居民保险和住房公积金）。据笔者调查，其中九个人的回应情况如下：

	杜艳红	董留成	李建东	宋建成	王大庆	王晓艳	袁国庆	张光明	张印
性别	女	男	男	男	男	女	男	男	男
出生年月	1968年11月10日	1962年5月	1965年11月17日	1961年10月	1965年7月5日	1972年10月	1972年6月26日	1962年10月	1962年9月
参加工作时间	1983年	1978年10月	1981年9月	1977年	1982年	1988年9月	1988年	1977年	1977年
职称	艺术四级	四级演奏员	副团长、四级演员	三级演奏员	三级演员	演员,一般职工	三级演员	三级演员	高工
学戏、工作经历	戏校毕业参加曲剧团,那时候剧院卖票5毛线一张、场场满院,经历了风风雨雨,连夜赶场,演出,我很喜欢我的职业,但因种种原因1992年剧团瘫痪	四级演员	随团学生	1975年入戏校学习,1977年参加入县剧团至今	我是一名跟团学生,很喜欢戏曲,1982年加入剧团,每天早上5点半起床,练功、压腿,学身段,练声,参加了风风雨雨,连夜赶场演出,各种原因,1992年剧团瘫痪	1988年进团至今	中专	1975年入鲁山戏校,1977年参加剧团至今	1975年考入鲁山县戏曲学校,自戏校毕业入剧团至今

续表

	朴艳红	董留成	李建东	宋建成	王大庆	王晓艳	袁国庆	张光明	张印
擅演剧目	《春草闯堂》演春草，《狸猫换太子》演太子	古装戏、现代剧、戏曲小品	《王宝钏》1—5部，《小八义》1—4部，《潘杨讼》《多子之家》		《春草闯堂》演胡知府，《王宝钏》演魏虎	《王宝钏》《潘杨讼》《红龙仙子》《多子之家》	《刘公案》《杨家将》	乐队伴奏	
擅演剧种	豫剧、曲剧	豫剧、曲剧	豫剧		曲剧	豫剧	豫剧		
擅演角色	闺门旦、花旦	击乐伴奏	须生、武生		花脸、丑角	武旦、彩旦	须生		
获奖情况	剧团成立，没有参赛，只获过小品集体奖	多次获省、市优秀伴奏奖	《多子之家》参加省大赛荣获优秀集体奖	荣获伴奏奖多次	剧团没有成立，没有参过赛，只获过小品集体奖	无	河南省新作大赛一等奖、戏曲大赛，平顶山市戏曲大赛一等奖	曾经获得市级以上伴奏奖多次	曾随团参加市以上剧目汇演获伴奏奖
近年演出情况	没有大型演出，有时小型演出的点都在本县，每次演出观众很都欢迎	剧团处于半瘫痪状态，没有大型演出，组织局一些小型演出，群众不受欢迎	近年来由于基层领导不重视，造成剧团半瘫痪状况，演出规模主要为小型，场次也少，地点是本县，是众不多	多年没有组织演出，今年下乡有60场次左右，去乡村庄演出深受欢迎	近几年没有大型戏排演，今年有临时小型演出，都在本县，每次演出都很受欢迎	因剧团处于半瘫痪状态，有时演一些小的节目，都在本县，由于是小型演出，受众不多	大型庙会、公众集会，送戏下乡，每年三百余场	无组织演出	多年没有组织演出，今年有乡演下乡，文化演出六十场

续表

	杜艳红	董留成	李建东	宋建成	王大庆	王晓艳	袁国庆	张光明	张 印
剧团人事构成(管理机构,导演,编剧,作曲,舞美,演奏人员)	没有剧团,哪有这些来源	单位名存实亡,在编人员多是非专业艺术人才,后继无人	人事构成人员在职工和长期临时工,大部分是本团职工,有时外聘和演员作曲,演员有中专学生和团里的老演员,戏曲处于青黄不接的阶段	由于多年来剧团名存实亡,艺术人员流失,各项人员只减无增,谈不上什么来源了	没有剧团,这些根本没有	由在职职工和长期临时工组成,演员有中专学生,培养的剧团职员,随团出现新老替换困难	专业院校,技术人才	无	由于领导不重视,剧团有名无实,一切无来源
剧团收支与分配	没有收入,没有分配	无	由于剧团处于半休状态,收支分配不是很明确,最起码我们这里是这样	无法谈	没有收入,没有分配	基本没有什么收支情况	自收自支	无	领导对收支没有公布,部分职工没问过

续 表

	杜艳红	董留成	李建东	宋建成	王大庆	王晓艳	袁国庆	张光明	张 印
工资水平	工资1 000多,只发600元生活费	每月600元生活费	档案工资二千多元,可就没发过档案工资,目前在职人员发放一些百元生活费	每年只发几千元生活费	工资3 000多元,但近两年只发800元生活费	没有	每月600元(差供单位)	每年只有生活费	工资实际3 300元以上,可是名,无执行
目前主要收入来源	打零工	生活费除外,无其他收入	团上有演出(很少演出)随团,无演出打零工	靠打零活养家,艺术人才打工的到处有	打些零工	靠打零工	自谋生路	打工养家糊口	靠打零工生活,今年文化下乡六十场,同志们会有点收入
生活有无困难	生活很困难	非常困难,难以言表	困难,而且是真困难,团上职工真是苦	生活困难	有困难	困难(情况属实)	困难特大	生活困难多	生活有困难,请上级深入来解决

续表

	朴艳红	董留成	李建东	宋建成	王大庆	王晓艳	袁国庆	张光明	张印
剧团困境原因	没成立剧团	没受到基层领导重视;没有关的重视;没有重演出,没收人,基层领导无法把剧团恢复,缺少专业技术人才,后继无人	上级没有针对县团(省市还可以)的硬性文件,比如保留一县一团,事业经费困难;上级让政府买单,送戏下乡这块混乱,有时说是县团去演,有时说是基层政府让演,总之是没能府重视	领导不热爱戏曲,怕麻烦;剧团正常上班剧团正常上班多;主要还是从经济上支持,也就是没钱	成立剧团,集新学召员;排好节目;落实下乡演政;没有成立剧团	没能引起基层政府和主管领导重视		领导不重视文化工作	领导不爱戏曲,不多演职只要演领员不找麻烦,保持稳定就是胜利

续　表

	杜艳红	董留成	李建东	宋建成	王大庆	王晓艳	袁国庆	张光明	张印
解决困境对策	剧团成立;集召学生;排好戏节目,落实文化下乡场次	任用有责任心的领导,一心为民,大公无私;政府把买单场次正常运行	上级对文艺团体的扶持,能把文件精神接明了,特别是县团,应怎样对待扶持资金事业经费;上级政府买单送戏下乡,能让县级表演的正规演出;基层领导会真正让文化大发展的精神,真正重视县团	领导要大公无私,一心为民,不怕吃苦;政府买单,场次运行,正确下到剧团		希望上级对剧团,特别是县团的文件精神直接明了;希望政府和主管领导足够重视		政府买单,群众看戏,剧团就有生存能力	任用内行领导;领导要为剧团着想,一心为公;政府把买单场次正常下达

续表

	杜艳红	董留成	李建东	宋建成	王大庆	王晓艳	袁国庆	张光明	张印
目前国家重视传统文化,发布一系列戏曲利好政策,您认为戏曲春天来了吗	我认为春天是来了,剧团成立才有信心,才有希望	在目前情况下,是戏曲春天来了,把剧团组建起来,政府买单送戏下乡,提高戏剧质量,培养专业技术人才,排演一些人民群众喜闻乐见的节目,宣传一些党的方针和政策	是戏曲的春天,现在中央提出了文化强国,文化大发展和"双百双为"方针,都是好的政策,有这么好的政策支撑,只要基层政府足够重视,确实把戏曲事业做好,我对今后戏剧的发展切有热切期望和信心	我对戏曲抱有信心,因为习总书记提出大的十九党出要文化强国	我认为春天已经到来,但一定要成立剧团	是春天,中央发布了文化强国,文化大发展和"双百"方针,只要基层切实执行好了,今后我对戏曲抱有热切的期望和期待		我们都认为戏曲为文化工作者的春天来了	党的十九大习总书记提出要兴文化,我对戏曲前景抱有信心,因为党的方针政策非常好,只要基层认真执行,剧团会有春天的

由上表可以看出,剧团情况基本与赵军伟团长所说相符。鲁山县剧团的生存状态令人心酸,有些问题特别突出:

一是观众无人买票看戏。剧团演员普遍反映,20世纪七八十年代直至90年代初期,演员还都在剧院演戏,观众买票进场,几毛钱一张票,群众买得起,场场爆满。后来随着电影、电视的普及,人们的娱乐爱好转移,城市居民不再买票看戏。农村中老年群众喜欢看戏,但也不愿意买票,大多看的是"逛戏",给剧团付的钱多是庙会或者村委会等承办方多方募集来的。

二是演员青黄不接,后继无人。由于观众流失,剧团无演出,演员生活不保,只能自谋出路,大多数靠打零工养家糊口,极大地打击了演员的积极性,目前基本无人学戏,更无人把演戏作为自己的职业。剧团目前的演员主要是20世纪60年代出生的人,70年代出生的演员算是年轻的,八〇年以后出生的观众和演员基本都是断层的。

三是基层领导不重视,资金匮乏。基层院团日子不好过,但也有个别县团不错的,临县政府买单下乡演出,一年也能演近300场,而鲁山剧团下乡演出每年只有百八十场。

四是受到省市剧团和民营剧团的夹击。省市剧团下乡演出红红火火,场次下不到县级剧团,而民间婚丧嫁娶演出又多由民营剧团承担,鲁山县民营剧团很多,对此《人民日报·海外版》也曾有过报道:"在八百里伏牛山腹地——河南省鲁山县山村,活跃着100多个农民们自己办的剧团。这些剧团,有村办的,有户办的,有文艺爱好者联办的,他们除自娱自乐外,还常年走乡串村演出,被人们誉为'老百姓自己的剧团'。"[1]所以县剧团在省市剧团和民营剧团的夹缝中举步维艰。事实上民营剧团演出的节目常常存在着粗

[1] 王纪元、郏现敏:《鲁山农民剧团走村串户送戏》,《人民日报·海外版》2001年2月9日第2版。

鄙庸俗的内容，与新农村建设的方向背道而驰，而省市剧团下乡演出存在成本大、耗时多等不利因素，因此县级基层院团是联系省市剧团和民营剧团的重要纽带，是满足老百姓精神生活需要的最重要的一环，盘活县级剧团尤为重要。

鲁山县剧团困境重重，但令人欣慰的是，剧团演员大部分都对党中央的文艺政策非常满意，他们认为，只要基层政府和主管领导高度重视，剧团能够真正恢复起来，召集流失的演员和戏校的学生，正确运用下乡场次，排演出老百姓真正喜欢看的剧目，剧团会有春天的。他们对戏曲的热爱，对戏曲抱有的热切期望和信心令人动容。

河南是戏曲大省，豫剧更是传遍祖国大江南北，鲁山县虽是国家级贫困县，但千百年来，这里的群众对戏曲有着特殊的爱好。在笔者的记忆中，《秦香莲》《长坂坡》《花打朝》《卷席筒》《花木兰》《柜中缘》《穆桂英挂帅》《白奶奶醉酒》《七品芝麻官》等传统戏深入人心，《朝阳沟》《小二黑结婚》《倒霉大叔的婚事》等现代戏有不少村组的干部、群众都曾登台演出过，其中的很多唱段大家都耳熟能详，老百姓割草放牛、春耕夏种、秋收冬获之时，这些唱段常常响彻田间地头。很多人家，全家人都是戏迷、都是演员，祖孙几代多人同台演出的情况也不少见。现在老百姓物质生活越来越富足，但是他们精神生活却越来越贫乏。党的十九大报告特别强调文化自信，指出文化兴国运兴、文化强民族强，戏曲是中华优秀传统文化的重要组成部分，是文化建设的重要内容，期待主管领导深刻领会并切实领会中央精神，使戏曲的春风也能吹到角角落落的县级基层院团，希望下次基层院团进京会演不仅仅是 31 个院团，更希望能在北京看到家乡鲁山县剧团的演出。

新时期山东剧团生存与发展研究报告
——以临沂市柳琴戏传承保护中心为例

宋希芝

摘 要：从戏曲生态学的角度来看，剧团发展是戏曲发展的核心。当前山东剧团发展中普遍存在剧目有限、人员匮乏、观众看戏不便等现实问题。剧团要发展，从外生态层须加强剧本的创作，要强调以受众为中心，适当分层发展，突出地方性、文化性和时代性。同时剧团要留住家人，培养新人，吸引外人；在剧团内生态层，要强调创作团队、运营管理和观众意识；同时，在中介生态层要强调发挥政府的行为导向作用，积极培育戏曲新民俗，强化理论研究。总之，解决好剧本、人才、观众、市场等问题才是剧团发展的硬道理。

关键词：剧团　生态层　发展　策略

从戏曲生态学的角度来看，戏曲发展问题是一个综合性问题，剧团发展是其核心。以剧团为中心存在外生态、内生态和中介生态三个层面。在这个庞大的生态系统中，剧团发展与剧本创作、人才培养、舞台呈现、管理运营、观众培育、政府导向、民俗氛围等密

* 宋希芝（1975— ），博士。临沂大学文学院副教授，山东大学硕士生导师。专业方向：戏曲民俗、戏曲理论。本文为 2017 年度山东省艺术科学重点课题《山东剧团生存与发展研究》（编号：201706529）的研究成果。

切相关。本文拟以临沂市柳琴戏传承保护中心为个例,在戏曲生态理论的指导下,寻找剧团发展在生态系统中的薄弱环节,以期有针对性地提出解决问题的思路和应对措施,充分调动剧团的内在动力,盘活戏曲发展中的多个环节,引导剧团在戏曲艺术市场中进入良性运作,从而为全省乃至全国的剧团发展提供可资借鉴的经验。2012年8月,原临沂市柳琴剧团与临沂市歌舞团合并重组,更名为临沂市柳琴戏传承保护中心,是临沂市唯一的、规模最大的综合性专业演艺团体。内部管理上两团相对独立。柳琴剧团目前在编人员27人,外聘4人。建团以来涌现出不少著名演员,前有享誉苏鲁豫皖的"四大台柱"李春生、尹桂霞、张金兰、邵瑞武;后有"文华奖""梅花奖"得主刘莉莉等。柳琴剧团现有表演剧目约50出(见附录一)。近年来创作排演的剧目如《王祥卧鱼》《沂蒙情》等屡获大奖。

一、存在的问题

有调查才有发言权。从笔者对临沂市柳琴戏传承保护中心的调查情况来看,发现其存在以下几个方面的问题:

(一)演出剧目有限,演出重复率较高

一方面,这说明这些剧目比较受观众喜爱,另一方面,也暴露出剧团剧目不足的问题。剧团要发展,必须有丰富的剧目为基础。剧团之于观众,就好比自助餐厅之于顾客。剧目好比餐厅菜单上的菜品。菜品丰富,且有特色,才能吸引顾客。餐厅要看客下碟,既要有传统家常小菜,又要有硬菜、大菜、特色菜,以满足不同顾客的口味需求。同样道理,剧团要有丰富多样的剧目,既要有传统剧目,又要有现代精品,既要有小戏,又要有大制作,还要有独具地方特色的剧目,以满足不同观众的审美需求。

（二）人员不富余，演出任务相对繁重

笔者在对临沂市柳琴戏传承保护中心的调查中了解到，包括新编剧目巡演、外出交流演出、送戏下乡演出、春节娱乐演出、各类慰问演出、商业演出、剧场演出等，中心平均每年演出200余场（演出信息见附录二）。由于人员无富余，加之演出频率较高，正常演出的时候大多数演员都不可或缺，这就很难有足够的时间编排演出新剧目。同时，繁重的演出任务也影响到演员们正常生活时间的支配度，长此以往，会影响到他们的演出积极性。

（三）观众看戏不便，参与度较低的问题普遍存在

尽管临沂市柳琴戏传承保护中心每年演出场次不少，但是由于各种原因，比如演出信息发布的渠道不通畅、演出安排与观众的生活或工作有冲突、票价过高等各种因素，不能使大家都有机会看到戏曲表演。在对观众的调查中，大多数受访者表示看戏的机会极少。同时，看戏观众对剧目的反馈较少。戏曲是创作者与观众面对面交流的一种特殊的综合艺术形式。戏曲的表演从来都不能缺少观众。可以说，没有观众就没有戏曲的发展。观众看戏的反馈意见是戏曲创作团队最需要的。调查中笔者发现，除了个别情况外[①]，只有专门聘请的专家观众在观演之后会有意见反馈。对戏曲而言，理应是在与观众的不断交流中获得成长。观众的参与本身也是对演职人员的鼓励和支持，观众的关注和"挑剔"有助于剧目的改进，这对于剧团发展的意义不言而喻。

① 2014年2月，《沂蒙情》在济南演出后收到济南观众顾红卫的来信。在信中谈了一些建议，包括对剧本的再创造、对人物形象的舞台塑造以及诸多表演细节的处理提出了很好的建议。

(四)演出场地多样化

从一线、二线城市到广大农村厂矿企业,既有露天广场或街头演出,也有室内简陋舞台演出,还有大型剧场演出。这要求演出对于舞台的适应性提出较高的要求。尤其是同一剧目不同演出场地,对舞台道具都有不同的要求。

二、发展策略

剧团的正常运作需要剧团三个生态层面的有机融合,其中任何一个生态层的弱化或缺失,都会导致戏曲生态链的畸形或断裂。要保证剧团的健康发展,前提就是戏曲生态的各个层面的正常运转。

(一)外生态层

从戏曲生态学角度而言,剧团的外生态层主要是指影响剧团发展的外部环境,包括剧本生产、人才培养等。从调查情况来看,在剧团外生态层面需要做好以下几个方面的工作。

1. 剧本创作问题

剧团要发展,必须有许多好剧本为基础。戏曲发展历史有力地证明了这一点。元代杂剧和南戏演出热闹非凡,为地方戏树立了楷模。明中叶到清代初年,剧本不乏大制作,出现了"传奇双璧"——《桃花扇》和《长生殿》,但总体来讲,舞台性远不及元代戏曲,观众也由大众的热闹逐渐变成了小众的享乐。尤其是昆曲,逐渐发展为曲高和寡的雅品。直到注重舞台性的地方戏在花雅之争中以绝对优势压倒昆曲,才又有了万民空巷的热闹场景。

加强传统剧目的挖掘整理是剧本的一个重要来源。口传心授是戏曲传统的传承方式,台上演员凭记忆表演,随着很多前辈演员

的老去等原因,这种方式很难开展。新时期要充分利用现代技术和良好的条件,把优秀的传统剧目加以整理,唱段以曲谱的形式呈现,这将更方便培养新演员,促进对传统戏的传承与发展。在调查中,临沂市柳琴戏传承保护中心的杨永庆团长信心满满地表示,他将用大约两年的时间完成剧团所有传统剧目唱段的曲谱化,这是一件值得去做的事情。

新剧本创作是剧本的另一个重要来源。新创剧本必须强调体现时代气息,在创作过程中要考虑以下几个方面的因素:

首先,要有准确的市场定位,适当分层发展。不同的受众群体,须有不同的演出目的,剧目亦要相应的不同。为农民、为工人、为老人、为孩子演出,其剧目就必须有区别。春节民俗演出、重阳节演出、商业演出也有不同。舞台设计方面,演出条件要作为客观因素考虑在内并区别对待。在农村流动演出,舞台简陋,要以小戏为主,以剧本内容吸引观众,题材要贴近百姓生活。演出形式要灵活多样,舞台设计要以简单朴素为主,道具易携带、好操作。在城市剧场演出,要有精品意识,实施品牌战略。在演出条件相对较好的剧场演出,可以考虑灯光、舞美等现代化元素的适当加入,追求更好的舞台效果。比如现代柳琴戏《沂蒙情》中山杏家的场景,就是一个大道具。在农村或社区演出就要用简版小道具,灯光安装也要少一些,如果在城市剧场演出,就要充分考虑灯光、舞美,以满足大戏剧情的需要,大戏乐队一般在30人左右,并有专业乐池[①]。剧团要在保留优秀传统剧目的同时,有意识地打造"精品剧目",以"精品"开拓城市演出空间。逐渐扭转由剧团找市场的局面,要用优秀剧目吸引市场找剧团。临沂市柳琴剧团经过多年来的努力,创作了《王祥卧鱼》《沂蒙情》《又是一年桃花开》等不少精品。"好

① 受访人:杨永庆;采访时间:2017年8月6日;采访地点:临沂市柳琴戏传承保护中心。

酒不怕巷子深。"由于剧目质量高、影响大，所以剧团受邀表演的情况也大大增多。精品剧目要真正是用心之作，一方面，探究骨子老戏之所以经久不衰、观众百看不厌的深层原因，真正做到从内容上关注受众；另一方面，要讲究艺术性。唯有如此，剧目才能具有常演常新的生命力。

其次，要强调地方戏的地方性和文化性。地方性是地方戏的标签。柳琴戏新剧本的创作要从内容与曲调、语言上突出地方性。内容要选取地方百姓熟知的、容易引起大家关注和共鸣的题材。沂蒙老区是红色革命圣地，百姓熟知红色故事，戏曲创作应给予突出表现。大型现代柳琴戏就将《沂蒙情》定位为红色题材，因而取得了巨大成功。它演述的沂蒙红嫂的真实故事为百姓所熟知，把大家熟悉的内容艺术地呈现在舞台上，自然更具有亲切感，从而更吸引观众。作品所表现的沂蒙精神更容易感动观众。在表现形式方面，熟悉的音乐曲调和亲切的人物语言有效地拉近了舞台与观众之间的距离，赢得了观众的一致好评。应该说，地方性是该剧成功的一大重要因素。临沂历史悠久，文化厚重，汉晋文化、书法文化、兵学文化、革命文化、孝文化、商文化等，根深叶茂，共存互依。柳琴戏剧本创作要依托临沂深厚的文化底蕴并充分挖掘，倾力打造其文化特色。大型新编历史柳琴戏《王祥卧鱼》演绎了孝文化，在传播传统孝文化的同时，也宣传了柳琴戏。大型现代柳琴戏《沂蒙魂》则艺术地把传统红色文化与现代商贸物流文化结合了起来，以临沂物流市场发展为背景，反映了沂蒙老区人民"闯"市场的鲜活经历。这是地方剧种与地方文化的互动，最终获得的是文化与戏曲的双赢。

再次，要不断创新，凸显时代性。剧本创作要追求传统与现代的有机融合：内容方面，要结合现代社会元素，反映现代精神；表演形式方面，要充分考虑到现代观众审美趣味发生了变化这一不争的事实，运用现代表达和表现方式。朱恒夫先生提出戏曲表演

要"宾白诗歌化、节奏化""动作、神情身段化",强调"唱腔的时代性、综合性"①。这是总体考察戏曲发展历史得出的正确结论。无论是京昆大戏还是地方小戏,都要遵循这样的艺术规律。戏曲语言要在原生态语言的基础上提炼、美化,在追求诗的韵味的同时,也要表现出语言的流行元素。新编柳琴戏《又是一年桃花开》运用了"剩男""剩女"等流行词语,收到了不错的效果。表演动作要勇于丢弃不必要的程式,借助身段表现角色情感,进一步贴近现代社会生活。音乐伴奏的时代性也不可忽视。目前,柳琴戏综合运用多种手段,"实现了柳琴在多种乐器中游刃有余而主题鲜明的效果"②。唱腔上,要在保留剧种唱腔特色的基础上,融合观众喜欢和乐于接受的曲调,让观众感受到时代的气息。甚至可以考虑与流行歌曲、话剧等艺术形式结合,让唱腔更加现代。从而有效拉近舞台与生活的距离,以吸引更多年轻观众。

2. 人才培养问题

人才是戏曲传承和发展的关键。由于戏曲多年的落寞,戏曲人才或流失,或年事已高,人才短缺现象普遍存在。随着柳琴戏被列入国家非物质文化遗产名录,各级政府高度重视,工作条件相对较好,目前临沂市柳琴戏传承保护中心"编剧、导演、音乐、舞美等方面人才算是齐全的,但水平还达不到该有的高度,大型剧目的编排还是要请团外各级专家的参与"③。针对这种情况,人才培养需要多方努力。

首先,留住家人。剧团是个大家庭,要谋求发展,就要通过各种途径不断提高现有从业人员的专业素养。实行"走出去"的人才

① 朱恒夫:《论提升戏曲现代戏表演艺术水平的方法》,载《中国文艺评论》2017年第5期。
② 程奎星:《临沂柳琴唱出时代新魅力》,临沂文明网,2014年11月10日。
③ 受访人:杨永庆;采访时间:2017年8月6日;采访地点:临沂市柳琴戏传承保护中心。

培养模式，把团内原有的演职人员派出去进修学习，培养业务精、素质强的柳琴戏专业人才。笔者在调查中了解到，近两年临沂市柳琴戏传承保护中心一直在全方位地积极提高演职人员的专业素养，演员、乐队、舞美分别都派出团内人员参加国家艺术基金资助的各类培训班，也有派出参加中国戏曲学院的戏曲表演班、导演班、舞美班、服装设计班等。还有些剧本编创人员参加了山东省文化厅举办的戏曲作曲班、地方戏曲音乐培训班等。剧团的演职人员行走于各种比赛场地，或是走进课堂学习专业知识，是对自己业务水平最好的检验和提高。他们也在外出培训、学习、展演中开阔了视野、增强了信心，自然就能为地方戏的发展作出更大的贡献。戏曲新秀刘莉莉就是在这样的磨炼中逐渐成长起来的，作为梅花奖和文华奖的得主，她已经成为新一代柳琴戏的代言人。柳琴戏成就了她的同时，她也广泛地宣传了柳琴戏，其名角效应大大提高了剧团的社会影响力。

其次，培养新人。戏曲是一个特殊的行业，专业人才的培养是个长期工程。戏曲教育要遵循艺术规律，人才培养应从孩子抓起。把戏曲进校园纳入国民教育体系，派优秀院团进校指导演出都是值得尝试的途径。2010年，原临沂市柳琴剧团曾与临沂艺校联合办学，培养专业柳琴戏表演人才。2012年，临沂市柳琴戏传承保护中心开办了柳琴戏专业培训学校，并制定了专门的培训计划、培训内容，有专门的课程安排以及严格的培训要求。2014年，柳琴戏专业技能培训班吸纳舞蹈演员和年轻的声乐爱好者学习柳琴戏艺术表演，积极推动了柳琴戏艺术的保护和发展工作。另外，剧团与地方高校联合，在高校设置相应的专业，为地方文化发展服务。临沂大学文学院和音乐学院开设剧本创作课、地方戏曲课等，聘请剧团专业教师授课，在开课基础之上，常态化组织各类相关竞赛或展演活动。这将有力推动人才培养计划的进展，也是高校服务地方文化发展的具体表现。

最后，吸引高端人才。聚集人才是剧团发展的前提。把高水平的专业人才"请进来"指导戏曲的创作与表演是最直接有效的途径。在留住家人、培养新人的前提下，积极吸引高级管理人才和艺术人才加盟是一个艺术团队的经营之道。由有经验、懂艺术且善经营的人来管理，才能真正尊重艺术、尊重市场，做到爱才、护才、用才，并想方设法创造条件，为真正的有才之人提供发挥自己特长的工作环境。当然，吸引人才仅凭剧团自身远远不够，这需要资金、政策等各方面的支持，这涉及戏曲中介生态层的诸多工作。

（二）内生态层

相对于戏曲外生态层，内生态层是指影响剧团发展的内部因素，包括创作团队、剧团管理运营等情况。一个戏曲创作团体，要得到良好的发展，必须具备以下三个方面的条件：

1. 敬畏舞台的创作团队

唯有敬畏舞台，戏曲创作团队才能够精益求精，不断修改完善剧本，提升舞台表演效果。经典剧目一定是在一遍遍登台演出后反复修改完善的结果。近些年临沂柳琴戏传承保护中心的精品之作都是在一次次演出中发现问题、解决问题，几易其稿，不断改进提升的结果。《沂蒙情》首演之后，在临沂各县区巡演60多场，多次邀请专家观看演出并提意见、做指导。该剧从编剧、导演到演员等主创人员在创作过程中，曾多次到临沂革命老区体验生活、搜集创作素材、汲取表演经验和寻找捕捉灵感。如果没有对舞台的敬畏之心，编创人员哪里会有这样的热情，哪里会成就这样的精品之作。因为敬畏舞台，所以虔诚执着。《沂蒙情》《王祥卧鱼》等精品剧目都是临沂市柳琴戏传承保护中心邀请国内著名编剧、导演、作曲等专家亲自创作、现场指导的结果。在此基础之上，临沂市柳琴戏传承保护中心充分整合现有资源，在不聘请任何专家的情况下自编、自导、自演完成了大型现代柳琴戏《又是一年桃花开》，并取

得了巨大的成功。

2. 科学的运营管理模式

剧团发展离不开科学的运营管理。剧团的运营管理分对内和对外两大方面。在剧团内部,关键是团队人员积极性的充分调动问题。这涉及用人制度和分配制度。要探究如何让团队成员有一种存在感、荣誉感,如何保证团队成员有干劲儿、有动力。可实行竞争上岗、绩效挂钩、按劳取酬的奖励激励制度,避免事业单位工资稳定的不利影响,克服不思进取随遇而安的惰性思想,建立起一套行之有效、适应市场的竞争机制和激励与约束机制,有效调动团队成员的积极性。王婷在《柳琴戏入选国家级非遗项目以来的发展与保护》一文中提出:"用人方面,建议聘邀柳琴戏领域的专家、学者、传承人为资深顾问……在培育新人上,大胆起用新人,大力培养新秀,同时还要增加演员的生活体验。演员有了生活体验,在舞台呈现上更有张力,在人物塑造上更加丰满。此外,适当提高演员的福利待遇,从而更好地留住人才。"[①]这些建议可供文艺团体学习借鉴。对外,要处理好两个方面的关系:一是要从实际出发,调整文化结构,完善资源共享的关系。要打破单位和部门的局限,放开眼界,实行不同范围的资产资源的优化整合和共享,更大限度地利用好现有资源。临沂市柳琴戏传承保护中心的建立就是一次很好的实践。它把原有的临沂市柳琴剧团与临沂市歌舞团合并共建,并筹资成立了艺术培训学校、演出服务公司等部门,大力发展文化产业,最大限度地做到了人尽其用,对资源的有效利用,对艺术的发展起到了很好的促进作用。二是要处理好公益性与市场性的关系。从属性、功能和定位来讲,国有文艺院团具有浓厚的公益性,有义务宣传、教育群众,生产精品剧目,培养造就人才,传承中

① 王婷:《柳琴戏入选国家级非遗项目以来的发展与保护》,《中国文化报》2013年9月13日。

华优秀文化。同时又具有市场性，要面向市场，进行适应社会不同层次需要的演出。公益性和市场性辩证统一。剧团往往是市场经营中有公益，公益中有市场经营。把主要公共文化产品和服务项目、公益性文化活动纳入公共财政经常性支出预算，同时要求通过投入机制的改革，引入市场竞争和政府采购机制，这是公益性和市场性的结合。这样既能够享受国家对文化产业政策的支持，也能够享受进入市场后的成果，并运用市场杠杆调动多方面的积极性[①]。在剧团的经营管理方面，作为公益性单位，要更大限度地争取财政支持，加大政府支持力度，还可以申请国家艺术基金。并且要充分利用好这部分资金支持，在公益演出过程中大力宣传自己，把最好的作品送给观众，争取吸引培养更多的观众。同时也可以凭借政府的资金支持，集中团队力量，生产更多精品。作为市场性单位，剧团要充分利用自身资源优势，积极开拓演出市场，提供有偿服务。包括与企业联合、参与商业演出等，提高社会参与度，实行艺术团体多元化建设。开展带有市场性的公益性文化活动，用低票价或者优惠票价为基层群众演出。总之，剧团要积极主动地探究科学的经营管理模式。把公益性与市场性有效结合起来。借助政府财政支持打造精品，运用精品服务社会，开拓市场，赢得观众，参与更多的市场性演出。反过来，从市场性演出中更多了解观众和市场，从而更好地指导作品的创作，这是一个互惠双赢的过程。

3. 主动培育观众的意识

培育观众是剧团的重要任务之一。首先，剧团要想办法让观众走近戏曲，了解戏曲。应该坚持文化惠民原则，对低收入无收入

[①] 徐向红：《贯彻落实十七届六中全会精神，加快推动国有文艺院团改革发展——在省直文艺院团改革发展及经营管理高级研讨班上的讲话》，载《戏剧丛刊》2011年10月16日。

群体实行赠票或优惠票观看演出;还可以开展地方戏曲进校园、进课堂活动,在各级学校中设置相关课程,让孩子们从小就开始接触戏曲文化,为戏曲发展培养观众,甚至是传承者和接班人。2013年,临沂市柳琴戏传承保护中心专业演员曾以"传播戏曲、保护遗产"为主题开展了"柳琴戏曲进校园"系列活动,亲自指导学生参加罗庄区第十七届中小学艺术节暨临沂第十九中学文艺汇报演出,并取得了第一名的好成绩;另外,剧团还可以开展戏曲进社区活动,组织各类群众性广场演出或比赛活动,以吸引更多的群众关注、热爱地方戏,巩固戏曲的群众基础。其次,剧团要想办法吸引住看戏的观众。针对年轻人的审美特点,在演出内容上,临沂市柳琴戏传承保护中心发挥优势,把歌舞节目与柳琴戏同台表演以吸引年轻观众。这种方式在很多民营剧团中早已开始尝试,并取得了不错的效果。戏曲演出要追求戏曲娱乐的效果。清代戏曲家李渔曾表示"一夫不笑是吾忧",自古以来,娱乐放松就是看戏听戏的主要目的之一。尤其在现代快节奏的社会中,人们从繁忙的工作中暂时脱离出来,走入剧院,要让观众享受这难得的慢时光,并逐渐喜欢上这样的短暂的停歇。再次,剧团有责任通过戏曲表演引导观众。剧团创作剧本,在考虑受众审美喜好的同时也要注意主动引导大众审美,体现戏曲表演的教育功能。要在尊重传统戏曲艺术规律的基础上,通过戏曲表演,有意识地引导观众们的价值取向和提升他们的审美水平。让观众在看戏的同时,放松了精神,愉悦了身心,提高了认识,提升了审美水平。

(三)中介生态层

戏曲生态中的中介生态层是指联系外生态层与内生态层的媒介因素。在剧团发展中,中介生态层的诸多方面,比如政府的政策引导、民间民俗的培育以及戏曲批评的参与等,非常关键,不可或缺。

1. 政府行为的导向

剧团的发展、戏曲的繁荣离不开政府的引导和扶持。目前情况下,如果政府撒手不管,无疑会有很多国有剧团被淹没在市场大潮中。戏曲人才的培养离不开政府的参与。完善戏曲教育体系、拓宽戏曲人才招生渠道、为戏曲发展培养后备人才等,这涉及经费、编制、建设用地等多方面的问题,如果没有政府的参与是难以开展进行的,更不要说效果了。剧团管理运行需要政府有关部门的全力配合,政府可以通过运用财政的、法律的、税收的、土地政策的等各种手段来支持或扶持剧团的发展。为了方便各地的剧团流动演出,自2012年始,山东省委、省政府启动了山东省流动舞台车工程,专门安排财政资金资助,给全省基层院团配备流动舞台车,彻底解决了剧团下乡演出搭台难、转点难的问题。流动舞台车也在一定程度上解决了偏远山村观众看戏难的问题。据悉,从2006年柳琴戏被列入国家级非物质文化遗产名录以后,政府为了鼓励柳琴戏的发展,在剧团剧目展演中,每场演出政府给予2 000—3 000元不等的补助,以弥补剧团资金支出的不足。剧团还有很多剧目的巡演申请到了国家的专项资助。这大大提高了剧团的演出积极性,保障了巡演的顺利进行。政府买单,送戏下乡,对剧团来讲,既有政府资金补贴,又可以通过演出了解观众,积累经验,这自然是一举多得的。当然,如果多几家艺术院团参与竞争,增加政府阳光采购的环节会更有实际效果。政府对演出质量提出明确要求,不同的剧团根据要求和自身条件进行申报、投标,推荐出自己最优秀的产品,这样的竞争局面会给戏曲演出市场注入活力,也更能促进剧团的快速发展。政府在剧团发展中的作用还有很多方面,比如,各级政府部门为柳琴戏的下乡演出牵线搭桥,柳琴剧团与各县区文化局(文化馆)、镇文化站以及村委会建立密切的联系,提供各种方便;再如,政府还设立相关研究项目,给予专门的资金支持,鼓励戏曲的专项研究等。这些措施都会促进剧团的正常运

营和健康发展。

2. 戏曲民俗的培育

民俗是戏曲外生态的深厚土壤,戏曲的产生与发展始终与民俗息息相关,"戏曲与民俗有极大的相互依赖性。可以这样说,如果没有民俗的支撑,戏曲在古代就不可能那样繁盛,在今天的乡村也不可能还有较大的市场;没有戏曲的参与,民俗本身则不会那样多姿多彩,也不会具有激发人的生命活力的功能"①。以前戏曲演出多,是民众需要的多,结婚、生子、生日、寿日、升学、亲人去世等都有请戏的民俗。还有一年当中诸多节日都要请戏看戏。旱天、雨天、丰收、歉收等情况都有戏曲表演的习俗,所以一年到头演出不断。可见,戏曲民俗的培养对保持民间戏曲生态的平衡具有重要的意义。"戏曲作为重要的非物质文化遗产,其保护与传承已迫在眉睫,但保护不应是被动地封存,而应是活态传承,其关键在于实现戏曲土壤——亦即戏曲民俗生态系统的重构。"②民间戏曲只有在民俗生态系统的重构中保持"俗气",才能接到地气。剧团要发展,就必须不断开拓演出市场,从民俗入手探寻请戏看戏的需求,培育新的民俗,从而产生相对稳定的演出市场,形成良性互动,促进戏曲的稳步发展。临沂市柳琴戏传承保护中心每年在春节前后送戏下乡,营造了浓郁的节日气氛。重阳节赶赴敬老院为老人演出,商场开业或搞大型促销活动,也会有专场演出,商演不断,公益演出频繁,演出越来越成为一种民俗需求,这无形中开拓了柳琴戏的演出市场。

3. 理论研究的参与

剧团发展关系到生态系统的维护,是一个比较复杂的问题。戏曲研究者从理论研究的角度介入这一系统,从理论上对剧团发

① 宋希芝:《戏曲行业民俗研究》,山东人民出版社2015年版,第1页。
② 宋希芝:《让戏曲回归民俗之本》,《光明日报》2016年1月30日。

展献计献策是非常有必要的。目前,在各级政府的积极倡导鼓励和资金支持下,戏曲专项研究工作越来越广泛且深入。山东省多次组织地方戏曲的专门调研,广大戏曲研究者们在广泛深入的田野调查的基础上,提出当前戏曲发展,包括剧团发展存在的很多问题,并针对具体问题提出应对措施,编写出版了不少研究地方戏曲的论文、专著或调研报告,从理论上给予具体指导。这对于地方剧种与剧团的发展有很强的启发和指导意义,对于政府政策的制定也有很好的参考借鉴价值。柳琴戏在申请非物质文化遗产项目之后,在学术领域就引起了部分学者的关注。陆续有学术论文、专著发表出版。这无疑丰富了柳琴戏的理论,对剧团的发展具有一定的指导意义。

三、结　　语

剧团是戏曲得以呈现的载体,剧团发展与戏曲发展相互依存。就山东地方戏而言,剧种数量急剧减少,从20世纪50年代的39个到70年代末的28个,至2006年,能够演出的仅剩14个[①]。就剧团而言,目前山东共有本土地方戏专业剧团44个,其中能坚持正常开展剧目排演的院团只占30%[②]。可以说,山东剧团发展与山东地方戏的传承都面临着严峻的形势。从对临沂市柳琴戏传承保护中心的调查中发现的问题,也是大多数山东剧团共同面对的问题。剧团要强大,就必须深入探究剧团外生态、内生态和中介生态三个层面的薄弱环节,排查问题所在,提出相应的修复措施与保护方案。总之,着眼于现实,从问题出发,解决好剧本、

① 苏锐:《濒危地方戏期待"又一春"》,《中国文化报》2013年8月30日。
② 常会学、孟娟:《地方戏曲保护与传承需破三重困境——山东地方戏现状调查》,《中国文化报》2012年4月12日。

人才、观众、市场等问题才是戏曲发展的硬道理。这对于剧团的进一步发展壮大具有较强的指导意义,也有利于促进戏曲艺术市场的日趋完善。

附录一　临沂市柳琴戏传承保护中心柳琴剧团剧目单

序号	剧目名称	剧目类型
1	《秦香莲》	传统柳琴戏
2	《喝面叶》	传统柳琴戏
3	《休丁香》	传统柳琴戏
4	《姊妹易嫁》	传统柳琴戏
5	《卷席筒》	传统柳琴戏
6	《父子结拜》	传统柳琴戏
7	《吴香女》	传统柳琴戏
8	《状元打更》	传统柳琴戏
9	《于蒲姐装疯》	传统柳琴戏
10	《牧羊圈》	传统柳琴戏
11	《白玉楼》(上下)	传统柳琴戏
12	《王宝钏》(1—4)	传统柳琴戏
13	《金玉奴》	传统柳琴戏
14	《一个闺女俩女婿》	传统柳琴戏
15	《逼婚记》	传统柳琴戏
16	《墙头记》	传统柳琴戏
17	《花为媒》	传统柳琴戏
18	《王二英思夫》	传统柳琴戏
19	《灵堂花烛》	传统柳琴戏

续 表

序号	剧目名称	剧目类型
20	《林娘》	传统柳琴戏
21	《王华买爹》（上下）	传统柳琴戏
22	《丝鸾记》	传统柳琴戏
23	《打干棒》	传统柳琴戏
24	《空棺记》	传统柳琴戏
25	《花园对诗》	传统柳琴戏
26	《杨八郎》	传统柳琴戏
27	《王华登基》	传统柳琴戏
28	《孟姜女》	传统柳琴戏
29	《小姑贤》	传统柳琴戏
30	《小二黑结婚》	传统柳琴戏
31	《回娘家》	传统柳琴戏
32	《清风亭》	传统柳琴戏
33	《拜寿》	新编柳琴戏
34	《送鸡蛋》	新编柳琴戏
35	《闹洞房》	新编柳琴戏
36	《沂蒙魂》	新编柳琴戏
37	《又是一年除夕夜》	新编柳琴戏
38	《又是重阳》	新编柳琴戏
39	《酷情》	新编柳琴戏
40	《沂蒙情》	新编柳琴戏
41	《沂蒙情怀》	新编柳琴戏

续 表

序号	剧目名称	剧目类型
42	《沂蒙霜叶红》	新编柳琴戏
43	《又是一年桃花开》	新编柳琴戏
44	《拜寿》	新编柳琴戏
45	《山里红》	新编柳琴戏
46	《闹洞房》	新编柳琴戏
47	《凤落梧桐》	新编柳琴戏
48	《情满桃花湾》	新编柳琴戏
49	《王祥卧鱼》	新编柳琴戏
50	《沂蒙山的女人》	新编柳琴戏

附录二 临沂市柳琴戏传承保护中心柳琴剧团近年来演出信息(部分)

时间	地点	剧目	备注
2011年12月30日—2012年1月1日	临沂经济开发区梅埠街道盛安居委	《姊妹易嫁》《逼婚记》《墙头记》《灵堂花烛》《于蒲姐装疯》《状元打更》	居委揭牌；立集
2012年1月26—29日	经济开发区梅埠街道干沟渊居委	《花为媒》《灵堂花烛》《逼婚记》《王华买爹》《墙头记》《牧羊圈》《姊妹易嫁》	春节演出
2012年1月30—31日	沂水县高庄乡上峪村	《姊妹易嫁》《秦香莲》《逼婚记》《花为媒》《牧羊圈》	春节演出
2012年2月1日	兰山区砚台岭居委	《逼婚记》《沂蒙情》	春节演出

续 表

时 间	地 点	剧 目	备 注
2012年2月4日	临沂大学	《沂蒙情》	剧场演出
2012年2月12日	沂南县岸堤镇	《沂蒙情》	慰问演出
2012年4月14日	沂南县青驼镇广场	《墙头记》	送戏下乡
2012年8月13—14日	中国评剧院大剧院	《沂蒙情》	剧场演出
2012年10月8—9日	济南铁路文化宫	《沂蒙情》	剧场演出
2013年6月7—8日	郯城立朝社区	《灵堂花烛》《酷情》	
2013年6月9日	金鹰家电商场	《灵堂花烛》	商演
2013年7月19日	金鹰家电商场	《酷情》	商演
2013年7月26日	金鹰家电商场	《喝面叶》《休丁香》	商演
2013年8月18日	北城新区鄢古城社区	《姊妹易嫁》《酷情》	
2013年8月19日	北城新区鄢古城社区	《墙头记》《灵堂花烛》	
2013年10月9日	济南章丘剧场	《沂蒙情》	
2013年10月24日	平邑县莲花广场	《沂蒙情》	服务企业

续 表

时 间	地 点	剧 目	备 注
2014年1月11日	高新区罗西街道前黄土堰村	《喝面叶》	送戏下乡
2014年2月5日	兰陵县徐村	《花为媒》	春节演出
2014年2月6—7日	罗庄美华集团	《姊妹易嫁》《墙头记》《酷情》《花为媒》	春节演出
2014年2月8日	罗庄连泉庄	《姊妹易嫁》《花为媒》	春节演出
2014年2月9—14日	罗庄区罗庄街道办事处	《姊妹易嫁》《喝面叶》《休丁香》《金玉奴》《墙头记》《酷情》《灵堂花烛》《花为媒》《空棺记》《灵堂花烛》《状元打更》	春节演出
2014年2月25日	费县探沂镇三南尹村	《回娘家》《喝面叶》	文化惠民
2014年2月22—23日	济南梨园大剧院	《沂蒙情》	展演
2014年3月10—4月16日	临沂各县区	《又是一年桃花开》	巡演
2014年5月6日—6月29日	蒙山沂水大剧院	《沂蒙情》	群众路线教育实践活动
2014年6月29日	白沙埠镇	《沂蒙情》	群众路线教育活动
2014年10月24日	敬老院	《王二英思夫》选段	慰问演出

续 表

时 间	地 点	剧 目	备 注
2015年1月21日	平邑县保太镇		文化惠民
2015年1月22日	平邑县铜石镇和气庄村和地方镇邱上村		文化惠民
2015年1月23日	平邑县地方镇东崮社区和九间棚社区	《杨八郎》选段	文化惠民
2015年1月26日	莒南县十字路街道埠上社区	《墙头记》	文化惠民
2015年1月27日	罗庄区高都镇车辋社区	《墙头记》	文化惠民
2015年1月28日	蒙山旅游区的金三峪村和百泉峪村		文化惠民
2015年1月30日	高新区	《又是重阳》	巡演
2015年3月2日	临沂经济技术开发区干沟渊村	《花为媒》《姊妹易嫁》《灵堂花烛》《金玉奴》	送戏下乡
2016年2月19日	市文化馆小剧场	《花为媒》	剧场演出
2016年3月10日	罗庄区黄山栗林社区	《墙头记》《灵堂花烛》	送戏下乡
2016年12月—2017年2月中旬	临沂各县区	《灵堂花烛》《墙头记》《姊妹易嫁》《又是一年除夕夜》《拜寿》	70余场次

梅山傩戏的困窘与解困对策
——以湖南新化县阳全宝坛班及其代表作《萧师公》为个案

李新吾 田 彦 徐 益

摘 要："梅山傩戏"是国务院2011年公布的国家第三批非物质文化遗产重点保护(扩展)项目，也是内地傩文化体系中唯一一个以蚩尤为傩祖、在湖南中部传承已上千年的地方原始剧种。湖南省新化县田坪镇麻水塘村一个有着代表性传承谱系和代表性剧目的阳全宝坛班，极度濒危却得不到该项目的保护。笔者进行了长达三年的跟踪调查，认为造成项目与坛班双双困窘的原因，主要有文化生态环境改变导致的社会需求量剧减、其古老形态成为外出求生的鸿沟、行政区划分割导致"项目"不能保护其项下多数坛班与代表作等三大要素，相应提出了主管部门指导其积极、科学申报"非遗"保护(扩展)项目、在"全域游"背景下适当做旅游体验项目开发和顺应时势提升剧目品质等三条对策。

关键词：梅山傩戏 文化生态 社会需求 提质开发

"梅山傩戏"是国务院2011年公布的国家第三批非物质文化遗产重点保护(扩展)项目，也是傩文化体系中唯一一个以蚩尤为

* 李新吾(1953—)，作家，中国傩戏学研究会副会长。专业方向：民俗、傩文化研究。田彦(1981—)，宗教学硕士，湖南南岳大善寺文化办主任。专业方向：佛教与民间宗教研究。徐益(1963—)，管理硕士，湖南人文科技学院研究馆员。专业方向：口述史、地方戏剧研究。

傩祖、在湖南中部传承已上千年的地方原始剧种。而位于古梅山核心区——今新化县田坪镇麻水塘村的阳全宝坛班,是一个传承梅山傩戏的典型的代表性坛班,其代表作《萧师公》,也是梅山傩戏保留剧目中最为典型的代表性剧目,但均不在"梅山傩戏"项目的保护范围之内。笔者曾是"梅山傩戏"项目申报的主持人,自2014年发现阳全宝坛班及其代表性剧目以来,带领团队对其进行了长达三年的跟踪调查,对当下的窘状及其对策有了一些认识和思考,特报告如下,敬祈海内同仁方家赐教。

一、阳全宝坛班的生存环境与传承现状

(一) 地理环境与当地社会政治、经济状况

1. 当地建置沿革

湖南新化田坪镇位于东经 $111°38'00''$—$111°41'15''$,北纬 $27°53'43''$—$28°04'08''$,地处湖南湘中古梅山腹地的新化县城东北部,东与涟源市古塘乡交界,西、南与新化温塘镇、坐石乡接壤,北与安化县乐安镇、涟源市伏口镇交错相连。镇人民政府驻湖广村,距新化县城56公里。此地宋代以前属"梅山蛮峒","旧不与中国通"[①]。宋神宗熙宁六年(1073)建新化县,即属新化,明代和清代均属新化县石马乡三都,民国属新化县大陂乡和兴让乡。1958年9月曾在麻水塘村(原烟竹村)建立田坪镇飞跃人民公社,1961年1月以后属新化县田坪区,1995年1月撤区并乡,撤田坪区,由原田坪乡、白岩乡、茶溪乡合并为田坪镇。

2. 经济结构

全镇共有耕地46 400亩,其中水田21 800亩、旱地24 600亩,

① 《宋史·卷四百九十四·列传第二百五十三·西南溪峒诸蛮下·梅山峒》。

林地89 355.5亩。经济主体是农业，畜牧业以养猪、养鸡为主，旅游开发的景点有梅山大峡谷。镇域林木覆盖率38%，活立木蓄积量14.7万立方米。水果主要品种有柑橘、桃子、葡萄、梨。境内水面滩涂面积9.2平方千米，鱼塘养殖面积7 000亩，渔业以养殖草鱼、鲤鱼、鲢鱼为主。名优特农产品有月华贡米、玉竹、小籽花生。

现麻水塘村共有耕地2 069亩，其中水田1 935.3亩、旱地133.6亩，林地19 230亩。全村以种养业为主，主要种植水稻、玉米、花生、大豆和玉竹等。主要养殖黄牛、黑山羊、黑猪、土鸡等。人均年收入4 000—5 000元。

3. 人口结构与教育构成

田坪镇现有人口4.1万人，均为汉族，合并后为14村、1个居委会。姓氏以康姓最多，其他有邹、李、曹、文、郭、阙、吴等。全镇现有幼儿园4所，中心小学1所，完小6所，村小及教学点6所，初中4所，高中1所，九年义务教育覆盖率100%。

现麻水塘村由原福星村、烟竹村、三门石村和毛家囷村四个村合并，正是公社化时期的红星大队地域。居民均为汉族，现有16个组、847户、3 513人。其中有劳动力1 653人，外出打工的达1 164人、妇女1 132人、老年602人、留守老人304人、留守儿童209人。据不完全统计，近60年间，人口增加了1倍左右。

目前由阳君坛第七代传承人阳全宝执掌的傩坛所在的麻水塘村烟竹组(原烟竹村)，姓氏主要有阳、康、吴、李、毛、徐、伍、曹等，阳姓最多，有四个组，其次为康姓。本村自民国时便建有小学，招收幼儿班及1—5年级小学生。现在校学生127人，正式教师3人、代课教师3人。

4. 局域人文生态

田坪镇有气势恢弘、奇峰突兀、茂林修竹、花香鸟语的梅山大峡谷；有古香古色、亭亭玉立的省级保护文物龙潭风雨桥；有波涛激荡、清澈见底的"小三峡"上油溪河；有造型别致、怪石林立的纱

帽冲山谷；还有四季飘香的擂茶，神奇脱俗的尝新节，多元文化混杂的口音，童叟皆宜的乡土山歌等人文旅游资源，是一块尚未开垦的处女地。

这里属于"一脚踏三县"的偏远乡镇，民风淳朴，生态完好。长期以来，由于交通闭塞，民俗文化历史悠久，底蕴深厚。独特的地理位置造就了这里神秘的乡土文化，本土的巫傩技艺融合外来的儒、佛、道与所谓"梨园教"多元信仰，造就了两教甚或三教合一、人数达180人左右的巫傩演员队伍，形成了独特的本土民间艺术形态。当代文化方面，全镇现有文化艺术团体14个，会员168人；文化专业户3个；文化站1个，建筑面积420平方米，农家图书室33个，藏书69 300册；档案室1个，建筑面积25平方米，有文化从业人员46人。

(二) 坛班源流与传承谱系

1. 坛班源流

阳全宝坛班师承巫傩、梨园、道教三宗，为古梅山峒区常见的师道合一傩坛。巫傩法派在本土自称为"元皇教"，以蚩尤和傩公、傩母为傩祖，太上老君为教主，是坛班的师承主干；梨园法派以唐玄宗的岳父为宗师，但只在"启请"前人师祖时念诵一下"梨园启教"名号，没有具体神名和专设牌位；道教则是传承了福建闾山法派依附的江西正一道净明宗，同时受新化道教总坛玉虚宫祈仙观发派的影响，平时应邀为乡民举办阴阳两途醮事。祭祀的主神，是傩公、傩母，俗称"东山圣公"、"南山小妹"以及本土的"梅山祖师翻坛倒峒张五郎"、道教净明宗闾山派的陈靖姑，但具体供养的戏神，则是本坛的历代前人师祖。

阳全宝坛班开派祖师为清早期新化县吉庆镇巫傩师吴道庆，他搬迁至安化县思尤乡长赵村后，传徒为烟竹村人康法震，康法震传给其子康妙零，康妙零再传至同村的阳玄珍。阳玄珍成名后自

家开宗立派,成为阳君傩坛的开坛祖师。其坛班证盟为当地"地主"吴君永道,保主为同村的"梅山教"①猎户阳君法行。阳玄珍坛班就此与其祖坛康妙零坛班并行于世且传承至今。

2. 传承谱系

阳君傩坛目前由第七代传人阳全宝掌坛。阳全宝为麻水塘村烟竹组(原烟竹村11组)人,1971年生,大专学历,1986年学艺,1989年抛牌奏职,奏名秉圣。他掌坛后,收了四位外姓弟子。其弟子为阳君傩坛的第八代传人,但也有可能各自开宗立派,成为新坛班的开坛祖师。

阳君傩坛的传承谱系如下:

第一代　阳玄珍,为阳氏迁新化第十八世。阳君傩坛开坛祖师,谱名绍容,字玉辉,奏名玄珍,清乾隆五十九年甲寅(1794)六月二十四日未时生,道光二十六年丙午(1846)四月二十五日未时终,享年52岁。

第二代　阳清应,为阳玄珍侄儿,其生平记于另一分房谱。阳全宝手抄科仪本《先天法水一全宗》记载:"阳清应,生于庚午年六月二十日未时生。"

第三代　阳贞一,为阳清应侄儿,阳玄珍之孙。阳贞一谱名世庆,字祥和,奏名贞一。清道光二十八年戊申(1848)二月十四日巳时生,民国二十六年丁丑(1937)七月初一日辰时终,享寿90岁。

第四代　阳元法,为阳贞一第三子。谱名家权,字善继,奏名元法。清光绪八年壬午(1882)七月二十一日午时生,一九六八年戊申三月二十二日申时终,享寿86岁。

第五代　阳一枝,为阳元法之子。谱名昌斗,字灿璋,奏名一枝。清宣统元年己酉(1906)十一月十八日亥时生,一九八一年辛酉十一月二十八日辰时终,享寿73岁。

① 此地的"梅山教"专指猎户。

第六代　阳吉雷，为阳一枝之子，谱名吉球，字霞林，奏名吉雷。民国三十二年(1943)癸未九月二十九日辰时生。1990年传掌坛师位于其子阳秉圣，退休行医。

第七代　阳秉圣，为阳吉雷第三子，谱名曜金，字全宝，奏名秉圣。1971年辛亥八月初九日戌时生，1989年抛牌奏职，现任掌坛师。

第八代　四位外姓徒弟：

大徒弟　曹满坤，奏名兴教。田坪镇茶溪（原云霄桥）村人，高中学历，1973年出生，1992年从师，1995年抛牌奏职。

二徒弟　康海潮，奏名步虚。田坪镇月华桥村人，初中学历，1973年出生，1992年参师，1995年抛牌奏职。

三徒弟　李赛军，奏名兴阳。安化县乐安镇思游（原长赵）村人，高中学历，1982年出生，1998年从师，2003年抛牌奏职。

四徒弟　康世杰，奏名兴道。田坪镇田坪村人，初中学历，1998年出生，2012年从师，2015年抛牌奏职。

（三）坛班的人事构成及收入、分配

1. 坛班结构

从传承谱系可以看出，阳君傩坛历史上采用家族传承模式为主，传男不传女，家传至第7代。从第8代始则都是外姓徒弟，现共四人，并都已抛牌奏职。所谓"抛牌奏职"，是其业内术语，指学徒的毕业典礼，巫傩法派称"抛牌过度"，道士称"结幡奏职"。从理论上说，学徒经抛牌奏职，就已取得了自立坛班的资格。但阳全宝四个徒弟均"出师不离师"，自发组成了一师四徒的坛班，以阳全宝为掌坛师，为以麻水塘村为中心、扩及周边约三县10余村（镇）、1.5万余人口服务。在业务繁忙时节，偶尔还要请退休老掌坛师阳吉雷打打帮手。

2. 收入与分配

阳全宝坛班所在的田坪镇区域属于经济欠发达地区，村民人

均年收入仅5000元左右。相对而言,从事宗教职业的人工工资,也仅比普通小工略高。以2016年为例,当地人工工资约150元一个工,道士的工资则为160元。道士做一天一晚醮事,一般按双倍计酬,即320元。而巫傩师工资,因多是做通宵,又因为业务量少一些,又相对集中于每年冬季操作,因而略高于道士,一般按200元一个工,做一天一晚计双倍,做通宵则按三个工付酬。

具体到阳全宝坛班,在上述酬劳标准之下,采取的是统一收费、按劳付酬的方式,即掌坛师负责联系业务、置办行头、编制程序、安排人手、结算收支等事务,成员则按150元一个工的标准向掌坛师取得各自的工资报酬。2016年,阳全宝坛从事巫傩演艺与道教醮事两种仪式服务,共约60场次,其个人毛收入近10万元,剔除交通工具和杂项开支,净收入则不足7万元。四个徒弟,人平均年收入则不足5万元。

二、阳全宝坛班代表性剧目及其独特个性

梅山傩戏,是一种镶嵌在祭祀傩祖和列祖列宗的仪式中演出的地方原始小戏,一般不作为观赏节目单独演出。其剧目,都是巫傩艺师从先祖的生存状态中提炼出来的,题材无一不是演绎祖先生产、生活、调情求爱的故事,渲染的是一种异常强烈而原始的生存意识。其名称与内容,都有主目、亚目之分:主目共有数量不少于20个独立的剧目,叙述的是在世巫傩师将祖傩神从神界请回来降福于人的各个环节;亚目则是各个主目在各地各坛班根据不同需求派生出来的不同版本。例如,《搬土地》是各地坛班共有的主目,《搬兴隆土地》和《搬天光土地》,是由其不同需求派生出来的亚目;各地各坛班《搬天光土地》又有不尽相同的搬演方式和内容,则是不同地域流传的亚目。其角色的设置,一般情况下是开山、土地

公、土地婆、郎君、和尚等五个。这五个角色,依次代表东方青、中央黄、北方黑、南方红、西方白等五方五色;其中以开山最为古老,其次是土地公婆,明显衍生于傩公傩母;郎君,可以说是派生于土地公,而和尚最晚,当派生于郎君。个别傩坛会多有一两个"娘子""郎君"面具,则是剧情扩展、出场人物增加的需要;还有个别傩坛会多出两三个有具体名号的面具,如"歪嘴""货郎",隆回县七江乡刘期贵坛班甚至还有个叫"新化佬"的面具,更只是个别傩坛的个别剧目往"成熟小戏"方向发展的结果①。

(一)阳全宝坛班的代表性剧目《萧师公》

阳全宝坛班立足于古梅山核心区,其传承的梅山傩戏,现保留有《搬开山》《开硐》《进宝》《报福》《接六娘》《搬土地》《搬笑和尚》和《萧师公》等八个传统剧目。其前列七个,都是各个梅山坛班共有的亚目,第八个即《萧师公》,则是田坪镇地域康氏傩坛发派的坛班独有的剧目。而在康氏傩坛发派的几个坛班中,又以阳全宝坛班保有的最具代表性。其戏剧形态和故事情节,最能完整显示梅山巫傩"祖先、傩神、巫傩艺师三位一体"经典传承模式。该剧目据传始创于明代,是当地祭祀女系祖先"大宫和会"仪式中的一个必演傩戏节目。

《萧师公》的演出,以俏皮的面具、幽默的方言、滑稽的动作、诙谐的对话、嘹亮的唱腔,讲述明代新化县城的巫傩艺人萧八郎法术精通却怀才不遇,只能以拾狗粪为生;后来石马三都(今温塘、田坪一带)麻水塘地域富户要酬还"大宫和会"大型傩愿,需请高人,信人阳某大胆举荐萧八郎。萧八郎临时雇请唐家六儿子当助手,挑运法器前往事主家,通过做"申化、进兵、和神、送神、起马、打对同"

① 详情可参阅李新吾等编校《上梅山傩戏》(一)(二)卷,朱恒夫主编《中国傩戏剧本集成》第15、16卷,上海大学出版社2017年版。

等仪式程序后,事主家兴旺发达,麻水塘一带风调雨顺,萧八郎自此名声大振,并就地开宗立坛终成傩神,被尊称为"萧师公"。此故事与当地社会发展史相对应的,是萧八郎在田坪一带广为传艺授徒的史实,为此地方的民间信仰文化确立了巫傩法派的神秘主干。

《萧师公》的演出内容,分为五个场景与段落:

第一段,在茶道屋,萧八郎居家自习,因精通法术,人称萧师公;

第二段,在野外,因无人邀请没有收入,被老婆轰出去捡狗粪;

第三段,回到茶道屋,因受邀下乡还大愿,收拾行头;

第四段,唐六家,因没有助手,临时找唐六晚崽当助手,连哄带诱让其挑担上路(图1);

图1 萧师公哄唐六上路

第五段,事主家,抓住机遇尽心操作仪式,主家赞扬并厚酬,兑现对唐的许诺,终成一代傩神。

场景中的"茶道屋",是梅山方言,指的是民居堂屋两边的起居

室。梅山民居多为木质干栏式卯榫建筑,其基本结构为四扇三进两层楼;其三进中,居中为堂屋,上首设家居神龛,中为厅堂,厅堂两边,后设卧室,前为起居室。这起居室通常兼有客厅、餐厅和茶室多种功能,俗称茶道屋,是一个家庭中最重要的聚会场所。

(二)《萧师公》的演出时间、地点与受众

如前所述,梅山傩戏是一种镶嵌在祭祀仪式中演出的小戏。需要搬演傩戏的祭祀仪式,有"大宫和会""唱太公"和"抛牌过度"三类。其中"唱太公"又叫"唱菩萨",是祭祀男性祖先的仪式。举办这类仪式时,如果事主家杀了猪,必有一道"祭雄猪"、当地称"交猪"的仪程,即将已开膛的全猪趴置于长案,头朝神龛,背上置放香烟供果;巫傩师戴上"监牲郎君"傩面具,和户主对话,讲述肥猪来历与供奉事由,唱赞几首祝福歌词,祈祖先享用后庇佑子孙六畜兴旺。如果这次祭仪时间有两到三天,则傍晚时事主会要求搬演傩戏,一般都会要求搬演《兴隆土地》《报福郎君》等剧目,当地则会要求搬演《萧师公》。"抛牌过度"是巫傩艺徒的毕业大典,时间一般为三天,晚上一般会安排搬演《搬开山》《搬架桥郎君》《报福郎君》等剧目;当地则也会搬演《萧师公》。需要搬演全套剧目的,则是"大宫和会"。这类仪式祭祀对象为上古时期的女性氏族部落首领,是一个庞大的傩母群体。祭祀这类祖先,就像过"狂欢节",仪式和戏剧都极尽喜庆色彩,俗称"接喜乐娘"。在以田坪镇为中心的新化、安化、涟源三角地带,《萧师公》都是必演剧目,而且演出之中会邀请观众即兴参与,演出时间可演绎到两三个小时。但举办"大宫和会"有季节局限,传说中傩母怕打雷,祭祀她们的仪式,只能是在冬季。

梅山傩戏的演出地点,一般都在堂屋中。《搬开山》《搬土地》与《和梅山》,则会从大门口演进堂屋中,唯有《萧师公》,会在室外和室内多个实景中换地搬演。

至于其受众,《萧师公》与所有的梅山傩戏剧目一致,其第一受

众是傩神,即其祭祀对象,包括傩王、傩公、傩母、地主、家主、前人师祖等系列祖先之神;其次才是凡人,即其供养人,包括事主、其家人和周边邻居以及外乡外村来的贺客。当然,因为是喜庆,讲求兴旺的人气,所有的事主,都从不会拒绝看热闹的其他观众。同时,现场的所有供果,都欢迎观众随意品尝,消耗得越快,事主越高兴,因为其象征着祖先的满意程度。

(三)坛班及《萧师公》宝贵的独特个性

阳全宝坛班及其代表性剧目《萧师公》,不仅具备古梅山峒区巫傩坛班和傩戏的基本特征和艺术特色,而且有其宝贵的独特个性。梅山的巫傩坛班,立足于乡土聚落,以务农为主,以丰富而完整的傩祭、傩仪、傩歌、傩舞、傩戏、傩技、傩具和世代相传的巫傩艺师等事相,构成系统化的傩文化活体,充当着土著山民祭祖仪式的专业祭司,传承着中华民族祖先信仰的薪火。其传承并与时俱进丰富发展的梅山傩戏剧目,以其生存环境的相对封闭性,享祭主体(祭祀对象)的具象性,传承体系的独立性,传承形态的延展性和表演内容的亲和性等五大特性,在全国各地民间传承的傩戏种类中独树一帜;自2005年6月首次在"中国江西国际傩文化学术研讨会"上露面,两年后即代表国家在"2007中日文化交流会"开幕式上演出,2008年由中国傩戏学研究会推荐、文化部批准,参与《中国傩戏》向联合国教科文组织申报世界"非遗"项目,2011年国务院公布为国家第三批"非遗"保护(扩展)项目。

阳全宝坛班及其代表性剧目宝贵的独特个性,体现在如下三个方面:

1. 传承模式的典型性

梅山巫傩坛班与傩戏的传承,遵循着一个亘古不移的模式:傩神、祖先和艺师三位一体。其具体关系,即傩神就是祖先,也即

过世的艺师，傩戏的首席观众；在世的艺师，则是傩戏的首席演员，过世时举行了相应仪式后，即为傩神。而这种傩神在民俗中的具体形象，即供奉于家居神龛上，通常为30—40厘米高的木雕神像。其具体名称，在其本氏族中，多被称为"家主"；在当地，则多被尊为"地主"；在其徒弟中，则为"前人师祖"①。一般情况下，多是在艺师过世后，请专业处师（民间雕刻师）为之塑像、开光，然后供养如仪。也有的，是在艺师过世前，先请处士根据其真容成像，等其过世后再开光供奉。而阳全宝坛班的做法，正是后一种，而且是我们目前唯一目击到的活态个案。

如前所述，阳全宝坛班的第六代掌坛师，是其父阳吉雷，出生于1943年，今年74岁。老人于1989年为小儿子全宝举行抛牌过度仪式，1990年即将掌坛师职位正式传授给全宝，自己则专职行医。2006年，老人年满63岁之后，阳全宝延请涟源市伏口镇漆树村家传处士彭际雄来家，为父师塑像。塑像完成后，阳吉雷老人亲手用红布，将自己的木质塑像层层包裹好，供奉到家龛上，成为家传傩戏的首席观众。图2是本文成稿时笔者为两代掌坛师拍的合影，图中第六代掌坛师阳吉雷已是一身便装的乡村老中医，第七代掌坛师阳全宝则全副艺装，手捧其父师的披红木雕像。因包裹不易，拍照时没有拆开雕像上的红布，但仍可依稀看到雕像的头饰图案，为代表先祖蚩尤的饕餮纹。而阳全宝所佩戴的牛皮头匝，名为"三清匝"，由七片镂空图案组成。如图3所示，其左边第一片和右边第一片组合起来，也是一个清晰的饕餮纹。

① 详情可参阅吕永升、李新吾《"家主"与"地主"——湘中乡村的道教仪式与科仪》，香港科技大学华南研究中心，《泛珠三角历史与社会丛书》（四），2015年。吕永升、李新吾《师道合一：湘中梅山杨源张坛的科仪与传承》上、下册，香港中文大学劳格文、吕鹏志主编《道教仪式丛书》2，台北新文丰出版公司与香港啬色园出版发行，2015年。

图 2　两代掌坛师合影

图 3　代表先祖蚩尤的饕餮纹

这父子两人加上雕像,就是个"傩祖蚩尤—傩神父师—艺人全宝"的经典活态传承模式。

2. 实景演出的可比性

公元9世纪前后,英国教堂的复活节弥撒礼拜仪式中有一段被称为"你找谁"的插曲,一位教士装扮天使守护基督的坟墓,另外三位教士装扮成三个叫玛丽的妇女来朝拜圣墓,他们对话性的轮唱和表演动作,已具戏剧的雏形,并由此发展成一种作为教堂礼拜仪式组成部分而演出的戏剧,称为"礼拜剧"。而中世纪的意大利,也有一种戴面具表演的小戏叫"假面剧",也含有一定的仪式性。这些原始小戏,都有利用现实的场景即兴演绎的特性。而地处东亚中部山地、几乎与世隔绝的梅山麻水塘村,也是在中世纪时期的明代,成型了利用实景即兴演绎的小戏,并且也是仪式剧。而且虽然是独幕剧,其实景演出还演绎出多处场景转换,比英国的早期"礼拜剧"更讲究对剧情和主题的烘托,更加自然而真实,更容易唤起观众的认同和参与的冲动。其中的异曲同工之妙,实在值得"戏剧发生学"和"戏剧形态学"的比较研究学者们细加玩味;更可为当代实景剧的策划者,提供活生生的田野案例。

3. 剧目主题独特的积极性

就目前发现的梅山傩戏20余个剧目,其题材多取自祖先的生产、生活故事,主题多为缅怀祖先开基创业之艰辛和对种族繁衍的渴望,功能主要是娱乐,娱神并自娱自乐,附带也阐释一些生产生活常识。而《萧师公》一剧,则是通过萧八郎的前后际遇对比,以一种喜剧性的自嘲风格,讲述其从被老婆轰出去捡狗粪的落魄艺人到身价万金的大法师公、对唐六晚崽从哄诱到重酬的嬗变过程,阐述的却是一个"敬业"与"机遇"互为因果的主题。这样的主题,在原始的传统傩戏中,第一次涉及为人处世的生存发展法则,无疑是相当积极,而且是极具现实意义的。她记述了古老封闭的"梅山蛮峒"归入封建王朝的政教版图之后,居民结构扩张,社会分工开始

细化,行业竞争进入了各个行业的历史进程,开始倡导一种精益求精的"工匠"精神和重诺守信的处世原则,至今仍不失其激励价值。

三、困窘与解困对策

作为梅山傩文化体系中的代表性坛班和剧目,阳全宝坛班及其所有剧目所面临的困窘,其实也即"梅山傩戏"非遗项目所面临的困窘。这种困窘,对其整体和局部都是致命的,故而在下文中一并讨论。

(一)略说困窘

1. 文化生态环境的改变导致的社会需求量锐减

笔者在申报"梅山傩戏"为"非遗"保护项目时,曾列举了其"濒危"的多方面事相:社会意识形态进化,祭祀活动减少;农村居住条件改进,缺失了演出场所;涉嫌"封建迷信",受到歧视;电视手机等现代科技冲击,人们娱乐多元化;年轻人不愿学习,后继无人,等等。归根结底,就是一句话:社会文化生态环境的大幅改变,导致其社会需求量急剧减少,基本上已无法生存。梅山傩戏的母体傩仪,是古老乡村聚落间的祭祖仪式,是个服务性项目。其运作原则是"非请勿入",没有事主邀请,是不能随意上门服务的。而当下的乡村聚落,躯壳仍在,甚至比过去更繁荣,但随着时代的推移,已大多是"空巢"。我们可以前文所列麻水塘村的情形为例,透视阳全宝坛班的生存现状,以见其困窘之一斑。

阳全宝所在的麻水塘村,为4个村合并而成,现在在册人数为847户、3 513人,平均每户4.1人。外出打工的中青年达1 164人,平均每户达1.4人。老年人为602人,而留守的空巢老人和儿童数量则为304人和209人。也就是说,现在的麻水塘村,多数家庭基本上是只有中年妇女在照料老人和儿童,缺少骨干劳动力;而

至少有约占4成的家庭,全是没有人照料的老人和儿童。这样的家庭构成,自饱尚且困难,根本没有能力承担举办祭祖仪式所需的延请、招待、备供等后勤保障工作。

从2012年到2017年,阳全宝坛班在五年中,除开简单的"唱太公"傩仪,仅操办了两次"大宫和会"祭仪,而《萧师公》也仅演出了两次。所得报酬,在其年收入中几乎可以忽略不计。而这,也就是阳全宝的儿子不愿学习傩戏、阳全宝不得不招收外地外姓徒弟的根本原因。

2. 梅山傩戏的古老形态成为其外出求生的鸿沟

梅山傩戏的生成,是本土巫傩艺人"自编自演演自己";选取的是自己的生活素材,戴的是自己才认知的傩面具,操的是"十里不同音"的小方言,娱乐的是自己的祖先与亲人。这样古老的艺术形态,既是其优势所在,也是其对外传播不可逾越的鸿沟。中国傩戏学研究会见多识广的资深专家,就地观摩了半天仍似懂非懂;一般的外来访客,则是连看三天,也还不知所云。具体到《萧师公》,更因其是实景剧,还要受场地的局限;二则坛班成员都没学好普通话,与外地人难以交流;而学好普通话,则丢失了梅山傩戏的乡土韵味,根本无法搬到外地去演出。这样就决定了,阳全宝坛班走出本乡外出巡回演出以求生存的路子,也难以走通。

3. 行政区划分割导致"梅山傩戏"项目不能保护其多数坛班与代表作

"梅山"是唐宋时期的地域概念,大致包括今湖南省中部8个市20余县市的地域。2017年上海大学出版社出版的《上梅山傩戏》收集的20个主目65个亚目脚本,即出自这20余县市中的新化、隆回和冷水江三县市。但20世纪80年代全国"民间文学三套集成"普查时,由于当时的观念限制,结出的结论是"湘中无傩"。2000年新化县大熊山林区发现"蚩尤屋场"石碑,笔者与北京师范大学陈子艾教授结伴,围绕石碑出土地的周边乡镇做了三年地毯

式调查,发现湘中的新化、冷水江一带,不仅有傩,而且还是古代"兵主蚩尤"信仰民俗的主要载体,这样才开始以笔者供职的冷水江市为基地,组织力量,对傩文化事相进行调查。2006年中国民间文艺家协会依此授予新化县以"中国蚩尤故里文化之乡"称号时,笔者和陈老师都是考察专家组成员,在来自中国艺术研究院的考察组首席专家巫允明教授的力荐之下,中国民协同时命名了冷水江为"中国蚩尤文化保护基地",次年中国傩戏学研究会即接纳冷水江为第一个"团体会员",认定为"傩文化研究基地"。2008年春节前夕,冷水江应邀以"梅山傩戏"参与"中国傩戏"捆绑申报时,考虑到新化是母体县,是梅山傩戏的主要蕴藏地,曾经傩学会同意电邀新化参与,并派专人连夜将申报表送交县长指定的县文化局办公室。但此后,新化却因人事变动,没有了下文;后来该项目逐级走市、省、部申报程序时,新化仍无响应,冷水江只好以市政府名义单独申报。这样,国务院公布的"梅山傩戏"责任保护单位,就自然落到了冷水江。而冷水江实施保护措施时,当然就只能限于其管辖地域之内的坛班与剧目。所以,当阳全宝提出纳入保护范围的希望后,笔者向新化县的文广新局反馈,一位工作人员半笑半真地对我说:"一个项目只能申报一次。就是因为你把梅山傩戏报到了冷水江,害得我们都不能申报了。"

相传,古代的土著12姓瑶人离开梅山千家峒时,曾将一只牛角锯成12节,每姓各持一节,作为后裔相认的凭据。梅山傩戏的现状正如同这只牛角,其代表性坛班和剧目,分布在原峒区的20余个县级行政区。12节牛角中的每一节,都是牛角,但都不是原来那只完整的牛角。峒区20余个县市,最初只在新化、冷水江发现了梅山傩戏,现在是各地蛰伏的傩班纷纷复苏,他们发现的,也都是梅山傩戏,但每个坛班都只传承了3—10个亚目,都有自己的代表作,但又都不能代表梅山傩戏的项目整体或全部。

这不仅是阳全宝坛班面临的最大困窘,更是"梅山傩戏"项目

面临的极大困窘。

(二)解困对策

在目前的窘况下,探讨梅山傩戏以及阳全宝坛班及其代表性剧目解困对策,笔者以为,不外乎如下三点:

1. 还是得纳入国家"非遗"项目保护范围

这里的"国家",并不专指国务院或文化部,还包含其所属的省、市、县各级承担政府职能的有关部门,首先就是阳全宝坛班所在新化县的"非遗"保护工作部门。新化县自获名为"蚩尤故里文化之乡"之日起,就一直以"蚩尤故里、天下梅山"为旅游文化品牌,并以此促进建设"文化强县"。而梅山傩戏,既属国家级"非遗"项目,又是蚩尤信仰文化元素的主要载体,获得命名的主要依据;阳全宝坛班及其《萧师公》剧目,又都是承载蚩尤文化元素不可复制的重要信息源。从保护自身文化品牌的角度说,县主管部门是否法定的项目保护"责任单位",都有责任对该坛班及其剧目实施保护,以形成并固定支撑品牌的证据链。至于前述的局长让笔者一时语塞的理由,笔者事后的理解,并非其主要原因。其主要原因是害怕惹麻烦。

这种麻烦,至少会来自两个方面:

一是"宗教",具体说就是当地道教协会。和阳全宝等人一样,新化的巫傩艺师,大多兼行道教;而道士,也有约半数兼学了巫傩艺技。这只是他们拓展业务的需要,但两者的区别还是泾渭分明的。但也有些道士可能参与唱傩戏久了,已混淆了两者之别,也可能出于争夺业务之心,因为其时笔者正受聘为县政府文化旅游发展顾问,在策划"中国湖南新化傩文化国际学术研讨会"的开幕式傩戏演出,有几个道士竟上门质问:"你凭什么不把我们道教协会放在眼里?搞傩戏也不找我们?还把我们道教的名称都改做了什么巫傩?"

二是梅山傩戏本身的"封建迷信"嫌疑。因为巫傩艺师的形态既像道士,仪式又与民间"巫婆神汉"的部分作法有些相似,让普通人难以区分。我们做傩戏普查时,就听到过一些来自当地干部群众的疑虑。

2014年,湖南省公开出版了《中国地域文化通览·湖南卷》,其第一章第一节"湖南原始文化"说:"湖南和西南各地的苗、瑶民族,至今仍普遍奉蚩尤为先祖……在湖南苗瑶族地区,至今广泛流传的'梅山神'崇拜和'梅山教',是以蚩尤为其开山始祖,并称巫师作法时所戴的面具就是祖公蚩尤像。湖南新化和安化县,古称'梅山蛮',即苗瑶民族先民聚居地区。在两县交界的大熊山区,有一块400多米长的山坡地,历代称之为'蚩尤屋场'。这说明,远古蚩尤九黎族南迁时,进入了湖南,其中的一支曾长时间栖息和生活于大熊山地区,秦汉时的'长沙蛮'和宋代'梅山蛮',就是他们的后裔。"①

这段文字,至少包含如下四条信息:

(1)"蚩尤"、"面具"、"梅山教"和"蚩尤屋场"等,是追溯湖南人祖源、研究湖南地方社会发展史的重要民俗材料,是宝贵的历史文化资源。

(2)新化当代居民,族属为汉族,"梅山蛮"时期的居民,则是今苗瑶同胞的先民。

(3)当代瑶胞所称的"梅山教",指戴面具作法的巫师。

(4)梅山土著是蚩尤九黎族的后裔,师公则是先祖蚩尤的专职祭司。

而事实上,新化的当代居民,仍有部分是汉化后的"梅山蛮"后裔,师公就是过去"戴面具作法的巫师"、当代巫傩艺人的俗称。"面具",指的就是梅山傩面。文中的说法,还有"蚩尤屋场"所在地

① 于来山主编:《中国地域文化通览·湖南卷》,中华书局2014年版,第35页。

的描述，均源自笔者与陈老师联合发表的长篇调查报告与笔者团队出版的《梅山蚩尤》[1]。但此《湖南卷》，既被统一冠以"中国"之名，以当时的常务副省长于来山为主编，省政府参事室和文史馆人员组成编写班子，又是公开发行的书，且并未注明说法出处，发布的就已不是陈老师与笔者团队的个人观点，而应该即为省政府乃至国家的官方话语，术语即"国家话语"。即使仅为省政府发布的"国家话语"，既已认定为历史方位资源，也应足以成为其下属的县级政府工作部门实施保护措施的法理依据。

而实施中的"麻烦"，只要明确了巫傩艺师的社会属性，也是可以消除的。区分巫傩艺师与道士、巫婆神汉，其实也很简单：一是道教科仪中没有傩祭仪程，道士也不演傩戏。新化道士兼行巫傩祭仪，也不是以道士身份，而是以兼职的师公身份。二是巫婆神汉，民间俗称为"娘娘婆"或"脚马"，都是无师自通，即所谓"神灵附体"，没有师传、更没有传承谱系的[2]。藉此，笔者吁请县文化部门消除顾忌，大胆履行职责。由于目前申报保护项目的申报主体已由政府机构改为项目的实际传承人，能酌情采取的保护具体措施之一，则是积极支持、指导乃至资助阳全宝，按要求制作申报材料，履行申报程序。

"国家"概念中，其次则是湖南省级的"非遗"保护机构。笔者在此郑重吁请省级有关机构介入，是因为上引话语中已提到的"新化和安化"二县。而事实上，梅山傩戏又涉及与古"梅山峒"区相关的湖南8个市20余个县与县级市，为规避资源争夺或"一家夺取、诸家袖手"的困窘，其保护的具体综合协调工作，已不是冷水江或

[1] 陈子艾、李新吾：《古梅山峒区域是蚩尤部族的世居地之一——湘中山地蚩尤信仰调查调查（一）》，北京师范大学《民俗典籍文字研究》第一辑，商务印书馆2003年版，第231—268页。李新吾、李志勇、李新民：《梅山蚩尤——南楚根脉，湖湘精魂》，湖南文艺出版社2012年版。

[2] 相关详情，请参考本文各注所列参考书目。

新化两个县市力所能及的，非省级主管部门出面不可了。

至于"一个项目只能申报一次"的有关门槛，笔者以为，只要项目真正重要，也不是不可逾越的，只是"梅山傩戏"之名可能得忍受上述"牛角"式肢解之痛。因为"非遗"项目大都以地域命名，即便已公布的"梅山傩戏"，也就是古代的地域名称命名。那么，峒区各县继续申报傩戏项目，不妨各以现辖地名，例如以"新化傩戏"、"安化傩戏"和"隆回傩戏"之类名目申报；即便申报不上"国家级"，认定为省级保护项目，以完"梅山傩戏"即"湖南历史文化资源"事实上的全貌，则在省级文化部门的职权范围之内，应该是能找到办法，不至于大有问题的。

2. 在"全域游"背景下适当做旅游体验项目开发

如果说"项目保护"只是输血型"抢救"，适当开发，营造、培植一定的社会需求，则可能是恢复其部分"造血"功能之举。当前推行的"全域游"理念，其学理基石，建立在域内景观构成的特色差异化和文化系统性之上。新化县以"蚩尤故里文化"为系统，如果田坪镇能将阳全宝傩坛及其剧目作保护性开发，则不仅能为全县域文化系统提供学理支撑，也会为自己的局域景观突出其文化差异。本文杀青之时，笔者偶然看到微信朋友圈冒出一条"新化旅游又一重磅好消息！梅山大峡谷要火了"的新闻，报道说"10月22日上午，新化县政府与湖南龙之潭旅游开发有限公司在政府11楼常务会议室就梅山大峡谷旅游项目正式签约"，对于梅山傩戏和阳全宝坛班，这无疑是个"及时雨"般的利好消息。田坪镇正是梅山大峡谷项目的地主之一，开发项目中又已将"民俗体验"列为"全域游"重点，可谓天时、地利、人和俱备，只差"一点"，即"政府介入"推一把了。

当然，当事人阳全宝也应该主动出击，积极向镇政府报告，向开发商自荐，甚或主动招商引资，争取跻身于开发项目之列。

3. 《萧师公》剧目本身也应顺应时势提升品质

从本质上说，梅山傩戏本身，是自带更新基因的。如冷水江的

国家级传承人苏立文坛班的代表作《搬锯匠》,演出时间长达50分钟。而其前身,则仅为主目《搬架桥郎君》中一个分把钟的情节。而此剧目,苏立文坛班已传承了10代。可见清代早期的苏氏巫傩艺师们,已在依照时空变化之需,将剧本情节做了精细化的演绎扩张处理;其他坛班的所谓"亚目",也是这样形成的,并非祖传的宝贝动不得。当然,加工改编剧目,不是阳全宝及其徒弟们的擅长;但只要有条件耐心熟悉梅山民俗和傩事细节,注意区分其不变元素和可变元素,采用其本体自储素材,注意不伤其筋骨,省、市、县三级文化部门并不缺乏有才气的艺术家,指导和帮助阳全宝们,将《萧师公》等剧目提质改造为既有观赏性、又富参与性和娱乐性,适合在"民宿"小院里吸引游客的实景小戏,也应该是问题不大的。

罗山皮影戏现状调查研究

王晶晶

摘 要：罗山皮影戏始于明代，豫南民间又称"皮儿影"或"影子戏"，是一门集音乐、造型、文学于一体的综合性艺术。经过几百年的发展和演变，罗山皮影戏艺术已经相当成熟。融合了豫南、鄂北、皖西的文化风韵，音乐旋律明快，制作工艺精良，表演惟妙惟肖，形成了极具特色的地方戏曲，但仍然抵挡不住衰萎的趋势。本文从生存现状角度探寻罗山皮影戏的艺术特点和当地民间剧团的基本情况，并针对其现状与困境提出相应有价值的建议与对策。

关键词：罗山皮影　剧团　发展现状　困境与对策

皮影戏始于宋代，距今已有1 000多年的历史。相传北宋徽宗年间靖康之乱时，金人大举侵入开封，搜刮奇珍异宝之余还掳获了很多地方官员和民间艺人。一些皮影艺人趁乱逃到了大别山附近并在此定居，于是江淮一带的信阳、湖北等地均出现皮影戏。在明朝时期逐渐演变成了带有地方特色的罗山皮影。

* 王晶晶(1995—)，硕士研究生。上海师范大学谢晋影视艺术学院在读。专业方向：戏剧戏曲学。

一、罗山皮影戏的产生环境与发展历程

（一）所在地区的地理环境

罗山县隶属于河南省信阳市，位于河南省南部，大别山北麓，淮河南岸，处于豫鄂的交界地带。所以罗山县既保留了楚韵的浪漫情怀，又深受中原厚重文化的熏陶。在中原文化、荆楚文化和吴越文化的多元性与独特性的影响下，罗山形成了丰富的地方艺术特色，也被人称做是"江淮歌舞之乡"。

（二）所在地区的历史人文

罗山有着悠久的历史，厚实的文化积淀，灿烂的农耕文明。在汉时即置为郡县，南北朝时期定名为"罗山"。早在北宋时期，汴京的皮影戏已经相当发达。而罗山与开封距离仅数百里，交通也十分方便。因此皮影戏很快传入信阳地区，这就是罗山皮影戏的主要来源之一。

（三）所在地区的经济状况

全县总面积2 077平方公里，土地构成比例大致为"五山一水四分田"，辖19个乡镇，303个行政村，总人口约77万人。罗山县为河南省主要粮食产区之一，盛产水稻、小麦，主要经济作物有油菜、花生、茶叶、芝麻、银杏、板栗等。罗山是信阳毛尖主产地之一，驰名中外。有着以工业出口贸易为主的第二产业和以灵山风景名胜区为主的第三产业。

（四）民族构成

这是一个以汉族为主的多民族地域，戏曲传统文化深厚而种

类繁多,民歌、民间舞蹈和戏曲更是遍布全县各乡村,是闻名全省的"豫南民歌"发源地之一。这里的戏曲结合了北方的粗犷和南方的婉约。

(五)艺术渊源

罗山县是一个典型的农业大县。对农业的依赖,使得罗山地区人民的生产、生活都与土地紧密相连,风调雨顺成为人们生活的保障。因此,这里的人们对大自然有一种天然的崇拜,一切与生产、生活相关的超自然力量都是他们信仰的主体。对神灵的祈求分为物质和精神两个部分,而精神上就出现了仪式,后来慢慢才演变成了戏。

罗山县文化底蕴厚实,民间音乐、舞蹈、玩意、手工艺、民间故事俯拾即是,深厚的文化积淀是罗山皮影戏茁壮生长的沃土。所以罗山皮影戏发展为江淮地区民间艺术的典型代表,是我国宋代影戏的主要传承的后裔。明、清时期则是罗山皮影戏的兴盛期,特别是清末罗山周党镇皮影艺人詹国祥前往河北滦州,拜曾为慈禧太后御前表演皮影的宫廷艺人苏鼎山为师。艺成回乡,将所学之术与罗山传统皮影加以融合,授徒传艺,组班演出,使罗山皮影戏日臻成熟,繁衍兴盛。

二、罗山皮影戏的艺术特色

独特的地域文化孕育着独特的民间戏剧,罗山皮影从制作到演唱,都具有鲜明的罗山地方戏曲艺术特色。原生态地集民间音乐、舞蹈、戏曲、曲艺、手工艺、绘画于一体,并体现出豫南、鄂北、皖西的文化风韵。

(一)演唱方面

音乐旋律流畅,唱词雅俗共赏,通俗易懂,道白如诗咏唱,具有

豫南民歌、民俗的语言特点,采用地方方言,江淮地区观众听着亲切、明白,词白中多见民间谚语、歇后语、笑话、乡间俚语,大家耳熟能详,演员与观众常发生共鸣。此外,罗山皮影戏音乐富含楚风豫韵皖情,全部由豫南江淮一带民歌小调演变而成,唱腔高亢、激昂,艺人表演戏路丰富,文武并唱,旋律明快,节奏感强,地方特色突出,唱腔高亢、明亮、委婉、悠扬,真假声替换自如,优美动听。罗山皮影从唱腔上分为崔(有恒)、林(芝梅)、张(承道)、熊(自元)、岳(义成)五大流派,其中岳义成是唯一健在的流派创始人。

近年来,罗山皮影在演唱方面既吸收了湖北大鼓和罗山评书的唱腔特点,又综合了皮影戏中东调高亢激烈和西调悠长婉转的唱法,比较适应群众的欣赏口味,在传统皮影艺术中独树一帜。

(二)表演方面

与其他地区的皮影戏不同,罗山皮影以唱为主,舞为辅。开场前先演奏一小段的乐器作为铺垫,再运用地方方言、豫南民歌俚曲搭配皮影动作进行表演。罗山皮影戏剧团接请方便,舞台搭装简单便捷,用木棍支撑幕布,搭建防雨挡风的棚子,将皮影和乐器摆出。然后在幕布上方悬空挂上灯泡,一个简易的戏台便搭建成功。演员五至七人,随时随处可演,因而受到当地群众的欢迎。更为关键的是罗山皮影戏表演引人入胜。小动作表演起、坐、观、饮、叩首、接奉、捋髯、整冠等,表演惟妙惟肖。大动作表演如腾云驾雾、打虎擒龙、沙场厮杀等,花样翻新,令人目不暇接,素有"江淮皮影戏,师傅在罗山"的说法。

(三)制作工艺方面

罗山皮影的影人是小牛皮制成的,有别于北方皮影。多年来,罗山皮影艺术大师结合当地风俗进行大胆改进,将高约90厘米的头水影子改为高约50厘米左右的二水影子,全过程有十二道工

序,并综合了三水、头水皮影的特点,形成了二水影人特色。制作工艺精湛,造型古朴典雅,比例准确,用料讲究,刀法洗练,色彩亮丽,人物栩栩如生,具有很高的使用价值和收藏价值。

三、罗山皮影新秀剧团的基本情况

由罗山皮影戏第十八代传承人、岳派创始人、罗山皮影戏泰斗、2017年已是88岁的岳义成老先生于1971年6月创立的岳家皮影戏班,是20世纪成立较早,能制作能演出、技艺精湛、传承有序、影响广泛的皮影戏班之一。2015年2月,在市、县文化部门及有关领导的见证下,年逾古稀的岳义成老先生将延续了自己一生心血的剧团传给关门弟子、得意高徒陈雨伦,并且正式定名为"罗山皮影新秀剧团"。

团长陈雨伦长期聘请师父岳义成老先生为剧团顾问,岳老先生23岁时离师领箱,唱念做打无所不精,成为皮影戏曲的全能角色。他尤其擅长旦角,嗓音圆润,技艺精湛,而且在皮影雕刻上也多有成就[1]。剧团还有国家级非物质文化遗产传承人陈光辉老师、河南省工艺美术大师王晓丽女士、参加皮影演出四十多年的袁祖文、罗山皮影戏传承人祁平女士等,形成一个老中青结合、团结和谐的团队。

陈雨伦从十多岁起就迷恋上了皮影,走上了皮影的艺术道路。后来中途出省务工几年,但由于心里放不下皮影梦又回到了罗山县。唯一的女弟子是年仅二十多岁的副团长祁平,给古老的皮影艺术注入了新的活力。因为热爱,祁平辞去了工作,踏上了皮影的道路,跟着剧团的老艺人们一起走村串巷进行演出。

以前到私人家做还愿戏一般的收入为每场300元左右,除去

[1] 魏力群:《中国皮影艺术史》,文物出版社2007年版,第355页。

一些支出，比如交通费等，团员们会平均分配这些钱物。在特殊的情况下，即使唱同一场皮影戏，价格也是有区别的。具体要看东家与剧团的关系。如果演出人员与东家的关系好，不但收入会高点，而且东家也会送很多的礼物。另外，钱物的多少与演出地点的远近也有一定关系。如果距离比较远，唱一场的收入就会相对高一些，一般约为700元左右。钱物的分配只有前台和后台之分，前后台各得一半的报酬。如果前台唱师人数较少，后台伴奏师人数较多，唱师每个人分得的报酬要高于伴奏师每人分得的报酬。现在由于剧团人员不多，大多情况下都是平分，大约每天100多元，当然，不是天天有这些收入。

剧团的演出内容多带有地方风俗，开演前的请神和演罢后的送神，是罗山皮影戏的固定传统。罗山皮影戏演出类型分为三大类：庙会会戏、家庭愿戏和商业演出。在皮影戏被列入非物质文化遗产后又出现了公益演出，是县文化局安排罗山皮影戏传承人进行的一种公众宣传演出。不同的演出方式分别代表着不同的社会意义。罗山人无论乔迁嫁娶还是添丁祝寿都少不了雇请皮影艺人搭台唱戏。一般情况下，皮影戏班会根据东家的具体事由自行选择要表演的剧目。传统的剧目有《三国演义》《杨家将》《包公案》《岳飞卷》等120多本，也有部分现代剧目，如《朝阳沟》《小蕾卖鸡》《三个媳妇磨婆婆》《双全其美》《鸾凤和鸣》等。此外，罗山皮影的剧目有着很强的自主性，多是师徒间的口耳传授，没有固定的脚本。所以几乎所有的故事都可以被搬上皮影的戏台，团长说："有多少书就能演出多少剧目。"

演出的整体顺序为：打闹台—请神—演正戏—送神。打闹台是罗山皮影任何一种演出类型开演前必需的程式。开演前先演奏一小段曲子，一般时间不宜过长，只是为了预热演出气氛和引起观众的兴趣。由于会戏和愿戏都是为了祝愿和祈祷，所以都会有请神和送神的仪式。会戏和愿戏通常会在演出当天的打完闹台之后

演神戏,用上香蜡烛炮等一些物品来唱请行业内的三百六十五位神灵。根据所请"神仙"的不同和许愿情况不同,唱词亦有不同:如因病许愿者,唱"华佗师父收钱纸,小鬼小判得金银";如因丰收而许愿者,唱"四海龙王收钱纸,虾兵蟹将领金银";如因生孩子而许愿者,唱"送子娘娘收银纸,三霄娘娘得金银";如盖新房而许愿者,唱"鲁班师父收钱纸,小鬼小判得金银"。随后开演正戏,最后是送神。商业演出和公益演出则没有神戏,打闹台之后直接进入剧目演出。

会戏演出的时长是根据群众捐款的多少而论。愿戏演出则多为一天,偶尔也有演几天时间。公益和商业演出以"场"为单位,一场的时长大约为2小时左右。罗山皮影戏在演出时会有头箱和脚箱之分,头箱为专门放皮影人物,脚箱是用来装后台的道具。演出前艺人必须先开启头箱,在没打开头箱之前不允许先打开脚箱。

罗山皮影戏虽然是地方剧种,但正是因其民间性,而有着巨大的包容性。曲子的平仄声和韵律以及各个角色行当的唱腔五花八门,艺人在演出时通常身兼多角。根据剧本的要求,在一场戏中需要转换生旦净丑中的任何角色。除了皮影戏之外的其他剧种都可以用面部表情来表达喜怒哀乐以丰富表演形象。而皮影戏用的牛皮制成的影人或影物,虽然惟妙惟肖,但毕竟面目表情是固定不变的。所以剧中人物的各种情绪都需要皮影艺人在幕后用唱腔和唱戏表现出来,这对皮影艺人们来说,是个不小的挑战。

四、传承与发展的困境

皮影戏的衰落已经是不争的事实。从宋代《东京梦华录》中的"诸门皆有宫中乐棚。万街千巷,尽皆繁盛浩闹。每一坊巷口,无

乐棚去处，多设小影戏棚子，以防本坊游人小儿相失，以引聚之"①，可以看出当时皮影戏演出时的盛况，而如今的城市里已很难找到皮影戏的踪迹了。民国年间，豫南信阳一带的光山、潢川、固始、新县、商城、罗山等县都很盛行皮影戏，其中以罗山皮影班社最多，演出活动最为活跃，有时在城镇演出连台影戏，可连演数月不停，还经常到湖北的大悟等地演出。1937年日军侵华以后，皮影戏逐渐衰落②。

过去看戏的人多，一个剧团的演职人员有七八个。而随着新媒体的日益发展，由于经济压力，现在的剧团精简到一般为5个人，这样可以减少一些开支。其实最主要的原因还是看戏的观众寥寥无几，演出市场的不断萎缩导致罗山皮影戏艺人的收入难以维持基本的生存。近年来，留在剧团演出所得的还比不上外出务工所得。剧团人员流失严重，能坚持下来继续演出的基本上都是有皮影情结的人。剧团艺人老龄化加剧，缺乏年轻的皮影戏艺人，人才匮乏，青黄不接。而且，自从皮影戏被列入国家非物质文化遗产名录后，社会上出现了很多打着"皮影戏"糊弄观众的剧团。现在所谓的皮影戏艺人层出不穷，皮影戏市场鱼龙混杂。虽然相关文化部门也设立了展览馆供人欣赏，但"非物质文化"就是看不见、摸不着才称为非物质。一般的皮影基地只是摆上几个皮影用以静态的陈列，而想要真正的传承皮影戏只有在生存和发展的环境下进行活态的传承。

五、传承与发展的对策

首先，政府应加大支持和投入力度，采取一系列有力措施来保

① 宋·孟元老《东京梦华录》，中国商业出版社1982年版，"十六日"篇，第41页。
② 魏力群：《中国皮影艺术史》，文物出版社2007年版，第218页。

护皮影戏。但死水养不出活鱼,要想对皮影戏进行有效的传承与发展就要让"水"也活起来。作为戏剧三大要素之一的"观众"就是"水",这就要求有关部门和大众传媒充分发挥"议程设置"的功能,努力提高大众对皮影戏的兴趣。

其次,剧团也应该抓住机遇,改善自身的艺术表现方式。在传承传统文化的同时,应该融入新时代的美学精神。皮影戏的内容很大一部分和我们今日的生活有都相通之处,故而,这些内容依然引发今日观众的共鸣。但也应该认识到,有许多内容既不切合时代的精神,也不吻合今日人们的审美趣味,对这些内容要坚决地舍弃,要让皮影戏与时俱进,具有现代的精神。

再次,皮影戏是一种极具地方特色的剧种,如罗山皮影戏在演唱时多使用方言,所以演出范围只能在罗山县一带进行。这种因素在一定程度上限制了各地皮影戏的流传与发展,但也不能进行根本性的改革,否则就没有了地方特色。我们可以用罗山普通话的形式来演出,既有罗山语言的韵味,又能使不是罗山的观众能够听懂。

艺人们对家乡皮影戏的酷爱和全身心投入的工作态度,在对罗山皮影戏的保护与传承中发挥着异常重要的作用。正是由于有了他们,才使罗山皮影戏仍然能够保持着自身的艺术形式和稳定的审美形态。

山东省柳子剧团的生存发展状况

宋希芝　龚天宇

摘　要：山东省柳子剧团成立于1959年,是全国唯一的柳子戏专业艺术表演团体。目前剧团存在人员流动滞涩、工资与职称挂钩严重、作品质量趋于平淡、市场意识弱化等问题。针对这些问题,剧团可以采取一系列的措施,比如独立安排人事、业绩奖励、与其他剧团交流、在城市采取网络宣传与在艺术园区等文化景点宣传、参考西方非营利性文化机构的方法等,以促进剧团的进一步发展。

关键词：山东省柳子剧团　柳子戏　困境　发展

本文以山东省柳子剧团为例,对其近几年的各项数据进行分析,探究其存在的问题,并出谋划策,以求对该剧团的发展有所帮助。

一、山东省柳子剧团历史概况

山东省柳子剧团成立于1959年,距今已有近60年的历史,它

* 宋希芝(1975—　),博士。临沂大学文学院副教授。专业方向：戏剧戏曲学。龚天宇(1997—　),临沂大学文学院本科在读。专业方向：汉语言文学。本文为2017年度山东省艺术科学重点课题《山东剧团生存与发展研究》(编号：201706529)的阶段性研究成果。

的前身是郓城县工农剧社,后在山东省政府和许多专家的努力下,迁移至济南并改名为山东省柳子剧团,隶属于山东省文化厅。成立之初可以说是剧团的鼎盛时期,团里的老演员大多从小就学习柳子戏,他们的唱腔地道、原汁原味,舞台表现有很强的感染力和艺术性,老艺术家黄遵宪就是其中的代表,有人说是他表演的《孙安动本》救活了柳子戏这个剧种。剧团曾三次进国务院汇报演出,许多国家领导人都对其给予了很高的评价,毛泽东主席就说过:"人们都把吕剧说成代表山东的地方戏,依我看应是柳子戏,它比吕剧早,名气也大。"

现在的山东省柳子剧团,是全国唯一的柳子戏专业艺术表演团体,划转为"山东省柳子戏艺术保护传承中心"后,工作重心也从单一的剧目创作生产和演出,延伸到对柳子戏这一古老剧种的挖掘、整理、研究及保护上来。他们对濒临失传的剧目、曲牌进行录音整理,挖掘了大量的柳子戏遗产。剧团还主动帮扶柳子戏的一些民间剧社,为他们募集了许多演出物资,改善了他们演出和生存条件。一些退休的老艺术家每个星期都会从济南赶去菏泽的宋楼村,给当地的民间剧团免费做指导,把自己的毕生所学传承给更多的人。今后,剧团打算在柳子戏的发源地及其流行地区,资助更多基础较好的庄户剧团和民间班社,来推进柳子戏民间与专业剧团全方位发展的良好局面的形成。

山东是柳子戏的发源地,它由北向南依次传播于河北、河南、安徽、江苏四省。"明清时期,随着运河的开通,山东成为各阶层人士南来北往的必经之地,南北不同的习俗也纷纷传入山东。""这些外来的民风习俗传入山东后,与传统的山东民风习俗相互融合与相互吸收,传统的齐鲁习俗不断地融入了新的成分,成为多元的文化习俗。"①这样的文化背景造就了柳子戏粗犷与柔婉兼具的艺术

① 安作璋、王志民、张富祥:《齐鲁文化通史》(7),中华书局2004年版,第17页。

特点,它也因地理位置的缘故,流传至河北、河南、安徽、江苏的部分市县,甚至在北京也曾占有一席之地,有"南昆、北弋、东柳、西梆"之称,这里的"东柳"指的便是柳子戏。反观今天,戏曲市场本就不容乐观,多种样式的文化冲击,使听戏、懂戏、爱戏的年轻人越来越少,再加之柳子戏剧种的地方性,大大限制了它的流传范围,所以今天山东省柳子剧团的演出多是在济南、泰安、潍坊、聊城、临沂、菏泽、滨州、德州、青岛等地,很少能跳出山东省的区域,想要使"东柳重青"仍是一个艰难的目标。

二、山东省柳子剧团目前存在的问题

为了帮助剧团找到更广阔的发展空间,打破过于稳定的"常态",笔者针对剧团的现实情况,对其存在的问题进行了分析,发现主要有以下几个方面:

(一)剧团的人事制度呆板,人员流动滞涩

目前山东省柳子剧团共有93名在职人员,其中编剧1人,导演2人,演员49人,作曲4人,演奏员25人,舞美设计3人,制作10人,管理人员5人,存在一人身兼数职的情况。由于剧团的人员编制是由山东省机构编制委员会办公室统一规定的,所以团里很难及时根据自己的需要调整人事任命。好在剧团的演员储备还算充足,偶尔有人手不够的时候可以一人分担多个角色,因为柳子戏本身就有这个传统,柳子戏老艺术家黄遵宪在2013年5月5日的"金声玉振"节目中说过,演员在舞台上"一转脸,挂上个胡子,就成了另外一个人。再一转脸,换了个帽子,又是另外一个人了。观众看得清清楚楚,观众承认"。在一些大戏的公演中,剧团会缺少演奏人员,比如二胡、中阮等乐器都会临时调借。就拿二胡演奏员来讲,团里目前只有三人,一个要休产假,一个准备生二胎,另一个

已经年过半百,这样的情况加剧了乐手的紧缺,排演大戏或公演时就要外借二胡演奏人员。至于编剧、导演、音乐、舞美等专业,剧团内部也有人才,但是相对年轻,缺乏经验,所以创作大戏时还是以外请为主,比如排演《风雨帝王家》这部戏时,请的就是中央戏剧学院的郦子柏导演。剧团的成员是传承戏曲文化的主力军,如果人员的流动无法及时适应剧团对人才的需要,一定会影响到剧团的整体实力。山东省柳子剧团的人事编制,主要由省编办负责,所以关于人员流动的问题自然与政府的管理方式相关联。由于政府没有身处剧团这个团体之中,无法了解剧团的实际情况,人事编制就肯定不会与剧团的真实需要同步。但考虑到政府的管理效率和无法深入到每个剧团内部这一现实情况,又只能靠单纯的流水调查来固定人事编制,这就使剧团内部缺少了人员调度的权利,无法优胜劣汰、多裁少补,人才的竞争力降低,整体实力很难提高。

(二)工资的分配方式过于简化,与职称挂钩严重

从剧团人员的职称上看,这是一个专业性比较强的团队,目前获得高级职称的有25人、中级职称33人、初级职称31人。但工资的分配除参演人员每场会有额外报酬外,其他完全都是根据职称给定,这样的分配方式难免会有些僵硬,不利于调动剧团成员的工作积极性,容易出现"干好干坏一个样,干多干少一个样,甚至于干或不干一个样"①的现象。好在剧团现在风气良好,还没有出现攀高怨低的现象,不过也要提前打好预防针。虽说职称的高低一定程度上可以说明剧团人员能力的高低,但这极有可能引发大家对职称的盲目追求,有了高级职称的人容易"高枕无忧",总处于低职称的人却容易"自暴自弃",导致大家的工作干劲提不上来,剧团里的"闲人"也会越来越多。

① 康式昭:《剧团体制改革还在路上》,载《中国戏剧》2017年第1期。

（三）剧团作品的创作质量趋于平淡化

剧团最重要的责任之一就是创作出优秀的戏曲作品，这也是证明自身实力的主要方式。到今天，山东省柳子剧团共能上演50多部剧目，其中包括20余部传统保留剧目、10多部移植改编剧目、8部新编历史剧、6部现代剧。《孙安动本》一直是剧团的经典剧目，1962年曾被上海海燕电影制片厂拍成舞台艺术片在全国推广。2017年8月29日，这部戏又在山东地方戏剧种代表性剧目展演会上亮相，剧团邀请柳子戏老一代艺术家对演员进行指导，严肃对待每一次演出。一些在中国戏曲史上影响深远的剧目，剧团也把它们呈现在了柳子戏的舞台上，如四大南戏之一的《白兔记》，又如在元末明初高明所做的《琵琶记》基础上改编的《琵琶遗恨》等，都是对传统戏曲文学的保护。当然，只把目光放在传统作品上是不够的，戏曲的发展也需要不断地注入新鲜血液。山东省柳子剧团排演新戏的意识一直很强，2000年后，剧团创作了《风雨帝王家》《青山作证》《峥嵘岁月》《选民老冤蛋》《鱼篮记》《巾帼雄风》《张飞闯辕门》等戏，2017年还在筹划新戏《扁鹊》。据不完全统计，自1989年以来，剧团获奖达190余人次，其中个人获奖近170人次，剧目及剧团获奖20余次。于2002年首次亮相的《风雨帝王家》可以说是近年来剧团的代表作，也为剧团争取了许多荣誉：2004年获山东省第七届精神文明建设精品工程奖，2004年获泰山艺术奖金奖，2004年获山东省第八届艺术节大奖，2006年获全国地方戏优秀剧目展演一等奖，又在2007年荣获第八届中国艺术节文华剧目奖。其他剧目也获奖数项，在2004年的第二届国际小戏艺术节上，剧团的《抱妆盒》和《李慧娘》分别获得了优秀剧目金、银奖。2009年《选民老冤蛋》获山东省第九届山东文化艺术节剧目创新奖，同年《孙安动本》也被列入山东省十大精品剧目。2011年《鱼篮记》获得第四届泰山文艺奖三等奖，次年《选民老冤蛋》再次获全

国小剧场戏剧优秀剧目展演奖。还有2015年剧团翻新的老戏《张飞闯辕门》也入选了文化部艺术司"三个一批"戏曲剧本创作扶持项目。不难看出，剧团一直没有懈怠创作，不过，尽管近几年一直都有新作品推出，它们与使剧团发展迈入新纪元的《风雨帝王家》这部戏相比，不论是在取得的荣誉上，还是艺术成就上都有些相形见绌。这样的状态如果一直持续下去，剧团若无法推出新的更具突破性的作品的话，想要扩大自身和柳子戏的影响力，难度就会更大。

（四）剧团的市场意识弱化，过于依赖财政补贴

作为国有剧团，山东省柳子剧团每年收到的政府财政拨款都在1 000万元以上，排演新剧会额外申请到专项资金，少则五六十万元，多则二三百万元。但这些几乎就是剧团的全部经济来源，剧团的商演次数不断减少，演出得来的收入在总收入中的比重也是小得可怜。山东省柳子剧团每年的演出场次大约有一百一二十场，主要是由政府采购，落实政府送戏下乡、进社区、进校园等政策的。所有的剧目中《选民老冤蛋》的演出场次是最多的，一是这部戏本身的形式特点较丰富，第一场唱吕剧，第二场唱柳子戏，第三场唱梆子；二是这部戏只需要三个演员，舞台布置也简单，下乡演出有简便易行的优势；三是这部戏的题材更贴近农村生活，能引起乡村观众的兴趣与共鸣。如此看来柳子戏在乡村市场上有自己的优势，城市市场的开拓与之相比就逊色不少。剧团的城市商演减少，不得不说这与剧团的市场观念有很大的关系，虽然团里也有专门对外联系演出的科室，有重要的演出机会也会主动联系报社等相关部门，但宣传力度不够，成绩并不突出。如今山东省柳子剧团的影响力与鼎盛时期相比存在着一定的差距，受邀演出场次少，演出地域范围缩小，甚至很多山东本地人都没有听说过柳子戏这一在山东非常有代表性的剧种，长此以往，知道柳子戏的人会越来

少,衰落的危机也会不断加重。

三、有关山东省柳子剧团的发展建议

山东省柳子剧团的这些问题有些是其主观原因造成的,但更多的可以说是大多数国有剧团的共性问题,笔者针对这些问题提出下列建议:

(一)上级主管部门应下放安排人事的权力

在人员编制上,上级主管部门不应有过多的干预,山东省柳子剧团在属国有剧团的同时,也是一个独立谋求发展的小的个体单元,哪部分人才缺失,哪部分人无法跟上剧团发展的脚步,上级部门不会比剧团内部更了解。因此应让剧团有自由安排人事构成的权力,使其根据自身需要决定人员的去留,这样既能活泛人员流动,及时弥补和裁剪成员,也能打消剧团成员认为身处事业单位就捧住了"铁饭碗"的念头,促使大家不断提升自己的能力。另一方面,人事编制的下放并不是上级部门的独角戏,剧团也不能滥用权力,任人要唯贤不能唯"亲",对此上级有关部门要做好监察工作,宏观把控剧团的人事安排工作。

(二)工资分配应制定多方面考核标准

每个月除基本工资外,可以根据剧团成员当月的具体表现和个人实力予以奖励,比如设定优秀奖、进步奖和鼓励奖。拿演员举例,给唱得好的或担任主角的评"优秀奖",给在自身原先实力基础上有所突破的评"进步奖",到年终还可以给演出场次较多的评"鼓励奖",这样无论是有天赋的、有进步空间的、还是踏实肯干的都可以得到肯定,使演员的付出有所回报。因此一定要注意个人绩效在总工资中的体现,把剧团成员的注意力从升级职称转移到对剧

团的实际贡献上来,充分彰显个人的劳动价值。这就要求剧团的相关部门严把分配关,不能因怕麻烦而只走表面程序,分配制度的改革若能很好地落实,那剧团成员的工作积极性就一定会有所提升。

(三)剧团应提高自我要求

即便从前取得过骄人的成绩,剧团也不能满足现状而懈怠下来。不仅要有排演新戏的意识,还要勇于挑战自己,不断地突破过去,创作出让观众惊艳的作品。这需要剧团领导让各部门共同配合,比如编剧要仔细推敲剧本的选题和台词,演员要勤加练习唱腔、身段、走位与神态,其他专业人员也要各司其职,尽最大努力做好自己的工作。另外,与其他在艺术上有造诣的剧团多多交流不失为一个提升自己的好办法,同行之间虽存在竞争,但大家都是戏曲文化的守护者与传承人,彼此之间要怀揣着开明与开放的心态互相切磋,取他人之长补己之短。历史只用来铭记还远远不够,更要超越,剧团人员要时刻提醒自己不要步入"闲适"的"忙碌"之中。

(四)剧团应根据市场特点来制定不同的宣传方式

开拓市场对任何一个剧团来说,都是一项必须重视的工作,即便山东省柳子剧团是国有剧团、是文化保护中心也不能例外。也许剧团认为传承和发展柳子戏艺术要淡泊名利,不能过多地关注市场,但对戏曲这种文本与舞台表现相结合的艺术形式来说,市场的开拓和艺术的进步同样重要,两者不可分割。只有演出范围扩大、演出场次增加才能扩大剧团的影响,柳子戏这一剧种才会为人们所熟知。戏曲不是束之高阁的艺术,有观众,它才有意义和价值,所以剧团要提高市场意识,加强对本剧团市场拓展部门的重视与管理,要大力宣传自己,宣传柳子戏。要认真细致地分析城市市场与乡村市场的区别,根据不同人群的审美风格、生活方式制定不

同的宣传计划。城市市场是山东省柳子剧团的薄弱环节，在科技发达、生活节奏较快的城市，剧团可以利用网络媒介多加宣传，在有影响力的网站或微信公众号上发帖。或者联合社会上保护传统文化的公益组织，在一些艺术园区等火爆的文化景点增加柳子戏元素，共同推广柳子戏。同时，戏曲要努力占领民间市场，争取民间观众，这是不可忽略的一个方面。因为"在娱乐多元化的时代里，戏曲回归民间必须重新恢复戏曲生存和发展的民俗环境"[1]。

还有，在每年年初，上级主管部门应根据剧团前一年的演出情况来决定本年度的补贴数额。不得不承认这样的事实：虽然"相比于靠拼市场、谋生存的民营剧团，国有剧团在人才队伍、服装音响设备、舞台道具、剧目数量和演出水平等方面都比民营剧团有明显优势。但在商业演出方面，国有剧团远不如民营剧团"[2]。那么对于国有剧团来说，应该像民营剧团那样为了占有更多的市场份额，而任由它们在市场的波涛中拼搏么？目前我国的戏曲市场并不乐观，如果减少对国有剧团的财政支持，那么这些剧团势必快速地走下坡路。到时剧团的主要关注点便会转向生存，商演取得的收益除去支付剧团成员的薪资，又有多少会余下来用于新剧目的开发？那样即使商演增加，剧团可以自负盈亏，但作品的艺术质量降低，岂不是得不偿失？所以从戏曲文化的传承与发展来看，政府部门对国有剧团的财政支持不能断流，对于如何支持，则"可以借鉴参考西方经济体制下支持非营利性文化机构的办法"[3]。以澳大利亚为例，"在资金管理上，政府每年初要向公立学校、医院等非营利组织拨款；年底时，这些组织要向政府提交本单位的年度公共支出绩效考评报告，详细说明政府拨款的使用情况，经政府审核考

[1] 宋希芝：《戏曲行业民俗研究》，山东人民出版社2015年版，第312页。
[2] 王伟伟：《山东省国有地方剧团运营管理现状及发展策略研究》，载《山东师范大学学报（人文社会科学版）》2015年第4期。
[3] 康式昭：《剧团体制改革还在路上》，载《中国戏剧》2017年第1期。

评并报议会通过后,将结果反馈给这些组织,作为下一年度发展目标和预算安排的参考。"[1]笔者认为,在我国,这适用于政府对国有剧团的拨款政策。文化部门可以根据剧团前一年的演出成绩及作品考核来制定所处年度的财政拨款额度,如要排演新剧,可另外申请经费,这样能在刺激剧团努力开拓市场的同时,也能保证有足够的经费来开发新的剧目。

总体来讲,山东省柳子剧团目前的发展态势属于良性的,这离不开剧团正确的发展观念,即"以演出为手段,以培养年轻柳子戏人才为基础,以保护传承为目的"的工作思路,但笔者衷心地希望他们能在保持这些优良传统的同时,解决自身存在的问题,也希望自己的建议能给他们和其他国有剧团的改革带来帮助,让柳子戏,让中国的戏曲文化更好地传承下去。

[1] 许航宇、许青云:《澳大利亚非营利组织管理及其对我国的启示》,载《特区经济》2007年第3期。

集体记忆的"日光歌剧团"演艺史话

蔡欣欣

摘 要：所谓"北拱乐、南日光",指称的是台湾歌仔戏发展史上,两个"大型"的内台歌仔戏班。前者为 1948 年陈澄三所执掌的"麦寮拱乐社歌剧团"(后简称"拱乐社"),后者为 1936 年罗木生所创立的"日光歌剧团"(后简称"日光"),都采取多角化的经营策略,在全省各地开拓演艺市场。八十余载纵横内台戏院与庙会外台,以"日光京班""日光歌剧团""日光歌舞剧团"与"日光少女歌剧团"等名号,从"加演京剧"到"综艺拼盘",从"活戏"演变为"剧本戏",从"肉声团"转型为"录音班"等,造就出因应时代语境、市场消费与观众品味"与时俱变"缤纷多姿的演艺史话,相当程度反映了台湾歌仔戏发展演化的历史光影。

关键词：日光京班　日光歌剧团　日光歌舞剧团　演艺史话

所谓"北拱乐、南日光",指称的是台湾歌仔戏发展史上,两个"大型"的内台歌仔戏班。前者为 1948 年陈澄三所执掌的"麦寮拱乐社歌剧团"(后简称"拱乐社"),后者为 1936 年罗木生所创立的"日光歌剧团"(后简称"日光"),都采取多角化的经营策略,在全省各地开拓演艺市场。八十余载纵横内台戏院与庙会外台,以"日光京班""日光歌剧团""日光歌舞剧团"与"日光少女歌剧团"等名号,

* 蔡欣欣,台湾政治大学台湾文学研究所、中国文学系教授。

从"加演京剧"到"综艺拼盘",从"活戏"演变为"剧本戏",从"肉声团"转型为"录音班"等,造就出因应时代语境、市场消费与观众品味"与时俱变"缤纷多姿的演艺史话,相当程度反映了台湾歌仔戏发展演化的历史光影①。

一、1936年罗木生接手整班"日光"

为半个客家人的罗木生(1906—1992年,苗栗造桥人),家境清寒。17岁(1923年)时入"永福轩"(或有说是"永福新剧团")学戏,三年后出班辗转参加过"永乐园"与"昭胜社"等剧团。24岁(1930年)在京剧老师张庆楼(江苏镇江人)的调教下,扎实文武功底,以"罗德奎"(或称"罗木鸡")艺名征战南北,以《打龙袍》《大红袍》及《小红袍》闻名全省。后来罗木生进入"嘉兴社"担任演员,并负责撰写广告与打戏路等行政与外务。在班主郑文通的嘱咐下,前往新竹"光明园"约聘演员,顺利将著名小生"月华桂"黄秀兰(1912—1999年)和妹妹"月华凤"黄秀凤(1915—2006年)挖角成功②。

① 本文在参照与修正前贤学者的研究成果基础上,以现存"日光"主事者董锦凤的"自传记忆"(autobiographical memory)为主体,搭配"日光"见习生等"团体成员个体"(individuals as group members)等绑戏、习艺与演出等个人亲身经历的口述访谈,辅以剧照海报、录音戏出、剧本手稿与报刊史料等"再现形式"(representational forms)史料文物的佐证,整合建构出"集体记忆"(collective memory)的"日光"演艺史话。本文为执行台湾当局"行政院科技部"专题研究计划"再见'日光'——高雄'日光歌剧团'历史光影与传承谱系考述研究"的部分研究成果,感谢董锦凤与"日光"诸多成员接受采访,助理吴佩熏、刘玮佳与庄景绮等协助田野与资料整理。

② 根据报刊史料与访谈得知,"月华桂"黄秀兰被李家收养,故又名李宝桂,剧界与戏迷以其演唱多为抖下巴,称呼其为"犀斗宝贵";"月华凤"黄秀凤一般多称呼为郑凤。两人生平资料可参见林鹤宜《犀斗宝贵(黄秀兰)》与《郑凤(月华凤)》(未刊稿),收录于林鹤宜、蔡欣欣辑著:《光影·历史·老照片》(宜兰:传艺中心,2004年),第208—209页。

兴许是台湾总督府当时所谓的"奖励新剧、改善旧剧"的措施，以及京剧演出市场渐趋衰微等大环境氛围，早期郑凤曾待过的"大英社"拟歇业，班主王景永遂以三百日币的优惠价，将剧团半买半送转让给罗木生经营①。1936年"日光剧团"创团，由罗木生原配客家人的孙新妹（1910—1960年）专司家务，罗木生则主力操持班务，由姻亲的屏斗宝贵与新婚的妻子郑凤两姊妹挑梁主演。虽说此时战事已有一触即发的局势，而官方或知识舆论界对于演出内容也多有批判；然内台歌仔戏凭借语言的优势，又广泛吸纳海派京剧与其他大戏剧种的养分，深受庶民百姓所喜爱，在各地戏园与戏院中依然可见其演出身影。

1937年日本发动全面侵华战争，台湾总督府加速推动"皇民化政策"。在"国民精神总动员"时期（1936—1940年），规定民间剧团需演出具"皇民化精神"的"新剧"，或是戏出故事可取材于中国或日本的历史演义，或是杜撰的江湖恩怨情爱剧，甚至是改编自社会时事新闻的时事剧等，题材不拘古今中外，但舞台表演样式需是"改良"②的"改良戏"（或称台湾新剧、半新剧、胡撒仔戏、蝌蚪戏、坏把（fiber）与channbarla），然而当时观众并不喜欢这类演出。

是以在服膺政策与争取票房下，罗木生采取"权变"策略，前40分钟演出以日语发音的日本剧，后面则偷演歌仔戏，还常不时暗地塞点红包与"大人"（警察）交陪。不过1941年太平洋战争爆

① 郑凤曾待过王景永"小荣凤"四平戏班与"大英社"（后改为"永柑园"）。可参见刘美枝：《回首四平风华：古礼达与庄玉英的演艺人生》（台北：台湾音乐馆，2012年），第135—136、153—154页。

② 王育德：《台湾演剧の今昔》中描述当时演出服装上或将就使用洋服、国民服或台湾服，但舞台上定然有演员穿着戏服；而化妆穿戴不同于传统；有演员拿着武士刀演出"强巴拉"武打，以西洋鼓和喇叭伴奏，但结束时则有唢呐声或弦仔声出现，演员演唱歌仔调，也会使用台湾流行歌曲等，参见《翔风》第22期（1941年7月）"台北高等学校报国校友会"发行。

发后,从"旧戏取缔"进入"演剧统制"阶段,剧团需通过"台湾演剧协会"的审核批准才能执业,演出戏路与剧院需由"台湾兴行统制会社"安排调度,演出剧本需经由总督府事先检阅审定。在"阿喜仔"吴添喜好友的协助下,罗木生顺利通过申请,"日光"跻身于49个演出"改良剧"剧团行列,可以在各地戏院开展商业演出,或以"演剧挺身队"名义赴各地担任劳军演出。

二、1945年"日光"迁居高雄加演京剧名角领衔

二战后台湾虽挣脱殖民地身份,然民生凋敝、经济萧条,因此民众将进剧院看戏,作为排除苦闷的消遣娱乐。当时全省戏院林立,各剧种相继营运,歌仔戏也重整旗鼓或陆续组团,进入了内台歌仔戏的第二度黄金岁月。1945年,罗木生将"日光"迁移至高雄,为迎合民众对日占时期海派京剧与火爆武戏的喜好,采取类同其他歌仔戏班的经营形态,称为"日光剧团京班""日光京班"或"京班日光剧团",倚重京班光环,由王秋甫、李荣祥、赵福奎与官庆楼等滞留在台的京剧演员,在"正戏"开演前"加演"京剧三国戏,以刺激票房与买气。

然而随着内台歌仔戏的全省风行,已跃升为剧坛票房盟主的

歌仔戏,即使仍保留在开场"加演"京剧以炒热气氛,或者提供与"正戏"不同的剧艺欣赏品味,但已无须在剧团名称上"突出"或"附加"京班名义。因此大约在1947年时,改以"日光剧团"或"新竹日光剧团"名号在全省戏院商演①。当时"日光"以唱念做表技艺出色的"名角领衔主演"为号召,如"人气第一风流小生""台省驰名女小生"以"月华桂"或"宝贵"为艺名的黄秀兰,及艺名为"月华凤"或"宝凤"的郑凤双挂生旦头牌。后改由娇小秀丽,歌韵柔美的"绮丽香艳名旦",艺名"碧中枝"或"金枝"的郑金枝担任当家小旦。有时还特邀如"金宝兴"的"阿进旦"等名伶助阵(1948年3月13日);而擅长中西乐器的乐师洪贞腾,也曾被延揽入班,担任后场的萨克斯风吹奏。

大约自20世纪40年代中期起,"日光"利用在全省各地巡演时顺势招收"见习生"②以培养新血、充实班底。如因"捡戏尾"而着迷于"戽斗宝贵"唱腔的董锦凤(1931—),囿于生活贫困,14岁(1945年)时以七百元绑入"日光"四年,从基本功开始学起,由京剧老师官庆楼教导武戏,郑凤传授文戏的脚步手路,首支学唱曲子为"前世夫妻、后世相会"。幼年曾读过两年日本书,看得懂汉字但不会书写的董锦凤,靠着"念死"《山伯英台》与《陈三五娘》等"真本歌仔"来认字,逐渐奠定"腹内"与即兴"作活戏"的功底。学戏才半年已成为"三花""三八"的红牌,15岁(1946年)当上苦旦,绑戏三年半后即学成出师,以主演罗木生讲戏的《清宫秘史董小宛》红遍全省,约于24岁(1953年)时成为罗木生的三太太。

① 有关"日光"剧团名称的更易,主要是依据报刊广告上的标示,以及对"日光"成员等采访记录整理。本文中所使用的报刊数据,以《中华日报》南部版为主,另也整理搜罗《中华日报》北部版与《联合报》的报刊资料。为行文简洁,凡是《中华日报》南部版的报刊数据,仅著录日期,其他报刊数据则会注明完整出处。

② "日光"的"见习生"即剧坛惯称"赚戏团仔""绑戏团子",多为家境贫困的童伶,以赚金与戏班签订习艺与演出期限。此名称或许源于日本艺妓的见习培训称谓,但无法进一步求证。

经由此时期报刊史料刊载的剧目汇整,可知"日光"演出取材历史演义、民间传说、神话故事或古典戏文,讲究唱念做表的传统"古册戏"或"古路戏";以及假托史事或杜撰故事,以巧合、错认或误会等叙事技法,营造正邪对立、爱恨交织、悲喜纠葛与悬疑矛盾等戏剧张力的"胡撤仔戏",并结合如"飞剑奇侠大斗法"(1947年2月11日)、"冒险真火烧人"(1947年10月31日)、"特色布景、新调服装、五色电光、真水火景"(1948年2月9日)等机关变景与声光特效的运用,标榜"特聘上海,文武艺员"(1947年9月30日),本土名伶与上海京员,文武齐全剧艺精湛,因而被全省各地戏院竞相邀请,每每开演都是"连场狂满""连日客满"。1947年,曾创下在台南"全成戏院"连满60天,当年四次进驻共演出132天的辉煌纪录①。

① 统计《中华日报》南部版广告,分别为1947年1月1日至9日、2月12日至3月2日、5月12日至6月19日、9月30日至11月30日。

三、1953年双轨经营"日光歌剧团"与"日光歌舞剧团"

二战后为抢夺利润可观的内台商机,各类大众表演艺术无不挖空心思,争奇斗艳。如结合穿插抛耍特技、平衡造型、空中翻腾、扛举力技、奇幻魔术与拟声模仿的"曲艺"(khiok gē)表演,以及唱歌、舞蹈、爆笑剧与话剧等"混合拼盘"的表演型态,以满足观众多元的欣赏品味。当时不少歌仔戏团也因应潮流,调整演出形态。1951年起"日光"也出现如"美女群舞、利刀真枪"(1951年2月11日)的广告宣传;1952年起更以"本团不惜重资耗费十万元重整,敢夸剧界伟大场面。本团特色:① 14人组少女舞台演奏;②(杂)技魔术;③ 跳舞;④ 歌剧(1952年12月31日至1953年1月4日)"综艺杂汇"的表演形态大肆宣传。

基于当时歌舞团演出市场遍地荣景,而各歌仔戏结合歌舞的演出形态也颇受欢迎。向来以"正老牌剧团"自居的"日光",1953年起"不惜血本重新改革大献演　新旧剧继续表演"(1953年1月13日),或以"日光歌舞剧团"为名,或以"日光歌舞剧团"与"日光剧团"两大团联合公演,或标举为"日光歌舞团歌剧团",演出先以一小时综艺歌舞"热馆"(炒热气氛)开场,由特邀乐器、舞蹈、曲艺特技等专业艺师及其培训的见习生表演;再接演两小时由"风流小生""正派小生"的月华凤及"驰名青衣"艳金凤"名角领衔",主演讲究"七句联唱答"的古装歌剧①,或是"古装变态歌剧"的胡撒仔戏

① "日光"多以"七句对答"(1953年8月11日)、"七句联唱答"(1953年2月28日)或"全部台语七句连对答"(1955年5月22日)作为演出广告宣传。如董锦凤指出看家戏《钻石夜叉》"人讲青春青春好,我的青春倒烦恼。一夜良缘来差错,水泼落地相盖糟。莫非前世有因果,古井不该起风波。纵有张良口舌好","我想嘛袂卡利刀,西江的水若转返。难洗见羞袂如何,情是空中的楼阁,色是削骨的利刀。袂晓应君怎样好,(叹气)这是三声无奈"即为典型的每段七句"七句联对答"。

(1953年4月29日至5月5日、5月10日至12日)。让观众在日夜三小时的两场演出中,同时享受"流行/传统"的大众表演休闲娱乐。

因此"日光"也延聘各类专业表演艺师,除担纲演出也负责见习生的培训。如"特聘上海舞后高菲菲小姐,惊人表演,歌星、舞星,佳人绝代,曲线玲珑,最新舞技"(1953年4月1日),由高菲菲和丈夫吴影人负责编舞,并培训见习生跳优雅的爵士与芭蕾;而开场乐器演奏,则由曾音人负责并教导西洋乐器,安排以观众熟悉的台湾民谣为演奏曲目。又"特聘上海大曲艺师朱百朋先生大献艺,并请:女大力士李华小姐肚压五百斤大石及裸体混〔滚〕玻璃"(1953年5月31日),由夫妻档表演魔术特技,并持续在演出内容上"加码",如"脚踏车六人组大曲艺"(1954年2月28日)、"自转车大曲艺"(1954年7月21日),在舞台上方约一丈高处的绳索上,由骑乘驾驭单轮自行车者表演开伞、脱衣或多人叠罗汉的队形变换,以类似"高空车技"的表演增添新鲜感、刺激买气。

审视此时期"日光"曾多次以"上海文武艺员"、"上海舞后"与"上海大曲艺师"等为广告诉求,此不但响应歌仔戏与"海派京剧"的历史因缘,也在这刻意标榜的"上海"符码中,展示宛若"海派文化"般广纳博采、突破陈规、勇于创新、相容并蓄的经营谋略。近代有着"十里洋场"称誉的上海,移民型的城市格局,边缘性的文化传统,资本经济的市场体制,市民文化的意识高涨等,错综交织出"海纳百川"的城市人文景观。举凡戏曲、说唱、曲艺、歌舞、马术、魔术、特技、新剧与电影等,都荟萃在城市消费生活与休闲娱乐空间中①。

① 如购买一张门票,即能在"世界"类的综合性大型游乐场中,尽情享受古今中外的文娱艺术。有关上海海派文化论述,笔者受王文英、叶中强:《城市语境与大众文化》(上海:上海人民出版社,2004年)一书论点启发。

而此正与"日光"为取悦观众,组构"加演"或"综艺拼盘"多元组合的演艺节目趋同。

四、1957 年"日光"分团主打"少女"及"录音戏"

20 世纪 50 年代采双轨经营的罗木生,以拥有"全体演员百余名"(1954 年 5 月 31 日)的"日光"攻占市场,跃居成为台湾战后"大型"歌仔戏剧团的代表,每次演出都要动用五辆卡车,来装载演员、道具、戏服与布景,市场行情高涨。1957 年,罗木生将剧团分班编制为"日光少女第一团"(后简称"一团")、"日光少女第二团"(后简称"二团")、"日光少女第三团"(后简称"三团"),1967 年成立第四团命

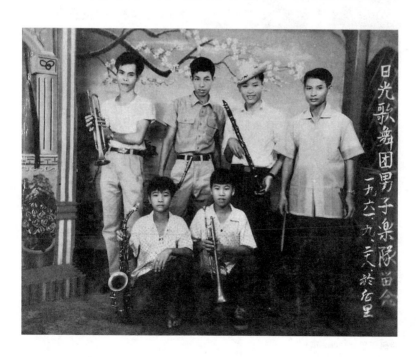

名为"新日光歌剧团"(后简称"新日光")①,每团约有演员、文武场、布景团及其他工作人员等26人上下,以满足全省络绎不绝的请戏邀约。

罗木生与"拱乐社"陈澄三及"明华园"陈明吉为结拜兄弟,三人常聚会闲话家常、交换整班心得。罗木生分班并主打少女牌,后又请专人编写剧本与录制"录音戏",均因见到陈澄三经营策略的良好市场反应而仿效②。1959年,罗木生重金礼聘陈守敬(1914—1982年)、邓火烟(1927—1994年)、罗黄兴、洪胜德与李玉书等人编写剧本,每剧从十本到六本不等,依剧作家知名度行情给付剧本费用。其中以陈守敬价码最高,剧本的数量也最多③。

陈守敬的二太太陈瑞云以及三太太小玲玉,当时都在戏班中担任主演。其专为董锦凤与陈瑞云量身打造,

"日光"名角小春莲与小玲玉演出古册戏

① 此"日光"五团的名称,乃笔者根据董锦凤口述纪录与采访日光见习生等口述回忆整理而成,然见习生亦彼此有诸多说法。因罗木生忌讳"四"与"死"同音,故第四团称为"新日光",其成立时间笔者则依据"小港戏院"开台照片的日期标注。不过对于"日光"各团名称与成立时间,学界与艺人众说纷纭,也有诸多出人。

② 有关"拱乐社"的经营谋略与成效,可参见邱坤良《陈澄三与拱乐社——台湾戏剧史的一个研究个案》(宜兰:传艺中心,2001年)。

③ 董锦凤指出陈守敬每本约要四到五千元。有关陈守敬生平事迹与剧本创作,可参考林玉如《跨场域舞台的戏剧创作与转化——陈守敬歌仔戏写作技巧探析》(台大戏研所硕论,2007年)。

演绎苦旦许爱珠与小生江文樾历经波折磨难悲惨爱情的《钻石夜叉》（又名《天涯浪子慈母泪》，首本注明"1959年9月10日写好"）最为脍炙人口，鲜明生动的人物形象，曲词动人的"七句联对答"，角色出场多演唱流行歌曲或新调，让观众倍觉新颖别致，被公认为"日光"的经典看家戏，曾创下在台中"新乐戏院"连演五次，在台南"全成戏院"连演70天，在台北"大桥戏院"连演一个月，场场爆满的票房记录。

由于"拱乐社"的"录音戏"市场反应不差，且基于保护演员嗓子、稳定演出质量、减少文武场开销、缩短演员培训时间等考虑，1964年罗木生斥资添购全套录音设备，录制陈守敬编撰的《慈母别后》《妈妈的秘密》及《万里寻父》三剧①。当时"日光"已聘请专人编写剧本，由演员现场"肉声"唱念演出，遂以此为文本录制。负责一手操办录音事务的董锦凤指出，大抵每出录音戏要花费六个月的作业期。首先指派"喉韵"佳的演员与优秀的文武场，根据专人编写的定型剧本，讨论安歌落曲，确认宾白咬字，构思场上音效，设计身段作表，计算表演走位等细节。然后由编剧或兼导演在现场指挥，视情况调整情节或文辞，再通过多次的测试排练，修正到"定型规范"才开始录制。

当这些包括说白、曲唱、配乐与预留表演走位时间等都"定死"的录音带完成后，会连同"总纲"（剧本）发给各个子团。先由老师或先生娘"讲戏"，带着见习生先记诵死背剧本，然后播放录音带反复记忆，进而才搭配身段作表套戏排练，直到严丝密缝才能登台演出。而罗木生与董锦凤也会到各团，验收排练戏套戏的成果。通常会由

① "日光"录音戏的起始时间，因年代久远众说纷纭：一则以为是1969年开始录制。然"拱乐社"在1960年初期录音团足迹已遍布各地，日光若受其影响，时间应该不会相去太远；一则认为是1964年开始录制。根据1964年入团的陈秀琴回忆，录音团在其进团不久后即有。而王家三姐妹也提到1964年入团时，起初还有做"肉声"，不久就全面改做录音戏。

对戏文熟稔的演员,搭配刚学戏的见习生以便"带戏"。见习生指出好些录音戏贴演多次后,已经相当熟稔,只要开演前简单套戏即可;甚至可直接根据后台张贴的台数表,自行掌握出入台场次。

由于"日光"录音戏故事情节曲折起伏,人物角色形塑鲜明,曲辞优美科诨逗趣,录音唱腔优美动听,戏剧节奏明快流畅,声光特效布景新颖。再加上"少女"演员青春亮丽,身段作表细腻到位,是以演出口碑与票房卖座均全面告捷。这使得"日光"信心大增,再接再厉挑选或新编剧本继续录音,提供给四个子团从内台戏院演到庙会外台,走南闯北,戏约不断。

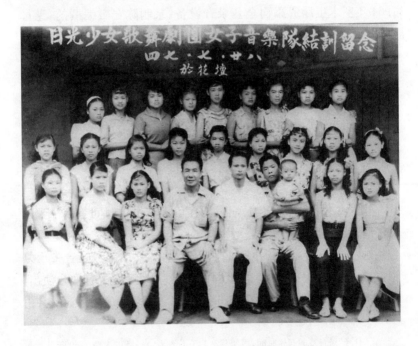

五、1973年"日光"转战庙会外台

20世纪70年代大众传媒在岛内的普及风行,影视娱乐产业

的市场瓜分,让歌仔戏班陆续从内台出走,或从都市剧院走进乡村戏院,或过渡搭班落地扫卖药团,或转战宗教祭祀的庙会外台等。约1973年时"日光"全面退出内台,然凭借内台时期的高知名度,初期四个子团仍能维持每个月约20天的戏路,但戏路也逐渐缩减。营运经验老道的董锦凤,敏锐观察大众娱乐市场的流行趋势,决定在"录音"歌仔戏的演出中,插入30分钟的歌舞剧表演,由颇负盛名的"艺霞歌舞团"提供"录音"带,再特邀"小咪"到剧团指导及高菲菲夫妻来培训演员舞蹈。

此外,原为内台演出录制的"多本"录音戏,因受限于外台的演出时间,因此或采取"连续剧"的演出形态,逐年"分本""分段"延续接演,但每年仍需"捡戏"至完整的情节段落;或者配合外台请戏的天数,整理筛选出所需天数的故事脉络与重要情节,事先自行剪辑出所需戏份再重组合成新录音带,然后和演员说明确认对戏。然为了保证演出质量,董锦凤又约聘陈守敬新编适合于外台演出长度的戏出,如《天涯赤子情》(二本,1979年)、《天才与白痴》(二本)与《乱世佳人》等。

20世纪80年代"歌厅秀"与"餐厅秀"席卷全台,主持人以搞笑"脱口秀"串场,杂汇搬演唱歌、舞蹈、魔术、特技与戏剧等各类节目。董锦凤深感此具有市场卖点,耗资数百万礼聘猪哥亮、陈扬与林义方等综艺艺人为"日光"录制"新剧"录音带,并为团员排练《天下父母心》与《祈愿》等时装新剧,以及编排一些故事性舞剧,推出后市场反应极佳。1980年又成立"锦凤少女歌剧团"(后简称"锦凤团"),连同原先执掌的"一团"与"二团",均以两小时歌仔戏、半小时歌舞以及半小时新剧组合,都采用"录音"对嘴方式演出,但很受观众捧场,常能拿到较高戏金。

相较于董锦凤在演出中增加演艺类型,在高雄积极拓展戏路;罗木生与陈秀琴共同掌管的"三团"与"新日光",则专注于录音戏的经营,并转往台北开发市场。原本担心北部观众不能接

受,但"天衣无缝"的演出质量,让戏园主和观众都大为激赏,20世纪60年代末曾在"万华戏院"演出一个月。1978年,罗木生再整"正日光歌剧团"(后简称"正日光"),由三弟罗金和与其子罗国荣协助打理团务,登记在曾担任"台北市地方戏剧协进会"首届理事长的吴添喜名下。然随着北部观众对"录音戏"的兴味渐趋低落,"正日光"遂将演出重心转回南部,并招收来自旗山与美浓一带的客家见习生,后因管理与营运等问题而歇班。

1992年,罗木生身故,"日光"经营规模逐渐缩减,有些子团陆续歇业。后来仅剩董锦凤的"锦凤团"以及陈秀琴的"新日光",仍持续在屏东、高雄与台南等外台演出。由于罗木生夫妻仍保有"父母无声势,才送团子去学戏"的传统观念,因此四位太太所生的子女,大都没有参与歌仔戏行业。目前董锦凤将"日光"戏路,交给出身戏剧世家的干女儿赖香翎接手,但"香翎歌剧团"并不演出"日光"的录音戏①;而陈秀琴多年前将"新日光"交棒给黄锦凤,现改名为"日光歌剧团",仍以"日光"录制的《钻石夜叉》《万里寻父》《三代干戈》与《姐弟斗法包青天》等内台"录音戏",在南台湾各地外台演出。

六、20世纪70年代后"日光"见习生开枝散叶

"日光"与大多数歌仔戏班类同,以具有家族"血缘"与"姻亲"关系者为核心,负责行政管理或担纲前后场成员。如罗木生结褵

① 赖香翎父母都是戏班中人,饰演三花与三八等丑角脚色。香翎在"拱乐社"学戏,后来认董锦凤为干妈接收日光戏路。现拥有一辆货柜车改装的舞台车,在南部各处演出,营运甚佳。

的四位夫人中,原配孙新妹(1910—1960年)①和四太太陈秀琴(1946—2014年)②是外行,协助家务与管理剧团;另两位为"驰名女主角"(1953年1月31日)、"风流小生"(1953年5月10日)、"正派小生"(1954年8月10日)的二太太郑凤,以及被昵称"云朝凤"、"艳金凤"或"董小宛"的三太太董锦凤(1931—),均为演员出身,担纲主演。尤其后者被见习生们昵称"妈咪"或"红毛仔姨"(发色偏红),身兼多职,还主事培训教学、总管庶务与戏路营运。

"日光"约从20世纪40年代中期起,陆续"赎"或"绑"些童伶"见习生"入班学戏,20世纪50年代因双轨经营扩大编制招生,多绑约四年700元;60年代剧团大量招收"少女"见习生,重视武戏技艺与身段做表的锻炼,绑约从四到七年皆有,绑金每年400到500元不等,可以选择逐年领或整笔领;20世纪70年代为招收见习生尾声,包括有绑金绑约及自愿入班两类。大抵见习生多因家境贫困而入班习艺,剧团常利用在各地演出时宣传招生信息。"日光"响亮四方的名气、精彩出色的舞台演出以及较优渥的生活条件等,自然都是极具吸引力的诱因。见习生中有不少出自戏剧世家的姊妹档,还有部分见习生习艺及出师后,家计大为改善,吸引亲朋好友与左邻右舍入班的"群聚效应"。

正是这数代百余位的见习生,支撑起"日光"演艺事业的版图,也延续了"日光"的传承谱系与演艺景观。这些见习生在习艺培训与演出实践的过程中,对于活戏、剧本戏与录音戏各有所擅;出师后或留在"日光",或转搭他班,或自行组班等,也都因应演出生态的实际需求,在演出剧目与表演技艺上,或继承或发展。如1970

① 孙新妹不会演戏。婚后多在旧称鼓山区的"凹仔底"的土角厝照顾儿女,以及看顾乐队成员要就学的小孩。孩子年纪渐长后,孙新妹有时也协助"雇口"或带团。

② 陈秀琴小学毕业,14岁时经人介绍进入"日光"做见习生。因个性较内向害羞,胆子较小无法上台演戏,所以董锦凤和罗木生商量,安排陈秀琴"雇口"负责处理票务,约在1967年时成为罗木生四太太。

年王素贞(1954—　)、王素凤(1956—　)与王素妹(1957—　)"五甲三姊妹"绑戏期满出班,母亲带领三姊妹自整"三姊妹歌剧团"演出录音戏①,以南部戏路为主。而擅长模仿猪哥亮神情语调,被观众昵称"小猪哥亮"的"黄大目"黄登进(1956—　),1993年自组"金纹燕歌剧团"演出录音戏,凭记忆录音早期"艺岚社"剧目,如《楚汉演义》《李世民出世》《孙膑下天台》与《包公审乌盆》等"四句联"古路戏,近年也着手新录音戏的录制②。至于1989年陈晓贞(1957—　)与陈丽华(1959—　)姊妹合组"真艺霞歌剧团"③,更直接仿效"日光"歌仔戏、歌舞与新剧的三段式录音戏的外台演出形态。

而1978年、1979年在"日光"负责管控录音机与电器设备的"黑仔"江春银(1955—　)④,曾经亲身经历台上演员中断或出错,无法和录音带内容接续或密合的窘迫时刻,遂当机立断关掉录音设备,插入即兴口白,实时化解尴尬与冷场。凭借着在"日光"的

① 王父为拉弦的文场乐师,王母"大条仔姨"苏玉兰(1929—　)饰演三花,曾待过卖药团。王父过世家庭环境欠佳,无法栽培女儿学戏,王母遂将三姊妹绑入"日光",为使姊妹同进同出调整各自绑戏年限。访问王家三姊妹2016年1月28日、2016年3月17日于高雄家中。

② 黄登进的母亲喜欢看戏,所以9岁时送他到许陈好"艺岚社"学戏。"金纹燕歌剧团"取儿子黄再金(别号"黄小目")、女儿黄崇纹与黄美燕名字而成,以自家儿女为班底,侄子黄淑兰与媳妇也都参与剧团演出。访问黄登进2016年6月17日于台难戏班。

③ 陈父为著名武生陈寿,搭过"新舞社"与"富春社";母亲谢文环(绰号黑肉)以小生出名。大姊陈翠凤(1955—　)也绑入戏班,出师后曾在"今日世界"登台后息影。未和两位妹妹一起组班。访问陈晓贞2016年1月26日、2016年3月11日于高雄咖啡馆,访问陈丽华2016年1月27日于高雄家中。

④ 江春银出生嘉义民雄江家望族,后父亲过世家计沉重。1966年辍学拜"五洲小桃源掌中剧团"孙正明为师,18岁自整"大新兴布袋戏团",因率团在台东演出与"日光"演员同宿戏院后台,对见习生黄锦云产生好感,特地于当兵退伍后进入"日光"工作以追求黄锦云。访问江春银2016年8月1日于嘉义家中。柳锦凤《录音班歌仔戏研究——以嘉义正明龙歌剧团为例》(中正大学台文所硕专班论文,2010年7月)亦记录有江春银伶人小传,略有出入。

工作经验与兴趣,1981年自组"正明龙歌仔戏班",先向孙正明的"草屯中兴电台"商借录音器材,后来自己耗资添购设备,一手包办剧本创作、表演构思、现场录音与剪辑后制等工作,录音成员有老鼠仔、凤琴、彩凤与阿猫等嗓音佳出身"拱乐社"的演员。而所录制的录音带,除自己戏班演出外,也出售给其他录音班使用。

饶有趣味的是部分"日光"见习生出班后,改参与"拱乐社"录音戏,或是整团成为"拱乐社"支脉,或是购买"拱乐社"录音带来演出。如范凤珠(1954—)和妹妹范凤珠(1956—)习艺期间,曾和"拱乐社"对棚获胜,1973年姊妹出师后改搭"拱乐社"[①];陈淑娟(1957—)出师后留在"日光"演出,被夫家公公看中,1979年出班结婚,丈夫买下"拱乐社"戏笼。陈淑娟邀请"日光"搭档陈淑敏(1956—)入班,共同整班"拱乐社第二团",戏路多在云嘉南一带[②];1983年林月娥(1954—)与林月秋(1960—)两姊妹自组"凤凰歌剧团",购买"拱乐社"录音带,在南部打拼戏路[③]。1980年,林雪芳(1953—)与"日光"装载道具的货车司机结婚,婚后在丈夫支持下自整"龙结歌剧团",向"拱乐社"买录音带戏出,现由小叔林再取经营,改名为"天立戏剧团"等[④]。

然何以"日光"出身的见习生团主,不演"日光"的录音戏,反倒

[①] 范家姊妹幼年父母离异,母亲再嫁后子女众多,家计艰难。"斗六珠"范凤珠攻旦行,"斗六美"范凤珠身手矫健、擅长武戏,担纲团子生与丑角。2016年6月1日访问范美女于嘉义杂货店。

[②] 陈淑娟为屏东潮州人,家境小康,"日光"在当地演出,看戏后颇喜欢想学戏,强力央求父亲同意入班。陈淑敏幼年父母离异,家境清贫,在高雄凤山露天戏园观赏"日光"演出,兴起强烈学戏念头。2016年2月12日访问陈淑敏、陈淑娟于嘉义戏棚。

[③] 林月秋后改名为林凤凰,父亲原经营"箍桶店",因病过世,子女众多,经济困顿。12岁失去工厂上班贴补家用,后被母亲带到肉声的歌仔戏班学戏三天。为照顾妹妹进入"新日光"。2016年4月1日访问林月秋姊妹于台南家中。

[④] 林雪芳原居于新北市,因父亲生意失败,举家迁往高雄。16岁入班,因身材高挑被称为"阿躼"(lò)。20岁出师后留在戏班饰演小旦。2016年1月29日、2016年2月26日访问林雪芳于高雄家中。

选择"拱乐社"的录音戏,此个中缘由颇耐人寻味。笔者访谈18岁(1983年)时开始执掌"一团",负责剪接录音、制作布景、搭台控灯与担纲主演的刘秋金①,其指出除常演出《钻石夜叉》《包青天》与《慈母别后》等"日光"经典录音戏外,也会演出如《神秘杀人针》与《皇帝的秘密》等从"拱乐社"买来的录音戏。董锦凤也提及"日光"后期,因戏路爆满市场剧目需求大,曾向"拱乐社"租录音戏来搬演。基于"日光"和"拱乐社"编剧人选多重叠,如邓火烟先在"日光"后才到"拱乐社"担任编剧②;而陈守敬为"日光"编撰的古路戏《姊弟斗法包青天》,和"拱乐社"的电视歌仔戏《包公案孝子复仇》,故事内容几乎如出一辙。曾经参与"日光"肉声班与录音团,离班后进入"真拱乐歌剧团"演录音戏的林财教(1951—　)③指出,后期参与"日光"与"拱乐社"录音戏的录制成员,从编剧到演员多是同一批人,因此剧目的流通与搬演越发便利。

而笔者推测由于董锦凤与陈秀琴等团长夫人,对于"日光"的录音带管控严格,因而仅有少数出自"日光"的直系支脉,才能拥有录音带演出。再者根据董锦凤与见习生访谈的整体分析,"日光"戏出多有武戏关目的设计,当时剧团延聘京剧师资培训见习生,因此武戏根基相当稳固,几乎每出戏都有半小时以上的武打,观众也特别酷爱"少女"见习生出色的武打技艺。然而目前民间剧团的武

① 刘秋金高雄旗山客家人,家境欠佳,父母以打零工维生。自幼体弱多病,算命师父断言在家活不过12岁,刘父远房亲戚为罗木生女婿,刘父于1976年将女儿绑入"日光"五年半8 000元。访问刘秋金2017年1月23日于新北市家中。

② 此为邓火烟之子邓炳权所述,其继承家族音乐天分,曾为"日光"见习生,先在"三光"后回本团负责打锣钹与打鼓,"日光"转型为录音团时改任前场演员。访问邓炳权2016年11月27日于虎尾咖啡馆。

③ 林财教云林人,小学毕业后到饭店工作。偶然在斗六观赏"台春"民戏被招揽入团。认罗春子为契姐,随她学习基本功和七字调。1967年随契姐罗春子夫妻,一起进入"日光"。罗春子为内台歌仔戏演员"坏钱仔"罗富美的妹妹,在"日光"后担任武生,丈夫饰演反派角色。访问林财教2016年1月20日于台南家中。

功培训不如往昔，因此以唱念文戏为主的"拱乐社"录音戏，或许更容易入手。

此外，也有部分见习生组团营运，但回归"肉声团"的演出形态。如1973年蒋玉梅（1956—　）与蒋玉凰（1958—　）姊妹出师仍留在"新日光"①。1977年蒋父成立"公民歌剧团"，大哥蒋玉龙担任团长，以《三国志》《黄鹤楼》《杨家将》《赵子龙出仕》等全套文武戏，及在"日光"扎根深厚的武戏技艺最为著称。而蔡淑芬23岁（1989年）出班②，24岁自组"淑芬歌剧团"，以经营民戏为主，也参与文化场公演，曾获"高雄市杰出演艺团队"殊荣，团中还有宋秀凤（1961—　）③、"九妹"林钰梅（1964—　）④等"日光"出生的见习生，且陆续培养出不少第二代，以及年轻成员投身于歌仔戏的演出行列。

七、小　　结

1936年创团的"日光剧团"，在罗木生与董锦凤夫妻的联手打拼下，运用开放性、时代性、商业性、通俗性与娱乐性的经营策略，或以众多成员的"大型"剧团凸显演出阵容，或化整为零以多个"子团"抢占各地市场。甚或以商品经济利益为取向，或者混

① 蒋家本为林园望族，父亲蒋鸿华与母亲颜月云，先后进入内台歌仔戏班谋生，蒋父以武生、老生与丑角见长，蒋母为小生。2016年6月17日访问蒋玉凤于高雄家中。

② 蔡淑芬因家庭暴力父母离异，曾随父亲四处流浪，后进入加工区工厂。因喜欢歌仔戏表演及可协助改善家庭环境，13岁私自离家入"一团"受训学戏。2016年1月12日、2016年1月25日访问蔡淑芬于高雄茶馆。

③ 宋秀凤高雄小港人，因童年观赏表兄弟家酬神戏演出，萌生学戏念头。16岁自愿入"二团"习艺。2016年1月25日访问宋秀凤于高雄茶馆。

④ 原籍嘉义，后全家搬迁高雄的林钰梅，因功课不佳被母亲送至加工区工厂上班，15岁和同事偷跑戏班被带回。17岁母亲同意进"正日光"学戏。2016年1月25日访问林钰梅于高雄茶馆。

编拼贴出"不纯"的综艺化戏曲娱乐美学,或者瓦解松动戏曲"完整"的艺术本体,以层出不穷的能动力打造"与时俱变"的舞台演出景观,以集中满足观众身体欲望的感官刺激与视觉景观,从而得以在内台戏院与外台庙会,攻城掠地,建立"日光"庞大的演艺版图。

向来社会各界对于"录音戏"的评价,普遍是较为负面的。因"录音戏"演员的唱念与做表分离,斩丧了剧种艺术的完整性,也削弱了演员唱腔技艺的表演力度。然从不同角度思考,录音戏的作业工序,其实是朝向编剧、演员与乐队"专业分工"的制作规范。通常剧团拿到定型剧本后,多会提早进行安歌、身段、灯光与特效等设计,以求提升与稳固演出质量。而此"配音/对嘴"的表演形态,"日光"不仅应用在歌仔戏上,连"歌舞"及"爆笑新剧"也都采用"录音戏",由此确保唱腔、音乐与口白的优质到位,也省去麦克风位置或手持的牵制,可以在神情作表身段上更细致讲究,尤其通过严谨反复的排练套戏之后。

只是现今好些台湾民间录音戏班,并未能完整从"讲戏"到"套戏"的演练工序,前者有助于演员清晰故事情节与掌握角色人物,后者让演员对唱段、说白与表演走位更为准确熟练。否则当身段做表不再纯熟"贴合",当录音唱腔与演员口型完全"不搭",确实难以规避"哑巴团"的负面评价。大陆近年来积极推动"中国京剧音配像精粹",将20世纪40—60年代京剧名家所录制的珍贵唱腔,由仍健在的名家或是亲传弟子,或后代优秀的中青年演员担纲,经由学习模仿以及指导排练的过程,以"录音"为基底,力求肖似的舞台表演予以"配像",以期抢救、传留、继承和振兴优秀京剧表演艺术家的精彩唱腔与经典剧目。将此以"文化保存"为出发点的"音配像",与着眼于"商业利益"所录制的"日光"录音戏相互参照,其实有不少可借镜之处。

虽说创建于日占后期的"日光",因主事者的陆续仙逝与年龄

老去,加上后代子孙无人承继戏班,已不复往昔的辉煌风采。然多年来"日光"所培养的数代见习生,或自组剧团或承传后代,以"录音班"或"肉声团"的演出形态,在南台湾演艺市场开枝散叶,也让"日光"的传承谱系得以持续交织绵延、营运发展。

粤剧生存状态的调查
——以广东粤剧院为例

王 琴

摘 要：粤剧是流行于广东、广西、香港和澳门并传播到东南亚、美洲、大洋洲、欧洲等华人聚居之地的地方戏曲剧种。盛行于清末至20世纪60年代。从20世纪80年代开始，随着社会开始转型，粤剧面临新的挑战。粤剧演出市场从城市剧场为主转变为城乡交替和以乡村演出为主。广东粤剧院成立于1958年，是粤剧界规模最大、水平一流的表演艺术团体。40多年来，先后创作、改编和整理各类剧目400多个，获得过许多奖项。现有正式职工207人，合同工有56人，属事业二类差额拨款单位。近年来，广东粤剧院根据不同的市场需求生产和演出不同的剧目，采取多样化的原则。现在粤剧和粤剧院所面对的问题是粤剧编剧、作曲人才极为缺乏；粤剧市场不断萎缩；粤剧观众的老龄化明显；艺术生产成本增加；优秀演员难以培养；乡村的节日、庆典的演出占的比例过大，而城市的市场没有扩展。建议：教育机构与剧团要联合培养粤剧稀缺人才；整理、复排粤剧传统剧目、传统技艺、表演程式、古老排场；努力解决粤剧观众的老龄化问题；尽量培养和使用本剧团的创作人才；大力培育乡村、城市、海外三级市场。

关键词：粤剧　广东粤剧院　生存状态　困境　发展建议

* 王琴(1978—)，女，博士，广东省艺术研究所研究中心助理研究员，负责粤剧的传承与保护工作。专业方向：戏剧戏曲的历史与理论。

粤剧，早期称本地班、广东大戏，是形成于广州地区，流行于广东、广西、香港和澳门，并传播到东南亚、美洲、大洋洲、欧洲等华人聚居之地的地方戏曲剧种。声腔以梆子、二黄为主，兼唱高、昆牌子和民间说唱、小曲杂调，与粤方言音韵相结合，创造性地增加了中国戏曲的艺术表现方法，成为中国南北戏曲艺术的集大成者，以实用性的南派武功入戏，创立了文武生的角色，其服饰化妆、舞台风貌体现了浓厚的岭南民俗文化色彩。

一、通海外贸港口与当地经济繁荣

珠江三角洲地处南海之滨，属冲积平原，水网纵横，土地肥沃，气候温暖，雨量充沛，一年四季都适宜于农作物的生长和水产的养殖、捕捞。广州位于三角洲北部，是西、北、东三江的航运中心。广州向为外商海舶辏集之地，汉代以来就是中国南方对外交通贸易的重要港口。唐代的"广州通海夷道"[①]，记录了广州通往西亚、非洲的航道和航程。唐设市舶使，宋、元、明设广州市舶司，清设粤海关为管理对外贸易机构。广州外贸有"金山珠海，天子南库"之称。明代，广州又是广东最大的商业城市，城南濠畔街是"有百货之肆，五都之市，天下商贾聚焉"的闹市区，"香珠犀象如山，花鸟如海，番乏辐辏，日费数千万金"[②]，广州的造船业、丝织业都很发达，玉雕、广彩、广绣等工艺品均驰名于世。

隶属广州府的佛山镇（今佛山市），在广州西南约 20 公里处。明清时与河南的朱仙镇、江西的景德镇、湖北的汉口镇合称中国工商业的"四大镇"。铸造业、陶瓷业以及木雕、砖雕的制作十分发

[①] 此语出自北宋欧阳修撰《新唐书·地理志》。"广州通海夷道"是指唐朝时期中国通往西亚和非洲东部的道路名。广州通海夷道于唐代中叶开始逐渐取代陆上丝绸之路，成为中国与世界交通往来的主要通道，也即海上丝绸之路。

[②]（清）屈大均撰《广东新语》（十七卷）。

达,且为粤西、北江及珠江三角洲土产的集散地。最盛时有 300 多个工商行业,18 省的会馆,33 家洋行。清乾嘉年间,商户数达 3 万余家,大小街巷 622 条。闹市区在汾水铺旧槟榔街,"商贾丛集,阛阓殷厚,冲天招牌,较京师尤大,万家灯火,百货充盈"①。又据明代嘉靖年间的统计,广东各州县共有圩市 439 个,其中广州府 136 个,数量约占全省三分之一②。

二、粤剧的生成与现状

由于广州地区经济繁荣,交通方便,促进了地方民间艺术的发展和南北文化的交流,各省入粤戏班多到广州地区城乡演出。明代成化年间,广州地区有本地子弟参加演唱。早期本地戏班的活动中心在佛山。本地戏班的同业组织琼花会馆建于佛山大基尾。道光十年(1830)刻《佛山街略》还有"琼花会馆,俱泊戏船,每逢天贶,各班聚众酬恩,或三四班会同唱演,或七八班合演不等,极甚兴闹"的记载。本地戏班所用的戏船称"红船"。道光十一年刻《佛山忠义乡志》载梁序镛《汾江竹枝词》:"梨园歌舞赛繁华,一带红船泊晚沙,但到年年天贶节,万人围住看琼花。"粤剧艺人至今仍被称为"红船子弟"。

清乾隆二十二年(1757),清政府宣布封闭江、浙、闽三个海关,仅留一个粤海关对外通商,广州成为全国唯一的通商口岸,全国经营进出口贸易的商人云集广州,各地戏班也随着商人蜂拥南来。粤人称外省人为"外江佬",对外省戏班也统称为"外江班"。乾隆二十四年在广州魁巷建粤省外江梨园会馆。

大量的外江班除继续带来高腔、昆腔外,还带来各地新近兴起

① (清)徐珂编撰《清稗类钞》(第十七)。
② (明)嘉靖黄佐纂修《广东通志》(二十卷、二十五卷)。

或流行的梆子、西皮、二黄、四平、罗罗、吹腔等各种声腔。同时带来大量的剧目和不同剧种、不同风格而异彩纷呈的表演艺术，都为本地戏班艺术的发展提供了丰富的艺术营养，使本地戏班的艺术更趋于成熟。

道光年间下四府（高州府、雷州府、廉州府、琼州府）地区的子弟也组织了本地戏班。道光咸丰年间，广东本地班（广东大戏）不仅流传于两广，并且传播到海外。广东人称出洋谋生为"过州府"，因而称这些在国外活动的戏班为"州府班"。此时的广东大戏，依其主要活动区域已有广府班、下四府班、州府班之分了。

咸丰四年（1854），李文茂率红船子弟，与天地会陈开响应太平天国起义反清。清政府在广东严禁本地班，屠杀艺人，毁琼花会馆。同治年间，清政府对广东本地戏班的禁令有所松弛，广东大戏乘机再度兴起，艺术上也更趋成熟：一是在声腔上吸收了二黄，从以"梆子"腔为主变化为"梆黄合流"；二是剧目更为丰富。常演的梆黄戏有"江湖十八本""大排场十八本""新江湖十八本"等；三是出现了众多为广大观众所欢迎的名演员和名戏班；四是本地班在与外江班的竞争中，逐渐取得优势，不但进入了广州城内演出，连以前"凡城中官宴赛神，皆外江班承值"，这时也逐渐被本地班取代。同治年间本地班在广州设立临时行会性质的吉庆公所，光绪十五年八和会馆在广州黄沙建成，标志着本地班的活动中心已从佛山转移到广州。欧阳予倩在《试谈粤剧》中概括本地班和外江班竞争的过程是"由外江班的全盛，渐为本地班与外江班的并立，再成为彼此合并，最后本地班独盛，粤剧遂成为独具风格、特点鲜明的大型地方戏曲"[1]。

20世纪20年代末30年代初，粤剧演出受到美国有声电影的冲击，出现严重的不景气，戏班解散，艺人失业，戏院关门。粤剧艺

[1] 欧阳予倩《试谈粤剧》是新中国成立后第一篇粤剧专论，写于1953年，载欧阳予倩编《中国戏曲研究资料初辑》，中国戏剧出版社1957年版。

人在困境中挣扎、思变、图变,以变革来争观众,求生存。变革的表现为:一是舞台语言,由"戏棚官话"改唱"白话"(广州话);二是戏班组织,由全男班、全女班,变化为男女班;三是声腔结构,由板腔、曲牌并用,变化为板腔、曲牌连缀;伴奏乐器于古今南北中西乐器蔚然大备;四是演出场所,从以广场演出为主,变化为以剧场演出为主。20世纪二三十年代又从原来的"十大行当制"变化为武生、文武生、花旦、二帮花旦、小生、丑生的"六大台柱制"。形成了薛(薛觉先)、马(马师曾)、桂(桂名扬)、廖(侠怀)、白(驹荣)等艺术流派。其中又以薛、马两派影响最大。下四府班没有参加八和会馆,清末以来也没有随着广府班发生上述变革,一直用戏棚官话演以武生、小武为主的传统剧目,保留较多的传统艺术和演出风格。

1952年,广东有粤剧团32个,1956年发展为73个,中华人民共和国成立前已经成名的表演艺术家白驹荣、老天寿、新珠、曾三多、马师曾、薛觉先、靓少佳、罗品超、文觉非、吕玉郎、郎筠玉、红线女等人的表演艺术都有新的发展和创造,年轻演员林小群、罗家宝、陈笑风、谭天亮等开始崭露头角。

20世纪80年代开始,以构建市场经济为特征的中国现代社会开始转型,使粤剧面临新的挑战。粤剧演出市场从城市剧场为主转变为城乡交替并向海外拓展。相对于城市剧场演出的不景气,粤剧在农村却有坚实的群众基础。各级粤剧院一方面努力巩固城市的演出市场,一方面更着力把演出市场拓展到经济富裕的珠江三角洲地区、粤剧氛围浓厚的粤西地区和广西地区。遍布城乡数以千计的粤剧粤曲"私伙局"[1]是粤剧广泛的群众基础。

[1] 私伙局是粤剧特有的民间活动,主要由粤剧粤曲爱好者自发组成,在社区、公园、茶楼或私伙局成员的家中进行小规模的粤剧或粤曲演出,成员有简单分工,观众多是熟悉的街坊邻里或亲朋好友,演出目的以自娱自乐为主。私伙局表演一般不售票、不盈利,由成员筹钱租场地和乐器进行表演,观众也会随意给红包,宾主两欢,只是营造一种分享的气氛,并不以营利为目的。

表1显示：民营院团与民间班社是粤剧广泛的民间存在；粤剧的主要分布区域在珠三角、粤西地区，是粤剧演出最活跃的地区。而在梅州、潮汕地区、韶关等地都以当地的剧种为主，几乎没有粤剧演出院团的分布。

表1 现广东省粤剧演出院团的分布（统计截至2016年）①

省、市、县、区	演出团体总数	国营团体	改制转企院团	民营团体	民间班社	备注
省直	1	1				
广州市	275	1		4	270	此处民间班社含粤剧粤曲私伙局
佛山市	38	1			37	
佛山市顺德区	8			8		
东莞市	16			3	13	
惠州市	9			5	4	
珠海市	2	1	1			
深圳市	5			5		
中山市	5			1	4	
肇庆市	3		1		2	
江门市	27	1	5	1	20	
茂名市	43		5	10	28	

① 2016年文化部要求全国进行戏曲普查工作，笔者所在单位广东省艺术研究所承担了广东省戏曲普查工作任务，笔者在全省戏曲普查提交的统计表中进行了分析统计，制定了此表格。

续 表

省、市、县、区	演出团体总数	国营团体	改制转企院团	民营团体	民间班社	备 注
阳江市	11	1			10	
湛江市	2				2	
吴川市	18		1	4	13	
廉江市	6	1			5	
遂溪县	5	1			4	
云浮市	1	1				
清远市	3				3	
乐昌市	1				1	
总计	479	5	17	41	416	

三、粤剧摇篮——广东粤剧院

（一）剧团的发展历史、代表性剧目、代表性人物及获奖情况

广东粤剧院于1958年11月由原广东省粤剧团和永光明、新世界、东方红、太阳升、南方、光华、冠南华等粤剧团合并而成，集中了广州地区的著名粤剧演员、乐师、编导和舞台设计人员。初期属广州市文化局领导。首任院长马师曾，副院长罗品超，艺术总指导白驹荣。成立早期，剧院设办公室、艺术室、人事室、舞台工厂和四个不同艺术风格、各具特色的演出团，一个实验剧团。另有越秀、五羊、白云、红棉、珠江五个中型剧团以及人民、太平、光明、平安四个戏院也附属剧院。1960年，分出剧院二团、三团演出队和几个

附属剧团成立广州粤剧团,四个戏院也和粤剧院脱钩。从此,广东粤剧院归属广东省文化局(厅)领导。"文化大革命"开始后,全院人员下放到英德茶场劳动,剧院建制被撤销。1969年3月,抽调部分人员组成广东省粤剧团。1978年恢复剧院建制,设办公室、艺术室、研究室(1980年撤销)、人事室、舞台车间和四个演出团(1986年调整为三个演出团)。1989年,该院把三个演出团调整为两个(剧院一团、二团),艺术室和舞台车间调整为"艺术创作中心"和"舞美设计制作中心",这四个艺术实体实行任期目标责任制,独立核算,自主经营。

广东粤剧院是粤剧界规模最大、水平一流的表演艺术团体,是全球粤剧艺术生产的重要基地,被誉为粤剧的最高艺术殿堂。

广东粤剧院人才集中,阵容强盛。建院初期,拥有马师曾、红线女、白驹荣、曾三多、罗品超、文觉非、郎筠玉、吕玉郎、靓少佳、新珠、李翠芳、楚岫云、谭玉真、陆云飞、小飞红、陈笑风、罗家宝、林小群等一批表演艺术家和著名演员,还有乐师黄不灭、姜林,舞美设计师、灯光师洪三和、何碧溪、南佗、何启翔、张雪光,编导杨子静、陈冠卿、莫汝诚、林仙根、傅炜生、陈晃宫、莫志勤、林瑜、陈酉名、麦大非、钟启南等名家。1978年剧院恢复建制后,原来的一批中青年业务骨干,如演员关国华、小神鹰、郑培英、刘美卿、梁健冬、林锦屏、关青,编导刘汉鼐、潘邦榛、何锡洪、梁建忠、李观璇、梁从风、陈小莎、何笃忠,乐师黄壮谋、黄英谋、万蔼端,舞美设计师梁三根、何新荣等更加成熟,还培养了曹秀琴、丁凡、吴国华、陈韵红、麦玉清、蒋文端、彭庆华、曾小敏等一批新锐演员和编导、音乐、舞美方面的新人才成为各艺术部门的骨干力量。

剧院成立后,除继续加工提高建院前各团原有优秀剧目《搜书院》《红花岗》《秦香莲》《梁天来》《柳毅传书》《拉郎配》《花木兰》《昭君出塞》《二堂放子》《平贵别窑》等100多个外,40多年来先后创作、改编和整理各类剧目400多个。影响较大的有《关汉卿》《荆

轲》《三件宝》《李香君》《焚香记》《选女婿》《山乡风云》《阿霞》《乱世姻缘》《洛神》《百花公主》《袁崇焕》《梦断香销四十年》《血溅乌纱》《莲花仙子词皇帝》《魂牵珠玑巷》《伦文叙传奇》《花蕊夫人》《锦伞夫人》《碧海狂僧》《观音情度韦陀天》《唐宫香梦证前盟》《洞庭良缘》《狸猫换太子（上、下）》《红梅记》《宝莲灯》《范蠡献西施》《君子桥》《红丝错》《雾锁东宫十八年》《刘金定斩四门》《梅开二度》《宋皇告状》《黄飞虎反五关》《蔡文姬》《青春作伴》《梦·红船》《白蛇传·情》《决战天策府》等。目前，省粤剧院可上演剧目84个，其中传统剧目36个、新编剧目48个。

丁凡、曹秀琴、梁耀安、吴国华、姚志强、梁淑卿、蒋文端、麦玉清、曾小敏等九位艺术家先后获"中国戏剧梅花奖"。1995年、2014年，广东粤剧院荣获文化部"全国文化系统先进集体"；2014年，入选文化部"全国地方戏创作演出重点院团"。

从表2可以看出广东粤剧院以创作或改编传统古装戏为主（新编历史剧），现代戏只有《山乡风云》《青春作伴》《风云2003》三部。

表2 剧目获奖情况①

作品名称	所获奖项	颁奖单位	获奖时间
《梦·红船》	广东省第十二届艺术节优秀剧目一等奖	广东省文化厅	2014年11月
《风云2003》	广东省第十二届艺术节优秀剧目二等奖	广东省文化厅	2014年11月
《风云2003》	广东省第九届精神文明建设"五个一工程"优秀作品奖	中共广东省委宣传部	2014年9月

① 此统计表由广东粤剧院提供。

续　表

作品名称	所获奖项	颁奖单位	获奖时间
《伦文叙传奇》	第四届全国地方戏（南北片）优秀剧目展演	中华人民共和国文化部	2014年5月
《青春作伴》	第九届广东省鲁迅文学艺术奖（艺术类）	广东省文学艺术界联合会	2013年1月
《青春作伴》	广东省戏剧优秀剧目奖	广东省戏剧家协会	2013年1月
《青春作伴》	广东省第十一届艺术节优秀剧目一等奖	广东省文化厅	2011年11月
《南海一号》	广东省第十一届艺术节优秀剧目二等奖	广东省文化厅	2011年11月
《东坡与朝云》	第九届中国艺术节优秀剧目展演	中华人民共和国文化部	2010年5月
《山乡风云》	庆祝中华人民共和国成立60周年献礼演出	中宣部、文化部	2009年11月
《山乡风云》	第八届广东省鲁迅文学艺术奖（艺术类）	广东省文学艺术界联合会	2009年11月
《东坡与朝云》	第三届全国地方戏优秀剧目（南北片）展演	中华人民共和国文化部	2009年1月
《东坡与朝云》	广东省第十届艺术节优秀剧目二等奖	广东省文化厅	2008年12月

续　表

作品名称	所获奖项	颁奖单位	获奖时间
《青青公主》	广东省第十届艺术节优秀剧目二等奖	广东省文化厅	2008年12月
《大明悲歌》	第五届中国戏剧文学奖金奖	中国戏剧文学学会	2007年10月
《唐宫香梦证前盟》	广东省粤剧大汇演优秀剧目奖	广东省文学艺术界联合会	2007年12月
《大明悲歌》	广东省第九届艺术节优秀剧目一等奖	广东省文化厅	2005年11月
《刺客》	金狮奖第四届全国小品铜奖	中华人民共和国文化部	2004年6月
《红雪》	广东省第八届艺术节优秀剧目三等奖	广东省文化厅	2002年12月
《梦惊邯郸》	广东省第八届艺术节优秀剧目三等奖	广东省文化厅	2002年12月
《锦伞夫人》	广东省第三届精神文明建设"五个一工程"入选作品	中共广东省委宣传部	1999年9月
《锦伞夫人》	庆祝中华人民共和国成立50周年戏剧展演	中共广东省委宣传部	1999年10月
《锦伞夫人》	第六届广东省鲁迅文学艺术奖（艺术类）	广东省文学艺术界联合会	1999年9月
《锦伞夫人》	第七届广东省艺术节优秀剧目奖	广东省文化厅	1998年9月
《锦伞夫人》	97'曹禺戏剧奖剧目优秀奖	中国戏剧家协会	1997年11月

续 表

作品名称	所获奖项	颁奖单位	获奖时间
《伦文叙传奇》	广东省第五届鲁迅文艺奖戏剧奖	广东省鲁迅文艺奖评奖委员会	1996年5月
《伦文叙传奇》	一九九五年度广东省宣传文化精品奖	中共广东省委宣传部	1996年5月
《伦文叙传奇》	第五届文华奖 文华新剧目奖	文化部文华奖评奖委员会	1995年3月
《伦文叙传奇》	广东省首届精神文明建设"五个一工程"入选作品	中共广东省委宣传部	1995年8月
《伦文叙传奇》	第五届广东省艺术节优秀演出奖	广东省文化厅	1993年9月
《宝莲灯》	94中国小百花越剧节演出奖	中国小百花越剧节组委会	1994年
《唐太宗与小魏征》	第六届广东省艺术节优秀演出奖	广东省文化厅	1995年10月
《燕分飞》	第六届广东省艺术节优秀演出奖	广东省文化厅	1995年10月
《花蕊夫人》	第五届广东省艺术节优秀演出奖	广东省文化厅	1993年9月
《魂牵珠玑巷》	第二届中国戏剧节获优秀剧目奖	中国戏剧家协会广东分会	1991年1月
《魂牵珠玑巷》	第二届中国戏剧节获优秀演出奖	中国戏剧家协会广东分会	1991年1月
《魂牵珠玑巷》	第一届文华奖 文华新剧目奖	文化部文华奖评奖委员会	1991年9月

续 表

作品名称	所获奖项	颁奖单位	获奖时间
《猴王借扇》	第二届广东省艺术节演出奖一等奖	广东省文化厅	1987年1月
《梦断香销四十年》	第二届广东省艺术节演出奖一等奖	广东省文化厅	1987年1月

(二) 剧团的人事构成

粤剧院现有正式职工约207人,合同工有56人,属事业二类差额拨款单位。现广东粤剧院由广东粤剧院一团、广东粤剧院二团、舞美设计制作中心、广东粤剧艺术中心四个实体单位和院部组成。

表3 粤剧院的人员构成(截至2016年)[①]

在职人员总数	人	207
其中:① 编 剧 1 (人)　② 导 演 4 (人) ③ 演员/操纵 100 (人)　④ 作曲/配器 1 (人) ⑤ 演奏员 35 (人)　⑥ 舞美设计 7 (人) ⑦ 制 作 25 (人)　⑧ 管理人员 30 (人) ⑨ 工勤人员 2 (人)　⑩ 其 他 2 (人)		
在职专业技术人员总数	人	184
其中:① 高级职称人数 65 (人) ② 中级职称人数 59 (人) ③ 初级职称人数 60 (人)		
以上艺术人员在职副高职称: 一级演员 10 人,　　　　　二级演员 22 人, 二级演奏员 14 人,　　　　一级舞美设计师 2 人, 二级舞美设计师 2 人,　　　主任舞台技师 13 人, 二级导演 2 人。		

① 此表统计数据由广东粤剧院提交戏曲普查小组。

老一辈粤剧编剧最鼎盛的时候有十多位：杨子静、陈冠卿、秦中英、刘汉鼐、何笃忠、潘邦榛、林瑜、莫汝诚、唐峰、何锡洪、陈梅七等，活跃于20世纪80—90年代，近年来都已退休，现在只有一位年轻的专职编剧。真正的粤剧编剧在这一行业内要经过漫长时间的学习，很多粤剧编剧来自演员或乐队，因为他们熟悉粤剧的曲牌、音乐，才能够真正写出粤剧的唱腔。如陈冠卿，本身是个很出色的音乐演奏人员。

专职导演有四人，大都是演员出身，在中国戏曲学院进修导演后，由演员转成导演。这些导演直接跟团，给团排戏，有些挂在创作中心，收入是差额，导戏的时候才发补助（导演费）。另外还会外请导演导戏。

老一辈作曲有万霭端、黄壮谋等，原来粤剧的作曲都由乐队的头架师父（高胡领奏）完成，如作曲、唱腔的设计、开场曲、过门等，现有专职作曲一人，毕业于星海音乐学院，有扎实的乐理知识，也精通很多乐器，现任团里乐队，只能写音乐部分，唱腔方面基本上还是由每个团的比较资深的高胡、头架师傅写唱腔。为了吸引年轻的观众，有些新创剧目中会加入现代的民乐、广东音乐、小调、电声音乐、midi音乐等，以增强现代性和强化其风格。

舞美制作车间，负责舞台的布景、道具的制作和设计，现有正式工、合同工32人，包括舞美设计、木工、美工、缝纫工等。舞美设计的力量很充足，很多其他艺术团体、私人的剧团、海外的粤剧团体都来粤剧院定制舞美道具等，粤剧布景广东粤剧院是最好的。剧院剧目的舞美设计大部分是由自己设计完成，少量是外面完成。舞美设计人员从16—17岁开始跟着老一辈学习舞美设计，以师带徒。很多有家族式的传承。

演奏人员很充足，全院总人数35人。演出团一般由14个人组成，包括4个敲击乐（锣鼓）、5—10人弦乐。掌板（指挥）1人、大锣1人、大钹1人、打鼓1人、小锣1人（不经常用），如果遇到开打

的时候,就需要打大鼓(1人,一般不用)。头架(高胡领奏)是粤剧乐队中最重要的。扬琴、琵琶、唢呐、喉管、笛子(竖笛、横笛)、色士风、大提琴,这七件是粤剧乐队中必备的。有的乐队中还配有中胡、筝、大阮。乐队演奏员大部分是从粤剧学校毕业,从业人员比较稳定,生源也比较充足。吹口(吹唢呐)有点短缺。

演员共70—80人。一个演出团配备35人,一般省级大型戏曲文艺团体的配置是这样的:女演员16个人,男演员18—20人。演员的生源主要来自粤剧学校,近十年来,生源主要是粤西的学生,广州话说得不太标准,广州市的生源不太多。

舞台队共16人,包括布景(即装置)4人、灯光4人、音响2人、服装2人、道具2人、化妆2个。

一个演出团大约65—70人左右,包括演员队、乐队、舞台队等,行政管理团长、副团长,联系演出的业务经理,行政人员(导演、杂工、字幕共4个人)。

(三)剧团的演出

剧团常演的保留剧目有:《搜书院》、《宝莲灯》、《秦香莲》、《梦断香销四十年》、《狸猫换太子》(改编自上海京剧上、下集)、《唐宫香梦证前盟》、《观音情渡韦陀天》、《伦文叙传奇》、《柳毅传书》、《锦伞夫人》、《魂牵珠玑巷》、《碧海狂僧》、《洞庭良缘》、《红梅记》、《山乡风云》、《范蠡献西施》、《君子桥》、《红丝错》、《百花公主》、《雾锁东宫十八年》、《刘金定斩四门》、《梅开二度》、《宋皇告状》、《黄飞虎反五关》、《蔡文姬》等,新编剧目有:《南海一号》、《青春作伴》、《风云2003》、《梦·红船》、《还金记》、《白蛇传·情》、《决战天策府》。

演出方式,按演出场地分,有正规剧场、民间广场式演出(分为有固定舞台演出,观众露天;为演出临时搭建的舞台)和送戏上门的小礼堂、进校园的操场、敬老院及惠民服务的社区广场等。按节庆分,有国家的传统或法定节日及艺术节、地方戏曲会演等;有庆典,

如个人的喜庆活动,在社区或乡镇配合节庆、逢神诞赛会,新庙落成,祭祖酬神等活动进行粤剧演出等。按出资方的不同可以分为:政府出资,政府预算,出资,以丰富民众生活;走市场,包括村镇市场由镇政府出资、村出资、个人出资和城市市场,卖票、包场演出。

粤剧在海外演出市场很大,我国香港、澳门地区和新加坡、美国、加拿大等国家经常性地邀请广东粤剧院去演出,都是商业演出,没有用国家财政补助。在涉外演出的批次、人次上都居于全国戏曲演出团体之冠。但随着海外老年观众的减少,年轻观众对粤剧的接受还未建立以及在政府资金的资助下其他地方戏曲院团涉外演出的增加,抢夺了粤剧的演出市场,因此近几年来粤剧海外市场有萎缩之势。

表4 2010—2012年广东粤剧院涉外演出①

年份	批次	人次	国外演出批次、人次	我国港、澳、台地区演出批次、人次	演出场次	外汇收入(美元)
2010	85	819	新西兰、新加坡、加拿大、美国、澳大利亚等国家演出共9批;演出人次共116人	香港、澳门共76次,涉外人数共703人次	51场	13.4万元
2011	80	766	新西兰、新加坡、加拿大、美国、澳大利亚等国家演出共11批;演出人次共43人	香港、澳门演出共69批;演出人次共723人	37场	11.93万元
2012	66	949	新西兰、新加坡、加拿大、美国、澳大利亚、菲律宾、塞舌尔等国家及地区演出共10批;演出人次共81人	香港、澳门、台湾演出共56批;演出人次共868人	33场	9.57万元
总计	236	2 397	240人次	2 157人次	121场	34.9万元

① 此表由广东粤剧院提供。

春班①：80年代，春班的演出主要集中在珠三角，如番禺、南海、顺德等地，而东莞最多，戏金6 000元至1万元/场。90年代至21世纪初，随着经济的发展，粤西的演出收入占粤剧院演出收入的半壁江山。因为一批粤西的老板从小在村里看粤剧长大，出外经商富裕后，在村里修路、盖新房子，愿意请大班到家乡来演出，演给乡亲们看。省城大班演出，邻近村庄几万人来看戏，车水马龙，蔚为壮观。

春班演出地区的变迁，与当地的经济发展有关，1978—1989年，是东莞厂矿企业发展最繁茂时期，粤西此时经济欠发达。近几年，粤西的老板增多，东莞的厂矿企业搬走。

无论是城市剧场还是乡村广场演出，海外演出，观众多以中老年为主，偶有些剧目是针对年轻观众群体的，如《决战天策府》就比较受年轻观众欢迎。

演出剧团每年必须要完成130场/年/团的演出，近年来是90场/年/团。春班，春节前8—10场演出，年后14—15场，春班平均30多场/团，秋班②15场/团。

近几年，受政策的影响，不提倡举行大型的庆典，另外乡村演出因观众太多，考虑到安全问题，因此粤剧的乡村演出、春班、秋班的演出相比较以前有所减少，但还是尽量让粤剧观众能在家门口欣赏到高水平的演出。

（四）剧团的收支与分配

戏金因演出时段、演出的院团、演员、演出场次的多少而不同，

① 一般指春节前十天至元宵节前后近一个月的演出时间。"春班戏"是老广过年的重要"年例"之一，尤其是珠三角及粤西地区，都有"过年看大戏"的习俗。"无戏不成年"，过年时若无大戏看，则这个年就好像过得不完整。一台大戏开锣，邻里乡亲汇聚在一起，互相拜个年，道个吉祥，共享过大年的节日气氛，其乐融融。

② "秋班戏"指中秋期间的演出，是除了"春班"外的另一个商演的密集期。

如春节期间是演出的旺季,戏金相对于平时会略高。大佬馆和青年演员的戏金也是不一样的。一团主要是由丁凡、蒋文端、文汝清、麦玉卿等知名演员组成,二团主要是由曾小敏、彭庆华等青年演员组成,因而一团和二团的戏金也是不一样的。演出三场与演出两场的平均每场的戏金是不一样的。演三场平均6万元/场是可以的,但演两场平均起码要7.5万元/场,因为运费太贵了。戏金最低的平均6万元/场,8万元、12万元、20万元都有演过。春节,平均8万元/场。一团平均8万元/场,二团平均6万元/场。

广东粤剧院属于公益二类单位,财政拨款60%,国家鼓励多演出、多服务、多创收。演职员的绩效按工分分配。根据每个演员的资历、能力、贡献、岗位的轻重、票房、市场的号召力来分配每个人的薪酬,集体讨论决定个人的分数,平均13分,最高15分,合同工8—9分,主要演员、大佬馆30分(国家规定可以翻三倍)。作为演出实体的一团、二团实行一级管理、二级核算。每个团因演员的号召力、受欢迎的程度不同,分值是不一样的。演出收入或每场包场的钱,除掉开支和运输费,剩下的除以一个团的总分,得出多少钱1分,大约平均20—60元/分,乘以演员的个人分数,就是演职人员的绩效工资。

表5 2012—2014年剧团的演出和收入[①]

年度	演出场次	商业演出	公益演出	海外演出	演出收入(万元)	政府专项拨款(万元)
2012	225	194	18	13	1 463.6	478.1
2013	251	204	40	7	1 359.3	1 108.3
2014	242	188	45	9	1 187.3	1 026

① 此表中的统计数据来自《2016年广东粤剧院戏曲普查报告》,由广东粤剧院提供。

从以上数据显示,粤剧还有一定的市场,近些年来,商演有所减少,公益性演出增加,政府专项拨款增加。国家颁布了一系列扶持地方戏曲发展的措施后,对粤剧的扶持力度增强,但剧目创作的制作演出成本也在逐年增加,粤剧团还需要创作出好的剧目开拓市场,以增加演出收入,同时还需政府一定的资金扶持。

(五) 剧目受欢迎或受冷落的原因分析

近年来,广东粤剧院会根据不同的市场需求生产和演出不同的剧目,采取多样化的原则:下乡演出多演出传统剧目,因故事性较强而受到老百姓的欢迎,此类剧目占团里演出的 70%—80%;政府倡导,传递社会正能量,为意识形态服务的剧目占创作演出剧目的 10%;为吸引年轻观众而创作的戏占 10%。以具体的剧目为例,分析剧目受欢迎和受冷落的原因:

(1) 剧中主演有名角的号召力,同时挑选演员适合演的剧目,《搜书院》是马师曾、红线女的代表作,《柳毅传书》是罗家宝虾腔的经典,《伦文叙传奇》是丁凡、蒋文端的代表性剧目。

(2) 故事吸引人,有名曲流传,有经典的唱段在观众中传唱、学唱,如《柳毅传书》《梦断香销四十年》《情僧偷到潇湘馆》等。

(3) 音乐、语言、故事具有浓郁的地域特色。20 世纪 50 年代创作的现代戏《山乡风云》,由红线女、罗品超、罗家宝主演,杨子静、莫汝诚编剧,故事很有广东地域特色,增加了粤地民间曲调,朗朗上口,易学易唱。全国很多剧种进行移植。

(4) 适应时代的观众审美要求,用新的表现手法诠释经典,吸引更多的年轻的观众走进剧场。如新编《白蛇传·情》,演员曾小敏能文能武,"盗草""水斗""断桥"等折子戏充分展现了演员的技能和功底。加入了新潮音乐,音乐动听、故事动人、配以优美的歌舞,唯美、写意的舞台场景,将经典的传统剧目以新颖现代的方式呈现,受到年轻观众和中老年观众的喜爱。

（5）传承粤剧南派独特的表演技艺,具有鲜明的粤剧特色。如新编粤剧《梦·红船》演员彭庆华文武生功底扎实,运用了粤剧南派的南拳、木人桩、高台照镜等高难度表演技艺,讲述粤剧艺人红船弟子的生活,恢复粤剧传统的表演程式。

（6）《风云2003》是为了纪念抗击非典十周年而创作的剧目,许多医务人员看后因忆起那一段艰难而奋斗的日子,热泪盈眶。

不同的剧目有不同的共鸣人群,粤剧院探索各种形式风格的剧目以吸引不同人群的观众。粤剧走市场的多还是传统的剧目,观众接收传统伦理教育、爱听传统的粤剧曲调。一些新编的应景之作,如《风云2003》等剧目,传统的粤剧观众不大愿意购票来看,因而用戏曲的形式去表现现代题材,还有许多的探索空间。

四、粤剧和粤剧院所面对的问题

通过以上论述分析可见,无论是作为剧种的粤剧,还是粤剧创作生产的重镇、代表粤剧艺术表演水平的粤剧院,在传承和发展粤剧方面都面临着许多的问题,作为剧种载体的艺术剧团,解决好了艺术剧团的问题,剧种的问题也会迎刃而解,是同质问题的两面。

（1）熟悉粤剧曲牌、音乐的粤剧编剧、作曲（音乐唱腔设计）人才极为缺乏,影响了粤剧剧目的创作。粤剧由十大行当精简为六柱制,现在多为生旦戏,粤剧行当的减少导致粤剧的单一和萎缩,传统技艺日益退化导致粤剧表演水平的下降。

（2）电视、电影、互联网等多元化的娱乐形式给传统粤剧艺术带来了强烈冲击,直接影响了当代人们的生活方式和娱乐生活,粤剧不可避免地退出了大众娱乐的主流,导致粤剧市场的萎缩。

（3）粤剧观众的老龄化明显,影响粤剧未来的发展。

（4）艺术生产成本增加。随着物价的上涨,排演新剧目,成本从三四十万元到几百万元,如果是排演大型新剧目,剧团往往要聘

请名导演,光导演费就需要数十万,现在往往是团队工作,聘请一名导演就等于要聘请该导演所指定的整个团队。创作成本如此之高,使不少文艺院团不敢轻易排演新剧目,也导致创作的下降,观众的流失。同时文艺院团作为演出团体,除了有固定剧场的院团外,其他院团每次演出都需要租借剧场,而普通剧场的场租费就需要两三万元一场,好一点的剧场达五六万甚至十多万元一场。与此同时,随着从业人员平均收入水平的提高,演出的直接成本也迅速提升。创作成本和演出成本的高昂,与剧团经营所获的市场回报不成正比,剧团投入产出严重失调。不可否认,近年来随着政府对文化事业的重视程度增加,经费投入加大。但是,另一方面,高投入并没有产生应有的效益,剧团排演的新剧目,往往得不得市场的认可,演出场次少,观众不愿意买票去看,甚至剧团为了达到演出场次而采用赠票的方式以吸引观众入场观看,在破坏市场秩序的同时,也使政府的投入难以得到回报。

(5)优秀演员的培养。戏曲是"角"的艺术,没有优秀的表演人才就没有粤剧的市场号召力,影响剧团甚至是剧种的生存和发展。

(6)乡村的节日、庆典的演出占了粤剧市场份额的相当大的比例,而城市的市场却不是很乐观,粤剧的都市化和吸引都市的观众买票走进剧场,使其重新成为市民娱乐方式的一种是粤剧发展的方向。海外市场也多是由民间性的主办方邀请的商业演出,但未突破华人社区或华人观众群的局限。粤剧除广东、广西外,其他外省市场非常有限,突破粤语方言的限制,具备一定的全国市场号召力也是粤剧努力的方向。

五、对粤剧、粤剧团发展的建议

正如前面所分析,针对粤剧、粤剧团在发展中存在的问题,提出发展的建议与策略,以供粤剧团和当地政府及相关部门参考。

（一）粤剧院与粤剧学校、艺术学院或大学应针对粤剧稀缺的人才进行联合培养

现在要赶紧培养粤剧的编剧、粤剧作曲，要使培养对象既具备通识知识，又精通粤剧专业技能。

（二）整理、复排粤剧传统剧目、传统技艺、表演程式、古老排场

通过恢复粤剧各行当及各行当的表演技艺，来丰富粤剧的表演，恢复它的传统风貌，保留其传统的表演风格和特色，同时演员也在此过程中得到锻炼和培养，提高了表演技艺，传承了粤剧艺术特色。

（三）培养优秀青年粤剧演员

"角"是以表演艺术为中心的戏曲票房的名片，对优秀演员的培养就是培养剧种的戏迷和观众。把有潜质的青年艺术人员培养成表演艺术家，是一个长期有序的过程，需要一系列的人才培养计划和实施方略，如"以老带新""名师授徒""青年艺术专场"等，给予青年演员更多担纲主演的机会。设立青年粤剧艺术人才培养基金，以长期支持人才培养计划的实施。

（四）努力解决粤剧观众的老龄化问题

粤剧的演员需要以老带新、以师带徒的传帮带的代代传承，同样，观众也需要传帮带的代代传承。没有观众的戏剧是一场无意义的自导自娱的喧哗，而恰恰此种情况在新编剧目的演出中相当普遍地存在（不仅仅是粤剧如此，很多剧种都存在此种情况），坐在剧场中的多是主办方和演出方请来的领导和专家以及圈内人员的各种赠票，真正的市民观众却很少。要想吸引观众买票进入剧场并留住粤剧观众，首先是要站在观众的立场上进行剧目创作，创作

观众喜闻乐见的好剧目,针对不同的观众群,创作多样化的剧目,而不是为了取媚领导和获得奖项。

要着力培养年轻观众,在新编创的剧目中,不断融入年轻人的审美元素,如与网游首度合作的粤剧《决战天策府》、新编粤剧《白蛇传·情》受到了年轻人的喜爱。粤剧进校园,让大、中、小学生了解粤剧,学会欣赏粤剧,在耳濡目染中喜爱粤剧,喜爱中国传统文化。并且与各大、中、小学校共建粤剧文化艺术教育基地,不仅在青少年中宣传、推广、普及粤剧知识,同时进行粤剧艺术教育(乐器、表演),培养爱好者甚至是从业者。

(五)尽量培养和使用本剧团的创作人才

使用本剧团的编剧、导演、舞美设计,可以减少创作剧目的成本,同时也锻炼培养本剧团的创作力量。关于新剧目创作、演出成本的高昂与市场回报低的矛盾,先要做市场调研和市场分析,选择观众喜爱的题材进行创作,可以进行小剧场的粤剧实验。关于精品创作(有些是为社会主义服务的政治戏)和市场需求的矛盾,艺术地再现和表现生活,融思想性、艺术性、观赏性为一体,赢得艺术(包括思想宣传)与市场的双赢。

国家设立艺术基金进行专项创作的资金扶持,那么在省的层面也应该成立相应的艺术创作专项资金,并进行市场演出的监督,不仅关注立项,更要关注演出的实际效果与市场的经济效益,不仅唯思想性,也要考量其市场性。现在很多剧目的立项,更多的在乎它的思想即意识形态的宣教功能而忽视了戏曲的娱乐、审美功能,更忽视了它的市场前景和市场回报。现在很多立项排演的戏,演几场就刀枪入库,甚至演几场赔几场,越演越赔,不仅造成资源的浪费,而且会流失更多的观众,在娱乐方式多元的今天,戏曲会更边缘化。建议政府部门在进行剧目立项时应增加剧目市场评估一项,作为立项的重要考核指标。

（六）乡村、城市、海外三级市场的培育

粤剧目前在城乡庆典中是最受欢迎的艺术品类之一，起源于草根的粤剧艺术在广大的乡村仍有顽强的生命力，能经常看到其活跃的身影。但粤剧不能满足于作为城乡庆典、祭祀活动中的"调味品"，应注意其作为艺术品的独立品格，应借助这些平台用精湛的艺术吸引观众。培育城市市场是粤剧现在最紧迫的任务，应以较高的艺术水平和思想深度吸引城市知识阶层观众，让粤剧重新赢得广大市民观众的喜爱。海外市场多是民间性的邀请演出，由政府主导的涉外文化交流演出十分缺乏。外省的演出也多是参赛或者参加展演的演出，粤剧的海外巡演较少，这样不利于粤剧的推广传播。建议地方政府要大力扶持、组织粤剧到国外及省外作适当的巡回演出，以扩大粤剧的影响力，提升粤剧的艺术品格，使粤剧能突破粤地方言、种族、地域的限制，扩大粤剧的演出市场范围和受众面。另外，引导城乡数以千计的私伙局的发展是粤剧市场培育的广泛的群众基础。

一个剧团的剧目是根，演员是本，针对性生产出好剧目，才是演出院团生存发展的根本道理。戏行有一句话：有戏则生，无戏则死。有好戏，有好的演员，剧团则生；没有好戏，没有好的演员，剧团则死。

参考文献

[1]　《粤剧大辞典》编纂委员会.粤剧大辞典[M].广州：广州出版社，2008.
[2]　赖伯疆，黄镜明.粤剧史[M].北京：中国戏剧出版社，1988.
[3]　郭秉箴.粤剧艺术论[M].北京：中国戏剧出版社，1988.

（广东粤剧院陈奔副院长为此文的写作接受调研并提供资料，谨致谢意）

甘肃成县秦腔剧团现状调查

杨 敏 刘元杰

摘 要：甘肃省陇南市成县秦腔剧团成立于 1955 年，曾在 20 世纪 50 年代呈现出繁荣景象。而目前则出现正式在职人员少，临时人员多，演职人员流动性大，老年演员多，青年演员少，演员断层严重的困境。当剧团演出时，演员难以凑齐，很多剧目难以演出，演出的质量也难以保证。剧团的演出主要服务于本地庙会或传统节日。所演出的多是传统剧目，而很少演出新编戏。观众大多数是中老年人。成县剧团现在每年获得财政拨款 5 万元，主要用于离退休人员的工资、医疗费以及在编职工 20%的工资，其余靠演出收入支付，生存环境极为窘迫。

关键词：成县秦腔剧团　生存现状　调查报告

成县隶属于甘肃省陇南市，人口约 27 万人，现只有一个秦腔剧团，即成县剧团。剧团由成立于 1955 年的成县旭光剧团发展而来，当时的成县旭光剧团由县委宣传部组织成立，乔在堂为团长，王殿臣为副团长，剧团不断吸收艺人，文武乐队齐整，演出行当齐全，排演传统戏《状元媒》《玉梅绦》和现代戏《梁秋燕》等剧目，艺术质量较高，曾在 20 世纪 50 年代呈现出繁荣景象。剧团还招收学员随团培养。1959 年，该团宁亚夫主演的《打镇台》、魏生荣主演的《五台会

* 杨敏(1983—)，艺术学硕士。甘肃天水师范学院讲师。专业方向：戏剧戏曲学。刘元杰(1991—)，甘肃天水师范学院戏剧影视文学专业本科在读。

兄》获天水地区表演奖。随着各类政策的变化,演员不断流失或者转行,剧团也一再更名,该团先后被命名为:徽成县秦剧团、成县秦腔剧团、成县文工团,现为成县秦腔剧团,通常称为"成县剧团"。

一、演职人员老龄化

成县剧团演职人员并不多,正式在职人员少,临时人员多,演职人员流动性大。老年演员多,青年演员少,演员断层严重,剧团持续发展没有保障。为了更直观地介绍成县剧团演职人员情况,笔者将1955—1956年与2015—2016年剧团在岗演职人员制成表格进行对比,如表1、表2所示。

表1 2015—2016年成县剧团演出演职人员

姓 名	性 别	分 工	职 务
宁亚夫	男	生	团长
乔在堂	男	生	副团长
王殿臣	男	生	副团长
杨德山	男	净	在职
黄世玉	男	生	在职
贾 凯	男	丑	在职
刘先汉	男	生	在职
张建民	男	生	在职
王新民	男	生	在职
何俊义	男	末	在职
挞俊祥	男	生	学员
贾玉梅	女	旦	学员

续 表

姓 名	性 别	分 工	职 务
闫自昌	男	文乐队员	在职
汪作舟	男	文乐队员	在职
王富国	男	文乐队员	在职
李先桂	男	武乐队员	在职
张希元	男	武乐队员	在职

表2 1955—1956年成县剧团演出演职人员

姓 名	性 别	分 工	职 务
潘亮亮	男	老生	团长
张建民	男	须生	副团长
张一发	男	花脸	在职
邓 祥	男	须生	在职
朱 玲	女	小旦	在职
何俊生	男	小生	在职
王 芬	女	青衣	临时
张花兰	女	青衣	临时
张爱民	男	花脸	临时
陈 凤	女	小旦	临时
张高强	男	花脸	临时
荣卓华	男	司鼓	临时
刘德义	男	琴师	在职
刘志国	男	琴师	临时
闫 鹏	男	箱管	临时

1955—1956年,成县剧团中在职人员占剧团总人数的88%,另有2名学员,文武乐队齐全。60年后,当地人口数量翻了几倍,而剧团规模却变小了。2015—2016年,成县剧团在职人员仅剩7人,占全团人数的46%,其余都是临时演职人员。临时演员往往是兼职演出,大多数时间从事其他工作,空闲时演出,有的临时演员农忙时节还要回家种地。当剧团演出时,演员难以凑齐,很多剧目难以演出,演出的质量也无法保证。

　　造成剧团演员流动性大的主要原因,是工资收入较低。2016年,成县剧团人员的平均工资约800元,远远低于当地的平均工资水平。2009—2015年,在职(有编制)人员越来越少,临时演员的工资与福利难以保障,也使得演员难安其业。该团团长表示:"由于经费方面的困难,剧团除了在职职工人员以外,已经无力负担其他人员的福利待遇,以前的好几个演员都已经跳槽,留下的是有编制的本地中老年人。"

　　剧团现有在职人员的年龄,大都在五十岁左右,老龄化严重,演员文化程度偏低,青年演员基本没有,出现严重的断层。为了培养青年秦腔演员,成县剧团曾于2009年开办了戏曲学校,落址黄陈镇,开办之初,有不少青少年学员前来学习,仅仅三五个月,因练功辛苦,前景黯淡,学员陆续退学,戏校也因此关闭。

二、剧团以乡镇庙会、节庆性质的演剧为主

　　成县剧团演出地点主要以本县抛沙镇、小川镇、红川镇、店村镇、王磨镇、纸坊镇、黄陈镇、陈院镇、鸡峰镇、索池镇、苏元镇为主,乡镇演出约占全年演出的80%左右。以2015年为例,成县剧团

在成县抛沙镇、小川镇、红川镇、店村镇、陈院镇、鸡峰镇、索池镇演出共计场次 120 余次,县城演出 8 次。

表 3 2016 年 1—5 月成县剧团演出表

演 出 地 点	时间(农历)
成县文化广场	正月初十
成县抛沙镇	正月十三
成县下峡村	2 月 2 日
成县小川镇	2 月 13 日
成县泰山庙	3 月 24 日
成县西峡村	4 月 4 日
成县鸡峰镇	4 月 26 日
成县黄陈镇	5 月 5 日
成县红川镇	5 月 16 日

20 世纪 50 年代,成县剧团属于非营利性质的事业单位,既承担着当地的文化宣传工作,又是传统文化的传播者。如今,成县剧团的演出活动,主要服务于农村乡镇的民俗活动,一般都是为本地庙会或传统节日服务。主要的民俗活动从每年正月十五开始,一类为庙会演出,如神佛诞辰的神佛会;另一类为传统节庆演出,如中秋节、元宵节等。

(一)庙会演出

成县庙会性质的演出,从农历三月初三开始,有五龙山庙庙会、小川镇西峡村庙会、泰山庙庙会、红川镇金莲洞庙会、鸡峰山庙会等。

以泰山庙庙会来说,泰山庙的主神是东岳泰山大帝,成县泰山庙每年三月二十五日前后开戏,庆祝东岳大帝圣诞。在庙会开始前,庙会主持人选定演出剧目,演出7—8天,一天两场,12点开锣,第一场13时30分开始,第二场20时开始,人们上午来到泰山庙,拜佛上香进行佛事活动,12时30分演员化妆,乐师试音,打头鼓,13时演员准备,观众围坐演出场地,演出正式开始。

(二)传统节庆演出

成县剧团节庆演戏的有:元宵、七夕、中元、元旦。节气演戏的有:小满、芒种、立秋、冬至。以传统节日、节气开戏是成县剧团历年流传下来的传统。以元宵节为例,除了纪念旧年的结束、新年的开始,成县还有正月十六游百病的习俗。按照风俗,正月十六这一天,家家户户到成县抛沙镇抛沙河散去百病,剧团于正月十三开戏,先在县城搭台演出,到正月十六则到抛沙镇演出。

20世纪50年代起,成县剧团演出的戏台一般是临时搭建的,乡镇空地、村口打麦场都是很好的搭台场地,很少有固定的剧场,更少有室内的专业剧场。2000年以来,剧团演出场地从临时搭台向固定戏台转变。借着乡镇文化设施建设的东风,各乡镇村庄陆续建起室外舞台。据统计,成县所辖14镇3乡,固定舞台共26个。以抛沙镇为例,共有舞台4个,分别在乐楼村、广化村、五龙山和强坝村。

三、演出传统剧目与观众的老龄化

(一)演出传统经典剧目

成县剧团目前演出的剧目主要是传统剧目,几乎没有现代戏,也没有新编戏。经常演出的剧目如表4所示。

表4　成县剧团演出剧目统计

全本戏	《火焰驹》《铡美案》《大登殿》《玉堂春》《十五贯》《三滴血》《窦娥冤》《周仁回府》《辕门斩子》
折子戏	《牧羊》《断桥》《别窑》《探窑》《赶驾》《放饭》《祭灵》《拾黄金》《白逼宫》《三出头》《斩秦英》《拾玉镯》《打銮驾》《五福寿》《九江口》《临潼山》《苏三起解》《香山还愿》

经常演出传统剧目，并非完全是无力编排新剧目。2014年，甘肃省陇剧院和成县剧团合作的《西峡长歌》，是当年甘肃唯一入选全国地方戏优秀剧目展演的作品，受到戏剧界专家的高度评价。但投资了上百万元的获奖作品，笔者调查时，几乎无人知晓，究其原因：一方面，是简陋的演出条件无法演出新编戏；另一方面，是观众更认可传统剧目，而不喜欢新编剧目。

（二）观众老龄化

1977年，"在县城首演时，每天3点钟后，体育场里放满看戏人占位的凳子，每场收入500多元，观众达万人。真是人山人海，热闹非凡，只《十五贯》一剧的演出，就收入1万多元。"这是《成县文史资料选辑二》中所记载的盛况。而今，观众稀少，尤其是城镇观众更少，乡村观众也多为老年人。在采访中团长潘亮亮表示："以1995年为例，只要听见哪个地方有戏，邻头隔很远的村里人都会赶来看戏，尤其是晚上，天还没有黑，人们早早吃完晚饭就到戏台子底下等着，戏不唱罢，没有人回去。现在看戏的人，大多数都是中老年人，几乎没有青少年，为什么要到乡镇唱戏，就是因为现在只有乡里的中老年人才愿意站在戏台子下完完整整地看完整场戏。"

2016年正月十六，成县剧团在抛沙镇乐楼村演出，演出剧目为《苏三起解》与《辕门斩子》。笔者现场采访，当天观众人数约为400人，青年观众多带着凑热闹的心态，到场半小时后便陆续离开，看完整场戏的大多为中老年观众。仅有的一些中年人，也是带

小孩玩耍而留下来的。

笔者走访观察,成县戏曲爱好者以中老年为主,青年观众很少。青年对于传统戏曲知之甚少,戏曲的文化艺术魅力又没有得到有效的宣传,加上县级剧团演出的艺术水平不高,县级剧团几乎失去了青年观众群体。相对而言,老年人空闲时间多,又难以接受当下时尚的娱乐方式,只能看懂戏曲的表演方式,遂成为乡镇戏曲演出的主要观众群体。

四、困窘的经济状况

成县剧团现已改制为民营单位,自主经营,自负盈亏。每年只能获得少量的财政补贴,其余全靠演出收入。调查中,团长潘亮亮说:"2004年是比较好的时候,当年财政补贴30万—40万元,演出收入30万元,工资和各项费用开支60万元,还能剩余,过年时给职工发点福利。"2007年,成县剧团在县城唯一的固定舞台被拆除,2008后,财政拨款逐年下降,收入全靠演出。剧团提供了一份2016年3—5月的收入情况,如表5所示。

表5　2016年3—5月成县剧团收入情况

剧团款项来源	金　额	日　期
财政拨款	5万元	2016年3月15日
演出收入	1.5万元	2016年3月3日
演出收入	1.3万元	2016年3月21日
演出收入	1.3万元	2016年4月16日
演出收入	1.3万元	2016年4月27日
演出收入	1.2万元	2016年5月6日
演出收入	1.3万元	2016年5月23日

因文艺演出团体差额拨款的政策，成县剧团现在每年有财政拨款5万元，主要用于离退休人员的工资、医疗费以及在编职工20％的工资，其余靠演出收入支付。剧团人员职称不同，有的是属于在编人员，有的是临时演员。因演出剧目不同、工作时间不同，剧团演员的工资按照主角、助阵、串场、龙套划分等级，分几十到三百元不等，以日结算。

在调查中，笔者发现成县剧团演出性质单一，大多是庙会、民间节庆性质演出，演出剧目单一，可演剧目非常有限，几乎无力编排新戏。且演员老龄化严重，老中青演员断层，几乎是惨淡经营。采访中，剧团被采访人流露出对政府财政拨款的依赖心理，寄希望于政府更多的扶持，这虽然不值得鼓励，然偏僻县区的剧团生存环境确实是极为窘迫的。

参考文献

[1] 王培忠. 成县文史资料选辑二[M]. 北京：中国文史出版社，1998.
[2] 高有鹏. 庙会与中国文化[M]. 北京：人民出版社，2008.
[3] 彭恒礼. 元宵演剧习俗研究[M]. 广州：广东高等教育出版社，2011.
[4] 宋希芝. 戏曲行业民俗研究[M]. 济南：山东人民出版社，2015.

老巷子里的秦腔传承基地
——宁夏固原市隆德县秦腔剧团调研报告

刘衍青

摘　要：位于六盘山下的宁夏固原市隆德县秦腔剧团，是一家民营剧团，剧团承担着为固原及周边地区农村百姓演出的任务。其演出跨陕、甘、宁三省十六县，每年演出300—400场，以庙会戏为主。剧团长期坚持基层演出，坚持秦腔艺术的传承与宣传，建立了秦腔戏曲文物展览室，参加"戏曲进校园"活动，深入中小学演出，得到了中宣部、文化部的表彰。目前，剧团资金困难，运营维艰，演员生活条件艰苦、工资薪酬微薄、演出方式相对单一。建议政府给予资金支持，剧团需要在演员培养、表演技艺、管理水平等方面改进、提高。

关键词：秦腔　宁夏　隆德　剧团

一、走进老巷子里的宁夏隆德秦腔剧团

走进宁夏隆德县梁堡村老巷子七号、八号院内，迎面便是浓郁的戏曲文化元素，墙上彩绘有《花亭相会》《三娘教子》《桃园三结义》《三对面》《杀庙》等剧目的经典场景，如同戏曲海报。譬如《杀庙》，便是韩琪身着戏服、手持钢刀，他的对面跪着一身黑衣、哀哀

* 刘衍青(1976—　)，文学博士，宁夏师范学院教授，研究方向：明清文学与地方文化。

[基金项目]本文为宁夏回族自治区人文社科重点研究基地固原历史文化研究中心资助成果。

可怜的秦香莲和一双儿女,感人的情节浓缩于墙面;《桃园三结义》为刘备手牵关羽、张飞,红脸的关羽一袭绿袍,黑脸的张飞威武勇猛,画面颇为形象生动。除了秦腔经典剧目的介绍外,墙面上还绘有文乐和武乐的各式乐器,不失为了解秦腔的好方式,似乎比实物更吸引过路行人的目光,因为水墨画与古典戏曲有着天然的姻亲关系,两者结合,让人们恍惚间以为走进了剧场,唤起大家深入了解秦腔这一古老剧种的愿望。其实,这里是位于宁夏南部山区——固原市隆德县的一条古老的街巷,当地人称其老巷子,这条巷子里保存有宁夏南部地区的古老民居、传统饮食、砖雕文物和丰富的民俗风情。隆德县政府在这条巷子里专门留出两方庭院,作为隆德县秦剧团的"生存"之地。这两个院子占地约300平方米,院落大门上有现任隆德副县长周建设题写的对联:横联"梨园春秋",上联:"乾坤一台戏请君更看戏中戏",下联:"俯仰皆身鉴对影莫言身外身"。院子坐北朝南,"上房"冬暖夏凉,在当地一般都由家中老人居住,而这两个院子的上房是专门陈列戏曲文物的展室,足见剧团管理者对戏曲文物的珍视。上房的门檐上方醒目地写着:"秦腔传承基地"几个深蓝色的大字,沉稳而坚定,双扇门两边的墙面上一左一右绘有关公和包公的脸谱。两个展室各有三间打通的平房,一间房里,当中地上摆放着一面鼓,据说已有百年的"演出"经历,鼓面斑斑驳驳颇有沧桑感,鼓肚上的红色漆皮多已脱落。正面墙上挂着秦腔表演所需的乐器,有板鼓、堂鼓、二胡、板胡、铰子、铙拨、大提等。每一件乐器都有着收藏故事和不平坦的演出史。左、右两侧的墙面上挂着演出服,共有30多件,每一件至少都有近半个世纪的舞台演出"经验"。剧团团长梁瑞指着一件戏服告诉我们,这是一件蟒服,上面的绣品全是手工制成,是苏州出产的苏绣,有较高的收藏价值,曾有人出高价想要收买,他拒绝了,他说陈列在这里是为了让更多的人近距离地了解秦腔,进而热爱秦腔、传播秦腔。然而遗憾的是,这些戏服挂放密集,每一件戏服只有简

单的编号,没有具体介绍,也没有用玻璃框保护起来,参观者可以随意触碰,长久以往,对戏服必然会有损坏,因此,需要更合理、科学、规范的戏曲文物陈列室。

除了戏服、乐器外,陈列室还保存有新中国建立以来的部分秦腔剧本(包括几本演出手抄本)、"文革"时期景德镇烧制的革命样板戏磁盘十余只,磁盘上印有京剧《沙家浜》《龙江颂》《奇袭白虎团》《白毛女》《红灯记》《智取威虎山》、芭蕾舞剧《白毛女》《红色娘子军》中的剧照。梁团长高兴地告诉我们,来"秦腔传承基地"参观的客人总是很有兴趣地驻足拍照、观看。但是,这些剧本和磁盘不是陈列在展柜中或展台上,而是摆放在一面土炕上,土炕虽然没有煨热,但依然能闻到浓烈的炕烟味,征得梁团长同意后,我拿起一个剧本,炕烟味直冲鼻子而来,炝得人赶紧放下。问梁团长为什么没有置办专门的展柜时,他踌躇着说:"经费是主要原因,还有时间,这个团是民营,大小事情都是我自己做,聘来的演员不管这些杂事,也不懂,他们只负责演戏。"

老巷子七号、八号院里的戏曲文物陈列室虽然简陋,但还是令人震惊,没有想到一个在生存线上挣扎的民营剧团,竟然注重收集戏曲文物,并且能够引起政府部门的重视,在旅游景点老巷子划拨出两个院子,供剧团专用。展室外面的墙上挂着甘肃、宁夏秦腔名家的剧照或生活照,有窦凤琴、柳萍、李小雄等人,他们都是中国戏剧"梅花奖"的获得者,有的还是二度"梅花奖"得主,这对剧团的演员是一种鼓励。演员们住在这两个院子里,东、西房是演员宿舍和厨房,宿舍里是高低架子床,十分拥挤,让人想起工厂里的宿舍。我进女生宿舍看到,地下电线左一根右一根,床上被褥堆积。一个年轻的女演员扎着马尾辫,看上去像个学生,正蹲在地上烧开水,手里拿着一袋药,说感冒了,今天上午还有演出,得吃包药。问她年龄,她说17岁,刚从艺术学校秦腔班毕业。另一个女演员则坐在床上化戏妆,见她很专注,便没有打扰。出了宿舍门,看到一个

演员正蹲在屋檐下化妆，她头上搭一条湿毛巾，脚下塑料袋里是化妆粉，粉扑黑乎乎的，她拿出粉扑，往石台沿上拍了几下，便开始抹粉，然后上胭脂，接着便勾眼睛，一会儿工夫，脸的轮廓已经出来了。等再见到她时，她已经包好头巾，贴好片子，一身黑衣，俨然《三娘教子》中的王春娥了。我们已经从梁团长处知道，剧团今天上午要去隆德职业中学演出一场折子戏，《三娘教子》是其中一出。清唱的演员化妆简单，有的正在吃早餐，与其说是早餐倒不如说是啃几口馒头或油饼，演员们自己说："吃两嘴垫个肚子，演完职中管饭呢。"剧团里没有车，梁团长已经早早出去，在路上叫出租或者挡个熟人的车。就这样，我们走进了隆德县秦腔剧团，将跟随他们去职中演出。

下面，先简单介绍一下剧团情况：

隆德县人民秦腔剧团成立于 2004 年 10 月，2016 年更名为隆德县人民秦腔演艺公司，为政府挂牌，民营剧团，演出地域为陕甘宁境内。年演出场次达 400 余场。2010—2012 年连续三年被评为隆德县人民政府文化产业先进集体。2012 年，该团入选宁夏回族自治区第三批非物质文化遗产名录；2015 年，被命名为第五批国家级非物质文化遗产代表性项目（秦腔）保护传承基地，被中宣部、文化部、国家新闻出版广电总局评为第六届全国服务农民、服务基层文化建设先进集体。编排导演的新编历史剧《金麒麟》、历史剧《生死牌》、神话剧《万寿图》等，受到广大观众的好评。

二、剧团所在地区的情况

地理环境：隆德县位于六盘山西麓、宁南边陲。隶属宁夏回族自治区固原市。东望关陕，西眺河洮，南走秦州，北通宁朔；襟带秦凉，拥卫西辅，有"关陇锁钥"之称。南北长 47 公里，东西宽 41 公里，全县面积 985 平方公里。总人口 17.64 万人（2016 年），其

中回族人口2.25万人,占总人口的13％。下辖13个乡镇、113个行政村、10个社区,县政府驻城关镇。隆德县生态环境优美,是黄土高原久负盛名的"高原绿岛"和"天然动植物园",森林峡谷、六盘天池等自然景观与伏羲神崖、北魏石窟寺、清朝"左公柳"等人文历史遗址交相辉映,具有发展生态文化旅游产业的独特优势。

历史文化:早在新石器时期,隆德境内已有人类繁衍生息。周为荒服,居西戎,秦属北地郡。汉、三国属安定郡。南北朝属北魏秦州,隋属平凉郡,唐为原州监牧地。宋始有行政建置,初设笼竿城,后以笼竿城建德顺军,属渭州,隶秦凤路。元设德顺州。明设隆德县,属陕西平凉府。清仍属陕西省平凉府,光绪间,编东、西、南、北、中5区。中华民国,隆德县属甘肃省陇东道、泾原道,旋属甘肃省第二行政区。1949年,中华人民共和国成立,全县编47乡,154个行政村,461个自然村。至2016全县下辖10乡3镇,103个行政村,10个社区居委会,总人口18.01万人。2015年以来,隆德县以新丝路经济带建设为机遇,主动融入大六盘生态文化旅游圈,深入挖掘自然生态、人文历史、红色文化、民间民俗、健康养生、休闲观光等资源优势,提升老景点,开发新景区,争取把生态文化旅游业打造成县域经济的支柱产业和对外开放的先导产业[1]。这些措施对秦腔的传承无疑是有益的,在旅游文化中推动秦腔艺术的发展不失为一种好措施。

隆德县历史悠久,文化积淀深厚,自宋设县以来,已有一千多年的历史,是享誉西北的丝路古城和书画之乡,秦腔、杨氏泥塑、高台马社火被列入国家级非遗代表作名录,民间绘画、剪纸等11个项目被列入宁夏回族自治区级非遗保护名录,先后荣获"全国文化先进县""中国现代民间绘画画乡""中国书法之乡""中国民间文化艺术之乡"等殊荣。

[1] 关于隆德县地理环境与历史文化的数据与资料来源于隆德县官网。

艺术渊源：隆德县有良好的戏曲文化环境，除传统剧种秦腔外，还在民间流行着唱词俚俗、表演形式简单的隆德曲子戏，俗称地摊戏。隆德地区地摊戏的起源与酬神戏有直接关系。据记载，明万历十三年(1585)，隆德三泉殿落成，关东、陇东一带百姓参加庙会时，用当地的山歌小调编演故事，娱神娱人[①]。最初演出只限于庙会，有时亦并入社火队，故事内容多为祈福免灾或宣扬因果报应。民间小戏隆德曲子的源起与酬神、娱神有着直接的关系，其主观意图是祈求神灵保佑、驱灾降福，客观上，起到了教化百姓的作用。自此起，庙会成为地摊戏的盛会，庙会期间赶来看地摊戏的不仅有当地百姓，还有与隆德县相毗邻的甘肃庄浪、静宁县人。目前保存的地摊戏剧目有近三十出，如《花亭相会》《韩湘子度林玉女》《狐狸闹书馆》《李彦贵卖水》《打子》《包媒》等，这些剧目有的是从邻县甘肃境内的庄浪、静宁、平凉等地流传而来或本地艺人从这些地方学习而来；有的是民间艺人创作的；还有的是从大戏(秦腔)剧目中选取的。这些地摊戏不是搬上舞台的大戏，演出折戏较多，出场人物较少，因而服装、道具上亦比较简单，生旦净丑的化妆与大戏相近。地摊戏在隆德县的存在要早于秦腔，正如有学者所说"随着大乱弹(即秦腔)传入我县(隆德县)以后，促进了地摊戏在服装、道具、化妆等方面的改进，音乐上的处理较以前细腻、使原始的地摊戏在艺术上渐趋完善"[②]。在电影、电视等新的娱乐形式兴起之前的很长一个时期内，地摊戏与大戏秦腔共同成为隆德县及六盘山地区百姓娱乐的主要剧种。

隆德县农村有着良好的秦腔演出传统，成立于1952年的隆德县温堡公社的农民业余剧团，在"十七年"期间曾排演了秦腔、眉

① 中国戏曲志编辑委员会《中国戏曲志·宁夏卷》，中国ISBN中心1996年版，第8页。

② 付全盛、邹荣《隆德地摊戏概述》，见乃黎主编《宁夏戏曲史料汇编》(第二辑)，1987年，第57页。

户、曲子戏60多本,折子戏100多出,共演出900多场,观众达280余万人次。这一民间观演秦腔的传统一直延续至当代,这也是隆德县秦腔剧团每年演出三四百场的群众基础。除了秦腔、地摊戏,隆德县还有皮影戏剧团,演出不如秦腔剧团多,但也很有特色。

三、剧团的发展历史及演出剧目

隆德县秦腔剧团是一家挂了县剧团牌子的民营剧团,虽为民营剧团,可剧团很有实力,其演出水平超过一般县市级剧团。该剧团团长梁瑞是宁夏隆德县人,原系甘肃省平凉秦腔剧专业演员,后任平凉市崆峒区秦剧团业务团长,2004年,他自置戏箱,创办宁夏隆德秦腔剧团,有演职人员52人,每年可下乡演出400多场,其演出足迹遍及宁夏中南部、甘肃中东部和陕西西北部,深受观众欢迎。该团曾先后四次在平凉市、固原市、华亭县承办西北五省秦腔名家演唱会,曾邀请刘随社、窦凤琴、柳萍、李小雄、张兰秦、梁少琴等名家挂牌演出,盛况空前。

剧团近三年上演的剧目以传统戏经典剧目为主,本戏有:《回荆州》《玉堂春》《下河东》《窦娥冤》《黑叮本》《大报仇》《火焰驹》《劈山救母》《出淮阳》《金沙滩》《大拜寿》《对银杯》《双官诰》《闯宫抱斗》《麒麟山》《斩李广》《八件衣》《斩韩信》《斩秦英》《彩楼配》《破宁国》《滚龙床》《临潼山》《铡美案》《烙碗记》《出棠邑》《葫芦坡》《周仁回府》《兴汉图》等三十多本。折子戏有:《黄鹤楼》《起解》《柜中缘》《苟家滩》《长坂坡》《喜荣归》《虎口缘》《打砂锅》《逃国》《牧羊》《挑袍》《三击掌》《清风亭》《拾玉镯》《柴桑关》《三对面》《辕门斩子》《三娘教子》《二堂审子》《斩秦英》《五台会兄》《香山寺还愿》《刘海撒金钱》《黑虎坐台》。

值得注意的是,演出的剧目全部为古装剧,没有现代戏。采访隆德县秦腔剧团团长梁瑞时,也问到这个问题,他客观分析了出现

这种演出现象的原因,主要有三个方面:

一是百姓喜欢"老戏"(当地百姓把古装戏称为老戏),尤其是一些经典的戏,如经典"老戏"《窦娥冤》《火焰驹》《铡美案》《闯宫抱斗》《麒麟山》《八件衣》,折子戏《起解》《柜中缘》《三击掌》《辕门斩子》《三娘教子》等都是农村百姓非常喜欢的剧目,也是剧团演出场次最多的剧目。因为剧团的观众以农村百姓为主,他们对传统剧目有着天然的感情,多数观众不是看剧情,是听"声"看"影",只要那熟悉、亲切的秦腔旋律一响起来,演员高亢的嗓音一亮,观众就被那"声"所痴迷,而演员扮演的人物"影像"在台上一露面,观众便会满足。观众跑几十里地来看戏,为的只是那"老戏"中的"声"和"影"。

二是剧团没有专职编剧与导演,没有能力编创现代戏。他们也曾经编演新历史剧,从外面请编剧和导演,花销很大,这也是剧团难以负担的。最近,在宁夏文化厅的鼓励与资助下,他们编演了历史剧《金麒麟》,演出效果很好,开销主要通过文化厅的奖励来补贴,即以奖代补。由此可以看出,演出是有一定风险的,如果这部戏演出效果平平,没有得到文化部门和领导的重视,那么就会赔钱,后果需要剧团承担,而剧团的经费只能勉强应付日常开支,没有能力承担演出失败的风险。因此,在没有较为稳妥的资助、文化或政府部门答应补贴的承诺前,他们是不敢贸然排演新戏,更不敢编演风险较大的现代戏的。这是剧团多年没有编演现代戏的主客观原因。

三是剧团中的演员缺乏编演新戏的愿望与动力。一方面,该团的演员多从外地聘请而来,以陕西、甘肃等地退休或临近退休年龄的老演员和刚从艺校毕业的年轻演员为主,前者愿意演出轻车熟路的戏,不肯再下功力排演新戏,而艺校毕业的学生则没有排演新戏的能力,能上台表演的剧目,多为在艺校或进团后向老演员学会的几折戏。因此,总体来看,演员没有排演新戏的愿望。另一方

面,限于资金,剧团对排演新戏没有设立良好的激励机制,演员自然也缺乏排演新戏的动力,更看重演出的场次,多演一场多拿一份钱。此外,演员演出的对象以文化程度较低的农村观众为主,这些观众更喜欢"老戏",对演员表演与剧目要求不高,只要有戏看,百姓就会喝彩,这也是演员缺乏创新积极性的原因之一。

四、剧团演出及收入、支出情况

剧团演出情况:剧团目前有须生四名(老生、红生),正小旦两名,老旦、彩旦各1名,花脸2名(大花脸、二花脸),小生3名,丑角1名,其中,包括国家二级演员1人:左秋芳,来自甘肃张掖市七一秦剧团,主工正小旦。二级琴师1人(来自平凉市秦剧团)。演员平均年龄39岁,最大的71岁,最小的18岁。演员主要来自宝鸡的艺术学校,多为熟人介绍,均为汉族,没有回族。乐队中有文乐8人,武乐4人,乐器主要有板胡、二胡、扬琴、电子琴、大提琴、笛子等。演出方式以民间的庙会戏为主,地点在陕西、甘肃、宁夏各县区的庙会上。随着国家对传统文化的重视,各地的民俗活动日益恢复,伴随着民俗活动的丰富,庙会戏的演出需求增加,隆德县秦腔剧团承担着方圆几百里庙会戏的演出。庙会戏演出中,白天一般是折子戏,晚上则为本戏,每年庙会戏演出的场次约在300场,每场观众5 000人左右。

剧团每年演出400多场,收入主要来源于庙会戏演出和奖励。大型庙会戏演六天,收入7万多元,小庙会戏一般演四天,收入5万多元。庙会戏一天演两场,都是历史剧和神仙剧,如《铡美案》《八件衣》《黑虎坐台》等。全年毛收入300多万元,支出主要用于支付演职人员工资280多万元、服装道具更新10万元、交税6万多元,净收入约18万多元。演职人员的工资按场次结算,同时结合演员承担角色的分量及演员的知名度有浮动,一天演两场,收入

500、400、300、200元不等,演员只拿工资,没有额外的奖金。

除庙会戏外,隆德县在"戏曲进校园"活动中,走在宁夏的前列,隆德县秦腔剧团承担本县中小学进校园活动的主要演出,2017年度,截至9月25日,已经演出了31场,学生观众多达3万人次以上。演出剧目以剧情富有教育意义的为主,如《三娘教子》等。在本次调研中,碰巧剧团要去隆德县职业中学演出,我们便随演员一起去隆德职中礼堂观看演出,剧团演员清唱了生、旦、净、丑等不同行当的折子戏选段,压轴的折子戏《三娘教子》,三娘王春娥的扮演者是一名长相富态的中年演员,倚哥由女演员扮演,但不失男孩子的活泼、调皮,老仆薛保也由女演员扮演,形象地刻画了老家人的忠厚、善良以及调和三娘与倚哥之间矛盾的智慧。台下看戏的学生不时被倚哥的话语逗笑,那笑声里有会意的理解与共鸣。最终,倚哥在薛保的劝说下,向三娘认错,并保证要发奋读书时,台下响起热烈的掌声,从掌声中能够感受到纯真的孩子们已经被打动,在娱乐中受到教育。演出结束后,我们随机采访了几名职中学生,问他们是否进剧场看过戏,90%以上的学生没有进过剧场,这是第一次现场看戏。个别学生回答:"没有进过剧场,但是,在村里看过过会戏(即庙会戏)。"问他们:"喜欢看戏吗?"他们都腼腆地说:"喜欢。"不知道这是不是真心话。

五、对剧团发展的建议

(一)政府出资资助剧团更好的发展

改善演员的生活条件、提高薪酬。隆德县秦腔剧团以民营的形式长期服务于固原市及周边地区百姓,丰富了他们的文化生活,但资金运转困难,难以开展演员培训、新戏编演,因此,资金困难是制约剧团发展的最大瓶颈。在调研时还发现,演员的生活条件很

差、薪酬偏低,剧团没有排练场,戏服、乐器陈旧,灯光、音响落后,效果还不如职业中学的音响效果好。因此建议宁夏文化管理部门,定期给予民营剧团固定的发展基金,在保证其基本运转的前提下,使其有余力从事秦腔技艺提升与剧目创新。

(二)培养本地秦腔表演人才

从隆德县剧团演员的籍贯与来源看,90%以上来自陕西、甘肃,宁夏本地人很少。由此可以发现一个问题,即宁夏,或者说,固原本地秦腔表演人才的培养机构较少,甚至是空白,导致民营剧团无法在本地招到合格的演职人员。而陕西宝鸡等地艺术学校较多,艺术学校中又有专门的戏曲班(秦腔班),当地的剧团无法消化这么多的戏曲演员,因此,有一少部分演员到宁夏各小剧团谋生,充实了宁夏秦腔的表演团体。这种戏曲表演人才的流通是有益的,益于秦腔表演技艺的交流。陕西、甘肃的秦腔自古以来就是宁夏秦腔发展的重要支撑,这种支撑是多方面的。早在清朝末年,陕西的孙葫芦戏班曾在宁夏演出长达20多年;民国时期陕西易俗社的许多名角,都曾来宁夏演出,有的一演就是三五个月,演出剧目既有传统戏,也有依据宁夏风土人情编演的新戏《紫金冠》等。这些交流演出无形中提高了宁夏艺人的表演水平,也提升了宁夏观众的欣赏水平。但是,随着这些班社的离开,宁夏的秦腔表演受到较大影响,戏依然在上演,表演水平却下降明显,观众也有流失。时至今日,宁夏本地秦腔表演人才的缺乏问题仍然没有解决。对于像隆德秦腔剧团这样的民营剧团,演员的生活条件和演职员薪酬发放都无法和正规院团相比,加之隆德地处六盘山下宁夏南部山区,气候阴湿寒冷,9月中下旬气温已经降至10℃以下,即使是同处西北的外地人,一般也难以适应这里的气候条件。因此,外地演员多不会长期居留隆德,来隆德县秦剧团的演员多为退休或刚出艺校的学生,成熟而较有名气的演员一般也不会来这样的民营

剧团。如何解决隆德县秦剧团等民营剧团缺演员的问题？需要引起宁夏文化管理部门及相关政府部门高度重视，本着传承、保护秦腔艺术的目的，加大投资建立秦腔表演人才培养学校或培训基地，或者在宁夏高职高专及职业中学设立秦腔专业，培养编、导、演、乐等专业人才，以缓解宁夏本地秦腔人才缺乏的状况。

（三）重视秦腔技艺的提升

宁夏的秦腔于2015年入选国家非物质文化遗产名录，因此，宁夏各级秦腔剧团有责任与义务下功夫提升秦腔技艺，传承正宗的秦腔唱腔、创新舞台表演。隆德县秦腔剧团也邀请秦腔名家与剧团演员同台演出，提升团里演员的唱腔与表演水平，但是次数相对较少，向名家交流学习的形式较单一。建议通过观摩名家视频、参加秦腔大赛、邀请名家教戏等多种形式，在传承秦腔技艺、提高表演水平方面下功夫，提高剧团的表演能力，使当地农村百姓不出家门也能欣赏到地道的秦腔大戏。

（四）改进管理机制

剧团在管理方面相对松散，基本上是"人"制，规章制度不够健全。剧团要取得长足的进步必须建立一套科学、规范的管理机制，激励演员提高技艺、获得发展；通过争取文化项目改善经费紧张的现状，主动贴近时代编演现代戏，赢得文化部门与地方政府的政策与资金支持。在发展过程中，目标要高远，不仅应该有服务农村百姓的初心，还应该有走进大剧院、登上大舞台的"野心"，这样剧团才可以两条腿走路，有长远的发展。

在结束调研时，我问梁瑞团长："今后有什么打算？"他说："明年更新灯光和服装，多出精品。"前一句是近期目标，后一句是长远目标。当我们提出给他拍张照片时，他特意捧起一个获奖证书，这是2015年，中宣部、文化部、国家新闻出版广电总局联合颁发给隆

德县秦腔剧团的荣誉证,证书上写着"第六届全国服务农民、服务基层文化建设先进集体"两行字,梁团长很看重这份来自政府的肯定。其实,他带领剧团长年奔波于农村,已经多次得到了百姓的褒奖。调研中,我们看到村民为隆德秦腔剧团赠送的锦旗,其中一面锦旗上写道:"四海为家,传承文化;成就梦想,再创辉煌",这句话道出了乡亲们对隆德县秦腔剧团的美好祝愿,也是该团演出之艰辛与努力的真实写照,我们也禁不住在心里祝愿隆德县秦腔剧团一天更比一天好。

梧州粤剧团调查报告
——以老一辈代表性人物为对象

李 慧

摘 要：梧州是广西粤剧之始，梧州粤剧团建团66年来，其演出沉淀了精湛的表演艺术传统，形成了以阳刚之气、真刀真枪、硬桥硬马为主的南派艺术品格。本文采用田野调查的方法，对梧州粤剧团历史与现状进行实地调查，并详细叙述了黎侠峰、易日洪、潘楚华、张福伟、李汉铭、陈小珠等老一辈表演艺术家的粤剧艺术人生，以窥梧州粤剧团之面貌。

关键词：梧州 粤剧团 表演艺术家

引 言

梧州是一座历史悠久的古老城市，西汉高后五年（前183），赵光为苍梧王，始建苍梧王城，至今2100多年。西汉元鼎六年（前111），汉武帝灭南越国，并于梧州及今广东封开一带设立广信县（辖苍梧郡），广信以西称广西，广信以东称广东。在地理位置上，梧州毗邻广州和佛山，是两广水上交通枢纽。早期粤剧从广东传

* 李慧（1979— ），文学博士，广西大学文学院副教授，专业方向为中国戏曲史研究。

本文为2016年度国家社科基金西部项目"广西粤剧演剧形态资料库建设研究"（项目编号16XZW027）阶段成果。

入梧州,再逐步向藤县、平南、桂平、南宁等桂东南地区流布。乾隆五十三年(1788),梧州粤东会馆筑有戏台供粤班演剧;光绪三十三年(1907)梧州第一座戏院——众乐戏院出现;光绪三十四年(1908)广东志士班来梧州活动,梧州同盟会仿而效之,组织"优胜者剧社"的志士班,是为梧州最早的本地班。迨及抗战时期,广州、香港粤剧艺人如薛觉先、马师曾、关德兴等经西江落脚梧州,造就了梧州粤剧之鼎盛。1951年6月1日,市戏改会组织成立了第一个专业粤剧团——梧州市实践粤剧团。1966年,改名为梧州粤剧团。1993年,经广西壮族自治区人民政府批准,对外可称广西粤剧团。2012年7月,梧州市粤剧团与梧州市歌舞团、梧州市演出公司整合改建成梧州市演艺有限责任公司,由梧州市文化新闻出版广电局主管,对外仍沿用"广西粤剧团""梧州粤剧团"的牌子。梧州市粤剧团建团66年以来,经历几代粤剧艺人的共同努力,闻名遐迩,成为在粤港澳桂四地有相当影响的粤剧团[1]。

在长期演出中,梧州市粤剧团老一辈表演艺术家们沉淀了精湛的表演艺术传统,形成了以阳刚之气、真刀真枪、硬桥硬马为主的南派艺术品格。如1957年,梧州粤剧团易日洪口述、龚平章等整理的传统粤剧《双结缘》,由"群打虎""写血书""救驾""斩三山""乱府""逼反""义释""乱金殿""双擘网巾"等排场组成,"乱府"排场的"铲台""莲花座""高台抢背""双照镜""飞椅","双擘网巾"排场的"后扒虎""南拳""四人滚地水发"等传统表演特技弥足珍贵。20世纪以来粤港澳深受西方文化影响,传承内容、表演风格大多丧失了粤剧传统,尤其是30年代薛觉先引进京剧北派,加上文戏流行,明清以来形成的南派粤剧传统在粤港澳三地式微。而梧州粤剧表演,基本沿袭下四府班的南派粤剧传统与表演风格,如在南派粤剧中,有一个重要特点是"男有小跳分大小,女有小跳和拗

[1] 详见附录:梧州粤剧团大事记。

腰",这在粤港澳三地粤剧表演中已消失,却完整保存在梧州粤剧团老艺人身上。在笔者的调查中,梧州粤剧老艺人张福伟先生还能清晰描述并示范"比武"排场中"胜者下场"的传统表演程式:败者下场后,胜者三个"车身"至"衣边"一望,后退一个"钓匙头""踏七星",三个哈哈大笑后,三个"车身"至"什边"角亮相,再走至台中勒马,拨三下马头,打三下马身表示催马前行,然后两个"缀步"下场。而粤港澳三地粤剧舞台上表现胜者"下场花"绝大部分来自京剧。基于此,笔者三年来对梧州粤剧团进行了数次调查,并择取六位代表性老一辈艺人叙述如下①。

一、黎侠峰

黎侠峰(1912—1994),男,祖籍广东惠州,人称昌叔,10岁入梨园到"广武堂"学艺,师承吉隆坡"出海龙",后又投师小武"英雄保"、小生"银超牙",打下了扎实的唱、做、念、打基本功。21岁为正印文武生,先后在"锦云天""晨钟""凤凰"等大型班主演。抗战期间,与粤剧大师马师曾、神鞭侠关德兴、小生王白驹荣等同台演出,1951年8月,黎侠峰与妻子粤剧花旦李惠芳加入刚组建两个月的梧州市实践粤剧团,担任主要演员兼副团长,1952年任团长。黎侠峰表演以"戏路宽广、能文能武、演技潇洒、形神兼备"著称,他在《连环计》中饰吕布、《满江红》中饰岳飞、《双结缘》中饰司马海、《狄青三取珍珠旗》中饰狄青、《汉光武走南洋》中饰刘秀、《王宝钏》中饰薛平贵、《审死官》中饰宋世杰、《百衣鸟》中饰师爷、《蔡文姬》中饰曹操,深受观众喜爱。

① 梧州粤剧团建团66年来,在黎侠峰、易日洪等名师的带领下,培育了潘楚华、张福传、李汉铭、陈小珠、黎奕红、利飞、梁超平、李小玲、罗国樑、谭雅仪、陈飞燕等表演精湛、艺德高尚的表演艺术家,限于篇幅,本文重点介绍了黎侠峰等六位,其他表演艺术家待另文叙述,特此说明。

《双结缘》一剧，黎侠峰饰司马海，属武生行当。演猎户司马海等人因山前救驾有功，封为边关主帅统领三军。不料其家眷到京华后，三王贪涎美色，强抢司马海之妻，并踢死其父母，其弟司马平怒打三王，大乱王府后被追捕，司马平与妻、妹、妹夫逃往南疆，找司马海上京报仇。司马海误认为弟妹们乱闯王府，误打王亲，触犯王法，辜负王恩，要绑弟治罪。得知事实后，司马海震惊：一边是浩浩皇恩，一边是义愤填膺，何去何从？据梁超平回忆："只见昌叔身披大靠、脚穿高靴、头戴帅盔，眼神特别威严，他运用粤剧和京剧相结合的表演程式，抛飘带，走碎步，环视众三军，突然大喝一声'咪嘈'（别吵），当即全场肃静，连苍蝇飞过都可听得闻。但听锣鼓点，衬着司马海的复杂心情，最后他果断地劝告'弟郎无用怒如焚，未必兴兵能雪恨，一同上殿奏明君。倘若君王偏枉法，那就金銮之上杀仇人！'把气氛推到最高潮。"[1]

　　黎侠峰身怀"变脸"特技，"文革"后，黎侠峰向年轻演员传授《马福龙卖箭》中"变脸"绝活，张福伟先生回忆黎侠峰先生的教导："他说'变脸'是小武行当必学之技，演员必须意守丹田，运用气功，把血液往脸上冲。他边讲，边示范给我们看：只见他扎稳马步，双目炯炯有神，把手掌从额头往下拉，说时迟，那时快，他整个脸和颈部马上变成了酱红色，然后再逐渐还原。"[2]变脸与耍假牙、吐真血、跶烂台构成粤剧四大绝话，弥足珍贵。

　　作为团长的黎侠峰，他把演职员按其所长编成编导组（含演出计划和宣传）、总务组（含财务、生活、后勤、外勤）、音乐组、演员组、舞台美术组等不同小组，同时制定各项规章制度，各司其职。与此同时，黎团长注重培养年轻演员，1958年梧州粤剧团招收了二十

[1] 梁超平：《梨园忆旧话昌叔》，载梧州市文史资料二十六辑《鸳江粤剧》（内部资料），第29页。

[2] 李慧：《"旧"传统的守护者——广西"南派"粤剧代表性传承人张福伟访谈录》，载《文化遗产》2017年第6期。

多名十一二岁的学员,成立附属剧团的粤剧学校,请当时造诣颇深的老艺人口传心授。在 1959 年,以这些小学员为班底,1956 年学员为主要演员,成立梧州市实践粤剧团青少年演出队,在梧州、南宁、广州等地巡演。从 1952—1977 年,先后培养了潘楚华、李文广、李汉铭、陈小珠、利飞、何淑玲、黎奕红、李小玲、张福伟、罗国樑等艺术人才,为梧州粤剧团的兴盛奠定了坚实的基础。

二、易日洪

易日洪(1905—1971),男,广东鹤山人,人称洪叔,8 岁丧父,11 岁入广州八和会馆鸾舆堂学艺,12 岁漂洋过海到南洋演出,1927 年回国,先后在海南岛及广东的"华园乐""大精神""振名声""大中原""醒中原"等戏班与何剑秋、梁正安、黎侠峰、李惠芳等人同台,抗日战争后,逃难至广西,以散班演戏谋生。1951 年加入梧州粤剧团,有广西东南角粤剧开山鼻祖之称。

1958 年,梧州粤剧团开办附属剧团的艺术学校,由洪叔任艺术教师。据陈小珠的回忆:"我们的师父外刚内柔,他粗犷的相貌加上善演二花脸,初见时我们都有点怕他。特别是教基本功和教戏时,当我们学得不像样或走了神,他便会板起脸,先是'由晴转阴',继而'乌云密布',最后'雷声大作',我们一班师兄姐妹就更怕他了。记得有一次,他教我们《双结缘》一剧的'双擘网巾'这场戏,戏中要耍水发、跪斗,要讲舞台官话,难度很大,他教得辛苦,我们学得也困难。当时我甩完水发已有点晕,舞台官话讲得不伦不类,这时师父便'雷声大作',将我狠狠地骂了一顿。我是个学徒,被骂重了也不敢顶撞半句。但身为女孩子,也有对抗师父的小本事,就是躲在一边流眼泪、撇嘴巴,使人一看便觉得满肚委屈,一副可怜相。最后师父也无可奈何,戏还是要教,晚上就要上台演出,对着我们这班任性的娃娃,只好由'雷声大作'变作'晴朗无云'了。这

时,总是由师父讲句笑话逗我们破涕为笑,然后再投入到紧张的排练中去。"①洪叔对演员们要求严厉,但在日常生活中谈笑风生,生性乐观。据梁超平回忆:"一次我和洪叔随团到南宁演出,有一天,洪叔拿出一封信叫我念给他听,是粤剧团老编剧黎元勋寄给洪叔的,信上说'易日洪,你快打点,今次上南宁,我戥你好牙烟,日后返梧州,难得见你面,为表情深厚,写定祭文先。……谨以邕江之水为酒,园中之木为香,翘首望空,原你早登仙界。……冥中无业,可找李次琴为伴(梧州粤剧团已故音乐员,人称"琵琶王"),投靠薛氏觉先,重着歌衫,汝在阴曹,生活有着,我在阳间,亦觉欢心……呜呼哀哉,伏祈尚飨。'洪叔听完,开怀地说:'司马平(《双结缘》剧中人,洪叔惯以此名唤我),帮我回封信给他。'信是这样写的:'黎元勋!一早起身大东行。记否当日喉管林(剧团已故音乐员),鬼魂一定上你身。丧笛尾声可怜我,碧天九转哭亡魂。'(后两句是六个曲牌)没料到,1970年某日,黎元勋就去世了,我和洪叔去慰问,洪叔很悲痛,走到床边,凝望良久,点头微笑说:'唔,黎元勋,你也太不是了,昨天不是叫我先走的吗?为什么你自己昨晚偷偷走了呢?为什么不提前告诉我?'离开黎元勋家,对我说,其实生和死是一种自然现象,问题是怎样看生和死。像黎元勋无疾而终,与不拖累,这就叫福气,也是幸福。"②

洪叔是个文盲,却有着惊人的记忆力,凡是学过、演过、见过、听过的戏,均可背诵如流,在梧州粤剧团资料室,笔者看到了洪叔口述的《打和尚》《二柱擎天》《凤仪亭》《高望进表》《九宝莲》《金莲戏叔》《举狮观图》《六郎罪子》《六国大封相》《芦花荡》《七虎闯幽州》《平贵别窑》《双结缘》《杀忠妻》《送京娘》《双人头卖

① 陈小珠:《师恩难忘》,载《鸳江粤韵》梧州市文史资料二十六辑(内部资料)第44—45页。
② 梁超平:《粤剧老艺人易日洪二三事》,载梧州市文史资料二十六辑《鸳江粤剧》(内部资料),第40页。

武》《搜宫》《十三岁封王》《王彦章撑渡》《香花山大贺寿》《西河会》《杀奸妻》《拗箭结拜》《斩四门》《斩二王》《醉斩郑恩》等六十多个传统戏、折子戏。尤其是《双结缘》,该剧由"群打虎""救驾""写血书""乱府""义释""斩三山""双擘网巾""逼反""乱金殿"等传统排场组成,被称为该团的"镇山戏宝",1957年到广州演出时,轰动羊城。

三、潘楚华

潘楚华,女,1940年9月生,广东省南海区人,父亲是梧州市实践粤剧团的乐手,母亲在戏院卖票,从小跟随父母出入戏院,1953年入梧州市粤剧团,师从易日洪、李惠芳。潘楚华15岁担任青工场主演,18岁成为剧团当家花旦,演唱字正腔圆、声情并茂,唱旦腔音色悠扬,清婉圆润,唱平喉却洪亮浑厚。潘楚华饰演过《女驸马》中的冯素珍、《雁翎缘》中的徐凤珠、《杨门女将》中的穆桂英、佘太君,反串过花脸王文,《孟丽君》中的孟丽君、《蔡文姬》中的蔡文姬、《卧薪尝胆》中的西施、《墙头马上》中的李千金、《陈宫骂曹》中的陈宫、《周瑜归天》中的周瑜、《五子图》中的恶媳妇张氏,现代戏《女民兵》中的林桂香、《滩险灯红》中的海燕和歌仙刘三姐及方海珍、阿庆嫂、柯湘、韩英……涉猎花旦、青衣、小旦、彩旦,有反串生角、花脸、须生,戏路宽广,可谓集"生、旦、净、末、丑"于一身。1985年被评为国家一级演员,1987年被文化部授予"尖子演员"称号,1991年被评为全国文化系统先进生产工作者并出席北京的表彰大会,1992年被梧州市和自治区评为首批专业拔尖人才,荣获优秀专家称号并享受国务院特殊津贴,曾作为广西文艺界的先进代表当选第五届、第六届全国人大代表,广西第六至第八届政协委员,连任梧州市第五至第九届政协副主席。

潘楚华以饰演《女驸马》中的冯素珍而享誉岭南,该剧在两广先后演出1000多场。著名诗人韦丘于1995年赋词《采桑子》描述《女驸马》在广东演出盛况:"东西两粤连根树,枝也相扶叶也相扶。一株浓艳出苍梧。绕梁羊石家家道。珠海相呼南海相呼,争看驸马塞通途。"《女驸马》共有《退婚》《赠银》《高中》《回府》《洞房》《团圆》六场,剧本要求冯素珍一角要反复变换"生""旦"两行当的表演,子喉平喉交替使用。"平喉"是粤剧花旦在女扮男装时演唱的一种风格,能增强人物表现力,但要唱好、唱出特色不容易。据潘楚华口述:第五场《洞房》是主场戏,只有冯素珍与公主两人的戏约15分钟,要压得住台,难度较大。她在情字上下功夫,首先要唱出人物的内心,不能为唱而唱。在唱《南音》曲牌中,潘楚华运用了"轻弹浅唱","抑、扬、顿、挫"的唱法,配以多变的眼神,内紧外松的复杂情绪,细微揭示角色心乱如麻的复杂心情,一曲"流水南音"唱尽角色处于窘迫和焦虑交加的煎熬境地,全场鸦雀无声。而在第四场《回府》,冯素珍高中状元,朝罢回府。素珍坐的是"轿",据潘楚华口述:轿是抽象的,只有四"龙套"分别站成"口"形,素珍站在中央,形成轿状。随着快打慢唱的"二流"锣鼓音乐上场。唱罢二流,一声"下轿",站在前面两龙套掀起轿帘,这时,她右手一挽袖,左手执袍,左脚抬起,头向右侧稍低向前探身,左脚伸出,做下地动作,最后完成了下轿的程序。潘楚华借用了《六国封相》苏秦坐车的身段程式,动作简单,但表演娴熟,行如流水,广东电视台采访潘楚华时,还特地介绍了此片段[1]。

潘楚华从艺60余年来,演剧足迹踏遍两广地区粤语方言的乡镇,曾率梧州粤剧团7次到香港、澳门演出[2],是两广和港澳地区与

[1] 参潘楚华口述,莫可为整理《数十年舞台风流》,载全国政协文史委编《新中国地方戏剧改革纪实》(下册),中国文史出版社2000年版,第88—94页。

[2] 详见附录。

梧州的文化交流的重要推手,广州市振兴粤剧基金会曾给红线女、潘楚华授予"粤剧之光"的荣誉。潘楚华退休后,仍致力于培训青少年学习粤剧艺术,在粤剧传承与传播上不遗余力。

四、张福伟

张福伟,1945年生,13岁入梧州市粤剧团学艺,师承粤剧花脸易日洪,后转益多师,精攻二花脸、武生。擅演剧目有《女驸马》《九宝莲》《五龙困彦》《双结缘》《雁翎缘》《哑女告状》《芦花荡》《牛皋扯旨》《狄青怒斩黄天化》《西蓬击掌》等,其表演以真刀真枪、硬桥硬马见长,唱腔激烈奔放,风格豪迈粗犷,富有阳刚之气。

张福伟在学徒时期,从易日洪师父那里传承了南拳九套和"一二三""十指""背剑""大的""一炷香""刺三枪"(又叫"斩三刀")"打背""爬龙船""头四枪"(又叫"刺马头")"十枪""拖刀枪""二星""四星""衣边四星""打藤牌"等南派艺术基本功。其身段把子功得到了大师兄李文广的指导。据张福伟口述:"广师兄整天穿着练功服,腰扎练功带,左手抓住一支缨枪,右手抓住一把牌刀,在练功场上摸、爬、滚、打。记得天津小百花剧团来梧州演出,广哥带着我们一班师兄弟去向他们学习身段、把子、翎子功。剧团巡回各地演出,到玉林去找京剧黄老师,到南宁找张有方老师,去到那里学到那里"。"文革"后,恢复演出传统古装戏,广哥提出排演《小刀会》,派张福伟饰演潘启祥。因张福伟学的是花脸、须生,潘启祥是小武行当,心里很有顾虑。李文广鼓励:"只要你肯学,小武身段把子我来教你,一定可以把潘启祥这个角色演好。"这样,李文广手把手教张福伟"小武运手不过眉,要眼跟手""按掌在肚脐对开一市尺""披、掩、挑、滚,要不断地变,圆就是美""身段要有向上升的感觉"……在广哥的指导下,张福伟不

但演好了潘启祥,而其身段把子功也跨上一个新的台阶,体会到了跨行当表演的妙处①。如在《雁翎缘》中,张福伟饰演青面虎,运用花脸和武生相结合的手法,在化妆上,以青色为基调,眉、眼较一般武生夸张,脸颊用大红点缀;在外形上符合青面虎青中透红,既勇猛威武而又不失英俊潇洒的特征;在表演上,既有花脸的粗犷,也有武生的利索。青面虎凡事急躁无谋,而对胞妹的无理取闹却能百依百顺,可谓粗中有细,用花脸和武生相结合的表演手法,正恰如其分地表现出青面虎的性格特征。

在文戏流行的演剧时代,传统粤剧行当武生被边缘化,扮相俊美的小生、文武生成为观众的新欢,张福伟所专攻的花脸、须生只能饰演配角,无法成为舞台台柱,面对这一现实,他坦然接受,每接到一个角色,张福伟都认真分析人物性格,设计表演风格。他饰演的刘文举(《女驸马》)、蒋忠(《哑女告状》)、徐世英(《雁翎缘》)、周兆年(《九宝莲》)、潘启祥(《小刀会》)、许大蛮(《五子图》)等人物神形兼备,极具功力,同行们赞其"交得准"。退休后张福伟致力于南派粤剧传统的挖掘,恢复了《双结缘》《九宝莲》《五龙困彦》《双雄会》《狄青怒斩黄天化》等12部传统折子戏,涵括22个传统粤剧排场及大量高难度南派演技、手桥、把子、武打;张福伟在保留传统的表演程式基础上,也会根据观众的审美习惯和剧场条件进行改革和创新。如在《生劏薛义》排场戏中,"生劏"过去是杀手一刀插到薛义胸前拉下,与此同时,杀手口吐花红粉水,把薛义白水衣染红,然后挖肠、割肺、取心。张福伟在挖掘排演时觉得太恐怖,最后只保留挖取心脏的动作。《双雄会》由"会宴""打三山""斩三帅""铁公鸡"等多个排场组合。"会宴"排场里有开酒埕的表演程式,"铁公鸡"排场里有无头鸡、抢背、车大镬、绞沙、甩水发等特技表演。

① 李慧:《"旧"传统的守护者——广西"南派"粤剧代表性传承人张福伟访谈录》,载《文化遗产》2017年第6期。

在"铁公鸡"排场,过去用撒火粉,表现火烧,配以恐怖锣鼓烘托气氛,张福伟挖掘排演时就改为喷烟雾、射红光,仍配有传统的恐怖锣鼓。"斩三帅""打三山"排场里,挖掘了打四星、拖刀枪、钓鱼枪、大滴水等南派的武打套路和枪法。《踬碑》折子戏,除保留了传统的表演程式外,张福伟让杨继业由传统上戴白发抽,改成戴白水发,在第一次踬碑运用后扒虎转体180度跌背等创新高难度特技,来表现杨继业踬碑后的痛苦。

此外,张福伟绘编了粤剧花脸脸谱220多个,编撰有《粤剧脸谱谱式选集》,发表《桂系粤剧传承与发展》《独具魅力的粤剧脸谱》《〈钟无艳〉传统谱式》等代表性著作与论文,并尽最大努力培育青年演员与观众,如2016年张福伟应南宁市民族文化艺术研究院邀请,担任南派粤剧表演人才培训班教师,传授南派把子、传统排场与折子戏。

五、李汉铭

李汉铭,男,1940年生,祖籍广西南宁。父亲是粤剧头架乐师,母亲是粤剧花旦,曾与马师曾、红线女等名家一个戏班,李汉铭从小耳濡目染粤剧表演,1957年入梧州粤剧团,师从易日洪、李惠芳、黎侠峰等,工文武小生,兼须生、丑生。李汉铭曾饰演《梁山伯与祝英台》中的梁山伯、《女驸马》中的皇帝、《杜十娘》中的李甲、《秦香莲》中的陈世美、《雁翎缘》中的穆玉玑、《百鸟衣》中的古卡、《双结缘》中的司马海、《搜书院》中的谢宝和张逸民、《蝴蝶杯》中的田玉川、《伦文叙》中的伦文叙、《小刀会》中的刘丽川、《红岩》中的成岗、《孟丽君》中的皇甫少华和皇帝、《哑女告状》中的陈光祖、《杨门女将》中的寇准等。据李汉铭先生口述,他在《女驸马》剧中饰演的皇帝,"在朝中是个贤能、公正的君主,在家中却又是个慈祥、和善的父亲",李汉铭用须生来表演,"特别注意使用眼神、表情,借助

扇子、须口,运用唱腔和道白的徐急、强弱、断连等表演手段"。而在《孟丽君》中扮演的皇帝,是一个"才华出众、年轻英俊、既风流倜傥又恃强不羁的君主",李汉铭用文武小生来演,"服装上让皇帝穿披风加衬肩,扎飘带,突出其潇洒飘逸的扮相。同时,抓住皇帝的风流不羁与孟丽君的坚贞不二的矛盾冲突,作为戏剧主线。上林苑题诗、天香馆留宿,是集中体现矛盾冲突的重场戏,皇帝以试探孟丽君在女扮男装,想选其为妃为根本目的,这种试探是皇帝处心积虑的,却又借高雅的君臣游园和诗、饮酒谈心来进行,表面欢快浪漫,实则剑拔弩张,是一场斗智斗勇的好戏"。在骑马游园里,李汉铭"把蒙古舞蹈骑马的身段、动作,糅合在传统的粤剧骑马程式中,更表现皇帝的风流倜傥"。而在《帝苑恨》中,李汉铭饰演太子,太子年龄虽不大,但经历了由山野小子到被篡位的皇帝收为义子,再从认生母拜帅印到诛贼报仇,人物思想情感性格变化大,为此李汉铭设计"将太子的三场戏分别由娃娃生、官生、小武三个行当来表演"。而饰演太子时,李汉铭已五十多岁了,为了把一个十多岁的太子演活、演好,精心设计人物的唱腔、念白、动作、身段、武打。该剧在香港演剧时,报刊评价:"《帝苑恨》饰太子的李汉铭,最是难得,台上是个孩子,比人矮了一个头,大老倌而演出童星风韵,谈何容易,既有小孩的天真无邪,亦有大将的威风凛凛,以为他是童星时,几下不经意的翎子功,还有大靠的功架,虽然第一次看李汉铭,几乎肯定,此是梧州名伶。"[1]正所谓外行看热闹,内行看门道,李汉铭唱功表演俱见功力,技艺精湛,其名字已载入《当代戏曲表演艺术家名人录》《中国文艺家传庥》,亦被收录入广东省粤剧研究资料中。

[1] 李汉铭:《"演什么,像什么"——我的粤剧艺术感情》,载《鸳江粤韵》,梧州市文史资料二十六辑(内部资料),第162页。

六、陈小珠

陈小珠，1943年4月生，广东顺德杏坛人，舅父白寄萍、舅母杨玫瑰是粤剧名角，1956年入梧州市实践粤剧团学艺，师承易日洪、陈小汉，曾跟随昆剧表演艺术家刘传蘅老师系统学习戏曲基功、身段组合。1958年，仅15岁的陈小珠随剧团赴南宁参加广西壮族自治区庆典，饰演《百鸟衣》中女主角依妮得到调演大会的赞誉，《戏剧报》撰文称她是"广西小红女"，此后，陈小珠一直在梧州粤剧团为当家花旦。

陈小珠曾在《春草闯堂》中饰春草，她以小旦行当应工，不仅向广东省粤剧团的红虹（红线女的女儿）学表演，而且运用昆剧传字辈演员刘传蘅老师教过的很多小旦身段组合，在"闯堂""求证""御笔楼"几场戏的表演让人耳新一目，观众赞扬其把聪明、机智、敢作敢为的"春草"演活了。陈小珠在《女巡按审婚》中饰演袁玉枚，这个角色先花旦、后上生、最后是官生扮演的八府巡按，角色夸张，很考演员功力，还要"子喉""平喉""霸腔"交替演唱，对演员要求极高。在《哑女告状》剧中，陈小珠饰演掌上珠，该剧安排有多段"长句滚花""乙反滚花"，板腔是自由板式，轻重缓急，抑扬顿挫全靠演员自己发挥，在演唱时，没有音乐伴奏，容易走调，陈小珠对这一剧中角色演绎，摸到了演唱的窍门，以情带声，以声唱情。特别是第六场"上路"表演，前面扎着呆大假人的上半身，后面扎着掌上珠假人的下半身，上半身是掌上珠打扮，下半身则是呆大扮演，一个人同演一男一女两个角色，双手表演用旦角水袖，双脚走生角的台步，陈小珠真真切切地表现呆大背着上珠一路上翻山越岭、跋山涉水、风吹雨打捱饥抵饿、避虎狼嚎的情景，感人肺腑。此外，陈小珠在《双结缘》《杜十娘》《杨门女将》《白蛇传》《荷珠配》《宝莲灯》《玉面狼》《马福龙卖箭》《莫愁湖》《劈山救母》《伦文叙》《郑小姣上下

集》《夜吊白芙蓉》《七贤眷》《可怜女》《仕林祭塔》《五元坟》《荷池双映美》《苦凤莺怜》《虎头牌》《拗碎灵芝》《刘金定斩四门》《搜书院》《春草闯堂》《三雁占飘零》《梁山伯与祝英台》《雁翎缘》等剧中饰演女主角[①]。

1992年,陈小珠在梧州市委、市政府的支持下创办梧州粤剧艺术学校,开启其振兴粤剧、培养粤剧接班人的新历程。艺术学校以"重教尊师、传艺育人"为方针,聘请张祖基、陈继良、李卓女等富有经验的表演艺术家为教师,音乐老师曾德懿教授琵琶、打扬琴、拉二胡,负责艺术学校乐队教学和管理。梧州粤剧团的老前辈梁剑雄、孔丽贞、黄秋明、梁超平、祝志岐、梁汉森、苏锦盛、吴汉明、刘新华、黄国良等人,都曾到艺术学校授课讲座,把自己一生的表演心得与经验倾囊相授。梧州市艺术学校培养了一大批粤剧学员,在粤剧艺术的传帮带上开创了新的局面。

余　　论

2012年7月,由梧州市粤剧团与梧州市歌舞团、梧州市演出公司整合改组而成的梧州市演艺有限责任公司,设办公室(包括财务室)、演艺部(包括粤剧队、乐队、歌队、舞队)、戏剧拓展部、市场运营部、艺术创作部、教育培训部、物业管理部、工程部(包括舞美队)等部门,员工总人数约100人,其中管理人员4人、编剧1人(退休返聘)、导演2人(含1人退休返聘)、作曲1人(兼职)、舞美13人、演奏人员11人、粤剧演员28人、歌手6人、舞蹈演员20人、办公室人员8人、后勤人员4人。剧团常演出剧目有大型传统剧目《女驸马》《女巡按审婚》《哑女告状》《帝苑风云》《秦香莲后传》

[①] 陈小珠:《今生有约粤剧》,载《鸳江粤韵》,梧州市文史资料二十六辑(内部资料)第114—138页。

《卖花女》《千古虞美人》《赵氏孤儿》《唐伯虎点秋香》《九宝莲》《二乔招亲》《六国大封相》《天姬送子》《刁蛮公主憨驸马》《苦凤莺怜》《大明长城》;另有大型创编剧目《西江龙母》《北上》《关冕钧·铁路梦》《风雨骑楼》;创编小戏(获奖)《考验》《大棚轶事》《梦》《王婆》《大宋忠魂》《恩情》。

梧州粤剧团演出方式分商业演出与公益性演出。其中商业演出,以两广粤语地区的民间活动,如神诞、宗亲诞期、婚假、寿诞、企业庆典、新屋落成、乔迁等活动为主,地点以广东茂名、湛江地区的乡镇为主,梧州、广州、佛山、东莞、深圳、贵港、南宁为辅。公益性演出,则以政府指令性为主,如戏曲进校园、扶贫、政策宣传,地点在梧州市及所属的三县一市社区、乡镇等。笔者对2001—2017年梧州粤剧团演出场次、演出受众进行统计发现,梧州粤剧团在2012年改制后,商业性演出数量平均每年下滑41场,受众平均每场下滑300人;公益性演出场次每年增加25场,但是受众平均每场下滑500人。具体如表1所示。

表1 2001—2017年梧州粤剧团演出场次、演出受众

年度 演出方式	2001—2012	2012—2017
商 业	场次:86场/年 受众:700人/场	场次:45场/年 受众:400人/场
公 益	场次:30场/年 受众:800人/场	场次:55场/年 受众:300人/场

剧团在收支方面情况为:2001—2006年,平均每场演出费为5 000元;2007—2012年平均每场演出费为12 000元;2013—2017年平均每场演出费为16 000元。在一个地方演出,基本上是以演三场为起点,采取大包干的形式,即交通费、食宿、纳税等自理。演职人员演出费补贴则以饰演的人物角色来定分:男女主演最高是

19分/场,配角人员11—17分/场,乐队人员10—16分/场,舞美人员9—12分/场,跑龙套8—10分/场。演出费收入为三七分成:剧团占30%,个人占70%。演员每分值视演出费的高低而定,演出费越高,每分值就高,其中2001—2006年平均每场每分值5元,每人差旅费15元/天;2007—2012年平均每场每分值7元,每人差旅费20元/天;2013—2016年平均每场每分值8元,每人差旅费40元/天;2017年平均每场每分值9元,每人差旅费60元/天。从收支数据显示,粤剧表演艺术家的酬金微薄,稍有所成的演员被广东粤剧团或南宁粤剧团挖走,梧州粤剧团面临人才流失之困境,加上后现代语境下观众的老龄化,梧州粤剧团的现状远不如以潘楚华、李汉铭、陈小珠等挑大梁的兴盛时代。当前急需探索一套有效的良性循环机制,在艺术自身的规律、市场运作规律、政府督导三者之间找到一个平衡点,在不制约艺术本体的情况下增加政府投入,加强市场营销。与此同时,对于年轻演员的传帮带,年轻观众的培养,对于老一辈表演艺术家展开口述史研究等都是剧团亟待努力的。

附录:梧州粤剧团大事记[①]

1951年6月1日,梧州市实践粤剧团成立。

1951年7月,在梧州大光明戏院公演第一个剧目《刘永福》。

1955年8月,《罗汉钱》《游龟山》两个剧目参加广西省戏曲观摩会演大会,获得八项奖励,成为会演中获奖面最广的剧团。

1957年4月,赴广州、佛山等地巡回演出《百鸟衣》《双结缘》,这是新中国成立后广西戏曲团体首次赴广东演出。

1958年3月,8月梧州市实践粤剧团开办戏剧艺术学校,共招

① 相关资料由梧州粤剧团霍雄光先生提供,特此感谢。

学生25人。10月《百鸟衣》作为庆祝广西壮族自治区成立献礼剧目,赴邕公演。

1959年1月,梧州市实践粤剧团青少年演出队正式成立。

1962年,梧州市实践粤剧团展为一二团体制。

1965年7月,中型现代粤剧《女民兵》,参加中南区戏剧观摩会演大会,被广东电视台全剧播放。

1966年9月,梧州市实践粤剧团更改名称为梧州市粤剧团。

1973年3月,现代小戏《滩险灯红》参加全区中小型文艺节目调演,获得很高评价,广西电影制片厂拍成电影,在全区播放。

1975年7—12月,梧州市粤剧团与市歌舞团和杂技队共同开办学员培训班,其中粤剧学员有7人。

1977年9月,梧州市粤剧团开办粤剧艺术训练班,共有学员23人,吸纳朱少堃、曾幼麟两位京剧老师培训学员。

1978年,潘楚华被选为第五届全国人民代表大会代表。

1979年5—9月,在广东省各地巡回演出《女驸马》,深受广东观众的欢迎。

1980年7月,香港海燕唱片有限公司将《女驸马》全剧录制成唱片卡带推出应市。

1980年12月,现代戏《刺桐花》参加梧州市现代戏剧会演,被评为优秀剧目。

1981年11月,《刺桐花》参加全区现代戏观摩会演获创作三等奖、表演二等奖。

1983年12月,现代戏《滨海潮》,新编历史剧《夜袭梧州府》(也称《夜渡芦花》),参加全区首届粤剧会演,分别获优秀节目奖和节目奖。

1984年11月,参加梧州市第一届艺术节,《滨海潮》获演出一等奖、创作二等奖、导演奖;《夜袭梧州府》获演出二等奖、创作二等奖;《九宝莲》获演出三等奖、创作三等奖;《女驸马》获特别奖。

1986年6月,梧州市粤剧团举行建团35周年大会。

1988年,梧州市粤剧团招后人员分三路:藤县—岑溪—贺县—昭平、玉林—钦州—北海—合浦、平南—贵县—南宁—柳州—桂平招收报考广东粤剧学校代培学员。

1988年8月,梧州市粤剧团进行体制改革,实行聘任制,部分人员拒聘并调离剧团。

1990年12月23—30日首次赴香港演出。24—30日在香港新光戏院公演《女驸马》《杨门女将》《九宝莲》《孟丽君》《哑女告状》《雁翎缘》《帝宛恨》等。1991年1月1—5日,在香港南昌戏院公演《女驸马》《杨门女将》《九宝莲》《孟丽君》。

1991年12月,小戏《闹宴》参加广西第三届戏剧展览会,获小戏桂花三等奖。

1992年6、7月,《陈宫骂曹》剧组潘楚华、李文广、张福伟、招桂生、潘少星、刘新华一行六人与南宁、合浦、北海等演员组成广西粤剧团应邀赴香港参加"两广南派粤剧汇展"演出活动。

1992年6月29日,广东粤剧学校学生18人毕业回梧州市粤剧团工作。

1993年10月5—14日,赴香港参加"中国地方戏曲巡礼"演出活动,演出剧目《女驸马》《孟丽君》。

1994年4月中旬,潘楚华、李汉铭、陈静、李小玲、李广文、肖伯雄、谢刚礼七人组队赴澳门参加"粤剧折子戏曲艺会演"演出活动。

1996年8月,进行文艺体制改革完成了新老演员全面交替,推出青年演员担纲。

1997年1月,大型粤语方言话剧《婆婆妈妈》公演,获广西精神文明建设"五个一工程"提名奖。

1997年6月,参加梧州市为纪念梧州通关百年暨梧州经贸洽谈会大型文艺晚会——一九九七年赞暨迎香港回归庆祝活动

演出。

1997年10月,应邀赴澳门进行文化交流,演出《九宝莲》《女驸马》《雁翎缘》等。

1998年7月,梧州市艺术学校粤剧班毕业生22人到团报到。

1999年10月,潘楚华应邀赴广州参加广东省举办的"百年粤剧颂千禧"暨《粤剧大典》出版演出活动。

2000年1月,《婆婆妈妈》一剧参加广西壮族自治区"刘三姐"杯第五届剧展总展演,获"桂花剧目一等奖"、导演奖、优秀演员奖、演员奖等共七个奖项。

2000年6月,应邀赴香港荃湾、沙田、屯门大会堂文化交流演出。

2000年11月,参加广东省第三届羊城国际粤剧节演出活动。

2001年7月,进行人事制度改革。

2003年11月20—22日,参加"潘楚华从艺五十周年"庆贺活动,出版《艺苑奇葩——潘楚华五十年粤剧表演艺术研究》。

2004年,小戏《大棚轶事》获第六届广西剧展小戏小品展演剧目展、表演奖、舞美奖等5个奖项。

2004年11月,参加第四届羊城国际粤剧节并演出大型粤剧《双结缘》。

2004年12月,青年演员冼鉴棠、吴诗代表广西参加第二届中国戏曲"红梅奖"大赛,演出粤剧折子戏《潞安州》,分别荣获金奖和银奖。

2005年,潘楚华被收录进由广东省粤剧研究中心编撰、澳门出版社出版的《粤剧明星集》。

2007年,粤剧小戏《考验》获广西小戏小品展演一等奖。

2008年,潘楚华被收录入广州出版社出版的《粤剧大辞典》。

2008年9月,首次应邀赴广州参加粤剧文化广场演出活动,在江南大戏院演出《西江龙母》等4套传统粤剧。

2009年9月，《西江龙母》参加第七届广西戏剧展演，获铜奖，黄颖嫦、元军获得优秀表演奖，关世杰获得表演奖。同年，梧州粤剧团第二次应邀赴广州参加粤剧文化广场演出活动。同年，应澳门龙腾粤剧团邀请，梧州粤剧团赴澳门进行粤剧文化交流演出。

2010年8月，关世杰、苏凤冰演出《活捉三郎》获得第四届广西戏剧青年比赛一等奖。9月，第三次应邀赴广州参加粤剧文化广场演出活动。10月，与澳门龙腾粤剧团联合举办首届梧州粤剧文化周活动。

2011年，第四次应邀赴广州参加粤剧文化广场演出活动。

2011年9月19—22日，应澳门龙腾粤剧团邀请，赴澳门进行粤剧文化交流演出。

2011年12月20—21日，举办梧州粤剧团建团60周年团庆活动。

2012年6月，《龙船情缘》荣获第七届中国曲艺牡丹奖提名奖。

2012年11月，举行广西（梧州）第一届粤剧节，广东省粤剧院、南宁市民族艺术研究院等区内外粤剧团体参演，著名粤剧表演艺术家红线女在开幕式上高歌一曲《荔枝颂》，期间还和梧州市粤剧演职人员和粤剧爱好者进行精彩的艺术交流。

2012年11月，参加第六届广州羊城国际节，演出《西江龙母》。

2013年6月，关世杰获2013年第五届广西戏剧青年比赛金奖。

2013年8月26日，应澳门龙腾粤剧团邀请，赴澳门进行粤剧文化交流演出。同年，移植改编大型传统粤剧《赵氏孤儿》。

2013年，第五次应邀赴广州参加粤剧文化广场演出活动。

2014年4月，举行梧州市"粤剧进校园"启动仪式，对全市所有中小学音乐老师进行戏曲培训。同年，新编大型粤剧《千古虞美

人》赴南宁、柳州进行"粤韵八桂行"巡演活动。同年,第六次应邀赴广州参加粤剧文化广场演出活动。

2015年6月,第七次应邀赴广州参加粤剧文化广场演出活动。

2015年10月,举行第二届广西(梧州)粤剧节。参加第九届广西戏剧展演,新编大型现代粤剧《道路》荣获铜奖,大型廉政话剧《臣心百姓》荣获大剧类银奖,关世杰、黄颖嫦演出小粤剧《梦》获小戏小品类银奖。

2016年6月,参加第七届广州羊城国际节,演出大型现代粤剧《北上》《大宋忠魂》,获得优秀表演奖和武技创新奖。

2016年7月,参加第六届广西戏剧青年演员比赛,黄颖嫦演出小粤剧《王婆》获得一等奖,霍雄光获得优秀辅导(导演)奖,关世杰演出小粤剧《徐策跑城》获得二等奖。

2017年2月,应澳门龙腾粤剧团邀请,赴澳门进行粤剧文化交流演出,演出大型历史粤剧《大明长城》。

2017年9月,将原梧州粤剧团旧址改建为梧州粤剧保护与传承基地,划分为梧州粤剧体验中心、梧州粤剧传习所、梧州粤剧陈列馆三个功能区。

2017年11月1日,创编大型粤剧《关冕钧·铁路梦》首次公演,获得观众的好评。

2017年11月3—10日,举行第三届广西(梧州)粤剧节。

(笔者在调查过程中得到了梧州市粤剧团霍雄光先生、张福伟先生、龚平章先生、陈小珠女士、陈强先生、利飞女士、谭小丽女士等的帮助与支持,识此以致感谢。)

扎根泥土,绽放馨香
——广西永福县彩调团生存现状调查报告

廖夏璇

摘 要：广西彩调历史悠久,有桂北彩调、桂中彩调和桂西南彩调。而永福县罗锦镇林村是广西彩调的主要发源地之一。彩调在永福拥有良好的群众基础,全县现有业余彩调队伍70余支,永福县彩调团是该县唯一一家专业彩调剧团,也是广西尚存为数不多的能进行常态性彩调演出的县级专业彩调剧团之一,创建于1964年。该团始终坚持传统剧目和现代戏"两手抓",能演剧目100多部。2003年,永福县彩调团(时称永福县文工团)恢复为县财政全额拨款的事业单位。2014年,永福县彩调团更名为非物质文化遗产(彩调)传承保护中心。永福县彩调团的经费来源主要为县财政拨款、剧场商业性租赁的租金收入和公益演出的财政补贴。彩调团演职人员的来源主要是通过"公开招聘——考核"方式引进和在农村彩调大赛中选拔优秀演员。永福县彩调团发展的经验是依靠政府引导,增厚彩调艺术传承发展的沃土;扎根民间,充分彰显剧种的审美特性;反复推敲、打磨精品,彰显专业剧团的艺术水准;弹性合作,建立灵活的创作机制。

关键词：永福县　彩调团　民间　生存现状　发展机制

广西是一个多民族聚居的边疆省份,12个世居民族在这里杂居

* 廖夏璇(1988—),助理研究员,上海大学电影学院博士研究生。专业方向:戏剧历史与理论研究。

共生,各民族文化融合交汇,共同构成了广西异彩纷呈的民族文化环境,孕育了桂剧、彩调剧、壮剧、邕剧、牛歌戏等一批原生性剧种。在广西众多地方剧种中,彩调剧堪称最具地方特色、流行地域最广、最具群众基础的剧种,以其浓郁的地域风情、活泼多样的表现形式、诙谐通俗的艺术风格,被誉为"快乐的剧种"和"秀丽的山茶花"。

广西彩调历史悠久,但因其起源缺乏史料考证,目前关于广西彩调的源流问题众说纷纭,呈现出复杂的状态,主要有如下两种观点:其一,彩调源于湖南花鼓戏,由湖南花鼓戏传入衍化而成;其二,彩调源于桂北"采茶歌""唱灯""傩舞"等民风民俗。虽然广西彩调的源流问题尚无定论,但作为一门深深扎根于八桂大地的民间艺术,它的流布范围十分广泛和清晰:有以永福等桂林地区为中心的桂北彩调;以柳州、宜州等地区为中心的桂中彩调;以百色为中心,包括南宁、崇左部分地区在内的桂西南彩调。其中,桂中、桂西南彩调均由桂北传入,三地彩调同宗同源,因流布地区地域文化的差异,三地彩调又呈现出不同的艺术风格。

随着社会文化形态的多元化、传播方式的多样化,自20世纪80年代以来出现的戏曲危机在新世纪里愈演愈烈,广西彩调剧创作人才青黄不接、表演传承断代、演出市场萎缩等问题接踵而来,专业彩调团体数量锐减。据《广西地方戏曲剧种普查报告》(2017)统计,广西现有彩调剧团数量为317个,含国办、改企的专业团体10个,而永福县彩调团是其中为数不多能进行常态化彩调演出的团体之一。2006年,彩调剧被列入国家级非物质文化遗产名录,随后又采取的一系列举措,为彩调艺术的保护传承提供了政策支持。

一、永福彩调概况

永福县地处桂林西南隅,为冬短夏长的亚热带季风气候,境内丘陵众多,属典型的喀斯特地貌。全县辖6镇3乡,97个行政村,

6个社区,常住人口近30万,居住着汉族、壮族、瑶族、苗族、京族、回族等16个民族,是中原文化与岭南文化的交汇之处,既显示出少数民族本土文化的风情,又显现出迁徙文化的特色。2016年,全县生产总值完成了120.98亿元,城镇居民人均可支配收入31020元,农村居民人均可支配收入11750元。

在广西彩调的源流之辨中,永福县罗锦镇林村被一些研究者视为广西彩调的主要发源地之一。明代中叶,福建人郑曦任永福知县,其林姓侍从随至永福,后在永福罗锦镇林村定居,迎请并祭祀令公李靖牌位以镇邪。祭祀中耍"武灯"和"文灯",后以傩戏演出助兴,这种祭祀演出的形式,是广西山歌调、福建采茶小调、跳神调、花鼓戏及桂林傩戏的表演结合体,被认为是广西彩调的雏形。

彩调在永福拥有良好的群众基础,全县现有业余彩调队伍70余支,分布在各乡镇、村屯、社区和学校,能开展常态化演出活动的队伍50余支,业余彩调队员2000余人。其中,彩调老艺人100多人,彩调骨干300多人;每支彩调队年均演出60场,年演出总数4200场,场均观众400人次,观众总人次达168万。永福县委、县政府将彩调作为永福县的文化品牌来抓,每年定期举办彩调展演活动:春节期间举办一次为期5天的彩调展演;6月举办一次"茅江之夏"全县农村彩调大赛;秋季举办一次为期5—6天的"金色之秋"彩调展演。此外,还不定期选派专业人员下到乡镇、村屯开办辅导培训班,培训时长累计60天以上;并为20个农村业余彩调队配置灯光、音响、乐器、服装,为基层彩调爱好者搭建展示和提升技艺的平台。2014年,永福县被文化部评为中国民间文化艺术(彩调)之乡,彩调文化成为永福地方文化的重要内容和标志性符号。

二、永福县彩调团生存状态调查

永福县彩调团是该县唯一一家专业彩调剧团,也是广西尚存

为数不多能进行常态性彩调演出的县级专业彩调剧团之一。在传统戏曲艺术遭受传承和发展危机的当下,一个县级剧团如何坚守戏曲阵地、应对新语境冲击,这不仅是永福县彩调团所面临的个案,也是中国大部分基层戏曲团体普遍经历且亟待研究的重要课题。2017年8月中旬,笔者深入永福县彩调团进行了为期一周的田野调查,对剧团的发展历史和生存现状有了清晰的了解,掌握了鲜活的一手资料,现概括总结如下。

(一)永福县彩调团发展历史概况

永福县彩调团创建于1964年,迄今已有53年建团史。期间因工作需要,经历多次更名:1964—1979年为永福县文艺宣传队;1980—1984年更名为永福县彩调团;1985年更名为永福县桂剧团;1986—2008年更名为永福县文艺工作团;2009—2013年更名为永福县彩调团;2014年,为响应国家文艺院团体制改革号召,永福县人民政府正式下文将其更名为永福县非物质文化遗产(彩调)传承保护中心并沿用至今。50多年来,虽然剧团名称多次更迭,但永福县彩调团始终视彩调艺术为"镇团之宝",坚持"百花齐放、百家争鸣"的"双百"方针,坚持"为人民服务、为社会服务"的"二为"方向,挖掘、整理、移植、创作了一大批优秀传统戏、新编历史剧及现代戏,在全国及广西历届专业大赛中荣获各类奖项,深受人民群众的喜爱。

自建团以来,永福县彩调团始终坚持传统和现代"两手抓",既注重优秀传统剧目的排演,夯实演员彩调基本功;又积极创排新剧目,紧跟时代前行的脚步。在永福县彩调团已建立的彩调剧本档案库中,收录了《借女冲喜》《老少奇缘》《半把剪刀》等传统彩调剧本54个,《三讨债》《抬轿》《王二报忧》等现代彩调剧本71个。其中,传统戏代表性剧目有《王二假报喜》《王三打鸟》《两老同》《半把剪刀》《作文过江》《海老卖罗裙》《张古董借妻》等;现代戏代表性剧

目有《赤脚红心》《牵猪佬招郎》《凤山竹》《邀伴去赶桂林圩》《四个老汉逛永福》《追梦》等。这些代表性剧目在思想高度和艺术水准上均经受住了时间及人民的考验,不仅为永福县彩调团在各类赛事中摘得荣誉,也激活了一个县级剧团的创作热情,为培养一代代彩调编导演人才提供了范本。

截至 2017 年 8 月,永福县彩调团自 1989 年以来登记在册的地市级以上荣誉(集体)共计 28 项。其中,国际奖项 1 项,为 2015 年组台节目(彩调歌舞《永福彩调》、传统彩调《王三打鸟》《王二假报喜》)参加第二届达卡国际戏剧节获国际戏剧家协会颁发纪念奖牌;国家级奖项 2 项,为 2013 年彩调小戏《追梦》参加第五届中国戏剧奖·小戏小品奖获优秀剧目奖,2016 年该剧又获国家艺术基金专项扶持并顺利结项;自治区级奖项 13 项,1991 年被评为广西壮族自治区先进演出团体,1992 年被评为广西壮族自治区学雷锋先进集体,并多次参加广西剧展、广西彩调艺术节摘得金、银、铜奖。这些荣誉的取得,离不开以秦强、刘先才、周礼先、何书成、马盛德、潘玉芳、刘王宣、叶勇、李义芳、毛双明、唐志英、伍义华等为代表的永福县彩调团老中青三代彩调艺术人才。他们大多"一专多能",集彩调编导演技能于一身。年逾八旬的秦强,不仅擅长彩调表导演,还先后创作了 300 多个戏曲剧本,入选中国非物质文化遗产(彩调)自治区级传承人;潘玉芳、刘王宣、李义芳、毛双明、唐志英、侯静等演员均曾在自治区及桂林市各类专业赛事中摘获个人优秀表演奖。老一辈艺术家几十年如一日坚守彩调艺术岗位,践行彩调艺术的"传帮带";中青年演员从彩调艺术底蕴中汲取丰富营养,为永福县彩调团的发展注入鲜活生命力。

(二)永福县彩调团运营现状

2003 年,永福县彩调团(时称永福县文工团)恢复为县财政全额拨款的事业单位。2014 年,永福县彩调团更名为非物质文化遗

产（彩调）传承保护中心，主管单位为永福县文新广体局，领导班子成员3名，其中，设主任1名，副主任两名。截至2017年8月下旬，全团共有编制24个，实际在编人员15名，另有编外聘用人员4名；其中，男性6人，女性13人。由于常年活跃于基层，受经费、人力等因素制约，永福县彩调团目前不设编剧、导演、作曲、舞美等具体职能部门，除领导班子成员在管理分工上有所偏重外，所有职工均"一专多能"，根据业务开展需要灵活分配工作任务；或采取聘请及弹性合作的方式，阶段性地引进签约作品和创作人才以满足创作需要。例如，在编剧、导演人员方面，团长李义芳、副团长毛双亮虽身兼领导职务，却依然活跃于舞台一线，登台可演、幕后可导；现年五十余岁的刘王宣曾是团里一名彩调演员，在长期专业训练及个人爱好影响下，他在做好演员本职工作的同时兼职编剧和导演，自2000年以来整理、改编、创作的剧本达60多个，其中大部分都已搬上舞台，彩调剧《情痴老贾》入选桂林市戏剧创作优秀剧本库。此外，永福县彩调团还与桂林市艺术研究所等单位建立弹性合作机制，以签约形式引进优秀剧目剧本及导演人才，第五届中国戏剧奖·小戏小品奖优秀剧目《追梦》、第四届广西彩调节获奖剧目《残匦记》正是在此合作机制基础上排演完成。1981年，由于人员老化、人才流失、财政吃紧等原因，永福县彩调团乐队宣告解散，若有重要赛事或演出，采用外聘作曲和乐队的方式完成彩调音乐的创作及演奏。

永福县彩调团的经费来源主要有以下两个部分：其一为县财政拨款，额度以在编人员数量为标准，平均每人每年800元，加上其他补贴性拨款，全年财政常规性拨款约为2万元；其二为剧场商业性租赁的租金收入，由于剧场全年要承担多项县级会议和赛事，用作商业性出租的机会较少，此项收入不稳定性较大。此外，永福县彩调团曾尝试与一些商家合作，承接商业演出走市场，但随着娱乐及宣传方式的多样化，此类演出日益减少，营业性演出收入基本

为零。每年除创作新剧目参加各类展演和赛事外,永福县彩调团"送戏下乡进社区",定时定量完成上级布置的100场公益演出任务,深入永福县6镇3乡6社区演出,每场演出县财政补贴场次费1 500元。如果仅仅依靠每年县财政的常规性拨款,永福县彩调团每年经费收支基本处于"入不敷出"状态,除去维持剧团日常运作的开支,真正用于艺术创作的经费十分有限。针对此问题,永福县文新广体局提出这样的解决方案,即每次剧目排演前由永福县彩调团提出申请,再由县文新广体局向县委、县政府报告申请专项经费,为激活彩调艺术创作提供一定数量的资金。

目前,永福县彩调团演职人员的来源主要有以下两个方面:其一,通过"公开招聘—考核"方式引进新人;其二,自2015年起,永福县彩调团获县政府批准,依托"茅江之夏"农村彩调大赛选拔优秀演员,以聘用形式引进表演人才4名,设立年度考核机制,对考核不合格人员进行替换。为引进专业人才,永福县彩调团每年赴桂林市艺术学校选拔青年演员,但据永福县彩调团李义芳团长介绍,由于地缘、经济等因素制约,往往是"剧团看上的不愿来,愿意来的剧团看不上",近年来人才引进频遭尴尬境况。

三、永福县彩调团发展的经验

在改称为"永福县非物质文化遗产(彩调)传承保护中心"后,永福县彩调团没有将彩调作为一门"夕阳艺术"来"供养",而是始终坚持彩调演出的常态化,坚持彩调艺术的活态传承,充分利用永福县丰富的彩调资源,积极创新运作机制,扬长避短,探索出一条独具特色的发展路子,其经验可总结如下:

(一)依靠政府引导,增厚彩调艺术传承发展的沃土

彩调艺术在永福向来拥有厚实的群众基础,永福县委、县政

府也一直将彩调的保护传承作为重要工作来抓,不仅将林村等村屯列入彩调生态保护村,还分期分批拨款为县内20多个业余彩调队添置音响、乐器和服装,每年举办的春、夏、秋三季彩调展演活动,也正逐步实现规模化和常态化。县文化行政主管部门积极打造载体和平台,深入调研考察,制定了永福彩调保护、传承及发展的近期目标和长期规划,在全县4所乡镇小学、1所乡镇中学开办少儿彩调传习班,为全县各个彩调队伍建立档案及传承谱系,不定期选派专业人员下乡进行彩调辅导,使彩调艺术深入永福群众的内心,在县城、乡镇、村屯形成了浓厚的彩调文化氛围。

(二)扎根民间,充分彰显剧种审美特性

彩调剧产生于民间,其通俗易懂、诙谐幽默的艺术风格,为人民群众所喜闻乐见,这与其扎根八桂大地、从民间汲取文化养分是分不开的。建团50多年来,"凡人小事"始终统领着永福县彩调团的舞台,从深受人民群众喜爱的传统剧目到一大批优秀新创剧目,无一不是透过凡人小事的视角关注民众的生活情感、寄托民众美好的愿望理想、折射深刻的社会问题,只有与民众心灵相通、情感相系,才能经得起时间考验,保持鲜活的生命力。

(三)反复推敲、打磨精品,彰显专业剧团的艺术水准

永福县彩调团扎根基层、深入群众,每年下乡演出100余场,虽然其观众主体为永福县各乡镇及社区群众,但作为一个专业剧团,他们在艺术上精益求精,始终将艺术水准的高低作为考量剧团价值的最重要标准。一方面,坚信"群众的眼睛是雪亮的",即使下乡进社区,也举全团之力有备而往,将一台台能代表剧团艺术水准的剧目带给基层观众。另一方面,反复推敲、打磨精品,创作排演

的彩调小戏《追梦》《残匾记》《张胡子醉酒》等剧目在全国及自治区各类专业赛事中获奖，《追梦》《王三打鸟》《王二报喜》三个彩调剧目于2015年代表中国参加孟加拉国际戏剧节，彰显了永福县彩调团作为一个专业剧团的艺术水准，为永福彩调的传承发展起到榜样示范作用。

（四）弹性合作，建立灵活的创作机制

近年来，永福县彩调团与桂林市艺术研究所等单位建立起弹性合作关系，以签约方式引进合作方推荐的优秀剧目剧本及导演人才，推出了《追梦》《张胡子醉酒》《残匾记》等系列优秀剧目，在各类展演或大赛中载誉而归。这种弹性合作的剧目生产方式，充分调动多方资源，较好地实现了优势互补，激活了剧团创作活力，提升了剧团整体形象，在"剧本荒""导演荒"的当下，探索出一条灵活、高效的剧目创作机制，为基层院团的创作提供了一个有效范式。

四、永福县彩调团发展的建议

接通戏曲艺术和观众的直接媒介是戏曲演员，表演人才的后继乏人是制约剧团发展的重要因素，也是目前我国戏曲院团所面临的普遍难题。针对永福县彩调团表演人才引进难的问题，笔者认为，永福县政府在大力发展民间彩调艺术的同时，应在专业表演人才的引进和培养方面提供一定的政策和财政保障。一方面，可尝试与广西戏曲学校、桂林市戏曲学校等专业院校建立彩调表演人才培养与引进的长效合作机制，由永福县财政出资进行定向培养，或以奖励性方式为引进人才提供一定生活保障。另一方面，可从永福县各类彩调赛事中发掘优秀表演人才，其中特别优秀的可适当放宽招考条件引进永福县彩调团，扩大人才引进渠道。同时，

可由永福县财政出资,经永福县彩调团选拔,定期选派表演人才进入专业院校学习进修,不断夯实表演人才的专业水准,为永福县彩调团的长足发展提供人才保障。

彩调具有较强的民间性,它诞生于农耕时代,甚至其早期从艺者都是以半农半艺身份出现的,这在很长一段时期内赋予彩调以浓郁的泥土芬芳。进入21世纪,全球化、现代化、城镇化已成为中国社会发展的大趋势。特别是在城镇化进程中,与城市迅速扩张相对应的是乡村的迅速萎缩,在这样的当代社会语境下,民间的内涵早已发生变化,民间已不再只是农村的民间,也是城市的民间。永福县彩调团应不定期地深入城乡调研,掌握并分析观众的观演需求,保持观演之间的良性互动;在稳抓农村演出市场的同时,积极开拓城市演出市场,创作题材既聚焦农村也兼顾城市,避免因剧种定位狭隘而导致的创作题材和创作视点的片面化,拓展彩调剧种定位的"民间"维度,为永福彩调的发展注入新活力。

此外,在大力推动彩调艺术活态传承的同时,永福县彩调团应充分重视彩调艺术作为"非遗"的传承与研究,加强艺术档案的建设工作,对本团的历史沿革、发展大事记、创作的剧目剧本、涌现的代表性艺术家、传袭的表演绝活等进行系统化地整理研究,不仅能从中总结出对当下发展具有启发意义的优秀经验,更能为永福县彩调团的长远发展留下宝贵的精神财富。

(笔者在赴永福县调研期间,得到黄南津、刘家毅、李义芳、毛双明等老师的大力支持与帮助,在此向他们表示衷心感谢。)

参考文献

[1] 傅谨.草根的力量——台州戏班的田野调查与研究[M].南宁:广西人民出版社,2001.

[2] 潘琦.广西彩调新十年[M].北京:中国戏剧出版社,2011.

[3] 梁熙成.永福彩调史稿[M].桂林:广西师范大学出版社,2014.
[4] 广西壮族自治区民族艺术文化研究院.广西地方戏曲剧种普查报告[M].南宁:广西科学技术出版社,2017.
[5] 阙真.论广西彩调剧目的传承与创新[J].广西师范大学学报,2015(3).
[6] 夏月,朱恒夫.锡剧民间戏班的现状调查与研究[J].艺术百家,2005(1).

戏曲剧团的体制"改革"所造成的问题
——阜阳市曲剧团的调研报告

王建浩

摘　要：阜阳市曲剧团是一个综合实力和艺术水平较高的院团,曲剧表演艺术家郭立仙的流派艺术在那里得到较好的传承,然而在2011年院团改制过程中,由于一些不尽合理的改制政策,中年演员过早地退休,而青年演员中还没有具有市场号召力的名角,再加上人员的流失,使得剧团正常的演出陷入了瘫痪状态。阜阳曲剧团并不是个案,不少地方的院团改制都出现了类似的情况,院团改制的步子需要慢一些,态度要慎之又慎,需要制定出更加符合国情和院团实际情况的改制政策。

关键词：曲剧　阜阳　改制　消极作用

2016年9月,笔者到安徽宿州、蚌埠、阜阳等地调研豫剧在安徽的流传情况。阜阳是调研的最后一站,去阜阳之前,马紫晨老师给我其阜阳市梆子剧团一些老朋友的联系方式,不料,到了剧团的家属院,问了几个居民,马老师提到的几个老朋友早已驾鹤西去了。最后问到一个五十多岁的中年人,他推着婴儿车带孙子出来玩。他原来是在文化局工作,我说明情况之后,他表示愿意给我联

* 王建浩(1981—　),博士,郑州轻工业学院艺术设计学院讲师,研究方向：戏曲的传承与发展。

系一下现在演艺公司的一位副总,他是梆子剧团的负责人,联系完毕后,他告诉我说上午没有时间,下午可以去公司找那位副总。

上午不能这样白白浪费吧?去之前,马老师就对我讲,阜阳市梆子剧团的家属院和阜阳市曲剧团的家属院很近,都在贡院街。采访不到豫剧,那就采访曲剧吧。

曲剧是河南省第二大剧种,省外的湖北、安徽、山西、河北等地都曾建立过国有的专业剧团。在省外剧团中,最著名的当属安徽阜阳市曲剧团,因为那里有著名的老一代曲剧艺术家郭立仙。

<center>一</center>

郭立仙(1931—2002),河南沈丘人,父亲是唱河北梆子的。因为家贫,姐姐9岁唱河南坠子,7岁的郭立仙则拿着柳条筐向观众讨钱,日子久了,郭立仙也学会唱几段坠子,姐姐唱累了,郭立仙就给姐姐垫场子。11岁那年,姐妹俩逢集赶会唱坠子,偶然听到戏班演曲剧,郭立仙被曲剧所吸引,她便加入曲剧草台戏班流浪演出。

1950年,郭立仙从河南来到安徽界首,加入了新生曲剧团。1956年,界首市新生曲剧团、临泉县共和曲剧团和临泉县迎仙区文工队合并成立阜阳地区曲剧团,1957年移交阜阳县管理,1959年改为安徽省曲剧团,由阜阳专区代管。1954年,郭立仙参加安徽省代表团赴上海出席华东区戏曲观摩演出大会,演出整理的传统剧目《云楼偷诗》和《花庭会》,共获4项奖。郭立仙饰演《云楼偷诗》中的陈妙常,荣获演员二等奖,此唱段在上海灌制成唱片全国发行,是当时全国第一张曲剧唱片。1956年,在安徽省首届戏曲观摩演出大会上,演出了整理传统剧目《避尘帕》《三哭殿》,共获10个奖项。1958年,该团整理演出的传统戏《陈三两》,参加了安

徽省第二届戏曲观摩演出大会。1958年9月13日,在芜湖工人俱乐部,郭立仙为毛泽东主席演出了该剧。后省委领导传达毛泽东的意见:"陈三两原名李素萍,我看还是李素萍好!"遂将剧名改为《李素萍》。1959年向国庆10周年献演,该团整理演出了传统戏《访松江》《阎家滩》,重演了《李素萍》,誉满京华。1970年剧团撤销,1973年恢复建制,仍用今名。

在豫苑菊坛,由说唱坠子改为演戏的很多。豫剧的第一代坤伶马双枝就是由河南坠子改唱豫剧。豫剧名旦六大家的桑振君,6岁拜母亲为师学唱坠子,9岁改唱豫剧。由于每个剧种曲种都有自己独特的发声方法、共鸣位置、典型的唱法和常用的旋律,因此改唱豫剧后,不自觉地受到坠子的影响,豫剧带上了坠子的风味,使两者巧妙地结合起来了,桑振君就因为大胆地把坠子巧妙地融入豫剧而形成了俏丽灵巧的"桑派"艺术,成为豫剧旦角六大流派之一。而郭立仙是7岁开始唱坠子,11岁改唱曲剧,因此她唱的曲子便有坠子的风味,别具一格。"郭立仙唱腔的坠子味很浓,但听起来又不失曲剧的风韵,她巧妙地糅合了两种艺术形式的唱腔。她念白字韵饱满,清晰准确,节奏感强,这完全得力于小时候唱坠子的一段磨练。"①曲剧在河南能开创流派的有张新芳、王秀玲、周玉珍、马骐、海连池等,在省外能开创流派的可能就郭立仙一人了。并且郭立仙也培养出了优秀的传承人——陆颖。在2009年汝州举办的中国曲剧艺术节上,陆颖被评为中国曲剧十大名角,这是唯一入选的外省的演员。

二

在此之前,因为听过郭立仙的录音唱段,非常喜欢,就想多搜

① 徐企平、刘敬堂:《郭立仙艺术道路的回顾》,载《戏曲艺术》1983年第2期。

集一些郭立仙的资料，郭立仙已经仙逝，那就从她徒弟陆颖那里打听吧。

来到曲剧团的家属院，我被眼前的情景震惊了。此前曾读过一篇网友的文章，说郭立仙居住的家属院很旧、很破，心里已经有所准备，但完全没有料到是这样的破：这是一栋建于20世纪70年代末的三层砖墙楼，墙体很薄，是一八墙，这种墙体不适合建楼，楼板上的很多水泥剥落，成了危房，政府已经强令居民搬出，但还有一些人在此居住。现在已经不让闲杂人等靠近这座楼，看门的不时在吆喝驱赶。

楼后的居民指着一楼的房间告诉我，郭立仙生前就住在这间房子里。找陆颖的过程也并不顺利，陆颖不在此居住，幸赖居民的热心帮助，几经询问，一位热心的大姐把我带到一位中年男子家里，说他是剧团上退休的，能联系上陆颖。他很热情，立马给陆颖打电话，幸运的是恰好陆颖在家，答应立马赶过来。

趁此间隙，我打量了一下他家里的情况。看得出他们生活相当艰苦，家里没有现代化的家电，只有几件陈旧的家具。我说明来意后，他试探地对我说："这次剧团改革，把阜阳曲剧团改没有了，实在可惜！安徽省只有这一个曲剧团，而郭立仙在全国都有一定的影响，因此我们到公园遇到一些老观众，这些老观众说在有生之年再也听不到安徽的曲剧了。"我打断了他的话，问："不是把梆子戏、曲剧合并在一起，成立了梆曲剧团，再加上话剧等成立了演艺公司了吗？""梆子戏、曲剧是不同的剧种，怎么能合在一起呢？演艺公司成立五年多来，只排了一些梆子戏，曲剧基本没有演过。公司的领导也没有懂曲剧业务的，2011年体制改革的时候，凡工龄满25年的都退休，因此大多数的人退休了，剩下的年轻人不到20个人，还加上舞美队的，还有一些是转业军人，根本没法演戏。""陆团长（曾担任阜阳市曲剧团副团长）呢？"我追问道。"她也退休了，已经退休5年了！她是1968年出生的，退休时才43岁。我们干

了一辈子曲剧事业了,对曲剧是怀有很深的感情的。像陆颖是国家一级演员,又是郭立仙唯一的弟子传人,就这样被退休了,她心里简直是在滴血!"①

话刚好说到此,陆颖赶过来了。只见她不高不低,不胖不瘦,五官清秀,端庄标致,的确是一个好演员的料。据她介绍,她12岁开始学曲剧,13岁参加演员培训班时结识了曲剧表演艺术家郭立仙,得到郭立仙的赏识。后曾写拜师申请,并得到文化局的批复,正式拜郭立仙为师。郭立仙一字一句、一招一式把自己的代表作《李素萍》《秦香莲》《云楼偷诗》《对花庭》《索夫盘夫》传授给她。郭立仙收徒严苛,自己的亲外甥女也在阜阳曲剧团工作,但并没有把技艺传授给她,她一心一意培养这个唯一的徒弟。在笔者的再三请求下,陆颖清唱了《秦香莲》的一小段,郭立仙的声腔神韵毕现,陆颖简直是活脱脱的"小郭立仙"。

随后而到的原阜阳市曲剧团团长张守海,对新时期以来剧团的情况有更多的介绍。阜阳市曲剧团是一个实力比较强、整齐的团体,也很拼搏努力,新时期以来剧团创作的比较有代表性的剧目如下:

新时期以来剧团创作的比较有代表性的剧目及获奖情况

剧　目	参　赛	获奖情况	备　注
《郑八怪联亲》	1989年安徽省第二届艺术节	荣获编剧、导演、演出、表演、音乐、舞美等多项大奖	1990年晋京演出
《扁鹊与齐桓公》	1994年安徽省第三届艺术节	荣获编剧、导演、演出、表演、音乐、舞美等多项大奖	

① 2016年9月12日采访。

续 表

剧 目	参 赛	获奖情况	备 注
《冤家·亲家》	1997年安徽省第五届艺术节	荣获编剧、导演、音乐、舞美、服装、道具、演出、表演等十多项大奖;1998年被省委授予"五个一工程"奖	1999年晋京演出
《红灯·绿灯》	2004年安徽省第七届艺术节	获集体演出一等奖、编剧一等奖,张守海获表演一等奖,并获音乐、舞美等多项大奖;2007年被省委授予"五个一工程"奖	
《王家坝》	2010年安徽省第九届艺术节	荣获集体演出一等奖等多项大奖。2012年,该剧荣获省"五个一工程"奖	
《琴声悠悠》	2015年"首届华东六省一市现代地方小戏大赛"	演出金奖	新中国成立以来阜阳市在华东六省一市重大文艺活动中取得唯一一块金牌

据张团长介绍,曲剧团原有职工60多人,转制企业化改革后,把梆子剧团、曲剧团、话剧团合在一起成立了阜阳市演艺有限公司。当时阜阳市的政策是凡工龄满25年的或50岁以上的都可以退休,因此曲剧团一半的人都退休了,改革后还剩33人。现演艺公司在编的曲剧团员工只有十几个人,其中一些人买断工龄,拿点遣散费自谋职业了。

据阜阳市演艺有限公司官方网站介绍："阜阳市演艺有限公司是聚阜阳演艺界人才，集戏剧、歌舞、综合性表演艺术于一体的新型演艺团体，为国家级非物质文化遗产淮北梆子戏项目保护单位。公司现有演职员工77人……"其公司的业务范围："承办专场文艺晚会、元宵、中秋、元旦、春节晚会、大型商业演出；策划承办各类礼仪、婚庆、商务会展、奠基仪式、启动典礼等庆典活动；提供乐器、灯光、音响、舞台、LED屏租赁服务。"三个团合在一起，又有这么庞杂的服务项目，只有77人，而原来仅曲剧团就有60多人，由此看来，张团长所说的现在曲剧团只有十几个人是实情。而十几个人怎么可能演戏？

在来阜阳之前，已经在安徽宿州得知，宿州市梆子剧团和阜阳市梆子剧团联合把淮北梆子申请为国家级非物质文化遗产。淮北梆子原本是豫剧的四大地域流派——祥符调、沙河调、豫东调、豫西调中的沙河调一支。阜阳市演艺有限公司官方网站介绍："淮北梆子戏原名梆子戏，简称梆子，又名沙河调，是安徽省具有较大影响的剧种之一，主要流传于安徽阜阳、淮北、宿县、亳州、蚌埠、淮南以及河南沈丘、商丘、漯河、江苏徐州等二十余县市。……淮北梆子戏的特点是唱腔高亢激越，朴实大方。对这种演唱形式，人们习称它为'高梆'。淮北梆子戏的唱腔结构为板腔体，主要有【慢板】【二八】【流水】【飞板】四种板式。其板式虽与河南豫剧相近，但细品味又有明显的区别，突出特点是花腔多，甩腔多。"[1]安徽淮北梆子的名演员和主要表演团体，在《中国豫剧大词典》中都有条目和介绍，淮北梆子的演员也承认他们所演的其实就是豫剧，安徽淮北市的梆子戏剧团又称淮北市豫剧院，因而淮北梆子不具备独立申报为新剧种的条件。但由于现实利益的驱使以及行政区域的划分，使得非物质文化遗产的保护出现了种种的问题，这些被豫剧保

[1] http://www.artsfy.com/.

护边缘化的团体,出于自我生存和保护的需要,而不得不另谋出路。这就涉及另一个问题——虽说都是国家级非物质文化遗产,但有的流行区域比较有限,而有的流行区域非常广阔,跨了很多省份,这就需要区别对待,制定出更加周密的切合实际的传承保护经费的分配方案。但这不是本文要详细讨论的。不管怎么说,淮北梆子已经被宿州市梆子剧团和阜阳市梆子剧团申请为国家级非物质文化遗产,成为淮北梆子戏传承与保护单位。因此,新成立的阜阳市梆曲剧团必然把工作重点放在梆子戏上,在阜阳市演艺公司的官网上设专栏介绍淮北梆子戏,曲剧被边缘化肯定是必然的了。因此可以说阜阳曲剧团虽然没有被解散,名义上保留,但实际处于消亡的状态。

剧团从20世纪80年代中期开始遭遇经济困难,80年代后期又遭遇解散剧团的危机,不少剧团就是在这一时期被砍掉的,能坚持到21世纪的剧团,都是经过检验有一定的艺术实力和经济能力的团体。2001年5月18日,昆曲被联合国教科文组织命名为"人类口述遗产和非物质遗产代表作"称号,非物质文化遗产的观念开始深入人心,而在进入非物质文化遗产保护的21世纪,剧团却在改制的过程中被解散了,实在可惜和令人痛心。

去安徽调研时才发现,淮北地区的老百姓的欣赏趣味接近河南,更喜欢梆子戏和河南曲剧,当地都没有专业的黄梅戏剧团。阜阳市曲剧团的老演员们有一个共同的心声,他们认为中央的院团改革是好意,目的是激发剧团的活力,多为老百姓演戏,而不是把一个剧团改瘫痪了,连戏都演不成了。

下午到演艺公司找到了那位副总。演艺公司位于阜阳市南部市郊一个偏僻的巷子里,这个办公地点还是租用居民的一座两层楼,办公条件相当艰苦,可见演艺公司的日子也不好过。我说明了来意,那位副总答应把相关的资料随后发我电子邮箱,中间也催促过,但至今也没有收到。

三

阜阳曲剧团和陆颖的遭遇并不是个案。周桦,一个上海姑娘却把豫剧唱得非常地道,演遍了豫剧五大名旦的代表性剧目,是甘肃省第一个获得戏剧梅花奖的戏曲演员,2005年院团转制后演出就越来越少,2011年到郑州参加第二届中国豫剧艺术节是周桦最后的一场演出,2012年退休,当时才54岁。何丽萍,咸阳市豫剧团的领衔主演,父亲何尚达、母亲马令童均为西安的豫剧名家。2011年院团改革时被迫退休,当时她还不到50岁。

2016年,笔者见到了何丽萍,她说当时的政策是凡50周岁以上或工龄满30年的,都可以退休。因此,和她同一茬的演员都退了,剩下一二十个人连戏也演不成了,剧团也就瘫痪了,情况和阜阳市曲剧团类似。

作为演员,都是很留恋舞台的,和戏曲有割舍不掉的情缘,但一个人也唱不成戏啊,唱戏需要有好的配角,还需要和乐队有很好的磨合,而现在同一茬的同事都退休了,也只能和他们一起选择退休。何况退休对于这些名演员并没有任何损失,首先,不上班却可以拿全额工资,原来只能拿差额的工资,另外一部分需要通过演出来补贴,而现在不上班却比上班拿得还要多。其次,这些名演员若是有商业演出的邀请,随便唱几段,也能挣一些外快。因此,在这种政策的诱惑下,达到退休资格的肯定会选择退休,谁也不傻!演员们毫发未损,但损失的是国家,损失的是老百姓再也看不到这些好演员了。

戏谚说"十年能出一个状元,不一定能出一个好演员"。培养一个好的戏曲演员是很不容易的。以何丽萍为例,退休时她只是一个国家二级演员。由于自己留下的音像资料很少,她在退休后感到很遗憾。为了将自己的舞台艺术记录下来,何丽萍自费10万

元,出了一张专辑。这张专辑的出版,得到了何丽萍父亲何尚达的大力支持,因为何尚达年轻时没有留下很多的影像资料,只有《王佐断臂》中的一个小片段,所以他深深理解作为一个演员的心愿和遗憾,因此他非常支持女儿完成这桩心愿,并亲任艺术指导。2013年,何丽萍的艺术专辑出版发布,此专辑包括《红娘·报信》《大祭桩·路遇》《铡刀下的红梅·见奶奶》和《风雨故园·小蜗牛》四个折子戏。

看一个演员的功力最好看其演出的经典传统剧目,以《红娘·报信》为例,这本是常香玉大师的代表作,有常香玉的艺术标杆为参照。这出戏的难度很大,现在河南的知名演员也很少演出,表面看是一出花旦戏,实则至少包含三个行当——花旦、老旦、小生。花旦是红娘的本行,在剧中红娘要学老夫人的口吻吓唬崔莺莺,是老旦的行当,而在红娘向崔莺莺描述张生的病情时,还要模仿张生的口吻,唱腔用到小生行当。何丽萍在演绎这三个行当时得心应手,花旦的嗓音清脆明亮,老旦的嗓音宽厚沧桑,小生的嗓音高亢铿锵,从音色的变化上做到演什么像什么。

这段戏的唱腔也是高难度的,唱腔里巧妙地融入了笑声、叹气声、假装哭声,还有半说半唱,聪明伶俐的红娘唱得绘声绘色,活灵活现,何丽萍完全做到了,她的演唱抓住了常香玉大师的神韵,唱得如话家常,轻松自然。

经典剧目要在传承中创新,但前提是要继承得好,若是基础不牢,那么创新就成了无本之木,就成了胡乱"创新"。何丽萍师承张香芙,1956年张香芙以《拷红》的红娘一角参加陕西省第一届观摩演出,获得演员一等奖。有资料显示,张香芙是常香玉的学生,艺名"小红娘",可见她的红娘水平很不一般。何丽萍老老实实地把常香玉的唱腔继承下来了,表演上以常香玉的技艺为基础,适当地吸收了京剧和其他剧种的表演。服饰改为荀派红娘的装扮,头戴大蝴蝶结,更加青春靓丽。身段上吸收了荀派的侧身立腰,更显女

性形体之美。台步运用了 S 形圆场,轻灵飘逸。又运用了抖肩、耍手绢、转手绢,把红娘表演得更加活泼可爱。总体而言,常香玉的红娘"土"一些,何丽萍的红娘"雅"一些,何丽萍在继承传统的基础上,把红娘演出了自己的特色,成为代表作之一。

从《拷红》这出戏也可以看出何丽萍的实力与水平,她绝对不亚于河南一些知名豫剧演员和"梅花奖"获得者。去陕西之前从没有听说过她,根本不知道她,要是在河南绝对不会只是一个二级演员。然而,现实的政策却让她不满 50 岁就退休了,当这些实力演员、台柱子退休了,剧团也就瘫痪了。而剧团想演戏或者想参赛夺奖,还不得不依靠这些已经退了休的演员。如阜阳市演艺有限公司,为了排演《琴声悠悠》这一曲剧小戏,不得不邀请陆颖担任女主角。现在戏曲演员与过去相比,成名都比较晚,四五十岁正是艺术上的成熟期、黄金季,而院团改革却使她们过早地脱离了舞台,造成了人才的浪费。

特别可惜的是陆颖留下的音像资料也特别少,此前也没有在中央电视台"名段欣赏"录过节目(一般来说比较有影响的剧种的国家一级演员都会受到央视"名段欣赏"栏目的邀请录制节目)。陆颖的师父郭立仙留下的音像资料也很少,因此抢救录制这一流派的音像资料非常必要。

中共中央宣传部、文化部《关于深化国有文艺演出院团体制改革的若干意见》指出:"随着演艺业赖以生存和发展的经济基础、体制条件和社会环境的深刻变化,国有文艺演出院团旧有体制的弊端日益显露。绝大多数国有院团仍保留事业体制,没有形成与市场对接的体制机制,没有成为市场主体,缺乏通过市场竞争做大做强的内在动力;相当多的剧(节)目以参评获奖为主要生产目的,没有进入市场,忽视观众需求,社会效益与经济效益都受到制约;现行体制是按照行政区划和级次层层办团,'小而全'、'散而弱',很难形成有实力的文化品牌,不利于中华文化'走出去';许多院团包

袱沉重,人员能进不能出、能上不能下,影响了演职员工的工作积极性,生产经营难以为继。这种状况与日趋完善的社会主义市场经济体制不相适应,与人民群众不断增长的精神文化需求不相适应,与推动社会主义文化大发展大繁荣的战略目标不相适应。"①显然,改革的目的是为了使院团更好地适应市场经济,更好地为人民群众服务。然而,被国家"包养"了近半个世纪的院团,面对市场缺乏营销的能力,面临改制的任务仓皇失措,无力应对,既没有建立起顺畅的营销渠道,也没有做好人才的储备和培养(这一点也不是仅院团就能解决的),更没有培养出新一代的领军人物,因而当中青年演员中间力量大批退休后,剧团的瘫痪也是必然的了。

2006年,《文化部关于进一步做好文化系统体制改革工作的意见》指出:院团转制要"区别对待、分类指导、循序渐进、逐步推开","因地制宜,不搞一刀切,不要求用一个标准、一个模式解决所有问题"②。然而,从2006年到2011年的五年时间里,院团改制并没有多少实质性进展,直到2011年5月,中宣部、文化部下发《关于加快国有文艺院团体制改革的通知》,要求各地在2012年上半年之前完成国有文艺院团体制改革的任务,地方政府面对改制的任务无所适从,根本来不及也不愿意仔细考量各个院团的整体实力和艺术水平,也不顾及剧种特色与流派的传承,简单甚至粗暴地用一刀切、一个模式的方法试图解决所有的问题,即让中年演员提前退休,把多个院团捆绑在一起组成演艺公司。

院团的改革并没有结束,有一些剧团转改为企业,而有一些剧团以研究院、传承保护中心的名义保留事业性质的单位,但这造成了新的不公平,院团改制成了一碗"夹生饭"。剧团的事业编制和

① 刘忠心等编著:《戏剧工作文献汇编/文件·政策·法规卷(1984—2012)》,文化艺术出版社2015年版,第522—523页。

② 刘忠心等编著:《戏剧工作文献汇编/文件·政策·法规卷(1984—2012)》,文化艺术出版社2015年版,第371页。

"大锅饭"显然不利于剧团的发展,我的一个朋友去宝鸡市豫剧团调研,发现该团被强迫接受转业军人,安插多达十几个,戏都没法演,把一个剧团活活搞垮了。院团的改革还在路上,怎样改革还值得深入探讨。

附:(1)近年来阜阳市曲剧团上演的主要剧目

《李素萍》《盘夫索夫》《秦香莲》《秦香莲后传》《潇湘夜雨》《绣花女传奇》《双玉蝉》《四告三审》《清风亭》《卷席筒(1—3部)》《狸猫换太子(1—3部)》《深宫脱险》《泪洒相思地》《李慧娘》《郑八怪联亲》《扁鹊与齐桓公》《慈母恨》《五福临门》《冤家·亲家》《红灯·绿灯》《王家坝》,等等。

(2)演出较多的受观众欢迎的剧目

《李素萍》《绣花女传奇》《潇湘夜雨》《郑八怪联亲》《五福临门》

小剧场与黄梅戏的保护与传承
——关于再芬黄梅公馆演出活动的调查报告

胡 瑜

摘 要: 小剧场较之大剧场更适合作为今日戏曲的观演空间,也可以在保护与传承黄梅戏、实现戏曲"活态化"发展上发挥更大的作用。安庆再芬黄梅公馆于2013年12月20日开馆以来,以创造性的舞台空间革新了黄梅戏已有的观演关系,开拓了黄梅戏剧场在承担传承责任时的多重功能,探索了"再芬黄梅"品牌经营的新格局与新思路。依托小剧场形成了再芬剧院常态化的演出机制,盘活了大量传统的、经典的、新编的精品剧目,尤其培养了青年团演员,给他们提供了大量的学习与演出机会,再芬黄梅公馆成了他们学艺成才过程中的圆梦剧场。

关键词: 小剧场 黄梅戏 传承 再芬黄梅公馆 经验

舞台演出是戏剧艺术最为重要的、关键的、本位的传播途径,承载着历史、民族、文化记忆的传统戏曲能否"活"在当代——"世代相传"且"在各个社区和群体适应周围环境以及自然和历史的互动中,被不断地再创造,为这些社区和群体提供认同感和持续感,从而增强对文化多样性和人类创造力的尊重"?[①] 毫无疑问,要实

* 胡瑜,博士,安庆师范大学文学院副教授。专业方向:中国戏曲史、黄梅戏剧本创作。本文为安徽省社科规划青年项目(AHSKQ2014D117)的阶段性成果。

① 2003年联合国教科文组织在巴黎举行的第23届会议上通过的《保护非物质文化遗产公约》。姜敬红主编《中国世界遗产保护法》附录,西南交通大学出版社2015年版,第249页。

现戏曲"活态化"发展，避免成为"博物馆"艺术，组织常态化的、多样性的舞台演出活动是至关重要的。与此同时，多数专业院团成为国家级、省级非物质文化遗产传承基地，或拥有不同级别的传承人，理当承担起保护与传承戏曲艺术的历史使命。而保护与传承最根本的任务就包括了对传统经典剧目进行发掘整理、改编重排，并以剧目为单位充分发挥老艺人、各传承人的教学指导作用，将剧种的唱腔、表演等技艺通过"传帮带"顺利地过渡到年轻演员身上，并最终在舞台上将其"复活"，让经典的生命力在观演交流中得以延续。因此，不论是剧目传承还是演员培养，同样需要足够的舞台演出机会。目前，国内戏曲专业院团的演出多数以大剧场为主要场所，以参赛、评奖、节庆展演为几种最常见的组织方式，受此影响，大制作的、新编新创的剧目理所当然地成为戏曲舞台演出与传播的"常客"，而传统剧目（本戏、折子戏及小戏）拥有的舞台空间则相对狭窄得多。

虽然近年来的公共文化基础设施建设逐渐改善，各大中小城市普遍拥有了大型剧场或多功能的综合性演艺中心，但从整体来看，剧场设施的资源仍有欠缺，地区分布也极不均衡，再加上管理运作成本高昂，市场化与产业化的运行机制等因素，让大型剧场作为传统剧目的常态化演出场所，显然存在很多困难与不适应。因此，积极尝试多样性的演出活动组织方式就显得非常必要。"小剧场"构建成本相对低廉，运作管理方便，剧目创作灵活，还与古代筑于戏园、私宅、会馆、庙宇等建筑中的戏台有很多相似之处：相对小的空间能带来更为亲切、利于互动的观演体验，观众也更能欣赏演员的唱腔与身段。近年来北京、上海等地相继举办"小剧场戏曲节"，利用小剧场独特的观演空间探索戏曲与当代思想、艺术结合的创新方式，当然很有意义。但同时，将小剧场作为传统戏曲保护与传承、重排与复活的最重要的舞台空间也应当引起更多的重视。这里以黄梅戏故乡安庆的再芬黄梅公馆为例，对 2013 年 12 月 20

日开馆以来的演出活动进行整理,考察再芬剧院是如何通过小剧场的常态化演出,积极推进系列的有关黄梅戏的保护与传承工作的。

一、再芬黄梅公馆"空间"功能的多重性

再芬黄梅公馆坐落在安庆著名的风景区菱湖公园南门,由原安庆黄梅剧团二团的小剧场旧址改建而成,2013年12月20日正式开馆。这座占地面积不足2 000平方米的建筑,不仅是安徽再芬黄梅文化艺术股份有限公司的重要组成部分,还是中国黄梅戏非物质文化传承基地,空间虽小却承载了多重功能。

(一)黄梅戏观演空间的锐意革新

韩再芬是当代富有改革创新意识的戏曲家与艺术管理者,在公馆空间的设计与风格的定位上,既考虑到古代戏曲厅堂演出的悠闲雅聚意味,又体现出现代小剧场注重观演关系平等互动的时代意识,并颇为用心地为公馆演出打造特有的节目形式。这一形式在开馆庆典演出中亮相,至今已成公馆演出的固定模式,颇受好评。两大特色,首先是独具匠心地安排两位"说书人"在观众席落座,演出开始,亮起两束追光,"说书人"将黄梅戏的历史文化、艺术特色及演出节目一一向观众娓娓道来,融知识性、娱乐性于一体。其次是将全场节目分作三大板块,首尾是经典唱段与歌舞,中间安排折子戏表演。如开馆演出中,经典唱段与歌舞有韩再芬演唱的《小辞店·来来来》与《黄梅树》,刘国平演唱的《罗帕记·描容》,吴美莲演唱的《西楼会·乔装送茶上西楼》,丁飞等演唱的《三字经·天连天、地连地》,张敏、钱霖演唱的《潘张玉良·马车铃儿响叮当》,李萍与马自俊演唱、夏文芳与董超舞蹈的《小辞店·蔡郎哥哥他要走》,余淑华、宋敬波演唱的《春香传·爱歌》,吴美莲、刘国平

演唱的《天仙配·果然喜从天上降》等。折子戏有江敏演唱的《徽州女人·烟雨濛濛》、王泽熙演唱的《珍珠塔·跌雪》、余平演唱的《荆钗记·投江》,等等。韩再芬认为,黄梅戏不仅要有传统的大型舞台剧演出,小剧场演艺模式也是扩大影响力、拓展受众基础的重要模式,锐意创新的公馆演出空间,形成了对黄梅戏已有观演情境的革新,必将扩容黄梅戏艺术的表现手法与接受心理。

(二) 黄梅戏传承空间的多元构筑

韩再芬是黄梅戏领域中首度也是迄今为止唯一的"二度梅"获得者,是当之无愧的黄梅戏领军人物,早在2008年就成为"国家级非物质文化遗产项目代表性传承人",再芬剧院也于2012年获安徽省政府颁发的"黄梅戏传承创新基地"称号。传承黄梅戏艺术是"再芬黄梅"自觉主动的、一以贯之的责任担当,而公馆这一新的空间也为"再芬黄梅"传承黄梅戏的理念提供了更为丰富多元的探索与实践。除了传统经典的小戏折子戏专场的常态化演出之外,依托公馆展开的传承活动主要有:

(1) 自2014年4月开始至今,在公馆举办"再芬黄梅大讲堂",面向黄梅戏从艺人员、市民、戏迷以及高校师生普及戏曲知识,传承发展黄梅戏,邀请黄梅戏音乐泰斗时白林先生以《独树一帜的中国戏曲》作为大讲堂的第一场演讲。随后举办的演讲有王长安《元曲与〈寂寞汉卿〉》、徐代泉《黄梅戏音乐风格神韵》、雪小禅《戏曲的前世今生》、麻彩楼《我与黄梅戏的六十年》、姚美美《半世筑梦:一名黄梅戏演员的信念与追求》、何成结《黄梅戏,那些你不知道的事》、万玉生《台前幕后,心系黄梅——浅谈黄梅戏的丑角艺术与道具艺术》、雷茨美《"妆"点人生,尽善尽"美"》、陈华庆《潜心黄梅,戏以曲传——浅谈黄梅戏音乐伴奏的传承与发展》(再芬黄梅民乐队首次助阵,现场演奏《浮生六记》中的经典音乐,借助新媒体映客App现场直播互动)。主讲者的身份周全地涵括了理论

家、作曲、编剧、乐队指挥、导演、表演艺术家、道具师、化妆师等关涉到戏剧艺术生产、制作、研究与整理各环节的相关人员，台前幕后尽在其中。韩再芬认为综合性的黄梅戏艺术只有建立一个传承集体，连接各艺术门类的配合才能完整地得到传承。

（2）"再芬黄梅"一向热衷公益，除积极组织"高雅艺术进校园"、"送戏下乡"、惠民演出、出版捐赠《黄梅戏音乐》中小学教材等活动之外，还大力扶持黄梅戏民间班社发展，夯实传统艺术的民间基础。资助黄梅戏民间班社音响设备，并于2014年12月30日在公馆举办"同唱黄梅·元旦戏曲晚会暨全国首届黄梅戏民间班社群英汇颁奖仪式"。

（3）2014年6月，安徽韩再芬黄梅戏艺术基金会在公馆成立"安庆再芬黄梅戏友会"，韩再芬担任艺术顾问，公馆成为黄梅戏忠实拥趸的重要联络处，也是黄梅戏艺术向民间传播的重要途径。

（三）黄梅戏传播市场空间的全力拓展

在黄梅戏的传播与推广方面，"再芬黄梅剧院"作为全国首家以艺术家名字命名的戏曲院团，首创"再芬黄梅"的戏剧品牌理念，树立品牌核心价值。再芬黄梅公馆的运营正是由这样一支深谙当代传播营销理念的团队着手进行。安庆再芬公馆将成为一个探索"再芬黄梅"品牌与公馆连锁经营模式的平台。团队已计划在芜湖、合肥、南京、黄山等地投入建设[①]。2014年6月26日，再芬黄梅公馆项目入选"首届中国治理创新100佳经验"，正是对"再芬黄梅"品牌建设、深度传播之于文化产业发展启示的认可。

此外，正如安庆黄梅戏艺术中心荣膺"安徽地标"与"安庆市

① 周志友、方可主编：《2014再芬黄梅年度报告》，安徽大学黄梅剧艺术研究中心、安徽韩再芬黄梅艺术基金会编，2014年，第181页。

最佳旅游名景"称号一样,再芬黄梅公馆也逐渐成为安庆城市与黄梅戏文化的双重地标,这也将进一步拓展公馆空间的多功能性。

二、常态化演出对传统与精品剧目的盘活

再芬黄梅公馆建成之前,再芬剧院最重要的演出场所是安庆黄梅戏艺术中心。作为"安徽地标"、全省十大标志性建筑之一的安庆黄梅戏艺术中心,占地总面积达13 169平方米,主楼剧场部分主体建筑面积6 500平方米,总共有1 000余座位。以安庆的城市发展、市民消费实情,要想在如此大型的综合性艺术中心举行黄梅戏定时定期的常态化、日常性演出,如何解决高昂的运作费用与演出回报的矛盾是一大问题。除此之外,再芬剧院演出活动的组织安排大多为参赛评奖、节庆展演、商业邀请、巡回演出以及"进校园""送下乡"等。基于此,演出的剧目往往需要顾及主办方、邀请方的活动主题与喜好偏好,或是考虑票房成本、营销效果,结果是能常演于舞台的剧目往往集中在经典的如《女驸马》《夫妻观灯》《打猪草》或新创的如《徽州往事》等较为少数的几部。将再芬剧院2012年与2013年两年的演出情况整理制作成表1、表2,与2013年末公馆演出展开后舞台剧目的积累与创新进行比较,可以清晰地看到借助于小剧场常态化的演出,再芬剧院在三年多的时间里,如何从传统的、经典的、精品的黄梅戏大戏、小戏中盘活剧目的。

表1 2012年再芬剧院演出情况

时 间	地 点	剧 目	主要演员	演出事由
1月6日	南京	《闹花灯》等		受邀参加江苏省安徽商会一周年庆典

续　表

时　间	地　点	剧　目	主要演员	演出事由
1月22日	合肥	黄梅戏经典唱段联唱《女驸马》"谁料皇榜中状元",《天仙配》"龙归大海"、"飘飘荡荡天河来",《夫妻观灯》,《打猪草》"对花"	韩再芬、刘国平、余淑华、吴美莲、王泽熙、张敏、查寅等	2012年安徽卫视春节联欢晚会"龙腾江淮"
2月3—11日 2月13日	安庆黄梅戏艺术中心	《五女拜寿》共演十场	江敏、张敏等青年团85后、90后演员主演,李萍、马自俊担当配角鼎力相助	"再芬黄梅,月演月精彩"展演、"再芬黄梅·春节惠民"、专场汇报演出
2月23—26日	芜湖县红杨镇团坝村陡门墩自然村	《五女拜寿》《女驸马》《孟丽君》《桃李无言》、折子戏专场	再芬剧院青年团	商演
3月15日	枞阳县剧场			"送戏下乡"活动
3月16—25日	安庆黄梅戏艺术中心	《浮生六记》连演十场	吴美莲、刘国平主演,潘伟、丁飞等参演	"再芬黄梅,月演月精彩"展演活动
4月12—15日	兰州甘肃大剧院	《徽州女人》《女驸马》《天仙配》	韩再芬、马自俊、余淑华	商演
4月27日	安庆黄梅戏艺术中心	《春江月》	余淑华、马自俊主演,青年演员余平、钱霖等参演	"再芬黄梅,月演月精彩"展演活动
5月	安庆黄梅戏艺术中心	《天仙配》	余淑华、刘国平领衔主演,青年团演员参演	"再芬黄梅,月演月精彩"展演活动

续 表

时间	地点	剧目	主要演员	演出事由
5月11日	合肥大剧院	折子戏专场(《鹊桥》《打豆腐》《戏牡丹》《闹花灯》)		
5月18—25日	上海交通大学、上海师范大学、上海财经大学、上海东海职业学院	《女驸马》、折子小戏专场	吴美莲、韩再芬等	"再芬黄梅·高雅艺术进校园"
6月2—4日	浙江义乌	《女驸马》《桃李无言》《孟丽君》《天仙配》《五女拜寿》,加演折子戏和黄梅戏清唱	青年团演员	巡演
6月23—25日	安庆黄梅戏艺术中心	"再芬黄梅"混搭版《女驸马》连演两场	吴美莲、余淑华、马自俊、刘国平分别带领两组青年团演员出演	"再芬黄梅,月演月精彩"展演活动
7月27—28日	安庆黄梅戏艺术中心	《桃李无言》连演两场	青年演员查寅、钱霖领衔主演	"再芬黄梅,月演月精彩"展演活动
8月23日	安庆黄梅戏艺术中心	《孟丽君》	余淑华、刘国平主演	"再芬黄梅,月演月精彩"展演活动
9月22—23日	安庆黄梅戏艺术中心	《泪洒相思地》连演两场	马自俊、吴美莲主演	"再芬黄梅,月演月精彩"展演活动
10月13日	安庆黄梅戏艺术中心	《徽州往事》	韩再芬、马自俊、刘国平	《徽州往事》首演

续 表

时 间	地 点	剧 目	主要演员	演出事由
10月16日—11月7日	安庆黄梅戏艺术中心	《徽州往事》	韩再芬、刘国平、马自俊主演	第六届中国(安庆)黄梅戏艺术节展演
		《浮生六记》	吴美莲、刘国平主演	
		青春版《五女拜寿》	张敏、钱霖主演	
		黄梅歌《黄梅飘香》《我想对你说》	韩再芬演唱	
		《闹花灯》	〔美〕白莉、王泽熙	
		《卖杂货》《讨学俸》		
11月13—14日	湖北襄阳大剧院	《女驸马》连演两场	韩再芬、吴美莲主演	文化襄阳·好戏大家看优秀剧(节)目展演活动
11月30日—12月1日	深圳大剧院	《女驸马》连演两场	韩再芬主演	"中信银行信用卡——第十六届深圳大剧院艺术节"
12月4—12日	合肥安徽大剧院	《徽州往事》连演九场	韩再芬、刘国平、马自俊主演	新剧试演,征求各方意见
12月24日	宜秀区五横乡	折子戏专场	再芬剧院青年团	"送戏下乡"活动
12月25日	宜秀区白泽乡	折子戏专场	再芬剧院青年团	"送戏下乡"活动

表2 2013年再芬剧院演出情况

时间	地点	剧目	主要演员	演出事由
1月3日	浙江嘉兴	《女驸马·谁料皇榜中状元》等黄梅戏选段	韩再芬等	安徽商会新春联谊会
1月15—16日	北京长安大戏院	《女驸马》连演2场	韩再芬领衔主演	入选文化部主办的"全国地方戏精粹展演"
1月19—20日	江苏盐城文化艺术中心	《女驸马》连演2场	韩再芬、马自俊、刘国平、吴美莲	韩再芬盐城戏迷见面会
2月15—17日	安庆黄梅戏艺术中心	《莫愁女》连演3场	余淑华、刘国平、吴美莲等	"再芬黄梅,月演月精彩"展演活动
3月12—13日	北京国家大剧院	《女驸马》连演2场	韩再芬领衔主演	"2013国家大剧院黄梅戏艺术周"
5月1—4日	安庆黄梅戏艺术中心	《徽州往事》连演4场	韩再芬、刘国平、马自俊	再芬剧院"五一黄金周"感恩家乡
5月15—17日	深圳保利剧院	《徽州往事》连演3场	韩再芬、刘国平、马自俊	"第九届深圳文博会"展演
5月20日	中山大学	"经典小戏专场":歌舞《仙女之歌》、清唱《海滩别》、舞蹈《徽州女人·烟雨濛濛》、小戏《戏牡丹》《喜荣归》《闹花灯》、《女驸马》选段"状元府"、黄梅歌《山河之恋》	韩再芬、余淑华、吴美莲、马自俊、刘国平等	再芬黄梅·高雅艺术进校园
5月22日	华南理工大学	《女驸马》	余淑华、张敏等	再芬黄梅·高雅艺术进校园

续　表

时　间	地　点	剧　目	主要演员	演出事由
5月23日	暨南大学	"经典小戏专场":歌舞《仙女之歌》、清唱《海滩别》、舞蹈《徽州女人·烟雨濛濛》、小戏《戏牡丹》《喜荣归》《闹花灯》、《女驸马》选段"状元府"、黄梅歌《山河之恋》	韩再芬、余淑华、吴美莲、马自俊、刘国平等	再芬黄梅·高雅艺术进校园
5月26日	南方医科大学	"经典小戏专场"(同上)	韩再芬、余淑华、吴美莲、马自俊、刘国平等	再芬黄梅·高雅艺术进校园
5月29日	广州大剧院	《徽州往事》	韩再芬、刘国平、马自俊	"《徽州往事》——羊城大学生之夜"专场义演
5月30日—6月1日	广州大剧院	《徽州往事》连演3场	韩再芬、刘国平、马自俊	巡演
6月19—28日	南京紫金大戏院	《徽州往事》连演10场	韩再芬、刘国平、马自俊	巡演
6月29日	南京紫金大戏院	《女驸马》	韩再芬	巡演
8月16—17日	合肥大剧院	《徽州往事》连演2场	韩再芬、刘国平、马自俊	"2013安徽省新剧目汇演"
9月4—11日	苏州文化艺术中心大剧院	《徽州往事》连演8场	韩再芬、刘国平、马自俊	巡演

续　表

时　间	地　点	剧　目	主要演员	演出事由
10月1—2日	安庆黄梅戏艺术中心	《徽州往事》连演2场	韩再芬、刘国平、马自俊	参演"2013十一黄梅戏展演周""宜城大学生之夜""重阳节感恩之夜"
10月3日	安庆黄梅戏艺术中心	黄梅戏演唱会《大辞店》"送情哥"、《春江月》"娘的恩情比海深"、《渔网会母》选段等	由韩再芬创意策划，韩再芬、李萍、马自俊、吴美莲、余淑华、江霞、丁飞及"再芬黄梅青年团"等演唱	参演"2013十一黄梅戏展演周"
10月4日（下午、晚上）	安庆黄梅戏艺术中心	《孟丽君》	吴美莲、宋敬波、李俊等	"2013十一黄梅戏展演周"
10月7日	安庆黄梅戏艺术中心	展演周闭幕式		"2013十一黄梅戏展演周"
10月12—13日	安庆黄梅戏艺术中心	《徽州往事》连演2场	韩再芬、刘国平、马自俊	
10月19—20日	济南	《徽州往事》连演2场	韩再芬、刘国平、马自俊	参加"中国第十届艺术节"，获文华剧目奖
10月22—26日	中国药科大学、南京大学、苏州大学、苏州科技学院	经典折子戏专场（《珍珠塔·跌雪》《戏牡丹》《打豆腐》《昭君出塞》）	吴美莲、刘国平、马自俊、王泽熙等	"再芬黄梅·高雅艺术进校园"

续 表

时 间	地 点	剧 目	主要演员	演出事由
11月5—6日	苏州文化艺术中心大剧院	《徽州往事》连演2场	韩再芬、刘国平、马自俊	应苏州观众要求再赴苏州演出两场
11月25—28日	安庆黄梅戏艺术中心	《五女拜寿》连演4场	马自俊、李萍、再芬剧院青年团	"再芬黄梅,月演月精彩"展演活动
12月4—7日	武汉大学、湖北大学、中南财经政法大学、中南民族大学	经典折子戏专场（《喜荣归》《珍珠塔·跌雪》《戏牡丹》《打豆腐》《昭君出塞》等）	李萍、刘国平、吴美莲、马自俊、丁飞、查寅、王泽熙等	"再芬黄梅·高雅艺术进校园"
12月10—13日	安庆黄梅戏艺术中心	《春江月》连演4场	余淑华、潘伟、钱霖、江李汇等	"再芬黄梅,月演月精彩"展演活动
12月20日	再芬黄梅公馆	折子小戏及歌舞专场	韩再芬、刘国平、马自俊、吴美莲等	再芬黄梅公馆开业庆典暨再芬剧院八周年庆典

据以上两张表格统计,在2012年的79场演出中①,大戏有《女驸马》(10场)、《天仙配》、《春江月》、《五女拜寿》(13场)、《孟丽君》、《泪洒相思地》、《徽州女人》、《徽州往事》(50场)、《桃李无言》、《浮生六记》,小戏有《夫妻观灯》、《打猪草》、《打豆腐》、《鹊桥》、《戏牡丹》、《讨学俸》、《卖杂货》。2013年所演73场,较之前

① 《2014再芬黄梅年度报告》"2012演出·庆典"中提到:"2012年,全年演出达121场,其中大戏79场,小戏42场",第28页。

一年大戏增加了《莫愁女》，小戏有《喜荣归》《女驸马·状元府》《珍珠塔·跌雪》《荆钗记·投江》《昭君出塞》。累计大戏 11 出、小戏 14 出，另外经典唱段约 14 首左右，包括《天仙配》中的"飘飘荡荡下凡来""龙归大海鸟如林""果然喜从天上降"，《女驸马》中的"谁料皇榜中状元"、《罗帕记》的"描容"、《三字经》的"天连天地连地"、《春香传》的"爱歌"等。大戏、小戏外加经典唱段与黄梅歌舞，构成了目前黄梅戏舞台表演最常见的形式。由于多数演出为接受邀请参加的各类展演、汇演，演出场地多为大剧场、会堂，所以演出的剧目以大戏、新戏为主，尤其是新编剧目《徽州往事》在短短时间内共演出了 50 场以上，其次是青春版《五女拜寿》和经典名剧《女驸马》。本应精彩非凡、内容丰富的小戏表演，在这一时期总体表现略显逊色：剧目略显单薄、重复率高。然而，一再重复仍大受欢迎，本身即说明了小戏、折子戏深受戏迷和广大观众的热爱。

公馆演剧活动开展之后，拥有深厚群众基础、广大接受面的小戏、折子戏、黄梅歌舞获得了常态化的驻演，这完全可视作黄梅戏剧目建设、观众欣赏需求等多方面的共赢。将 2013 年末开演以来的节目单进行整理，统计出公馆舞台演出剧目的情况如下：

传统小戏（10 出）

《补背褡》《打豆腐》《打猪草》《夫妻观灯》《闹黄府》《送绫罗》《戏牡丹》《喜荣归》《打纸牌》《送香茶》

传统折子/选场（20 出）

《珍珠塔·跌雪》《白蛇传·断桥》《双下山》《双下山·思凡》《双下山·下山》《梁祝·回十八》《天仙配·鹊桥》《天仙配·路遇》《推车赶会》《荆钗记·投江》《女驸马·状元府》《女驸马·洞房》《女驸马我本闺中一钗裙》《金钗记·春香闹学》《梵王宫·挂画》《十五贯·访鼠》《打金砖·太庙》《扈家庄》《乌龙院·活捉》《游春》

新编小戏(16出)

《江南才子》《借丈夫》《巧二嫂》《巧嫂卖瓜》《武大郎娶亲》《休夫》《告洞房》《好人,孙长江》《婆媳之间》《二妹子》《斩娥》《考婿》《青丝恋》《过关》《昭君出塞》《钉子》(哑剧)

新剧折子/选场(3出)

《徽州女人·井台打水》《靠善升官·上任》《途中·金沙江畔》

唱段、歌舞(30余出)

《小辞店·来来来》《女驸马·民女名叫冯素珍》《罗帕记·一见罗帕痛在心》《罗帕记·描容》《西楼会·乔装送茶上西楼》《渔网会母·左牵男右牵女》《三字经·天连天地连地》《春香传·爱歌》《刘海与金蟾·十五月亮为谁圆》《桃花扇·黄莺树上声声唱》《生死擂·少年相伴无烦恼》《牛郎织女·到底人间欢乐多》《潘张玉良·马车铃儿响叮当》《徽州女人·看故园》《徽州女人·烟雨濛濛》《小辞店·别哥叙当初》《小辞店·蔡郎哥哥他要走》《天仙配·果然喜从天上降》《风尘女画家·海滩别》《仲夏夜之梦·含情脉脉两相望》《徽商情缘·我是一只雁》《靠善升官·当官难》《寂寞汉卿·莫笑我一只飞蛾扑火焰》《途中·漂洋过海多少年》《六尺巷》(情景歌舞)《仙女之歌》《天女散花》《黄梅树》《山野的风》《年夜饭》等

总体来看,公馆演出剧目体现出了以下几方面的特征:一是传统剧目在数量上已经占据较大优势,新编小戏也颇为注重对传统戏的继承,如《婆媳之间》就是改编自《砂子岗》,另有多出新编小戏如《借丈夫》《巧嫂卖瓜》《告洞房》也因自觉地借鉴、继承传统小戏轻松幽默、贴近生活、注重情趣的艺术特色而成为舞台上的新经典;二是讲究戏曲唱做功力的展现,追求黄梅戏传统本真的声腔韵味,如极受欢迎的《小辞店》《女驸马·状元府》《西楼会》与《罗帕记》选段等都包含了黄梅戏代表性的音乐与唱腔,另外还有移植自其他剧种的

《珍珠塔·跌雪》《白蛇传·断桥》《十五贯·访鼠》等,既注重剧种之间身段程式的学习,又尝试以黄梅戏声腔融入改造;三是公馆演剧包含了当前黄梅戏舞台常演的折子小戏,并较之以往进一步充实和增容了剧目群,如 2008 年再芬剧院与安徽新华音像出版社合作录制的经典小戏有 11 出:《小辞店》《渔网会母》《送香茶》《花园独叹》《春香传》《打豆腐》《告洞房》《闹花灯》《巧二嫂》《鹊桥》《戏牡丹》,这其中除了《百花赠剑·花园独叹》外,其余都成为公馆常演常新的剧目(由不同演员进行演绎),且剧目数量还增加到了较为可观的 49 出;四是公馆演出的小戏、折子戏篇幅极精小,时长多仅为 10 分钟左右,内容以载歌载舞、角色性情的描摹、生活情趣的展现为重,情节较弱,"剧"虽不足但"戏"味并不淡,而且还可以对现有几十首经典唱段进行整理加工,将之提升为折子小戏。

三、青年演员学艺成才的圆梦剧场

再芬黄梅青年团是公馆演出的最主要的力量,而公馆也成为青年演员学艺成才的练兵之地、圆梦剧场。青年团成立于 2010 年 7 月 8 日,首批 18 名成员,均来自安徽省黄梅戏学校和安庆师范学院黄梅戏专业的毕业生。年轻演员的成长、成才离不开舞台经验的积累,所以自该团成立当年的 10 月起,再芬剧院为青年团演员编排青春版《五女拜寿》等剧,并联络安排了合肥大剧院多功能厅,组织"天天演"活动,历时两月。此后至公馆建成,尽管再芬剧院极为重视青年团的成长,但缺乏供其常态化演出的合适的空间与机遇,青年团成员能够成为主演或登台演出的机会普遍较少、能演出于舞台上的剧目也不多[①]。青年团的学艺成长迫切地需要舞

① 据表 1、表 2 所示,2012 年、2013 年由青年团担纲主演的剧目大戏有《五女拜寿》《桃李无言》《孟丽君》《女驸马》《春江月》《天仙配》六出,两年演出场次累计为 32 场。

台空间,因此在开馆庆典活动中,韩再芬强调"再芬黄梅公馆作为中国黄梅戏传承基地,不仅是黄梅戏艺术展演的殿堂,更是培育黄梅戏后续人才的课堂","是再芬黄梅青年团演员的圆梦剧场"。现将再芬剧院青年团主要成员公馆演出情况进行整理,不仅可以较为全面地了解再芬剧院青年演员的行当、剧目等主要情况,还可以看出可提供常态化演出的小剧场确实成了青年演员的学艺成才的圆梦剧场。

表3 再芬剧院青年团成员基本情况及公馆参演剧目

演员	出生年月与加入剧院时间	主攻行当	公馆参演剧目
张 敏	1989年9月/2010年7月	旦	《夫妻观灯》《小辞店·辞店》《西楼会·乔装改扮上西楼》《送绫罗》《女驸马·洞房》《喜荣归》《闹花灯》《春香传》《女驸马·状元府》《途中·金沙江畔》《天仙配·鹊桥》《青丝恋》《巧二嫂》
钱 霖	1989年10月/2008年5月	生	《夫妻观灯》《闹花灯》《小辞店·辞店》《天仙配·路遇》《补背褡》《喜荣归》
周海峰	1990年8月/2010年7月	生	《推车赶会》《打金砖·太庙》《过关》《游春》《喜荣归》《借丈夫》《钉子》
李芳芳	1991年6月/2010年7月	旦	《打猪草》《夫妻观灯》《闹黄府》《喜荣归》《戏牡丹》《梵王宫·挂画》《天仙配·鹊桥》《考婿》《打纸牌》《扈家庄》
杨 杨	1991年10月/2014年6月	生	《推车赶会》《夫妻观灯》《喜荣归》《天仙配·路遇》《巧二嫂》《婆媳之间》《春香闹学》《女驸马·状元府》《过关》
魏 广	1993年6月/2013年7月	生	《戏牡丹》《借丈夫》《夫妻观灯》《喜荣归》《巧二嫂》《告洞房》《女驸马·状元府》《钉子》《推车赶会》

续 表

演员	出生年月与加入剧院时间	主攻行当	公馆参演剧目
余 平	1993年12月/2013年7月	旦	《荆钗记·投江》《打猪草》《夫妻观灯》《戏牡丹》《女驸马·状元府》《天仙配·路遇》《推车赶会》《珍珠塔·跌雪》《巧二嫂》《告洞房》《扈家庄》《乌龙院·活捉》
潘柠静	1994年3月/2015年7月	旦	《天仙配·路遇》《昭君出塞》《女驸马·洞房》《戏牡丹》《徽州女人烟雨濛濛》《徽州女人井台打水》《天仙配·鹊桥》《女驸马·状元府》《荆钗记·投江》《游春》《青丝恋》
张 恒	1994年4月/2013年9月	丑	《打豆腐》《打纸牌》《闹黄府》《双下山》《乌龙院·活捉》《游春(王干妈)》《武大郎娶亲》《靠善升官·当官难》《十五贯·访鼠》《天仙配·路遇(土地)》《巧二嫂》《推车赶会》《过关》《巧嫂卖瓜》《借丈夫》《二妹子》《女驸马·状元府》《春香闹学》《喜荣归》
谢 军	1994年4月/2014年10月	生	《梁祝·回十八》《天仙配·路遇》《江南才子》《春香闹学》《推车赶会》《打金砖·太庙》《二妹子》《考婿》《游春》《女驸马·状元府(太监)》
江 敏	1994年5月/2010年7月	旦	《打纸牌》《女驸马·洞房(冯素珍)》《天仙配·鹊桥》《小辞店·别哥叙当初》
王泽熙	1994年10月/2013年7月	生	《珍珠塔·跌雪》《白蛇传·断桥》《十五贯·访鼠》《途中·金沙江畔》《打金砖·太庙》《夫妻观灯》《送绫罗》《喜荣归》《春香传》《巧二嫂》《状元府》
马 腾	1995年3月/2015年7月	生	《梁祝·回十八》《夫妻观灯》《珍珠塔·跌雪》《天仙配·路遇》《喜荣归》哑剧《钉子》《考婿》

续　表

演员	出生年月与加入剧院时间	主攻行当	公馆参演剧目
董　超	1995年3月/2013年9月	生	《借丈夫》《推车赶会》《天仙配·路遇》《二妹子》《钉子》《过关》《打纸牌》《巧二嫂》《游春》《状元府》《喜荣归》
江李汇	1996年2月/2015年7月	旦	《天仙配·路遇》《戏牡丹》《斩娥》《靠善升官·上任》《夫妻观灯》《天仙配·鹊桥》《打猪草》
陈邦靓	1997年4月/2014年10月	旦	《荆钗记·投江》《天仙配·路遇》《夫妻观灯》《双下山·思凡》《春香闹学》《辞店》《婆媳之间》《二妹子》《喜荣归》《戏牡丹》《考婿》《推车赶会》《天仙配·鹊桥》《女驸马·状元府》《青丝恋》《游春》
王懿佳	1997年11月/2010年7月	旦	《荆钗记·投江》《青丝恋》《徽州女人·烟雨濛濛》《打猪草》《梵王宫·挂画》《闹黄府》《天仙配·鹊桥》《女驸马·状元府)》

再芬剧院在组织安排公馆演剧活动时从以下三方面着力提升青年演员的才艺与舞台经验：一是为了青年团演员能迅速成长、提升才艺，剧院业务组在节目和人员安排上颇费心思，用心良苦。比如，安排同一位演员在一周内演出不同的节目、演绎不同的角色，以此培养青年团演员的舞台经验和应变能力，同时让大家适应不同角色的转换。二是国家一级演员韩再芬、刘国平、马自俊、李萍、吴美莲、余淑华等在艺术传承中毫无保留地把自己的技艺传授给青年演员，并形成"让台"共识。在公馆演出中的《女驸马》"洞房""状元府"、《天仙配·路遇》《戏牡丹》《闹黄府》《喜荣归》等折子戏中，马自俊、李萍、吴美莲、余淑华等资深演员还甘为绿叶给青年演员配戏。三是举办青年演员个人专场系列，强调戏曲基本功，打造青年名角。2016年国庆期间，首个青年演员个人专场——王泽

熙专场在公馆上演五天,主演折子戏《白蛇传·断桥》《打金砖·太庙》《途中·金沙江畔》与《十五贯·访鼠》。随后,又推出了"今日头牌"系列之文武花旦余平专场(《剑舞》《投江》《巧二嫂》《扈家庄》)、文武丑角张恒专场(《打豆腐》《闹黄府》《活捉》《访鼠》)。

经过历练后的青年团,星光熠熠,能够逐渐承担重大演出任务,如 2015 年第七届中国(安庆)黄梅戏艺术节优秀剧目展演,由青年演员王泽熙、张敏主演的新编黄梅戏《途中》与再芬黄梅青年团折子戏专场就参加了展演。同年 11 月 2—4 日,再芬黄梅青年团经典折子戏专场也出现在了"再芬黄梅·合肥演出季第五季"的活动中。

综上,再芬黄梅公馆以创造性的舞台空间革新了黄梅戏已有的观演关系,开拓了黄梅戏剧场在承担传承责任时的多重功能、探索了"再芬黄梅"品牌经营的新格局与新思路。依托小剧场形成了再芬剧院常态化的演出机制,盘活了大量传统的、经典的、新编精品剧目,尤其培养了青年团的演员,给他们提供了大量的学习与演出机会,成了他们学艺成才过程中的圆梦剧场。当前,传统戏曲艺术的保护与传承面临种种困境,应该重视并积极尝试小剧场的演出。

厦门金莲陞高甲戏剧团调查报告

廖智敏　黄相平

摘　要：本文通过田野调查，较为准确、细致地描述了厦门金莲陞高甲剧团近几年的人事构成、演出剧目、演出场所与观众、演出收入与分配等方面情况；揭示出剧团在民间业务戏演出中存在的一些问题，如演出剧目偏少、原创能力弱、演员生活不规律、部分演员积极性不高、演出市场混乱等。笔者针对这些现状，结合该剧团作为国营剧团的特性，提出了改编现有会演戏、合理安排演出场次、在商业化环境下维持高水准等建议，希望有助于高甲戏的良性发展。

关键词：地方戏曲　高甲戏　金莲陞

　　高甲戏是闽南地区的戏曲剧种，近百年来发展迅速，已成为闽南地区最大的戏曲剧种之一，在民间拥有相当庞大的演出市场。诞生于1931年的金莲陞剧团作为高甲戏代表剧团之一，在注重打磨新编精品剧目的同时，又兼顾传统剧目的演出。笔者于2015年6—9月，跟随金莲陞剧团到泉州、晋江一带演出，进行田野调查，并在调查后的两年内持续与剧团的演职人员保持联系，了解剧团新剧目的编排情况，继续对该剧团在厦门市区的演出进行调查，在

* 廖智敏（1994—　），女，福建厦门人，香港中文大学硕士生，专业方向：中国古典戏曲、地方戏；黄相平（1981—　），男，福建永春人，福建省青年编剧，专业方向：高甲戏编剧创作。

此基础上,撰写成本篇调查报告。

一、高甲戏剧种概述

萌芽于明末清初街头宋江阵表演形式之上的高甲戏,早先民间又称"戈甲戏""九角戏",传说因"搭高台,穿盔甲"而得名。清道光年间,四平戏、竹马戏和宋江戏融合而成"文武交汇"的大戏——"合兴戏"。清末后,吸收了徽剧、江西弋阳腔和京剧的艺术表演形式,终成风格独特、表现样式丰富的地方剧种,始称"高甲戏"。它缘起泉州,具有鲜明的地域特征和浓郁的人文气息,其顺时创变、雅俗共赏的演剧创作,正是闽南人豪爽爱拼、热情上进的艺术化体现。其语白采用泉腔,音乐源于闽南民间音乐、南音、傀儡调等。2006年,高甲戏经国务院批准列入第一批国家级非物质文化遗产名录。

高甲戏流行于闽南方言地区,在泉州、厦门、台湾等地传播。由于闽南是著名侨乡,20世纪上半叶,高甲戏亦盛行于东南亚一带①。如今,高甲戏剧团仍经常受邀前往我国台湾地区和东南亚等地区演出。

高甲戏的剧目分为:"绣房戏",即才子佳人的生、旦戏,如《孟姜女》《英台山伯》等;"公案戏",即审案戏文,如《彭公案》等;"宫廷戏",即属宫廷斗争的戏文,如《狸猫换太子》等;"丑旦戏",都属小戏,如《管甫送》《番婆弄》《桃花搭渡》等。此外,还有从古典小说及民间传说中编演的戏,如《水浒》《七侠五义》等②。

其中,高甲戏的丑行表演独树一帜。高甲戏的丑行有文丑、武

① 关于高甲戏在东南亚传播的盛况,可参见庄长江:《泉南戏史钩沉》,台北"国家出版社"2008年版。
② 福建省地方志编纂委员会编纂《福建省志·戏曲志》,方志出版社2000年版,第33页。

丑之分，之下还有细分；依所扮角色性别分男丑、女丑两大类；依表演身段模仿木偶分成傀儡丑（提线木偶）、布袋丑（掌中木偶）。其中最为突出的有女丑（以前多为男扮女丑、现亦有女性扮演者）、傀儡丑、布袋丑、工资抽、拐杖丑等①。

二、金莲陞高甲剧团概况

在1952年金莲陞落户厦门之前，剧团以闽南城乡为舞台，名角搭班，已然声名鹊起。20世纪20年代，剧团的前身是驰名泉南侨乡的"天福兴"戏班，常年在泉州晋江、南安等侨区演出。1931年，谢天造、郑水炸等人合股接管"天福兴"重组戏班。因合资人原籍系金门、莲河（属南安），故取地名首字，再加喻为吉祥的"陞"字，于此"金莲陞"登上历史的演剧舞台。

民国中期，高甲戏在晋江盛行，其中五个戏班较突出，号为"五虎班"。抗战胜利后，民间流行追捧女角，而有知名女旦的高甲戏班气势则盛，是谓"后五虎"。然而，金莲陞通过戏棚下对阵的较量，精湛的技艺口碑，得"龙班"之称，故有"一龙破五虎"之说。1951年剧团来到厦门开明戏院，连续演出将近一年，随后在1952年赴石码、漳州等地巡演，同年，剧团正式在厦门安家落户。金莲陞艺人锐意进取，开拓创新，名角陈宗熟、张清沪、苏乌水和乐师黄清德合作，以梨园戏传统剧目为基础，吸收南音唱段、民间传说以及锦歌说唱的某些情节，整理排演连台本戏《陈三五娘》（六集），大受观众欢迎。1953年，剧团通过民主改革，取消班主制，正式成立厦门市金莲陞高甲剧团。

以全新面貌登场的金莲陞，在改人、改戏、改制的戏改浪潮中，既守护传统，亦有创新。1953年8月，陈宗熟、蔡春枝在福建省第

① 参见白勇华、李龙抛：《高甲戏》，浙江人民出版社2010年版，第146—148页。

二届地方戏曲观摩演出中获奖；随后，部分演员、乐师参加福建省高甲戏代表队，参加华东区首届戏曲观摩演出。1960年，金莲陞更名为"厦门高甲剧团"。

1966年，同安县高甲剧团携众名伶，合并入厦门高甲剧团，沿用"厦门高甲剧团"名称；1968年"文革"期间，工宣队进驻剧团，改名"东风文工团"，1969年11月，剧团被迫解散，艺人或改行或回乡务农，金莲陞由此进入了一个将近十年的沉寂期，直到1978年，根据厦革［1978］209号文复团，命名为"厦门市高甲剧团"，同年招收第一批团带班学员，并排演《陈三五娘》《审陈三》及连台本戏《狄青取珍珠旗》等。单《陈三五娘》一出戏，便在厦门新华影剧院连演百场。此后直至1988年，剧团再次复名为"厦门市金莲陞高甲剧团"。1986年，应菲律宾钱江联合会邀请，金莲陞一行57人赴马尼拉访问演出，王彬街亚洲大戏院的31场演出，受到菲华各界和观众们的一致好评。

剧团传统戏代表剧目有：《陈三五娘》《审陈三》《益春告御状》《包公三勘蝴蝶梦》《孟丽君》《孟丽君后传》《武则天篡唐》《五虎平西》（四集）、《五虎平南》《徐九经升官记》《情系明珠》《三判命案》《春草闯堂》《错搭鸳鸯》《凤冠梦》《书剑情》《乘龙错》《半把剪刀》等。

在20世纪的"高甲五大名丑"中，金莲陞剧团独占"两丑"——陈宗熟、林赐福。陈宗熟以傀儡丑闻名，林赐福以布袋丑受捧。他们从提线木偶和布袋木偶中获得灵感，潜心研究，创立了一整套高甲戏傀儡丑和布袋丑的表演程式。这两种丑角艺术被剧团的中青年艺术家传承，成为金莲陞的特色。

新生代艺术家里，吴晶晶无疑是最受瞩目的一位。她于2004年凭借《上官婉儿》中武则天一角，荣获第21届中国戏剧"梅花奖"，是高甲戏剧种的第一朵"梅花"。她师从高甲名旦柳素治，本专攻旦行，塑造了陈三五娘、武则天等经典形象。难能可贵的是，她并不满足于此，后来又挑战了女丑的行当，在《阿搭嫂》饰演主角。2017年，

她又以50岁的年龄反串小生,饰演剧中二十多岁的小伙子。

此外,纪亚福①、陈炳聪、林英梨等也是优秀的高甲戏国家级传承人,限于篇幅,不在此详述。

剧团创作的《金刀会》《上官婉儿》《阿搭嫂》《乔女》《淇水寒》《大稻埕》连续六次获福建省戏剧会演优秀剧目奖和多项单项奖,诸多剧目选送参加中国戏剧节、南北片戏剧展演,获得佳绩连连,2017年《大稻埕》荣获中宣部第十四届精神文明建设"五个一工程"优秀作品奖。

三、剧团人事构成

在剧团的人事构成上,既有政治层面的党支部领导,又有工会、共青团、妇联的组织协调。日常工作上分设艺术委员会和团务会,艺委会审核把控统筹艺术创作上的各类相关事务,如剧本选材、演员角色安排、演出计划制定等;团务会则有办公室、财务、出纳、总务等相关职能机构,负责后勤协调、剧团日常运作。演员分有男演员队和女演员队;舞美则有灯光组和布景组;剧场管理还有其他相关岗位设置(见表1)。

表1 金莲陞高甲剧团演职人员情况表

职 位	人 数	职 位	人 数
书 记	1	舞 美	9
演 员	34	办公室	5
编 剧	1	合 计	61
乐 队	11		

① 关于纪亚福的介绍,可参见吴慧颖主编:《高甲薪传·纪亚福》,厦门市金莲陞高甲剧团、厦门市台湾艺术研究院,2010年10月。

除党支部领导外,其余人员均由剧团自行培养。在人才培养上,金莲陞与厦门艺术学校合作招生,特别设立"厦门金莲陞高甲剧团委培班"培养新生,开设"中国民族器乐"与"高甲戏表演"两个专业。考核通过的学子可免学费在厦门艺术学校接受三年培训,毕业后直接进入金莲陞剧团。评选由金莲陞剧团的团长与厦门艺术学校老师共同主持。最新一批学生于 2015 年招收入学,共 24 名①。

四、剧团演出

金莲陞剧团的演出剧目按照内容可分为以下三类:会演戏、传统戏、折子戏。按照演出方式又可分为:参赛演出、收费演出、公益演出、对外交流(出境、出国)演出等。因由政府资助的公益演出所表演的剧目与收费演出相同,故可大致分为两大类:会演戏、业务戏。

由于全国所有国营剧团都排演会演戏,笔者在此不做赘述,本文主要讨论剧团的业务戏。

(一)演出剧目

归纳近五年厦门市金莲陞高甲戏剧团的演出剧目如下:

全本戏:《包公三堪蝴蝶梦》《刘秀复汉》《五女拜寿》《安乐王选妃》《武则天篡唐》《乘龙错》《凤冠梦》《错搭鸳鸯》《陈三五娘》(上集《荔镜缘》、中集《审陈三》、下集《益春告御状》)《五虎平南》《慈云走国》《情系明珠》《半把剪刀》《春草闯堂》《五虎平西》《飞龙刺狄青》《绞庞妃》《三判命案》、简版《阿搭嫂》《孟丽君后传》《狄青诈死天王庙》《狄青取旗》,共 24 出。

① 参见《厦门艺术学校 2015 年招生简章》。

折子戏：《公子游》《韩琦杀庙》《生仔走》《王魁负桂英》《钟馗嫁妹》《诉窑》《跳加官》《三星拱月》《管甫迎亲》《老少换妻》《界树下》《柜中缘》《妗婆打》《武松杀嫂》《桃花搭渡》《扫秦》《吴汉杀妻》《昭君出塞》《群丑争辉》《三千两金》《宋江杀惜》《暗思想》《八宝祭奠》《天闷》《因送哥嫂》《班头爷》《小闷》《小七送书》《出奔》《刑罚》《五步送哥》《相亲》，共32折。

从剧目名称即可看出：演出剧目基本为古装戏，并保留许多武戏，如《五虎平南》《五虎平西》《飞龙刺狄青》《狄青取旗》等均为剧团知名的武打戏。这些剧目大多取材于古代小说，重视剧目的故事性，追求剧情的跌宕起伏，着重表现传统伦理道德，如君贤臣忠、夫妇忠诚等。

(二) 演出地点

金莲陞剧团业务戏的演出地点均为开放式场所，常演地点为厦门市文化艺术中心露天广场和泉州市晋江、石狮一带的庙宇等。演出场所主要分为两类：在露天场所搭建的戏台和小型剧场。

(1) 露天戏台。露天戏台的搭建地点为：庙宇旁、学校旁，一般分布在村镇。乐队在幕后或者舞台两侧伴奏，或者在舞台下、观众席左前方或右前方进行演奏。戏台顶上有铁皮，用来遮挡风雨[1]，也配有简陋的灯光设备（一般十个左右）。演员没有专门的化妆间，往往在庙旁摆上一张桌子，演员们围坐在一起自行化妆。由于空间有限，演员人数众多，演员们一般会自觉按照出场的先后顺序化妆，或站在一旁化妆。戏台旁有塑料座椅提供，但数量有限，因此许多前来看戏的观众会自带座椅。有的台基会在观众席围上防雨布，或在观众席顶上铺上铁皮，以免下雨影响看戏体验。

[1] 铁皮的作用仅仅是抵挡小雨，笔者在田野调查途中，遇到过一次风势太大的情形，直接把铁皮掀翻了。

(2)小型剧场。小型剧场多分布在市区,为专门用于演出的小剧场,如被演员们称为"石狮地区最好的台基"的关圣文化德艺活动中心就是一个小型室内剧场。但是小型剧场由于建造不够规范,并未配备固定座椅,只提供质量好的靠背椅,由剧场工作人员在演出前摆好,演出快结束时由工作人员收回。此外,演出之前,电子屏幕上有专门的吉祥祝福语和出资人的姓名。字幕上也会在演出前特地显示"某某人捐赠"。

这两类场所的设备都比较一般。笔者考察途中,便遇到过乡间戏台突然断电的情况,光是抢修就花费了50分钟。剧场里空调失修也是常有的现象。

(三)演出时长

与会演戏对时长的严格控制不同,业务戏演出的剧目多超过三个小时,且经常需要加演传统折子戏,或在折子戏之前还加演"跳加官",如果邀请方有需要,还会在下午加演"埔戏"(意指下午演出的剧目,多为经典传统老戏)或"日戏"。演出开始前,还会有"跳加官"①的演出,用"天官赐福"期许鸿运到来。

不过,业务戏的演出秩序一般,有时演出到一半会突然暂停,让村长通知接下来几日的出行安排(如老年人旅游、大巴集合地点等)。村长在演戏时通知,可能是由于看戏是让戏迷们自动聚集的最佳方法,集中通知可以省却许多不必要的人力物力,但打断表演进行通知却是对戏团不太尊重的表现。

(四)演出受众

业务戏每一场的观众平均有五六百人,大多为中年以上的

① 指由演员扮演天官,赐福给请戏的人。被赐福的人会给予"天官"红包,以示尊重。

村民,以热爱戏曲的戏迷居多,一些较为狂热的戏迷会连跑几个村追着看金莲陞的戏。虽然设备简陋、条件差,但是这完全不妨碍他们表达自己对好戏的喜爱。上文提到有一个台基在演出中途断电,可是在50分钟里,没有一个戏迷离场,所有人都坐在一片漆黑中等待。还有一次,由于夏天演出适逢台风前几日,风势极大,演出时,演员的服装被吹得乱飘,音响设备也被吹得嗡嗡作响,观众席周围的铁架也被吹得颤抖,但观众们依旧守在戏台前不愿离开。

五、收入与分配

金莲陞高甲戏剧团作为国营剧团,由国家差额拨款资助。演职人员基本工资由国家拨给,排演会演戏也能获得国家补贴。此外,除了在厦门文化艺术中心与厦门市翔安区几个村庄的"广场惠民演出"有政府补贴之外,在其他地区的演出往往盈亏自负。由于市场需求大,演出质量高,一般在正式演出前几年就提前约定好戏金与演出的时间、地点,并在当年正式演出之前敲定演出剧目。

金莲陞每场演出的戏金在泉南一带属第一梯队,随着物价上涨,戏金也随之增加。2012年,金莲陞每场演出的戏金为15 000元[①];2015年已涨到18 000元,2016年以后每场演出收入高达20 000元。演员的收入主要依靠基本工资,但剧团领导在每月结算时,根据每个演员当月的演出次数和演出强度分发补贴。相较于有些民营剧团包年分发工资的情况,金莲陞采取按月分发的方式,主要演员与配角之间的收入差异较小。

① 吴慧颖:《泉南戏曲市场调查报告三则》,载《中国戏剧》2012年第9期。

六、存在的问题

(一)演出剧目偏少

2014年,剧团演出的剧目一共为14出,其中演出次数在10次以上的剧目为《包公三勘蝴蝶梦》15次、《五虎平西》(上、下)15次、《益春告御状》13次、《半把剪刀》10次、《乘龙错》10次、《审陈三》10次。

2015年,剧团演出剧目为14出,其中演出次数10次以上的剧目为《孟丽君后传》(上、下)16次、《三判命案》10次。

部分剧目演出频繁,一方面说明该剧目受欢迎程度高,另一方面也侧面反映了剧团剧目的有限性。原有的老戏虽然数目众多,根据金莲陞剧团编辑整理的新中国成立以来部分剧目表,剧团至少上演过300多部戏①,可一部分由于时代久远,与现代观众的审美口味不符被淘汰,另一部分则由于其独特的表演技艺失传而无法再现于舞台。剧团现有的剧目也因为演出次数过多,而不适合持续上演。因此,剧目的数量堪忧。

(二)演员生活无规律

剧目演出多在夜晚7点至7点半开始,三个多小时,演出结束,演员卸妆回到剧团的住所已经是夜晚11点半左右②。由于每层楼只有一个卫生间,每层住户为6—16人不等,而三个小时的演出结束后,演员们个个汗流浃背,等洗漱完毕已经是半夜1—2点

① 参见《金莲陞高甲剧团86周年团刊》,第152—153页。
② 2016年始,剧团搬离福埔,每日演出后返回厦门,各演员到家时几乎都超过半夜12点半。

左右了。回家后,为了补充演出时消耗的体力,一些演员们在演出结束后往往选择买消夜聚餐,作为对自己整晚辛苦演出的犒劳。吃完消夜、洗漱完毕再睡,已是凌晨3—4点。如此不规律的生活,导致演员们常常睡到午饭时间,直接错过早饭[①]。下午4点半左右就要出发前往戏台。长此以往,演员们缺乏时间揣摩新戏,更不可能排练新戏。更为严重的是,演员们的不规律的作息与饮食习惯,对音色造成一定影响。因此,在全国性的戏曲会演上,高甲戏演员的音色与越剧等以唱为主的剧种相比,相差较远,也就不足为怪了。

(三)缺乏原创能力

近五年来,剧团的新剧目只有一出《三判命案》,其余均为老戏。而且该出剧目还被部分观众认为男性角色过多、女性角色太少,和传统剧目相比,趣味略有不足。

(四)部分演员积极性不高

由于受事业单位编制的限制,金莲陞剧团演员的流动性不如普通民营剧团,造成一些演员长期饰演龙套,他们的艺术成就无法得到认可,导致在演出时偶尔懈怠。但另一方面,由于事业单位的保障性,也让大部分演员不愿脱离剧团而另谋高就。况且演员们均由剧团统一选拔,众演员相处皆十年以上,在情感上也不愿跳槽。

(五)演出市场混乱

演出市场混乱,导致剧团须花时间对付"盗版金莲陞"。笔者调查途中发现,有业余剧团挂出了"厦门市金莲陞高甲剧团"的横幅,但演出粗制滥造,破坏剧团名誉。

① 金莲陞剧团居住在福埔地区的五十几个人中,吃早饭的不到7人。

七、剧团发展建议

作为国营剧团，金莲陞除了重视官方文艺演出，也注重对传统剧目的打磨。在会演戏的表演上，金莲陞虽获奖众多，但此前的剧目多是"演一出、停一出"，许多花费了大价钱的剧目并没有得到很好的传承和打磨，反而传统剧目由于演出不受场地等限制，在民间演出的频次更高。然而，传统剧目过于频繁上演，导致观众对剧团产生"没有新意"的怨言。笔者针对现状，提出以下三点建议：

（一）改编现有的会演戏

1. 民间市场对新剧目需求旺盛

过去，人们倾向于认为民间市场演出的都是传统老戏，而会演戏上的都是创新戏。在一段时间内，保护已有剧目的呼声极高，甚至在一定程度上，"创新"与"传统"仿佛处于对立的两端。"继承传统，推陈出新"是一个十分模糊的概念，这其中的"度"很难把握，导致新编戏的创作一直不尽如人意。这也是为何张火丁原汁原味的程派表演可以带来"场场爆满"的盛况。不是观众真正厌恶新编戏，而是新编戏与传统老戏相比，太缺少韵味。

若因为新编戏质量一般，就忽视其在演出市场中的重要性，那就大错特错。诚然，目前艺术节上精心排演的会演戏，在评奖结束后继续演出的不到1/10，因此，我们习惯性地认为新编戏没有演出市场，受到观众欢迎的都是传统剧目。

但是笔者通过实地采访发现：在民间市场演出传统老戏，实是不得已而为之的选择。只是由于民间观众的基数庞大，老戏的演出目前还受欢迎，暂时掩盖了这种被迫上演老戏的现状，也容易让人忽视过度演出老戏的后继乏力局面。

在前文统计中，金莲陞五年来演出的全本剧目多达二十九出，

但是近三年来，实际轮流上演的剧目不到15出，如果一个台基与该剧团连续签署一年五天的协议，金莲陞只得遭受剧目与上一年重复的尴尬①。对此，观众们已经产生怨言。甚至可能因此减少来年的演出场次。

事实上，观众们表示，虽然老戏好看，但是每次都看，难免乏味，他们更期待看到剧团的新剧目。可见，民间市场对于新戏的需求十分旺盛，接受老戏乃是不得已而为之的结果。可是，剧团明明花了大量的时间、精力、资金排演会演新戏，为什么还会面临在民间市场无法出新的窘境呢？

造成这些现象的客观原因有：

（1）会演戏的演出过于受现代化的舞美手段的制约。动辄数十万的舞美布景装置是会演戏的必备，标准戏曲剧场的主台宽15—18米，进深9—12米，舞台灯光有数十盏，分泛光灯、聚光灯和幻灯等，而乡下的"草台"往往只能容纳8盏灯，且灯光的颜色不超过五种。追踪人物所用的定点光在乡下更是不可能见到，因为乡下的舞台太小，角色没有那么大的行走空间。而在一个十几平方米的舞台上，布景也仅仅是简陋的背景幕布。悬挂在半空中的装饰物、大件的屏风、为了写实而搬上舞台的花草道具，在狭小的空间里都显得多此一举。更何况，装载大道具也需要更多成本，随着物价飞涨，运输这些道具所花费的金钱在经济上似乎也是划不来的。

（2）剧本在立意上与民众缺少共鸣。长达三个多小时（如果遇到连台本戏，时间则翻倍）的业务戏在评委们看来是不可忍受的，而在评审中，一出优秀剧目的情节与立意至关重要。那么，要在两小时内呈现出丰富的内容，以及深刻的可以让人回味的思想，也是编剧追求的目标。以至于有些编剧倾向于以让人看不懂为原

① 这种情况在2015年已经出现。

则进行创作①,导致一些剧目颇为晦涩。通俗来说,官方重"理",民间重"情"。

(3) 偏重的题材不同。除了剧本过于含蓄之外,会演戏为求"厚重",往往倾向于历史剧或悲剧,如 2015 年有多个剧团演出"抗日剧"。民间观众则偏好喜剧。因为民间邀请剧团演出往往在菩萨诞辰或者老人寿辰,希望有个好兆头,就算出现死亡的剧情,也是正义战胜邪恶。

那么,这些限制是否有办法克服呢?笔者通过观看近 20 年全国各剧团演出录像,最终得出结论:只要愿意抛开一些思维定式,将新编戏搬上民间的草台,存在很大的可行性。

客观地说,将新编戏移植到草台上并不难。由于主题鲜明及时长限制,新编戏的主要人物数量往往少于日常的业务戏中的主演人数,一般在五个左右。而具体演出时,除了个别场面需要营造宏大声势几乎全团出动外,主要场次的人物也在五个以内。所以,在出场人物数量上,普通的戏台完全可以容纳。

因此,只需要缩小演出空间,将核心人物与情节凝练化,再将平日演出时主角与走过场的配角同时存在于大舞台上的场面拆分(会演戏由于场地大及走台时间的需要,往往在一个舞台上会出现"动""静"并存的场面:即主角在舞台前端静止,配角在舞台后端走动,造成空间割裂的假象,反之亦然)。在业务戏中,由于舞台小,需要的演出时间更长,拆分后不仅可以延长演出时间,而且也可在一定程度上避免草台演出的狭小空间限制。

另外,精简舞美道具也是必须。一些舞美道具设计过于庞大,普通戏台无法容纳,也是一大问题。以金莲陞于 2017 年获得"五

① 著名编剧郑怀兴曾说道:"作品的主题越含蓄越有意思。"参见《福建艺术》2002 年第 5 期。不过,在这里引用郑先生之语并无批判之意,仅仅引为例证。郑先生的作品有思想、重内涵,而有一些编剧却是纯为"立意"而"立意"了。

个一工程"优秀奖的会演戏《大稻埕》为例,光是从舞台顶端垂吊下来的"大稻埕"三个字就已经超过了乡间戏台的高度,那本是为了突出主题,使舞台不至于太过空旷而设置的。而在民间演出时,撤去该布景也丝毫不影响观剧体验。此外,一些道具的设计,是为了在大剧场的舞台上有分量,让后排的观众看清,例如《大稻埕》里某一场:为了展现日本军队在街上示威,民众躲在家里惊慌失措的舞台效果,舞美设计者设计了几扇一米长的木窗。这些在正式演出时很好地体现了戏曲的虚拟性,但是,这些木窗分量极重,即便是男子若要长期举起,也很是吃力,而且民间舞台至多容纳3扇木窗,根本不需要6扇之多。那么,在编排民间版本之时,完全可以用更小更轻便的道具代替,而不必拘泥于原来的设计。毕竟戏曲的核心还是人物与情节,重点是表演带来的感染力,而非道具。

2. 剧种和经典必须依靠剧目传承

在现在的评奖环境中,每两年推出一部新编戏却不继续演出,等同于让剧目永远停留在初创阶段,永远都只是个刚成型的粗制品。

熟悉表演的人都知道,即使新剧目拿了大奖,收获多少赞誉,也难以与过去的经典比肩,而无法流传的剧目,更是与"经典"无缘。没有经典剧目,等于没有产出。以高甲戏为例,至今被众多剧团移植,还活跃在戏曲舞台上最经典的新剧目,还是20世纪安溪高甲剧团编排的《凤冠梦》,这出戏被全省的国营剧团和无数个民营剧团移植,而不同的剧团在移植中,创造性地融入了自己的特色。例如,金莲陞高甲戏剧团就为剧中的丑角融入了提线木偶丑和掌中木偶丑的艺术形式,使该剧的舞台效果更上一层楼。一次次的表演,一个个剧团的移植,方能造就一个剧目的繁荣。没有后续演出的戏,无论获得多大的赞誉,也只会被人遗忘。

如果艺术节的专家与评委愿意30年统计一次"各团还在上演的会演剧目",并以此给予保留剧目最多的剧团肯定与奖励,那么,

剧团也许可以将目光放得更加长远,对文化艺术的传承也担负更多责任。

不过,在出台这个奖项之前,如果随机抽查,那么各团30年后依旧上演的剧目不超过五部,也就是投入的3—5成。算上通货膨胀,以一出戏平均投入50万元算,每个剧团直接浪费的数额就超过500万元。如果全国几百个国营剧团都如此,这将是天文数字。

会演的目的是为了艺术的传承,而非财政的巨大浪费。

(二) 合理安排演出场次

前文提到,国营剧团的特殊性使其拥有民营剧团所不具备的保障性,持续稳定的财政拨款允许国营剧团有时间打磨好剧目,避免疲于奔命。

那么在下乡演出中,国营剧团必须做到两点:第一,避免演出过于频繁,连续的演出保持在5天为宜,尽量避免连续15天的下乡演出①。第二,避免演出场次过少。考虑到大多数国营剧团忽略了下乡演出,因此,在这个大背景下,建议每个国营剧团为了保证自身活力,平均每年至少演出50场。50场演出相当于一年只花不到1/7的时间在民间演出上。在非业务演出阶段,剧团可借此机会打造精品剧目,形成一个良好的战略发展期,有利于剧团积聚力量,实现突破。

与金莲陞合作《大稻埕》的台湾著名导演李小平谈到"大戏种有大戏种的优势,小戏种有小戏种的价值,不要一味去占有市场,而是要把自身的价值发挥出来,做出高质量的作品。小戏种有时候要甘于寂寞,少而精的东西才会更加有价值"②,值得深思。

① 笔者下乡考察途中,发现连续7天的演出是演员们接受的极限。由于下乡演出不直接与他们的工资挂钩,虽然每场都有补贴,可是补贴金额不高,无法提高他们的积极性,因此,多数演员倾向轻松一点。

②《闽台联手唱响高甲戏》,《海西晨报》2015年12月7日第A13版。

(三）在商业化环境下维持高标准

"在完全竞争中，企业着眼于短期利益，不可能对未来进行长期规划。"①这种情况，是民营剧团的真实写照，也是它们的突出弱势。目前一些民营高甲剧团，工资以年为单位计算，最优秀的演员每年的工资大概为 10 万元，不过这种情况乃是凤毛麟角。班主为了追逐利益，拼命签署演出协议，导致民营剧团的人员疲于奔命，虽然应市场需求不断产出了新剧目，但是质量良莠不齐。

虽然国营企业在本质上与《从 0 到 1》中提到的"垄断企业"不同，但是国营剧团所拥有的优势，与垄断企业类似。受益于政府提供的"保障性"，演员与剧团在没有任何额外演出的情况下能够维持生计，无须因为过度参与市场竞争而导致过于短视，事实上，国营剧团拥有足够的"规划长远未来"的资本。在某种程度上，国营剧团与垄断企业承担着同样的职责——"垄断企业推动社会进步，因为数年甚至数十年的垄断利润是有利的创新动机"，如果国营剧团沉溺于眼前的既得利益，忽视了创新，那么只会与曾经的微软和 IBM 一样，最终丧失市场主导权。

那么作为国营剧团，金莲陞还需要做什么来提高标准呢？笔者认为，最需要提高的是业务戏的导演手法。

过去以打鼓佬为尊的时代已经一去不复返，虽然打鼓佬在实际演出过程中，仍然是乐队最受尊敬的人之一，打鼓佬技艺的好坏也完全控制着实际演出节奏②。但在笔者调查过程中发现：无论是演员还是乐队，现在都认为舞台剧目的核心是导演。

① ［美］彼得·蒂尔，［美］布莱克·马斯特斯：《从 0 到 1：开启商业与未来的秘密》，中信出版社 2015 年版，第 70 页。

② 实际演出中，偶尔会有乐队成员与打鼓佬起争执的情况。可见，打鼓佬虽然在演出中占据主导地位，但是有很大一部分原因归功于乐队师傅们为了呈现完整、优秀的剧目，不得不对打鼓佬做出妥协。

各剧团为了会演戏的出彩，往往在全省或者全国范围内花重金寻求知名导演。而对于下乡戏（或称"业务戏"），则皆由本团的导演来排练，这也导致了新编业务戏水平较差、质量下降等情况。传统的业务戏由于具有历史积淀，且现存的许多经典剧目的导演为金莲陞之前的团长洪东溪，新的剧目则由现任团长吴晶晶排练。两者水平上的差距造成了近几年业务戏呈现的差距。因此，必要时需要聘请了解业务戏演出的导演，并可安排本团导演每隔几年到相关艺术学校进修，提高水平。

除此之外，国营剧团不但肩负着让剧团持续发展的任务，还承担着剧种发展的使命。因此，国营剧团在参与民间市场竞争时，一定要维持剧团自身对于艺术精益求精的追求。这就意味着金莲陞在吸取民营剧团占领演出市场份额经验的基础上，不能盲从于民营剧团所有经营模式和理念。

傅谨先生在《草根的力量》里提到过路头戏对演员表演能力、临场应变能力、创造力的重要性，并提出民营剧团的演员通过路头戏的磨练，比一些只会僵化表演的国营剧团演员还要出色。笔者对此深以为然。然而通过实地考察却发现，即使研究揭示了"路头戏"的重要性，在将"专业性"奉为重要考察因素的今天，民众似乎仍然更加青睐有板有眼、有字幕的定本演出：一方面，由于看戏的人群以老年人居多，现场音响设备效果不佳，光靠听，观众们无法得知具体的唱词，影响观戏体验；另一方面，在城市化的大背景下，许多外来人口并不懂当地方言，无法听懂台词，而本地年轻人的方言水平骤降也导致有兴趣的年轻人需要依靠字幕来了解唱段。从这一点来说，演出剧本戏，还有利于培养年轻人对于戏曲的兴趣，不至于一开始就因为语言而畏难遁走。若牵涉到语言学层面，高甲戏演出的泉州腔也与厦门地区观众熟悉的厦门腔不同，在咬字、音调上有所区别，单是厦门地区，不同区域的观众的口音已经有所不同，南安、安溪等地的观众口音则区别更大，因此字幕的出现，也

有利于剧团摆脱口音的局限,扩大演出范围,从而扩大影响力。

除了看戏体验,观众们甚至会根据演出的台词判断台上的这个演员"专不专业"。在笔者跟随金莲陞下乡的数十次演出中,金莲陞的当家花旦李莉,在某个夜晚下台后,突然说道:"你有没有注意到我今天的某句唱词唱错了?"茫然之余,笔者深深佩服李莉对于自己的高要求:作为主角,她一个晚上实际演出的时长超过两个小时,需要记忆的台词量可想而知,一字之差,对于剧情毫无影响,她却牢记在心。当然,在演出过程中,笔者确乎发现国营剧团的年轻演员们过于依赖剧本,导致偶尔唱错唱词顺序后颇为惊慌,僵在舞台上,影响演出效果的情况。这一点就需要演员通过长期的舞台实践,提高控场能力与应变能力。

诚然,我们欣赏民间演出的灵活性,然而,对于国营剧团而言,也许这样的灵活性,未必是他们可以接受的范畴。演员和乐队与灯光师傅的配合,对于定本戏在一次次排练与演出时的精益求精,从某种程度上也能够体现出剧团的创造力。况且,如果一个国营剧团的演员们,不依靠"路头戏"常用唱词的"辅助",也可以在没有过多排练的情况下,随时演出9—10出不同的剧目,不也是一种能力的体现吗?在此情况下,需要加强的,不是演员随机表演的能力,而是在排练时根据现有台词如何更加精当地表现的能力。

(本次调研得到厦门市金莲陞高甲剧团的大力支持,特此表示感谢)

上海小剧场戏曲调查报告

李 峥

摘 要：2015年12月上海推出了首届"戏曲·呼吸"小剧场戏曲节。通过两年多的实践，小剧场戏曲节的参演剧种、演出剧目、演出场次、观众人数都实现翻倍增长。于此我们可以看到，对小剧场戏曲的集群式推崇与展演，引起了各戏曲主创、专家、观众的广泛关注，也从一定意义上反哺了整个戏曲市场的发展与活力。不过，随着"小剧场戏曲"概念再次兴起，如何定义"小剧场戏曲"，一直是悬而未决的难题。在多个以"小剧场戏曲"为主题召开的研讨会上，各主创与专家的观点多有争议。在这样的背景下，每一台小剧场戏曲演出所呈现出的独特面貌，反而成为更直观也更为重要的研究课题。

关键词：小剧场戏曲 调查报告

继2015年10月第二届北京"当代小剧场戏曲艺术节"面世后，上海紧跟其脚步，于2015年12月推出了首届"戏曲·呼吸"上海小剧场戏曲节。小剧场戏曲，或戏曲小剧场，对于当时的上海观众来说还是颇为陌生的词汇。通过两年多的实践，小剧场戏曲逐渐成为沪上戏剧观众关注的焦点之一。对比首届、第二届以及尚未向公众发布的第三届上海小剧场戏曲节的各类数据，可以看出，每经过一年的酝酿与发酵，小剧场戏曲节的参演剧种、演出剧目、

* 李峥（1987— ），北京大学中文系毕业，上海音乐厅职员。研究方向：戏曲、音乐剧等。

演出场次、观众人数都实现翻倍增长。于此我们可以看到,对小剧场戏曲的集群式推崇与展演,引起了各戏曲主创、专家、观众的广泛关注,也从一定意义上反哺了整个戏曲市场的发展与活力。

不过,随着"小剧场戏曲"概念的再次兴起,如何定义"小剧场戏曲",一直是悬而未决的难题。在多个以"小剧场戏曲"为主题召开的研讨会上,各主创与专家的观点多有争议。有观点认为,"小剧场戏曲"就是对戏曲传统性的强调,因戏曲原擅在面积较小的戏台演出,反而"大剧场戏曲"才是近几十年来的新产物;另有观点认为,小剧场戏曲的称法源于小剧场戏剧,一来可追溯至19世纪末法国戏剧家安托万建立"自由剧院"对戏剧探索革新的追求,二来承接的是20世纪80年代以林兆华《绝对信号》为代表的中国小剧场话剧向商业化进发的道路。可以说,从学术讨论上,如何定义"小剧场戏曲"的话题,至今仍未有定论。

在这样的背景下,每一台小剧场戏曲演出所呈现出的独特面貌,反而成为更直观也更为重要的研究课题。仅就现阶段来看,上海市场上出现的小剧场戏曲的质量依然良莠不齐,既有具有超越时代意义的潜力佳品,也有极不成熟的幼稚之作;与之相比,这些小剧场戏曲集群式的展现,凸显出现阶段更为重要的话题,即现今市场为小剧场戏曲搭设的平台与留出的空间。正如上海小剧场戏曲节的主旨——"吸入传统精华,呼出创新理念",陈旧的戏曲市场得以拥有一小片空间,使青年创演人才能够实现想象与创意,使得戏曲向突破性探索性迈出一步,使得戏曲与当代青年观众之间有了沟通的可能。

一、小剧场戏曲之"用"

戏曲艺术,曾在上海有过极为辉煌的历史,也创造过一批家喻户晓的作品,涌现了一代又一代广受欢迎的明星。但是今天,戏曲

早已不再是社会主流的艺术样式,特别是当下新创作的戏曲作品,很难进入中青年观众的视野,其观众群面临着老龄化危机,这不得不让戏曲从业者担心。戏曲艺术的未来,究竟还有没有活力?民族艺术的作品,到底能不能吸引新观众进场?

上海在这个时刻推出"小剧场戏曲",不仅面临着戏曲艺术发展的困境,也面临着大众对于"功用"的疑问——这个牵扯精力与财力的项目,能够达到什么样的效果?事实上,在实践中,上海戏曲主管部门就推出"小剧场戏曲"进行了长达数年的筹备。他们首先想到借鉴的,就是小剧场戏剧。近年来,小剧场戏剧蓬勃发展,尤其是小剧场话剧,通过多年的实践,积累了一批忠实的青年观众,也锤炼了一批优秀的青年创作人员。相较于此,小剧场戏曲的发展仍处于起步阶段。源远流长的中国戏曲需要传承传统,亦要开拓创新,要寻找手段接通时代、接通年轻观众,给青年戏曲工作者展示才华的平台。由此,如何"功能定位"成为推出小剧场戏曲的重要课题。简而言之,主办者期望通过举行一系列针对"小剧场戏曲节"的活动,向当代观众普及古典戏曲,推出一批具备独立思考和原创能力的戏曲新人,引领先锋、实验、创新的戏剧精神。如果这些目标能够通过小剧场戏曲的蓬勃发展而得以实现,这无疑将为传统戏曲行业打上一针强心剂。

小剧场戏曲需具备的首要功用,是成为青年创意人才成长的平台。在戏曲行业,青年创作人员因缺乏实践经验,很难在大型剧目中担纲主创。但要积累实践经验,需要更多地练兵,通过一台台剧目的实战锻炼加深积累。因此,在戏曲大剧场旁边,专门开设这样的一方小剧场给青年人,既不会扰乱戏曲行业演出的正常规则和秩序,也为青年创作人员提供了专属的实践平台。由于小剧场戏曲的特性,创作成本较低,创作人员所受束缚较少,更易于青年创作者大胆尝试,积累实战经验。基于这样的考虑,上海小剧场戏曲节在筹备策划阶段,即延请了许多青年戏曲观众及戏曲行业之

外的文化人士出谋划策。这些"外脑"的思维不局限于传统戏曲行业，不仅提供了许多新鲜的建议，也道出了观众对艺术审美的真实需求。在2015年首届上海小剧场戏曲节的申报通知中我们可以看到，这种新鲜与突破完全被贯彻到了实践中。首先，是申报征集的范围，鼓励45岁以下的青年主创团队申报；第二，是小剧场戏曲节打出的标题，定为"戏曲·呼吸"，希望激发更多青年戏曲人的创作活力，突破桎梏，在"吸"收传统精华养料的基础上，"呼"出一些新想法、新形式、新理念；第三，是放弃了以往惯常演出戏曲的剧场，而将演出场地定在上海话剧艺术中心，这是一个白领观众热衷光顾的话剧演出场所，而且剧场并非传统的镜框式舞台，而是更为实验做派的黑匣子。除了这些以思维突破为前提而设置的条约，申报通知中的其他规定，则最大限度地降低门槛，以激发青年戏曲人的热情，为他们提供有效的施展才华的平台。剧目申报面向全国各省市及港澳台地区展开，不限剧种，不限题材，不限创作进度（从刚有剧本到舞台成形的剧目皆可申报），更不限申报者为国有或民营戏曲院团、艺术工作室、个人等。所有申报不需走单位行政流程，更不限制申报剧目数量。如果入选，剧目在戏曲节的演出不仅场租全免，还将与主办方进行票房分账，其中外省市剧组还将按照上海小剧场戏曲节章程获得食宿补助。

其次，小剧场戏曲是优秀戏曲剧目的"苗圃"。纵观国外的剧目创作，都经历提创意、编故事、呈现小样、观众检验、然后再放大制作成为大剧目的过程。这一剧目创作的成熟机制，有效避免了大资金投入后因剧本不扎实、二度样式不够新颖等问题需要重新"翻盘"的情况。这在美国外百老汇、外外百老汇十分盛行。一些在小剧场演出中理念新颖、具有市场价值的剧目会被制作人发现并重新包装，进入百老汇的核心剧场。这种机制能使市场真正成为检验剧目质量的标准，也符合精品演出不断打磨的需要。小剧场戏曲节恰可以成为这一创作机制的试验平台，通过试验、缓冲、

检阅的过程,对其中一些适合"放大"的剧目进行再创作,成为国有院团创意的源泉、剧目的储备库。为了凸显这种功能,上海小剧场戏曲节特别规定,不设立任何奖项,只以展演的形式为更多有创意的作品提供展示平台,让艺术家获得同等的关注机会,"抱团取暖"为小剧场戏曲开拓更大的发展空间,而不是以竞赛的形式去扼杀许多不成熟的新的构思与想法。

 第三,小剧场戏曲汇聚全国戏曲演出交流。戏曲界传统规矩多,不仅在内部系统里讲究隔行如隔山,与其他艺术类型的沟通、交流和学习就更少。因此,来自五湖四海的小剧场戏曲在同一个时空汇演,正是为全国优秀的戏曲剧目提供了同台竞技、互相学习的平台,使不爱交流的戏曲团队增强业内的沟通与交流,促进进步与发展,不再做"井底之蛙"。这一点,从 2015 年、2016 年两届上海小剧场戏曲节的参演剧目中就可以明显看到。2015 年,上海小剧场戏曲节收到了 32 个来自全国 10 个城市的青年艺术家的申请,涉及京剧、昆曲、越剧、沪剧、淮剧、评剧、川剧、粤剧、绍剧、梨园戏、歌仔戏等十几个剧种,最终北京京剧院的小剧场京剧《碾玉观音》、上海昆剧团的小剧场昆曲《夫的人》、福建省梨园戏实验剧团的新编梨园戏《御碑亭》、上海越剧院的越剧小戏《情殇马嵬》、台湾国光剧团的实验京剧《青春谢幕》入围演出。此外,还有委约剧目两台,分别是青年编剧高源的《十两金》和著名女老生王珮瑜的《春水渡》。2016 年,报名申请增至近 50 个,入围演出的剧目增加到 8 个剧种的 11 台剧目,较之首届的 4 个剧种 6 台剧目,剧种数量、演出场次、影响力等各方面规模都实现翻倍。第二届上海小剧场戏曲节以上海昆剧团的实验昆剧《伤逝》开幕,以著名京剧坤生王珮瑜个人的委约剧目——京昆合演《春水渡》压轴,其间还先后上演了成都巧茹文化传播有限责任公司的小剧场川剧《卓文君》、福建省梨园戏实验剧团的梨园戏《刘智远》《朱文》《朱买臣》、武汉楚剧院的楚剧《刘崇景打妻》《推车赶会》、北京市河北梆子剧团的河北

梆子《喜荣归》、上海戏剧学院与上海昆剧团联合出品的小剧场昆曲《四声猿·翠乡梦》、西九文化区戏曲中心（香港）的小剧场粤剧《霸王别姬》、中国戏曲学院的京剧《陌上看花人》、上海越剧院的小剧场越剧《洞君娶妻》等。除《洞君娶妻》因演员问题在开演前一周临时宣告停演，其他剧目均在申城引发观剧轰动，半数以上剧目戏票在开演前全告售罄。

二、小剧场戏曲之"新"

虽然抱着海纳百川的包容姿态，将申报门槛降到最低，但上海戏曲市场并非是一个"来者不拒"的平台。小剧场戏剧历来具有先锋性、探索性和实验性的特点。因此，上海小剧场戏曲节在坚持践行社会主义核心价值观的前提下，鼓励创作者进行理念创新、样式新颖、题材多元的艺术探索。小剧场是艺术创新的试验田。通过这一平台，可以发掘一批有潜质的，能接通时代、接通观众的作品，同时引领一种敢于突破的创新精神。

到底什么是小剧场戏曲？这个问题，自上海小剧场戏曲节策划之初就一直争议不断。对于很多人来说，"创新"这个词，是探讨小剧场戏曲绕不开的话题。但是在"创新"这种笼统概念的背后，上海市场对小剧场戏曲的内容也有清晰的标准与要求。

首先，小剧场戏曲必须要有文艺性。小剧场戏曲，首先是戏曲，小剧场只是在戏曲范围内的一个类型。对于戏曲来说，文艺性是虚拟化、程式化、写意性，这些作为戏曲的基本条件不能丢。戏曲要发展，要前进，不能把立足之本丢掉。第二，是多元化。在小剧场戏曲的演出过程中，我们既看到了明明是新创作的却呈现得如同传统戏一样的剧目，比如《碾玉观音》《十两金》；也有很实验、很大胆、很不一样的演出，如《夫的人》《春水渡》；有的甚至本身已经不太像戏曲，却在普及戏曲方面达到了良好的效果，比如《青春

谢幕》《喜荣归》；还有以传统故事、传统表达方式书写现代社会人性与心理的，如《御碑亭》《四声猿·翠乡梦》。多元化的演出呈现，引发了诸多讨论，但更多观点是乐见小剧场戏曲的百花齐放姿态。作为一个新兴的概念，小剧场戏曲本不如小剧场戏剧有非常明确的定义，未必需要着急为它加上一个狭隘的定义。有专家在首届上海小剧场戏曲节召开时即表明，不希望从此出现一个定义，即教大家如何去做一台所谓的"小剧场戏曲"，从而限制大家的想象力与创造力。因此，对于现阶段的小剧场戏曲来说，应给予试错的空间。不同的戏曲在同一平台演出，互相促进，互相激发，至于演出本身的生命力，则交给市场去判断。第三，是探索性。无论如何，今天的戏曲人再想创作传统戏、意图修旧如旧，也不可能完全与几百年前相同。世界在变化，时代在变化，观众的审美、心理都在发生变化。因此，当代的小剧场戏曲应有今人思考的东西，不管是当下价值观的展现，还是对演出形式与内容的探索，这也是今天的戏曲人应当肩负的责任。

当然，有了对小剧场戏曲标准的认定，就应该有一套相应的机制，保障这样的标准能够在实践中贯彻执行。对此，上海小剧场戏曲节设立了专家评审与委约剧目两个机制。在剧本征集完成之后，开始进入剧目评审。小剧场戏曲的专家评审团，不仅有具备权威性、专业性的戏曲界专家，也有视野广、观念新的文化类资深媒体人。所有艺委会成员进行封闭式评审工作，对所有报名作品进行初审、复审及终审，最终投票选举得出入围剧目名单。一直到展演期间，艺委会还施行"跟踪观摩"策略，有效监督每场演出的实际艺术质量及演出反响。而同时进行的剧目委约，则要求申报人提交还停留在剧本阶段的原创作品。在经过专家评审会的遴选后，对于最终进入委约程序的作品，根据其申报的剧目规模、舞美方案、演出阵容等多方面实际情况进行分析，最终评估出一个合理的金额数目进行资助，由上海戏曲艺术中心担任出品方进行出资制

作。委约制度的设立，让有志于戏曲创作的人才得以涌现。例如，青年编剧高源，本来是上海京剧院综合办公室的宣传主管。由于长期浸淫在戏曲行业，她对戏曲编剧产生了很大的兴趣，自己也在业余时间在上戏进修。但是对于这样的"业余青年编剧"，她的作品很难通过上海京剧院的正规创演渠道得到排演的机会。当看到2015年上海小剧场戏曲节发布的委约剧目制度，她拿出自己的处女作《十两金》报名。最后专家评审时认为，剧本质量不错，有潜力的青年编剧也值得鼓励，一致投票通过了她的委约申请。因为这个剧本篇幅小、演员少（只有两个演员），演出的规模较小，不需要特别复杂的舞美道具，所以经评估向她拨付了10万元人民币的委约资金。在平时的戏曲演出创作排练中，10万元能做的屈指可数。但高源非常珍惜这样来之不易的机会，她请来王珮瑜友情担纲《十两金》的制作人，请来著名丑角严庆谷做导演，并挑选了上海京剧院两个尚无名气但实力过硬的青年演员演出。这样一支青春而微型的戏曲主创团队，铆上一股创作热情，在他们本职工作之外的业余时间，找设计师、找摄影师，到京剧院淘汰的衣箱里淘服装，最后用10万元将这部戏制作完成。从实际的演出效果来看，观众非常喜欢这部戏，演后谈足足进行了一个多小时。虽然他们个人并没有通过这部戏获得什么经济利益，但他们认定这样的机会能够拓宽他们的职业道路。而正是通过这一次的经历，高源也走上了职业编剧的道路，王珮瑜也开始在导演、制作人等多个身份中转换体验，两位青年演员也获得了更多的演出机会。2016年，王珮瑜个人申报的委约剧目《春水渡》上演，再次引发观剧热潮。紧接着，该剧就获得了北京、香港等多个地方戏曲节的演出邀请。

2015年，在首届小剧场戏曲节召开的"戏曲的呼吸与跃动——聚焦小剧场戏曲的困境与突围"主旨论坛上，不同领域的专家与青年戏曲人才面对面，进一步总结首届上海小剧场戏曲节的成功经验和不足之处，探索今后小剧场戏曲的健康发展之道。为

期一周的首届小剧场戏曲节受到各界充分肯定。《文汇报》总编辑黄强表示，上海戏曲艺术中心组织的小剧场戏曲节，如报春的枝叶，戏曲发展正当其时，对于戏曲事业发展，上海戏曲艺术中心有想法、有担当。上海市文广局艺术总监吴孝明表示，上海戏曲中心对戏曲的传承和保护，走出了一条新的发展之路，他们在传承中创新、在创新中传承；戏曲艺术中心今年从赴港赴台演出，到新剧目北京展演，再到上海小剧场戏曲节，都做得风生水起，这不仅是上海的文化盛事，更是全国的文化事件。著名文艺评论家毛时安说，小剧场戏曲节，看到了戏曲的上路、开路和寻路。对此，我们有信心、有决心，在机制上探索革新，逢山开路、遇水架桥，逐渐找到小剧场戏曲"杂多的统一"，建立起属于它自己的美学体系。戏曲界十多位专家、学者也一一点评并充分肯定了此次小剧场戏曲节，并对此次办节引发的文化现象展开思考。他们提出，小剧场戏曲节利于培养青年戏曲人才、利于培养新兴戏曲观众、利于戏曲行业的改革与发展。而小剧场戏曲节带来的效果，并不仅仅停留在这些好评上。上海昆剧团团长谷好好曾表示，实验昆曲《夫的人》在入选上海小剧场戏曲节后，引起各方的关注，首演后就接到多个商业演出邀约，如南宁举办的东盟戏曲节、香港新视野艺术节、土耳其戏剧节、上海话剧艺术中心莎士比亚戏剧节等。

三、小剧场戏曲之"品"

现阶段，上海市场的小剧场戏曲演出所体现出的多元性，正是反映当下小剧场戏曲面貌的最好注解。除了演出本身所秉持的不同手法与思想，当代观众与之进行的互动以及评价，也更体现出小剧场戏曲在品味判断与价值取舍上的细微流动。

实验昆曲《伤逝》是13年前的旧作，也常被观众认为是上海小剧场昆曲的开山之作。该剧改编自鲁迅同名小说，全剧以男主人

公涓生的内心回忆展开叙事，讲述了一对为追求恋爱自由和个性解放的青年男女相知、相爱、出走、结合，最终却分离毁灭的爱情故事和人生悲剧，深刻细微地揭示了他们在爱情与婚姻，理想与现实之间的翻滚与挣扎。2003年，该剧由复旦中文系大三学生张静执笔，上海昆剧团年轻靓丽的小生黎安、闺门旦沈昳丽等主演。昆曲《伤逝》充分抓住故事发生的时代特点，将传统昆剧的特性不着痕迹地化入近代戏的表演中。一条围巾代替了传统水袖，成为连接男女主人公爱情的纽带；"一桌二椅"以写实化呈现，却更充分发挥出传统昆剧载歌载舞的特点，展现出无限的写意空间。尤其是底幕黑纱后的大提琴演奏者，作为舞台表现的一部分，以或激昂或幽咽的大提琴独奏，烘托、暗示和推进人物心理变化与剧情走向，当年可谓先锋。13年前，《伤逝》曾在京沪等各大名校轮番上演，所至之处即掀起热潮，为昆曲博得一批青年学生观众。13年后再演，《伤逝》两场演出均爆满，观众多为当年观看过首版者。演员表现更加成熟，反而让剧本与布景"稍显落后"。不过，从观演效果来看，该剧在精神上的号召力与引领力，已远大于它的艺术探索在当下的价值。

同样出自编剧张静之手的小剧场昆曲《四声猿·翠乡梦》则在艺术创新上走得更为大胆。《四声猿·翠乡梦》脱胎于徐渭原作《四声猿》中《玉禅师翠乡一梦》一出，在保留原剧部分唱词与结构的前提下，对人物与故事进行大胆改编，以求达到"整旧如新"的效果。该剧旨在重现明代戏剧精神与哲学理想，故事讲述官妓红莲受柳衙内之遣，去引诱月明和尚破戒，因此而产生的一梦两世、颠倒人生。创作者将当代Scenography理念运用于当代昆曲剧场创作，使空间、时间、声音、光影等舞台元素构成一个有机的整体。而在这样的整体中，无论是戏剧构作、表演还是服装、音乐等方面，都使用了"镜像"手法，使整台演出显得规整、干净、精巧而趣味十足。全剧仅有三名演员，主要角色大和尚、妓女分别由昆五班卫立、蒋

珂饰演，上半场卫立以官生应工玉通，着白色袈裟，蒋珂以青衣应工红莲，着红色服装；转世后的下半场，两人互换服装反串，卫立以巾生应工月明，着浅灰色袈裟，蒋珂以花旦应工柳翠，着绿色服装。值得一提的是，该剧在舞台演出区域前部设一池水，不仅以水中倒影烘托"镜花水月"的佛意，还在池底铺设高科技装置——每当和尚与营妓帘后交媾，将昆曲"步步娇"混合爵士乐的 Solo 开始响起，池面就会随着鼓点的震动溅起强弱不同的水花。虽然《四声猿·翠乡梦》处处看似传统昆曲，但这外表之下，处处皆是创新。而这样的大幅度创新也决定了该剧的口碑两极化，其中极力追捧的多为青年观众、新观众，而传统观众则多认为此剧只是差强人意。

对《白蛇传》这样一个被反复搬演、反复颠覆的题材，京剧女老生王珮瑜与昆曲女小生胡维璐共同出演的《春水渡》选取了许仙到金山寺后、下山之前的一个故事空白点。在这个没有"白蛇"的"白蛇传"故事中，法海与许仙不再是"劝渡与被劝渡"，而是"到底是谁劝渡了谁"。金山寺中，法海为渡两难中的许仙，设下"时光流转"的幻境。许仙一步步跟着法海的设定前行，最后再到金山寺，却是真正大彻大悟，甘做红尘一俗人。法海（高僧）以相对直白的京剧进行，许仙（俗人）则以相对雅致的昆曲展现。人物定位、剧种风格在俗与雅、高与低之间展示了极致的辩证关系。只是两个剧种的声量、调门、唱念风格究竟不同，如何更好结合还值得首演后主创团队好好思量。《春水渡》的舞台简约、空灵，大片留白区域赋予演员更多的发挥空间；影像投影根据情节发展不断幻化，与人物情绪变化相得益彰；舞台正中放置的圆形镜面装置，或镜面相对观众席或翻至背面，不仅映射了法海与许仙你中有我、我中有你的镜像关系，也可做观照自我内心之解，又可昭示红尘执念若水月镜花的出世心境。这样的舞台呈现，借用了当代艺术装置在舞台上的运用，但在"黑匣子"内却稍有抢戏之嫌。

《伤逝》《四声猿·翠乡梦》《春水渡》三部作品均在戏曲创新探

索上跨出较大步幅。虽有未尽善尽美甚至是难免粗糙之处，但让观众感受到的是来自当代审美的新风。

与这种新风同吹的，还有承接宋元遗韵的"古乐遗风"。研究上海小剧场戏曲，不得不提梨园戏这一独特的剧种。事实上，与其说原汁原味的梨园戏是小剧场戏曲，不如称其为极其纯粹的传统戏曲。但就是这种古朴而极富表现魅力的剧种，在其简约这一特点上接通了某种当代性，逐年成为市场新宠。事实上，梨园戏在上海"黑匣子"演出的历史，可以追溯到近十年前的《董生与李氏》《笊篱与女贼》《大闷》等名剧，但近年来在沪演出的《碾玉观音》《刘智远》《朱文》《朱买臣》等则比前者更加传统。其中如《朱买臣》是"上路"老戏"十八棚头"剧目。其中《逼写》《托公》二折是有名的"嘴白戏"，非常考验演员的念做功力，在科诨、调侃中表现人物性格。戏中人物从装扮到语言，均有浓烈的闽南地域特色，尤其"赵小娘"一角，不同于其他剧种，更具乡土气息，至今民间仍流传有"乾埔（男人）不学百里奚，查某（妇人）不学买臣妻"的谚语，可见此人物在民众中的影响和该出戏的脍炙人口。《朱买臣》的故事在多个剧种中均存，但很少有梨园戏版本的喜剧解读。为了削弱整个故事的悲剧色彩，该剧从一开始就设下"赵小娘被妗婆搬唆逼买臣写休书"的伏笔，因此等到买臣高中回乡、赵小娘请张公说合、与朱买臣重归于好时，观众也不觉得突兀。原汁原味的传统戏演出，故事耳熟能详，舞美全无看点，只看演员表演功力。《朱买臣》中，梨园戏名家曾静萍饰演的赵小娘可谓光彩夺目，虽然完全是贤良淑德的反面典型，但一举一动、一颦一笑皆是有血有肉、人见人怜。若说是她以一人之功带动梨园戏再次红翻全国，也并非虚言。

戏剧艺术走到当代，观众已被提到极高的位置上。而中国戏曲演出也历来依赖观众的审美倾向与选择。如《伤逝》《翠乡梦》《春水渡》这样的演出，观演现场体现的是良好的当代剧场秩序；而梨园戏《刘智远》《朱文》《朱买臣》在同样一个剧场，面对同一批观

众,展现出的却是观众时时刻刻对于剧中的精彩、包袱、逗引的互动渴望。这两种观演场面,体现出了小剧场戏曲较为成功却截然相反的两种走向——即勇于求新和珍视传统。纵观戏曲节其他剧目演出,乃至中国大部分的小剧场戏曲演出,都是在这两个走向中,或摇摆,或偏重,既有成绩与亮点,也有败绩与不足。不过正如中国戏剧文学学会常务副会长梧桐说的那样,目前小剧场戏曲节的首要任务,就是先要演起来。上海小剧场戏曲节提供了走向市场的"试验田",从实际的票房与观演效果来看,它们未来的市场前景无疑是广阔的。

四、小剧场戏曲之"变"

 酒香也怕巷子深。优秀的艺术,也需要优秀的包装与宣传。在这方面,上海市场的小剧场戏曲演出也算动足脑筋。但纵观中国传统的戏曲行业,从事行政工作者多数为演员"退居二线"的选择,团队划分也并不细分营销、市场、公关、节目等不同方面,很难称得上有与时代接轨的专业性。这也与多数国有戏曲院团并不以市场为主要目标有关。而新出现的小剧场戏曲对市场的依赖大大增加,如何让观众自己掏钱买票看戏,成为至关重要的问题。

 在小剧场戏曲现有的努力中,我们首先看到的是整体包装与营销的年轻化。观察各类小剧场戏曲演出的视觉宣传品设计,不再保持"谁当主角谁脸大"这种来历已久的原则,而是崇尚年轻化、时尚感。一切以审美出发,所有的宣传品必须是好看的、抓人眼球的,但又常常是充满中国古典雅趣和韵味的。譬如上海小剧场戏曲节的 Logo 设计,即以发散式的浅蓝色泡泡为主体,表现出"呼吸"的轻盈感;《春水渡》的海报设计,则以中国古典绘画的技法表现出波普艺术惯用的重复感,加以点缀《白蛇传》故事中的桥、月、亭,给人一种淡雅、苍劲却又略带荒诞的感觉。

其次，是整个参演团队对于投入宣传营销的热情空前高涨。与过去相比，小剧场戏曲的创作班底可能更加微缩，而创作方式却更倾向于集体创作。因此，向市场进行的宣传营销和收到的效果与团队中的每一个人都息息相关。戏曲是"角儿"的艺术，小剧场戏曲常常借着这样的特点将"角儿"推到台前，而另一方面，又不断将剧组的制作人、编剧、导演等本该在幕后的主创人员打造成台前的"角儿"。这种打造主创人才全明星团队的营销方式，也激发了团队中各个明星自身吸引粉丝的能量。如今，一支小剧场戏曲团队，以青春靓丽的高颜值和高水准的发挥引起更多关注、扩大市场影响力的做法屡见不鲜。如《碾玉观音》的青年编导李卓群、《春水渡》的主演王珮瑜、《翠乡梦》的主演蒋珂等，均较好地利用了自身粉丝量巨大的优势。

这种做法也使得戏曲演出不再羞于报出真实的票房。以2015年首届上海小剧场戏曲节为例，在座位数为200座的小剧场进行的七场演出，总票房超过12万元，场均票房收入1.7万元以上（票价为200元、100元、80元）。其中《十两金》《夫的人》《碾玉观音》《御碑亭》等剧目场场爆满，并且均在演出前两周宣告戏票售罄，一票难求。可以说，小剧场戏曲节的"三青"（青年创作人才、青年演员、青年观众）、"三高"（主创团队高颜值、剧目定位高品位、艺术呈现高水准）开启了戏曲新风尚，从剧目打造、明星推广、市场细分等方面都大胆试新，找到了戏曲创演和市场的突破口。

以上种种，也让小剧场戏曲在吸引年轻观众方面获得了显著的效果。小剧场戏曲节通过题材与剧目的选择、形式的探索与实验、演出场地与营销方式的创新，激发青年观众群的观剧意愿。从上海小剧场戏曲节每场演出回收的调查问卷统计来看，观众群体中超过半数的人群年龄在35岁以下，50%为首次观看戏曲演出，文化层次较高，集中在金融、行政、文化等各领域，是城市文化消费的目标群体。

可以说，近年来上海演出市场的小剧场戏曲演出活动，是向探索戏曲发展之路迈出的积极一步。虽然在目前这个阶段，小剧场戏曲更像是一个艺术领域的"新生儿"，但愿其能一直在一个崇尚包容、呵护新生的市场环境中不断探索与发展，它所承载的功能与意义将会逐渐丰富。

戏曲现代戏的成功范本
——豫剧《焦裕禄》创演调研报告

黄钶涵

摘　要：豫剧《焦裕禄》自公演以来，受到专家领导和各地观众的一致好评，已经演出 600 多场，观众达几十万人次。该剧八次进京，两次入沪，足迹遍及冀、川、鲁、鄂、赣、苏、浙、津、晋、陕、皖以及新疆等14 个省市。先后获得中国第二届豫剧节一等奖、第十一届中国艺术节"文华大奖"等多种奖项。《焦裕禄》剧本创作成功的原因有三点：一是具有超越历史的思想高度，二是具有紧贴时代的人性温度，三是具有严谨诚恳的创作态度。该剧的成功还有赖于河南省豫剧三团的倾力搬演，三团在现代戏创作上有着丰富的经验，演职人员非凡的专业素养，为该剧的高品质演出打下了良好的专业基础。
关键词：豫剧《焦裕禄》　现代戏　创演方法　经验

一、豫剧《焦裕禄》的成功表现

（一）演出及获奖情况

豫剧《焦裕禄》自公演以来，受到专家领导和各地观众的一致好评，演出场次逐年增加，影响范围日益扩大。据不完全统计，豫

* 黄钶涵（1991—　），上海师范大学谢晋影视艺术学院 15 级硕士。专业方向：戏剧戏曲学。

剧《焦裕禄》自问世以来,已经演出600多场,观众达几十万人次。依笔者调研获取的资料,截至2017年10月31日,仅河南省豫剧三团上演的《焦裕禄》就有284场,其中2011年演出8场,2012年演出6场,2013年演出14场,2014年演出43场,2015年演出33场,2016年演出52场,2017年11月前演出128场,目前还在持续"送戏下乡"。几年间,豫剧《焦裕禄》八次进京、两次入沪,足迹遍及河北、新疆、四川、山东、湖北、江西、江苏、浙江、天津、山西、陕西、安徽等14个省和直辖市。剧团在新疆哈密演出时,曾因观众太多而剧场容量有限,出现了观众挤破剧场大门的火热场面。无论是在专业剧场还是在田间地头,河南省豫剧三团演出的《焦裕禄》上座率都维持在八成以上,取得了常演常新、常演常火的效果。从上述事实不难看出,豫剧《焦裕禄》的表演场次逐年增加,剧团活动范围随着观众的口碑不断扩大并且反复巡演,表现出持久的艺术魅力。

除了实地演出,《焦裕禄》一剧还受到电视传媒的高度关注。2014年,中央电视台"新闻联播"曾经三次报道豫剧《焦裕禄》的演出盛况,2015年、2016年中央电视台"新闻联播"再次报道了该剧的演出盛况;2016年,中央电视台3套"文化十分"栏目对《焦裕禄》剧组和主演贾文龙进行了两次专访;2016年7月2日,中央电视台11频道"空中剧场"栏目播放了《焦裕禄》全剧,同年12月11日,河南电视台梨园春栏目播放了《焦裕禄》全剧;2014年、2015年、2016年,《焦裕禄》主演贾文龙连续三年应邀参加新年戏曲晚会,并多次为习近平总书记及党和国家领导人演唱剧中的"百姓歌";2017年笔者调研之前,央视剧组刚刚对河南省豫剧三团进行了实地采访。无论是在城市剧场还是在田间地头,豫剧《焦裕禄》的演员们都不骄不躁,兢兢业业地演出,受到业内专家的认可和百姓的喜爱。

豫剧《焦裕禄》不仅受到广大观众的欢迎,还获得了同行专家

和政府部门的高度认可,并且得到了新闻媒体的持续关注。该剧自上演以来,先后获得河南省戏剧大赛"文华大奖"(2011年7月)、中国第二届豫剧节一等奖(2011年10月),荣获中宣部评选的第十三届精神文明建设"五个一工程奖"戏剧组第一名(2014),中央宣传部、文化部授予的庆祝建国65周年"优秀剧目展演奖"(2014),中共河南省委宣传部颁发的河南省第十届精神文明建设"五个一工程"优秀作品奖(2014),荣登第十一届中国艺术节暨第十五届中国文化艺术节"文华大奖""文华表演奖"双奖榜首(2016年10月),荣获中国戏曲现代戏研究会颁发的"中国戏曲现代戏突出贡献剧目"(2017年9月)等众多殊荣。不仅如此,该剧还属于国家艺术基金2014年度传播交流推广资助项目、2015年度舞台艺术创作资助项目,在全国各地展开交流巡演活动,于2015年10月参加上海国际艺术节,于2016年10月在河北石家庄市参加全国梆子声腔展演,于2017年9月在湖北武汉参加全国地方戏会演。每到一地,均受到当地观众的热烈欢迎。

(二)相关评论和学术研究

《焦裕禄》以极大的艺术魅力、积极的社会影响和高尚的精神内涵,多次受到中央电视台、河南电视台及其他省市电视台的报道,《人民日报》《光明日报》《中国文化报》《解放日报》《新文化周刊》《大河报》《文艺报》《武汉晚报》《北京日报》《哈密日报》《新疆经济报》《太行日报》《河南日报》《河南科技报》《郑州晚报》等报刊对其热演状况和艺术特色做了重点报道。

2014年10月,《文艺报》刊发豫剧《焦裕禄》的剧评《一个共产党员的良知》,认为它的"故事情节跌宕起伏、戏剧节奏张弛有度、戏剧冲突扣人心弦,塑造的焦裕禄形象鲜明,感人至深"。描述其演出现场"几乎每一场、每一个精彩唱段,都赢来观众热烈的掌声",认为"这在戏曲演出中是不多见的。这掌声,是给好人、好官、

好戏、好演员的"①,充分肯定了豫剧《焦裕禄》的思想高度和艺术感染力。

2015年11月,《中国文化报》报道豫剧《焦裕禄》专家座谈会纪要《潜心深入生活,艺术再现中国故事》,从编、导、演、音、舞等多方面分析该剧并提出修改意见。稍后,《解放日报》评论现代豫剧《焦裕禄》具备"真实可信的历史场面、真切可感的人物形象、真醇可亲的地域特色及剧种优长"②,认为它呈现出一种深沉而又暖人心肠的艺术张力。

2016年2月,《光明日报》刊发了编剧姚金成介绍创作经验的文章《历史的追寻与反思——豫剧〈焦裕禄〉剧本创作谈》,讲述剧本创作时取得突破的艰难过程,指出豫剧《焦裕禄》实际上是重写焦裕禄的思想起点,点明《焦裕禄》一剧走红的原因"在于其朴素的人性力量对当今社会现实的针砭和观照,契合、呼应了时代的需求和群众的强烈愿望"③。当年11月,《焦裕禄》在"第十一届中国艺术节"展演以后,《中国文化报》刊发河南省文化厅厅长杨丽萍的理论文章,认为"一部优秀的文艺作品,往往对一个人的道德信仰、人文情怀产生深远影响,对社会道德风尚的构建有着重要意义。豫剧《焦裕禄》无论在社会效益还是经济效益上都有着令人惊喜的表现,为河南省现代戏的创作探索出了一条可供遵循的道路"④。

2017年1月,《中国文化报》再次瞩目豫剧《焦裕禄》,刊发主演贾文龙的《在继承中创新——豫剧现代戏〈焦裕禄〉创作谈之二》一文,从艺术传统、团队宗旨、表演特色等多个角度剖析该剧受到

① 李小菊:《一个共产党员的良知》,载《文艺报》2014年10月22日第3版。
② 胡晓军:《深沉,又暖人心脾——评现代豫剧〈焦裕禄〉》,载《解放日报》2015年11月3日第1版。
③ 姚金成:《历史的追寻与反思——豫剧〈焦裕禄〉剧本创作谈》,载《光明日报》2016年2月29日第15版。
④ 杨丽萍:《从豫剧〈焦裕禄〉谈艺术精品打造》,载《中国文化报》2016年11月28日第8版。

观众欢迎的原因，并强调艺术创作应遵循"源于生活、高于生活"的准则，要继承传统、扎根群众，并且在实践中不断创新。

除此之外，关于豫剧《焦裕禄》的报道和评论不计其数，剧团每到一个城市都会引起当地媒体的聚焦，无论是报纸、广播、电视等传统渠道，还是今日头条、微信公众号、微博、澎湃新闻、美拍等新媒体形式，都对豫剧《焦裕禄》的演出信息和现场情况进行了积极报道。

基于豫剧《焦裕禄》展现出的艺术水准和它所创造的社会、经济价值，学术界对该剧表现出了与日俱增的热情。与之相关的学术成果大体可概括为以下三类：其一是该剧编导演等创作者对剧本、表演、音乐、舞美等经历的追溯、反思和分析，将艺术理论与创演实践深度结合。其二是相关专家对该剧的挖掘与研究，从审美取向、精神内核、文化品格、社会价值、艺术创新、故事情节、人物呈现、细节描摹、舞台设计等方面分析豫剧《焦裕禄》，提出了具有理论高度的严谨论断和诚恳建议。其三是围绕该剧召开的学术研讨会会议纪要等。

2011年9月，该剧公开首演以后，立刻引发文艺评论者的注意。徐培成在《深刻动人的好戏：〈兰考往事——焦裕禄〉》[①]一文中给予高度评价："该戏真实深刻地诠释了焦裕禄的伟大之处，是一出把政治精神财富转化为艺术精品财富、凝练和展现中华民族高尚精神、以历史真实震撼当下的好戏，标志着河南文化的繁荣，有利于民族素质的提升。"

2012年，李红艳的《在历史的深刻中收获感动——评豫剧〈兰考往事——焦裕禄〉》[②]指出，该剧最突出的成就是打破了"就事论事"的窠臼，将事件和事件发生的历史背景紧密联系起来，在历史

① 载《东方艺术》2011年第S2期。
② 载《中国戏剧》2012年第10期。

的真实中塑造了一个更"真实"的焦裕禄。文章还从戏剧情节入手,认为该剧成功地以"事"写"人",在戏剧情节推进的过程中,逐步完善出焦裕禄"以人为本""爱民、为民、亲民"的公仆情怀,表现出"焦裕禄精神"历久弥新的永恒意义。

《中国戏剧》在2013年第11期的"戏剧沙龙"一栏中,对《焦裕禄》主演贾文龙作了专题研究。从贾文龙对三团优秀传统的继承、塑造公仆形象的丰富经验、把握理解素材的能力等多方面,对他的表演艺术特色进行了分析,充分肯定了贾文龙创造舞台艺术形象的高超技艺。

2014年,姚金成发表《历史的追寻与反思——豫剧〈焦裕禄〉剧本创作谈》[1]和《"难兄难弟"说张平》等文章,他回顾了豫剧《焦裕禄》的剧本创作过程,详细介绍了剧中事件安排的原因和台词设计的深意,以及人物的内在心理活动和舞台肢体动作之间的联系。姚金成认为,在糅合老素材、挖掘新素材的编创过程中,最关键的是对典型历史环境的真实再现。此后的几年间,关于豫剧《焦裕禄》的研究论文逐年增加。

2015年10月,豫剧《焦裕禄》参加第17届上海国际艺术节展演,受到沪上观众的热烈欢迎。10月28日,豫剧现代戏《焦裕禄》"潜心深入生活,艺术再现中国故事"专家座谈会在上海戏剧学院召开,与会专家对该剧难能可贵的精神内涵及其创新的艺术手法表示由衷的欣赏。戏剧理论家傅谨在座谈会上说:"豫剧《焦裕禄》重新定义了共产党好干部的形象,重新定义了主旋律作品的品格,体现了戏剧文学对当代史一种应有的担当,是新世纪以来最重要的戏曲作品,必将在当代戏剧史上留下浓重的一笔。"[2]上海戏剧

[1] 载《文艺报》2014年10月22日第3版。
[2] 姚金成:《从"烫手山芋"到"香饽饽"——豫剧〈焦裕禄·兰考往事〉创作感言》,载《戏剧文学》2017年第1期。

学院原院长荣广润认为,该剧沉淀了历史,抓住了焦裕禄最核心的思想——老百姓的生命、生活。与会专家从艺术人物塑造、演出氛围营造、意识方向把控等多方面进行分析,对该剧的进一步打磨提出了宝贵的建议。同年,马媛媛的《豫剧〈焦裕禄〉的同期立体声拾音》①,从影视制作技术角度记述该剧录制电视节目时采用的拾音技术,并分析了不同收音设备在大型豫剧演出中的优缺点,总结了这方面的实践经验。

2016年,景俊美的《老百姓心里有杆秤:豫剧〈焦裕禄〉的秤砣精神》②一文认为,豫剧《焦裕禄》在文本上超脱了传统窠臼,从典型事件中寻找人物内心的真实,综合表现了焦裕禄的为人,唤起时代的共鸣;在表演上用"传世之心"进行倾情演绎,塑造出一个个真实可信的艺术形象;在音乐上使用西洋管弦乐,渲染出新鲜的听觉效果,表现出别具一格的音乐特色。穆海亮的《豫剧〈焦裕禄〉:真实的人性温度,深刻的历史反思》③和姚金成的《历史的追寻与反思》④都从历史高度,对该剧的思想水平、艺术呈现力作了深度分析。此外,主演贾文龙的《焦裕禄舞台艺术形象塑造体会》一文⑤,首次从演员的角度挖掘焦裕禄舞台形象的意义和精神内涵。

2017年,围绕《焦裕禄》一剧的研究,内容更为广泛,理论开掘也更加深入,《戏剧文学》和《四川戏剧》在2017年第1期中,各自在其专题下收录了4篇(共8篇)关于豫剧《焦裕禄》的学术论文。《戏剧文学》"热剧档案"一栏收录了编剧姚金成对《焦裕禄》进行创作历史回顾和艺术魅力揭示的新作《从"烫手山芋"到"香饽

① 载《影视制作》2015年第10期。
② 载《中国戏剧》2016年第10期。
③ 载《当代戏剧》2016年第6期。
④ 载《光明日报》2016年2月29日第15版。
⑤ 载《中国戏曲》2016年第11期。

悖"——豫剧〈焦裕禄·兰考往事〉创作感言》①,导演张平对《焦裕禄》舞台创作的解析文章《戏曲导演如何处理主旋律题材》②以及李小菊从多元文化品格、王斐从美国大片艺术规律角度对《焦裕禄》进行深层解读;而在《四川戏剧》"戏曲评论"一栏中,李玉昆的《英模题材创好戏,舞台形象细推敲——评豫剧〈焦裕禄〉的舞台创作呈现》一文,肯定了该剧对焦裕禄"亲民爱民、艰苦奋斗、科学求实、迎难而上、无私奉献"③的崇高精神弘扬,并围绕剧中群众动作的表现、演出氛围的连贯、舞台空间的设置、台词内容的发音、重要道具的外形、肝病恶化的铺垫六个舞台细节,对该剧的舞台呈现提出了值得参考的意见。周伟华的《以真动人,以情暖人——评豫剧〈焦裕禄〉》,则从历史真实情境、人物真实情感、演员全情投入等角度进行分析,结合戏剧动作和演出效果,点明豫剧《焦裕禄》的艺术魅力所在。苏凤的《新编豫剧〈焦裕禄〉的当代审美价值》,以审美视角阐释了该剧的编剧艺术,认为它实现了对传统理性的超越,成功地把体制要求和民众审美相结合,尝试通过作品与观众进行平等的对话与交流,是在主旋律框架内突破英模戏桎梏、强调感情和感性的优秀作品。潘乃奇的《与时代同频共振的豫剧〈焦裕禄〉》同样肯定了该剧的思想立意,并且认为其舞台呈现和三团的品牌建设工作都有令人惊喜的表现。

整体来看,豫剧《焦裕禄》的学术研究成果虽然数量不繁,但涵盖面广且质量较高,无论是对剧本情节的文本分析,还是对舞台呈现的综合探讨,或者是对其创演经验的总结和艺术水准的定位,抑或是对其思想价值的挖掘,都达到了较高的理论水准,能为戏曲现

① 载《戏剧文学》2017 年第 1 期。
② 同上。
③ 2009 年 3 月 31 日至 4 月 3 日,时任国家副主席习近平到河南视察期间,专程赶到兰考,在全县干部群众座谈会上,把"焦裕禄精神"概括为:"亲民爱民、艰苦奋斗、科学求实、迎难而上、无私奉献。"

代戏的发展提供参考。这也从侧面说明，豫剧《焦裕禄》所获得的市场认可和取得的诸多殊荣并非缘于政府推广或行业炒作，而是源自其极高的艺术价值和深刻的思想内涵。

二、豫剧《焦裕禄》剧本的一度创作

从1966年穆青等人的报告文学《县委书记的榜样——焦裕禄》①开始，以焦裕禄为主人公、据焦裕禄事迹进行改编、对"焦裕禄精神"进行宣传的文艺作品就层出不穷，至今已有半个多世纪的时间。但真正受到大众欢迎，达到艺术影响、社会效益双丰收，并且能在获奖之后长演不衰，甚至被其他剧种移植借鉴的，唯有豫剧《焦裕禄》。究其原因，最重要的是剧本的成功。好戏离不开好剧本，好剧本的核心是好故事。导演张平曾经强调："一个好的故事，是优秀戏曲作品的基础，它决定了一部戏所能达到的思想高度与深度。"②从2009年初创的《兰考往事》到2016年获得文华大奖的《焦裕禄》，豫剧《焦裕禄》的剧本经过7年的反复打磨，大改24稿，小改不计其数，可谓百炼成钢③。笔者根据调研期间对姚金成老师的采访和对相关文献的梳理，将《焦裕禄》剧本获得成功的原因总结为以下三点：

（一）具有超越历史的思想高度

此前围绕焦裕禄创作的主旋律作品，习惯于塑造不符合实际的"高大全"英雄形象，往往流于政治任务层面的歌功颂德而缺少吸引观众的艺术性。伴随着时代的发展和人民意识形态的多元

① 穆青、冯健、周原：《县委书记的榜样——焦裕禄》，载《人民日报》1966年2月7日。
② 张平：《戏曲导演如何处理主旋律题材》，载《戏剧文学》2017年第1期。
③ 豫剧《焦裕禄》剧本发表于《剧本月刊》2017年第1期。

化,依然沿袭50多年前穆青等人报告文学的立场,使用旧有眼光看待焦裕禄,必然无法获得当代人的理解和认同,更何谈创作出触及观众心灵的艺术作品?

焦裕禄身处我国历史上一段非常特殊的时期,那是一个刚刚经历过大跃进极"左"热潮和大饥荒肆虐的年代。从1958年春开始,大跃进、大炼钢铁和人民公社运动在中原大地狂飙突进,给人民群众的日常生活甚至生存带来了严重打击。紧接着,以批判河南省委书记潘复生为名的政治运动,掀起了"反对右倾机会主义斗争"的高潮,造成官僚主义、强迫命令、瞎指挥、浮夸风、共产风的横行。"五风"导致许多说真话讲实话的党员干部被打成"右倾"、补划成"右派",各级干部人人自危,因担心被打成"右倾分子",违心地说假话、说大话,然后强行按虚报的产量向农民征粮,造成征购透底,饥荒现象大面积出现。震惊全国的大批农民群众被饿死的"信阳事件",就是这种恶果的极端表现,也是当时河南真实状况的一个缩影。1962年初,党中央召开了七千人大会,开始对1958年危害甚重的"五风"错误进行清算和纠正。但在实践中,纠错的过程复杂而艰难。面临着风沙、内涝、盐碱等严重自然灾害的兰考县,其形势比起其他地方更为严峻。而焦裕禄,就是在这种情况下赴任兰考县委书记的[①]。

思想高度造就艺术精品,然而此前围绕焦裕禄创作的文艺作品,着力强调人与自然灾害的矛盾,远没有深入历史,表现焦裕禄与历史环境的矛盾,更不存在观念的转变。在改革开放近四十年后的今天,人们的生活习惯和思维方式已经发生了翻天覆地的变化,对党的历史也有了十分清醒的认识,过去的陈词滥调对当前观众并不具备吸引力。若继续沿袭塑造好人好事的"三突出""概念

① 姚金成:《历史的追寻——我看电视剧〈焦裕禄〉》,载《福建艺术》2013年第1期。

化"手法来表现"焦裕禄精神",不仅起不到理想的宣传作用,还可能使新一代观众产生戏曲现代戏不切实际生活的误解。艺术作品在思想上不能超越过去、不能达到观照历史的高度,而是脱离人物的真实性和实际社会生活、罔顾艺术规律,是不可能获得群众认可的。豫剧《焦裕禄》与其他相同题材的艺术作品的不同,是其思想价值尺度的不同——它触及焦裕禄所处时代的历史问题,并表现出那个年代深刻的、严峻的社会矛盾。

编剧在草创阶段通过大量阅读史料发现,兰考县1957年前还在植树造林,但是在1958年浮夸风下的大炼钢铁、乱砍滥伐、胡乱治水,导致了严重的自然灾害。焦裕禄所面临的绝不仅仅是"三害"问题,而是在错误决策的形势下,自身党性与人性的考验和坚守,是他个人与社会环境之间的矛盾。当年穆青等人的报告文学回避了这个问题,50年后的豫剧《焦裕禄》成功地突破了意识形态上的条条框框,以新的思想高度再现了真实的"焦裕禄精神"。豫剧《焦裕禄》其实就是对五十年前社会问题反思后的成果,是通过反思历史、直面历史、超越历史而对"焦裕禄精神"进行解读、诠释和弘扬的优秀作品。编剧姚金成认为,"必须用反思与批判的眼光去看现代戏创作,清醒地、警惕地、自觉地认识习以为常的旧模式,才能突破主旋律作品'高大全'的框框,这对中国当代题材创作非常重要。"

(二)具有紧贴时代的人性温度

习近平总书记在文艺座谈会上说:"我国作家、艺术家应该成为时代风气的先觉者、先行者、先倡者,通过更多有筋骨、有道德、有温度的文艺作品,书写和记录人民的伟大实践、时代的进步要求,彰显信仰之美、崇高之美。"优秀的文艺作品理应展现时代风貌,满足人民群众的精神诉求。诚如编者所言,《焦裕禄》一剧的目的是"力图用艺术烛照我们时代的惊人巨变——物质的极大丰裕

和精神的巨大落差,凸显一种令人敬仰怀念更令人感到温暖亲切的伟大情怀"①。豫剧《焦裕禄》八次进京说明了政府对其社会价值的肯定,它的热演同时表明,现代戏的创作需要摆脱"定向戏"旧有的思维模式,从以往英雄形象的神性回归到平凡生活中的人性,只有贴近生活才能与观众产生血脉相连的人性温度,才能满足时代对艺术作品的精神诉求。

姚金成在接受采访时说,"我们这一代的剧作家,受到过去革命文学影响很深而不自知,所以必须通过学习接受新信息、新理论、新观念,突破旧有的套路和局限,才能写出复杂鲜活的生活和复杂鲜活的人性,有温度的人性。我的一系列当代剧本创作,一以贯之有着对真实人性的正视和表现,对时代精神的理解和把握。过去的创作是否定人性的,因为对人性温度的思考和追求,才让我对《焦裕禄》及其后的创作有所进步。《焦裕禄》实际上触及了人性与党性的冲突,党的纪律与焦裕禄善良本性的相互冲突。"就英雄人物的命运安排,姚金成的认识高屋建瓴,他说,"越是英雄人物,越要起点低,从普通人性的起点贴住人心,让英雄在戏剧情境中不断选择,一步一步痛苦纠结地攀出精神高度。"他的这些思考,融进豫剧《焦裕禄》的情节安排和台词设计中:《焦裕禄》一方面采用经典素材搭建骨骼,另一方面结合当地人对焦裕禄生活细节的描述,努力与焦裕禄心声相通,使塑造的人物产生血肉的温度。剧本着力表现"火车站礼送乡亲""瓦窑村访贤问苦""购买议价粮""痛斥浮夸风"这几场戏,使用新的素材和新的手法揭示出人与人之间的矛盾,增加其戏剧性和思想内涵。

比如"火车站礼送乡亲"一场,台词满是亲人的嘱托。编剧根据历史亲历者的叙述,摒弃过去"经典叙事"对真实矛盾的淡化,遵

① 姚金成:《历史的追寻——我看电视剧〈焦裕禄〉》,载《福建艺术》2013年第1期。

从人性和史实再现了当时外流逃荒灾民的处境。焦裕禄作为兰考县的"一把手",本应执行上级"严把死守,不准放走一个"的命令。但是,人性的善良和对百姓的爱护让他在原则和人道的权衡中选择了后者,还亲自为灾民送水送行。他说:"饿死人才是最大的政治错误!"他以人为本、执政为民的精神,在戏剧冲突中迸发出最朴实无华而富有温情的感动。焦裕禄这种朴实的权衡和发自人性的温情,对我们社会当下存在的贫富悬殊、干群关系异化等问题,有着振聋发聩的现实意义。

又如"瓦窑堡访贤"一场,疯狂的"五风"运动硬是把一个血气方刚、技术超群的治沙专家变成了意志消沉、噤若寒蝉的"哑巴"。宋铁成的处境令焦裕禄感到愧疚,在那个人人自危的时代,焦裕禄以真诚和尊重化解了宋铁成心头的寒冰,为他"摘帽"平反,帮他释放心中的块垒,和他探讨治沙的方案,勉励这位治沙能手重回治理"三害"的第一线。焦裕禄科学求实、迎难而上的工作精神,通过豫剧《焦裕禄》中的典型情节得以彰显,这种从人物内心出发处理情节的手法,一改以往空洞乏味的事件堆砌,使焦裕禄这一艺术形象有了苍凉的历史深度。

再如"购买议价粮"一场,是豫剧改编自电影《焦裕禄》的素材,在戏曲艺术处理的过程中对它进行了深度加工,使之成为对焦裕禄党性与人性产生巨大考验的"核心事件"。伴随着浮肿病的不断蔓延,面临着乡亲们命悬一线的危机,焦裕禄陷入执行政策的"原则性"和生死攸关的"人性"较量中,这时候,宋铁成的猝然死亡刺激了他,人性中的大爱占据了上风,使他下定决心为群众买粮。面对调查组"政治高压线碰不得"的提醒,他愤然呐喊:"让群众吃上饭错不到哪里去!"面对"张欣理已经把责任都担起来了"的"善意保护",他勇敢担当:"真有错我担责任,纵受处分也甘心。"疼百姓、爱百姓,为百姓着想,使焦裕禄最终有勇气突破特殊时期某些错误政策的局限,本着一颗爱民、为民、亲民的心,做出了超出常人的行

为选择①。

而"痛斥浮夸风"一场,则是戏曲艺术用当代视角对历史错误的首次正视。当焦裕禄得知瓦窑公社虚报产量后,他因心系百姓而痛心,向蹲点的顾海顺说:"过量征购将给老百姓再次降临一场灾难!这不是天灾,是人祸!"焦裕禄对百姓疾苦的重视远高于自己的政治前途,他满怀深情地说道:"兰考的百姓好啊!逃荒、要饭、挨饿,吃多少苦,连一句埋怨的话都没有,还是一心一意跟着我们走,跟着我们干,我们不能再亏了老百姓啊!"如此发自肺腑的悲悯,是焦裕禄对党忠诚、对百姓热爱高度融合后散发的人性光芒,是当下领导干部应该学习和传承的高尚品德。

此外,焦裕禄禁止女儿到县委工作后对女儿说的那句"对不起",将英雄人物的人性迁延到私人领域,烘托出他高度的政治觉悟和对家人的内疚。

传统主旋律中超越普通人情的激情,是空洞而无感染力的。而豫剧《焦裕禄》以逐层递进的感情基调,用生活化的场景和最纯粹的精神、最朴素的语言接近历史真实,有血有肉地塑造出焦裕禄执政为民、勇于担当、无私奉献的伟大形象。不仅打破传统,为英模精神找到了与当代观众情感和认知呼应的途径,让现代观众感受到"焦裕禄精神"最贴心的人性温度,而且表现出戏曲反映现实生活、弘扬优秀精神的强大力量。正是基于对人性的表达和对现实的观照,豫剧《焦裕禄》才能从众多同题材作品中脱颖而出,以一己之力拓宽主旋律戏剧的边界。

(三)具有严谨诚恳的创作态度

优秀的艺术作品必然是对人性的彰显和传导,能触及观众的

① 姚金成:《历史追寻与反思——豫剧〈焦裕禄〉的剧本创作谈》,载《光明日报》2016年2月29日第15版。

灵魂，形成和观众思想情感的共振。然而，"人的感情没有那么简单"，尤其是在处理历史人物的时候，很难摆脱旧有认知的牵绊，姚金成说："我的创作有一个共同点，就是具有作为一个剧作家的诚恳——对人性的诚恳，对生活的诚恳，对历史的诚恳，对艺术的诚恳。作家应该诚恳地面对人性的真实，诚恳地面对时代生活的复杂，诚恳地面对艺术创作应该肩负的使命，作品才能达到较高的艺术水准。我创作的《焦裕禄》之所以取得较好的艺术水平和社会效果，实际上还是因为我诚恳的创作态度。"

自2009年年底接到《焦裕禄》的创作任务以后，姚金成就开始海量搜集和阅读相关资料，多次去兰考县实地体验生活。出于对作品质量的自我要求，他有整整半年多的时间都在创作的痛苦中挣扎，几次写到一半又推倒重来。他所面临的创作困难有三点：其一是如何把大家耳熟能详的题材既写出新意而又不脱离大家对焦裕禄的"经典"印象？其二是如何把半个世纪前的往事写得既有历史深度又能与当代观众的情感、认知相沟通？其三是如何才能既不回避"敏感话题"，又不至于分寸失当？① 虽然历经艰辛，但编剧本着解决问题、反思历史的严谨态度，多次深入调研，详细了解人物生活的社会背景，立足时代新高度来处理历史老故事，终于使之绽放出旺盛的艺术生命力和丰富的时代内涵。

"我写戏经常自己都哭了。"姚金成在谈及诚恳的创作态度时说，作家在创作的时候须与剧中人物形成时空对话，"作者的心与人物的心通不通，观众是能感受到的"。姚金成结合自身创作经验，将戏曲现代戏的创作取得成功的要素概括为三个维度：即思想高度、人性深度和戏剧张力。无论是"定向戏"还是历史剧，无论是命题剧目还是个人兴趣，他在创作剧本的时候总是秉着严谨的

① 姚金成：《历史的追寻——我看电视剧〈焦裕禄〉》，载《福建艺术》2013年第1期。

态度从这三个维度进行思考,诚恳地以此为坐标来定位高质量的戏剧作品。他认为,只有清醒地认识到当前的社会矛盾,深刻把握时代精神,深入理解国家政策和人民需求,才能精准地把握作品的思想层次和受众市场;正是诚恳地描摹人性的真实与复杂、立足人的欲望,才能使人物具备生命的温度而不再是概念化的符号,进而创作出细腻真实的人物形象;而戏剧张力是一部戏对观众最基本、最原始的吸引力。

具体到豫剧《焦裕禄》的创作,姚金成全方位地践行了自己的创作理论,做到了"既真诚地面对历史,又能够在老题材中挖掘出时代新意,在剧中努力将党性与人民性统一起来,从全新的视角回顾过去、反思现实,真正将焦裕禄直面挑战、求真务实、迎难而上、开拓进取的崇高精神真实且生动地展现在观众面前"[1]。不仅如此,编剧尊重历史现实的诚恳态度,还表现在他对配角人物的定位上:顾海顺是个忠心耿耿的老革命,个人品质不坏,工作兢兢业业,但是缺乏独立思考的能力和对百姓疾苦的关怀;宋铁成是个受迫害的知识分子,"摘帽"后鞠躬尽瘁为兰考献身;韩大刚是个奴隶主义干部,行动积极,干劲充足,但领导说什么就是什么,毫无自己的主见……这些角色具有典型性和代表性,用他们的行为与性格涂抹出了50年代末60年代初错误路线还未彻底纠正时的社会色调。

除此之外,姚金成还将严谨认真的态度延续到对剧本无数次的修改中,不断结合专家和同行的建议对作品进行精益求精的锤炼。比如2015年9月的第18稿,删去了此前一直出现的宋铁成死后与焦裕禄心灵对话的场面。该场面虽然能体现两人志同道合的治沙理想,但有碍于全剧朴实无华的现实主义风格,在艺术呈现

[1] 李玉昆:《英模题材创好戏,舞台形象细推敲——评豫剧〈焦裕禄〉的舞台创作呈现》,载《四川戏剧》2017年第1期。

上也缺乏新意。又如2016年9月的第24稿,将焦裕禄病房痛斥韩大刚,改为与顾海顺促膝长谈。从呵斥下级改为与同级老战友吐露忧心,使矛盾双方力量均等,增加了戏剧张力,达到了戏剧情节整洁、人物关系明朗、戏剧冲突更加合理的艺术效果。

如果编剧没有从人性出发来塑造焦裕禄的形象,如果豫剧三团不曾对该剧进行日臻完善的打磨,而是应付"作业"一般潦草凑数,豫剧《焦裕禄》的思想性就不可能突破旧有框架、迸发出暖人肺腑的人性光芒,而依附于情感表达的艺术手法则如锦衣夜行,难得出彩之日。诚如吕效平所言:"幸好有一个《焦裕禄》,从特殊角度对'十七年'的历史有个表现,对'大跃进'给群众带来的灾难予以正视;焦裕禄作为领导干部,对党的错误政策进行了批判和反思,弥补了戏曲文学对当代史叙写的空白。"[①]而这样的成就,与创作者严谨又诚恳的态度密不可分。

三、豫剧《焦裕禄》导、表、音的二度创作

戏曲是"无声不歌、无动不舞"的综合性艺术,再好的剧本也离不开导、表、音等演职人员的二度创作,只有通过舞台的呈现,一出戏才算真正拥有了生命。就豫剧《焦裕禄》所取得的各方面成就而言,剧本是基础,而舞台呈现才能把它带给观众。

因此,豫剧《焦裕禄》的成功还有赖于河南省豫剧三团的倾力搬演。三团在现代戏创作上有着丰富的经验。1952年8月,根据文化部"戏剧事业专业化、剧院化,加强戏曲改革工作"的指示,河南省对全省文工团进行整编,成立了河南省歌剧团和河南省话剧团。河南省歌剧团的职责是"在地方戏曲的基础上发展新歌剧",其实就是用河南人民喜闻乐见的豫剧形式反映现代生活。1956

[①] 来自姚金成老师提供的谈话记录。

年,河南豫剧院成立,河南省歌剧团改名为河南豫剧院三团,其主要任务就是创作演出豫剧现代戏,以区别于以演传统戏和新编古装戏为主的一团和二团。① 从那时起,河南省豫剧三团就与戏曲现代戏紧密地联系在了一起。

据《焦裕禄》主演、三团团长贾文龙介绍,河南省豫剧三团从杨兰春开始,就把中国传统戏曲结合斯坦尼表演体系作为创作方法,要求所有演员一切从生活出发,将生活体验结合戏曲程式,着力塑造舞台上的现代人物形象。具体到《焦裕禄》的二度创作,当时主演贾文龙的压力最大,因为焦裕禄同志是党的好干部,人民群众的好书记,他的精神已经影响了整整几代人,他在广大人民群众心目中已经有了根深蒂固的模式,如何去捕捉这个典型人物的内心世界,全身心地去领悟他的精神,真正从内心到外在、从形似到神似,把焦书记全心全意为人民的无私情怀完整地呈现在舞台上,还原老百姓心目中的好书记呢?他找出当年有关报道焦裕禄同志的文章认真研读、细心琢磨,走村访户和农民朋友拉家常、谈感想,聆听当地群众对焦书记的描述。为了和人物形象接近,他还专门制定了一套完整的减肥计划;为走进人物内心,他多次到焦裕禄同志的墓前默哀静思。在不断体验和思考的过程中,他脑海中焦裕禄同志的形象由模糊到清晰,对焦裕禄同志的精神从感动到领悟,渐渐地根植在他的心中,才使得舞台上的焦裕禄栩栩如生、有血有肉、可敬可亲。

60多年来,三团在演现代戏方面,摸索出了这样的经验:

(1) 创作者体验生活、深入生活。在创作剧本以前去原型人物生活地采风体验,采访人物原型或者他身边的人,充分了解原型人物的经历、事迹和他的思想品德。

① 杨丽萍:《河南有个豫剧三团》,载李利宏、汪荃珍主编《口述三团》,河南人民出版社2012年版。

(2)演员通读剧本,了解剧本的规定情境、人物关系和时代背景,根据剧情和编导的要求,在脑海中树起人物形象。

(3)演员根据剧本深度分析人物,撰写出角色的"小出身",学唱腔。(一周左右)

(4)坐排,全封闭训练,对台词,体会人物性格和内心。

(5)生活排练,开始对调、和腔。

(6)响排,与乐队一起和调。(剧本定稿后,曲谱开始创作,一般半个月左右完成)

(7)合成,即结合舞美、灯光、道具、背景、定位等进行排练。

(8)彩排,带妆排练。(从坐排到彩排大约40天)

(9)公演。

这种从剧本到舞台复杂的转换过程,有利于二度创作人员深入体会剧本思想,让演员有时间从人物性格和心理出发琢磨演出技巧,塑造出更精彩的舞台形象。

三团的乐队是独特的中西混合乐队,对豫剧《焦裕禄》的音乐处理不仅运用了板胡、二胡、琵琶、竹笛、阮、古筝、板鼓、锣、梆子等传统乐器,还加入了小提琴、中提琴、大提琴、单簧管、双簧管等西洋乐器以及在乐队后排的合唱。这样中西合璧的配器,不乏传统节奏的爽利,又带着交响乐的柔劲儿,比传统戏曲音乐的声音更为饱满、细节更为丰富,对现代戏中感情的渲染能力也大大增强。

就舞台的综合呈现来说,三团没有故步自封,而是用现代思维和商业手段把精品大戏的背景、灯光、舞美等,耗费巨资外包给发达地区的专业团队来进行设计,虽然导致创作成本增加,但也提升了作品的艺术水平,取得了较好的演出效果。

豫剧《焦裕禄》不但有满台的生活气息和艺术氛围,更重要的是把戏曲元素有机地融到戏中。一般的现代戏,很难把传统的表演技艺融进去,而《焦裕禄》却借助抗洪、治沙等动作场面以烘托气氛,融入劈叉、僵尸、抢背、甩棒子、错步、干腾等变形的程式,来表

现现代生活的人物与事件。

　　一个团队的凝聚力和默契度，离不开长期以来的培养。三团平均每年有300多场演出，年轻人能得到许多舞台锻炼的机会。如没有特殊情况，青年演员每天7：30准时开始练功一小时，他们的专业素养，为《焦裕禄》的高品质演出打下了良好的专业基础。剧团在每场演出前，都会提前一小时集合开例会，对之前演出进行总结，并提出本场演出的工作要求。团领导还积极为青年演员创造拜师学艺的机会，鼓励青年演员全方位地学习文化业务知识，提升综合能力，拓展其他技能，争取做到一专多能。

　　在经济分配上，剧团坚持着"大锅饭"的做法，无论是主演还是群众演员，只要出勤演出，都会领取同样的补贴；同样无论角色大小，大家都要参与装台、卸车、布置道具等体力杂活，体现出平等互助的良好关系和艰苦奋斗的奉献精神——这也是"红旗团"常年送戏下乡、巡回演出中所坚持的团队文化。

　　戏曲界有"十年磨一戏"的说法，这个"磨"，不仅是对演员技艺的磨炼，还有对剧目本身的不断完善和知名度的逐步打磨。三团在新剧目推广方面，具有成熟的渠道和商业步骤。除了政府指令性的剧目演出，三团更注重自己闯市场，通过"艺委会"和其他社会资源，狠抓剧目质量，以提升市场竞争力和精品影响力。

　　习近平同志曾这样评价"焦裕禄精神"："无论过去、现在还是将来，他都永远是亿万人民心中一座永不磨灭的丰碑，永远是鼓舞我们艰苦奋斗、执政为民的强大思想动力，永远是激励我们求真务实、开拓进取的宝贵精神财富，永远不会过时。"[①]而豫剧《焦裕禄》之所以能如此精准、如此精彩地诠释"焦裕禄精神"，也是由于创作

[①] 李玉昆：《英模题材创好戏，舞台形象细推敲——评豫剧〈焦裕禄〉的舞台创作呈现》，载《四川戏剧》2017年第1期。

团队从选材、编剧、导演、演员、音乐舞美设计等，一以贯之地继承和发扬了亲民爱民、艰苦奋斗、科学求实、迎难而上、无私奉献的"焦裕禄精神"。

最后，请允许我感谢姚金成老师的谆谆教诲和热情帮助，感谢河南省豫剧三团给我跟团调研的机会，感谢三团领导和老师们对我调研的支持和对自己工作经验的无私分享。祝福三团越来越好，祝愿戏曲现代戏繁荣发展。

论戏曲电影的拍摄艺术

朱赵伟

摘　要：本文作者拍摄戏曲电影以来,被问及次数最多的问题是：你为什么这样拍戏曲电影？拍摄故事片时,被问及最多的问题是：你为什么拍这部片子。本文作者所理解的戏曲电影：它不是舞台录像,也不是故事加唱；不能因为是电影而简化戏曲艺术,也不能因为是戏曲而趋向舞台记录；它要比故事片好看,要比舞台剧使更多的人喜欢；它是中国独有的片种,也是世界独有的电影类型；它应该让电影观众在观看电影的同时,还能欣赏到戏曲艺术的美；它也要让戏曲观众在银幕上欣赏戏曲艺术的同时,也能感受到电影的魅力。

关键词：戏曲电影　戏曲片　故事片

　　我拍摄戏曲电影以来,被问及次数最多的问题：你为什么这样拍戏曲电影？我拍故事片时,被问及最多的问题是：你为什么拍这部片子？一般不问：你为什么这样拍？

　　让我记忆最深的是拍摄豫剧电影《程婴救孤》,这是我导演的第一部戏曲电影。这部影片全部是在摄影棚里拍摄,影片大部分场景是在没有天幕的情况下拍摄的。我们将整个摄影棚四周都用

* 朱赵伟,国家一级导演。曾担任河南电影制片厂厂长助理,河南影视集团总裁助理,河南影视集团影视制作一公司总经理等职,是国家广电总局首批制片人资格获得者,现任北京国粹映画影视文化传媒有限公司电影导演。

黑布蒙住（没有天幕，也不是抠像），采用大写意的手法拍摄。

等到片子上映后有人问我："你为什么这样拍戏曲片？"我胆怯却诚实地回答："没钱！"真诚地告诉大家，当初真不是为了艺术追求或展现风格，这是我们主创人员在资金缺乏的情况下想出的点子。

《程婴救孤》因为采用大写意的手法拍摄，从而引起一些质疑的声音，我还是理解的。但是在我以后拍摄的戏曲片中还是有人反复地问我同样问题，久而久之，引起了我的注意，同时我也意识到，我拍摄的戏曲片的确和别人不一样。

今天借此机会，结合我所拍摄的戏曲片向大家汇报：我为什么这样拍戏曲电影。

一、我所拍过的戏曲片

我是从2008年开始从事戏曲片导演工作的，9年来拍摄了12部戏曲片，涉及8个戏曲剧种，具体如下：

（1）2008年，豫剧电影《程婴救孤》，获第14届中国电影"华表奖"优秀戏曲片奖、第27届中国电影"金鸡奖"最佳戏曲片提名奖；2010年，获洛杉矶国际家庭电影节"最佳音乐剧"影片奖。

（2）2010年，豫剧电影《清风亭》，获第14届中国电影"华表奖"优秀戏曲片奖、第28届中国电影"金鸡奖"最佳戏曲片提名奖；2012年，获洛杉矶国际家庭电影节"最佳音乐剧影片奖"。

（3）2012年，豫剧电影《新大祭桩》，获2013年洛杉矶国际民族电影节"最佳音乐剧"影片奖。

（4）2012年，京剧电影《兰梅记》，获第29届中国电影"金鸡奖"最佳戏曲片奖。

（5）2013年，河南越调电影《圣哲老子》。

（6）2013年，豫剧电影《苏武牧羊》，获第30届中国电影"金鸡

奖"最佳戏曲片提名奖、第 13 届北京大学生电影节戏曲片单元奖。

（7）2014 年，湖南祁剧电影《王华买父》。祁剧是湖南地方戏曲剧种，其历史悠久，这部戏是祁剧弹腔。

（8）2014 年，湖南祁剧电影《李三娘》。这部戏也是祁剧，是祁剧高腔剧目。

（9）2015 年，蒲剧电影《山村母亲》，获第 31 届中国电影"金鸡奖"最佳戏曲片提名奖、第 15 届美国洛杉矶世界民族电影节最佳女演员奖。蒲剧是山西地方戏曲剧种。

（10）2016 年，汉剧电影《孟姜女》。该剧为湖南地方戏曲剧种（湖北也有汉剧），这部戏是湖南常德汉剧剧目。

（11）2016 年，楚剧电影《可怜天下父母心》。楚剧是湖北的地方戏曲剧种。

（12）2017 年，湘剧电影《赵子龙计桂阳》。湘剧是湖南的地方戏曲剧种。

二、我为什么要这样拍

结合这 12 部戏曲片的拍摄经历，来回答我为什么这样拍的问题。最简单而又真实的回答：为观众而拍，为了让戏曲电影更好看。

先讲一个故事：几年前，一个影视公司准备拍一部戏曲片，有人向领导建议请我担任导演，领导没同意，理由是朱赵伟拍的电影是为了获奖，咱们的片子是为观众，不找他……听到此言，我深感委屈。不让我拍，没什么；言外之意：我的片子是为了获奖而不是为观众，这一点我不能接受。

这些年我导演的几部戏曲片确实获了一些奖，我认为，获奖并非是评判影片好坏的唯一标准；获奖的不一定是最好的片子，没获奖的不一定是不好的片子。促成一部片子获奖需要诸多因素：天

时、地利、人和、质量、艺术、风格等缺一不可，可遇不可求。

我还有一种体会：你越想着获奖，肯定获不了奖；你没想获奖，反而会获奖。如《程婴救孤》，是我第一次导演戏曲片，既没经验，又没钱，满脑子考虑的是如何完成，怎可能想到获奖？结果获奖了。《清风亭》是我的第二部戏曲片，与第一部戏曲片同是一个剧种——还是豫剧，且同是一个导演、同是一个主演，怎可能再想获奖？结果又获奖了。我的第三部戏曲片《兰梅记》是京剧。第一次拍京剧，京剧艺术形式要比豫剧高很多，怎敢想去获奖，结果获奖了，还是金鸡奖（前几部只是金鸡奖的提名）。后来我再也没获奖了，为什么？后来找我拍片子的，都是为获奖找我的，结果与奖无缘了。

但为观众而拍，怎样拍会使观众更喜欢？怎样拍会使影片更好看？是我接拍每一部影片之前首先考虑的问题，也是我拍摄每部影片的初衷。

拍戏曲片初期考虑最多的还是为争取青年观众的目光，但是现在有些变化，我发现争取青年观众是长期的事情，目前还是要根据影片的特点和实际情况，决定影片为什么群体的观众而拍摄。例如：《山村母亲》会考虑为农村观众，想办法使影片接地气；《兰梅记》会考虑城市观众；北方戏考虑北方观众，而南方戏会考虑南方观众的审美习惯……

明确了为哪些观众而拍的问题后，下面考虑的就是：如何让戏曲电影更好看。我是这样做的：

（一）一片一格

中国的戏曲艺术博大精深。有千年流传的传统剧目，还有五彩缤纷的新编剧目；有国粹之称的昆曲、京剧，还有按地域来分的地方剧种。相同的剧目因剧种的不同而有着不同的艺术特点，就是相同的剧种、相同的剧目因演员的不同演绎也会有着不同的艺

术特色。

这些年,我每接一部新片,基本不延续上一部影片的拍摄风格。即使上一部影片获奖,我也没想去走老路,还是希望有突破。也总有人这么问我:上部片子挺好的,这部片子你怎么这样拍?我也是给自己出难题。所以我现在真的感觉到戏曲片越来越难拍。

怎么拍?是我接拍新片的第一个阶段。这个阶段有时是很痛苦的。我曾经告诉制片人:我想不出好的创意,我不拍。由此造成了我现在所拍的12部片子,几乎一个片子一个样。用中国戏曲学院赵景勃教授对我的评价:一片一格。如《程婴救孤》,前文讲了这是我采取大写意的风格拍摄的第一部戏曲片。这种大写意的方法是得到业内认可的,但有些观众还是感觉"景"有点假,所以当我接拍第二部戏曲片《清风亭》时,我就全用实景拍摄。

实景拍摄《清风亭》,首先是经济条件允许,还有一个重要的原因:《清风亭》是反映平民家庭悲欢离合的情感戏,河南的农村观众特别喜欢这部戏。为了广大农村观众,我想让影片的真实感(写实性)更强一些。但是,《清风亭》就出现了戏曲程式化的表演(虚拟)与实景(写实)不协调的矛盾。

我在拍第三部戏曲片《兰梅记》时,就特别注意这方面的问题。《兰梅记》虽然全部是在摄影棚内拍摄,我没有像《程婴救孤》那样大写意,也没有像《清风亭》那样太写实,而是小心翼翼地寻找写实与写意的结合点。

再如拍摄《孟姜女》。《孟姜女》我是根据演员的个人情况进行创作的。扮演孟姜女的演员非常优秀,唱念做打都很好。就是因为身体(有病)原因,年龄偏大且身形偏胖,从画面上与我心目中的孟姜女形象有点距离。我苦思冥想,想出了创意。我在美术上采用从舞台到摄影棚再到实景的办法,让孟姜女随着景物的变化而变化;从便妆(生活妆)再到戏妆(戏装——电影)的转变,以此来淡

化演员的缺点,让观众更容易接受这个艺术化的孟姜女。

(二)使之电影化

戏曲电影毕竟是电影,观众虽然看到的是戏曲,但是欣赏戏曲的媒介变了,环境变了,已不是舞台上的戏曲。我认为只要不是戏曲教学片、舞台纪录片,戏曲电影就应该尽量发挥现代电影化的表现手段使其更好看,所以在我的片子中强调电影化。

电影化的艺术特性是真实、写实。我的电影比起其他的戏曲电影较为写实了一些,虽然很多戏我也是在摄影棚拍摄,但我要求摄影、美术、置景都要往写实靠近。如《苏武牧羊》的雪景,充分发挥摄影镜头推、拉、摇、移、跟和远、全、中、近、特的功能,使画面动起来。我要求演员进行真情实感的表演,而不是脸上有戏而内心无戏。

美术不但要寻求景物真实,还要注意色彩的搭配和戏曲艺术的融合。发挥电影蒙太奇的剪辑手段调整戏曲场次的结构和剧情发展的节奏。

(三)尽可能多地保留戏曲艺术

在一次《苏武牧羊》电影的研讨会上,很多专家对我用人扮演羊进行质问:为什么不用真羊?这个问题我在影片开拍前就反复推敲、反复论证、反复征求过各方意见,最终未能达成一致,最后我还是决定用人来演羊。理由是:为了保留戏曲艺术。在这个问题上,我考虑的不是电影,而是戏曲。我认为,作为戏曲,人与羊的区别是:人是艺术,羊是动物;人演是人物,羊演是道具。

我虽然强调电影化,但绝不能因为强调电影化而失去戏曲!因此,我的戏曲电影在拍摄中没有为了电影的写实而刻意让演员进行去戏曲化的表演。我只是根据剧情,有的放矢地调整戏曲演员习惯性的表演。演员的表演只要情感到了,动作幅度再大也不

怕。我甚至还用电影的手段,去特意渲染一些戏曲的程式化表演。如《山村母亲》的椅子功。为了保留戏曲程式化的艺术,虽然这是一部现代戏,我没有用"故事片加唱"的手法拍摄。再如水袖艺术,是戏曲演员的基本功,是戏曲艺术的典型动作,我所拍摄的很多戏曲片中都有。我将这一戏曲程式化的动作与情感相结合、与环境相结合。如《孟姜女》就充分地运用了水袖的表演技艺来塑造人物的形象。

我接拍每部戏曲片特别注意保留这部戏的戏曲特点、戏曲闪光点和戏曲绝活。我的每部戏曲影片虽然风格不同,但是心中有个不变的目标:希望电影比舞台剧更好看。强调电影化,不失戏曲艺术,我认为,这才是真正的戏曲电影。

利用电影的各种技术手段展示中国的戏曲艺术之美,这是我对戏曲电影的理解。

三、我所理解的戏曲电影

以上向大家介绍了我是如何拍摄戏曲电影的,并回答了我为什么这样拍的理由。我很欣赏高小健老师对戏曲电影的阐释:"戏曲电影是用电影艺术形式对中国戏曲艺术进行创造性银幕再现,既对戏曲艺术特有的表演形态进行记录,又使电影与戏曲两种美学形态达到某种有意义的融合的中国独特的电影片种。"

我所理解的戏曲电影:它不是舞台录像,也不是故事加唱;不能因为是电影而简化戏曲艺术,也不能因为是戏曲而趋向舞台记录;它要比故事片好看,要比舞台剧更使人喜欢;它是中国独有的片种,也是世界独有的电影类型;它应该让电影观众在观看电影的同时,还能欣赏到戏曲艺术的美;它也要让戏曲观众在银幕上欣赏戏曲艺术的同时,也能感受到电影的魅力。这就是我拍摄戏曲电影所追求的目标。

洛阳曲剧团发展状况调查报告

张晓芳

摘 要：洛阳曲剧团自20世纪50年代正式成立以来，经历了近70载的发展历程。作为一种颇具地方特色的戏曲剧种，近年来，洛阳曲剧的发展出现了各种各样的问题，如：市场日益狭小、观众流失严重、人才梯队建设不完备、企业制改革走不通等。此次针对洛阳曲剧团的调查表明，以洛阳曲剧团等地方国营剧团在新时期发展过程中应当注重培养年轻观众、建立完善的人才培养与评价机制，探索出适合自己发展的运转、用人和营销方式，从而振兴地方戏曲。

关键词：洛阳曲剧团　发展　困境　对策

一、洛阳曲剧团的历史与现状

洛阳市位于河南省西部，因地处洛水之滨而得名。洛阳历史悠久、文化积淀丰厚，是我国建都朝代最多、跨越时间最长的历史文化名城。盛行于中原大地的洛阳曲剧，与历史悠久的河洛文化一脉相承，是五千年华夏文明发展史上民间艺术、民俗文化的一个亮点。

曲剧的历史可以上溯到明代中叶流传于开封地区的中州俗曲，包括里巷歌谣与乡土小曲，以及一些因衰落而散佚民间的北曲

* 张晓芳（1992— ），上海师范大学人文学院博士生。研究方向：戏剧戏曲学。

曲牌。中州俗曲在南阳和洛阳地区流传、发展，并形成了"南阳曲子"和"洛阳曲子"两大派系，又根据唱腔和旋律的不同，有着"南阳大调"与"洛阳小调"之分。曲剧直接起源于高跷歌舞，由高台曲演变而来，"高跷曲"起初无唱只有说，后来说唱兼备，形成小调曲，后又和南阳大调曲糅合，形成洛阳曲剧，发源地为现河南汝州。

洛阳曲剧经历了"坐堂弹唱"、"高跷曲"、由高跷曲搬上舞台这三个重要的发展阶段。洛阳曲剧团是1953年由洛阳市政府命名的专业戏曲院团，为政府全额拨款的事业单位，隶属于洛阳市文化局（文广新局），它的前身是洛阳农民曲剧社。曲剧团的成立，尤其是导演制的建立使剧团步入正轨，陆续排演了现代戏《野火春风斗古城》、历史剧《屈原》等。

洛阳曲剧团从20世纪50年代成立之初至80年代，不断排演、移植新剧目，是剧团快速发展的30年。1956年，曲剧团排演的现代戏《赶脚》，是洛阳曲剧表演发展史上一个新的里程碑。1959年，《掩护》在全省第二次戏曲会演中荣获剧本创新奖、音乐奖、优秀演员奖。1960年，洛阳市曲剧团遵照文化部指示，前往江南演出，剧目《苦菜花》《野火春风斗古城》《钱塘县》《卷席筒》《柜中缘》《炼印》等剧目受到好评。1961年排演的《洛阳令》亦受到观众的高度赞扬，后成为剧团的保留剧目。1965年7月，《游乡》代表河南省参加了在广州举办的中南五省现代戏观摩会演，并获得剧本、导演、演员个人、音乐设计等多项"一等奖"，之后该剧目便由珠江电影制片厂拍成电影。1982年，由河南电影制片厂拍摄、洛阳曲剧团出演，根据传统曲剧《背靴访帅》改编的同名戏曲电影（又名《寇准背靴》），受到广泛关注和欢迎。此外，洛阳曲剧团也排演了很多现代戏，其中有配合政治运动、宣传党的政策、教育群众的剧目，如《雷锋》《刘介梅》《向秀丽》《焦裕禄》《王杰》《接过王杰的枪》《钢》《突破》《红管家》《东风烈火》等。这些剧目大多艺术质量不高，常常是宣传热潮一过，就不再演了。

1987年，洛阳曲剧一团、二团合并，合并后仍称洛阳曲剧团。多年来，洛阳曲剧团不断发展壮大，演员以王振东、马琪为代表，琴师以刘鸿章为代表，编曲以吕现争、席景贤等为代表，他们成了洛阳曲剧传承、发展的中流砥柱。

近年来，《红香炉》《湾桥村》、新版《寇准背靴》《窦娥冤》等参加国家及河南省戏曲大赛，均获"银奖""文化剧目奖""省梅花奖"以及音乐、舞美和数个"表演一等奖"。2013年，现代话剧小品《杨奎烈》获河南省第十一届"群星奖"小戏小品大赛剧目一等奖，编剧、导演及主要演员多项一等奖。伴随着这些获奖剧目，洛阳曲剧的知名度也在进一步提升。曲剧团除了排演古装戏之外，还创排了几部廉政剧，但同以往的革命现代戏一样，几乎都不受欢迎。所以目前曲剧团演出的剧目依然以传统古装剧为主，如《寇准背靴》《哑女告状》《铡赵王》《生死恨》《窦娥冤》《花为媒》《陈三两》《洛阳令》等。纵观洛阳曲剧团近80年的发展历程，我们可以看到，众多的保留剧目在很好地传承，新创剧目在不断地增加，舞台艺术也在不断地提高。

洛阳曲剧团现有职工81人、演员36人，其中女演员20人、男演员16人、乐队17人、舞美10人、后勤18人。在编演职人员45人，其余均为合同工。国家一级技术职称的演职人员有6人，二级技术职称的演职人员为9人，三级技术职称的演职人员有17人。剧团中演员平均年龄35岁，演员大多为洛阳戏曲学校毕业的，也有少部分从省内其他院团调过来的，年轻一批的演员为18到23岁，刚从戏校毕业不久，但如何留住这些年轻演员是剧团面临的挑战之一。

剧团中没有专门的作曲家，之前有一位国家一级作曲家梁献君，后来调入洛阳市艺术研究所工作，之后一直没有专职的作曲人员，每次排演新剧目时，都要外请专业作曲人员。曲剧团也没有专职的编剧、导演，全为兼职，且都是近几年才设的岗。编剧是由伴

奏员何海江老师兼任,他已成为国家二级编剧。担任导演工作的是剧团里的年轻演员苏景涛,也是近两年才有导演的身份,他在剧团的在编身份仍是演员。作曲、编剧、导演人才的匮乏,直接阻碍了曲剧团的发展,同时也成为曲剧团转制改企过程中的最大阻力。

洛阳曲剧团于2011年改制转企,更名为洛阳曲剧院演艺有限公司,由政府全额拨款的事业单位转为半事业制、半企业制的国有独资企业。但改革很不彻底,遗留下诸多问题,其中最大的问题就是财政问题。在2010年底之前进入剧团工作的人员按照事业单位标准发放工资福利待遇,而2010年底之后进入剧团的人员则按照企业制的工资标准发放薪酬,这一部分的人员工资直接与演出收益挂钩。剧团近些年商演越来越少,目前剧团依然要靠政府拨款来维持运转。从2011年起至今,政府每年出资购买场次,实行"文化惠民工程",主要是"百场演出",不向老百姓收取一分钱,由政府打包,剧团在每个县区、乡镇演出,演出结束后,必须由当地政府盖章、留号码,政府的督查部门会去检查。每场演出观众的数量少则一二百人,多则上千人。政府根据演出地区的偏远程度,来进行费用多少不一的补助。通常分为三类地区:一类地区距离较远,每场演出补助1万元;二类地区距离适中,每场补助8 000元;三类地区距离较近,每场补助5 000元。除了"百场演出"外,还有省文化厅发起的"舞台艺术送农民"活动以及"三进"——舞台艺术进社区、进军营、进校园活动。政府买单、群众看戏的这一运转机制,真正把实惠给了老百姓,丰富了群众业余文化生活,受到老百姓的广泛欢迎。但是从另一方面来看,尽管演出不断,剧团的财政却始终是入不敷出,从2011年至今,剧团演职人员工资没有增长,连续五年的时间,工资只能发放一半,另一半发不下来。商演少了,工资不够发,2011年至今,工资总额逾四百万元无法发放,但这一问题已经交人大提案,有望今年解决。从长远来看,曲剧团仅仅依靠政府财政拨款是不行的。

曲剧团演职人员的工作环境和生活环境也在不断改善。曲剧团以前的旧址位于西工区，由于年久失修，破落不堪，加上旧城改造，导致演员没有排练场地，连续三年在狭小的办公室排练，工作环境很是艰苦。如今，洛阳曲剧团和洛阳豫剧院共同出资兴建了河洛剧院，以供演员排练、演出，剧院旁边新建一梨园小区，设有办公区和生活区以及相应的配套设施，可以说演职人员的生活条件是越来越好了。曲剧团也于今年三、四月份搬迁至这一新的办公、生活场所。遇有演出的日子，演职人员在河洛剧院集中，然后驱车赶往演出地演出，一般是在洛阳市区及郊县演出，很少去省外，由于去郊县演出距离不远，当天演出结束即可赶回。剧院到郊县演出都是临时租用场地，在村镇空旷且村民居住相对集中的地方搭台演出，场地费和租用舞台的费用由演出地提供，此外演出地还要负责演职人员的伙食和舞台运输费、装卸费等。假如遇到无法赶回市区的情况，演出地通常还会提供休息场所，一般是村镇的中小学教室，用课桌拼凑成简易床板来睡觉。

二、洛阳曲剧团面临的困境与原因

洛阳曲剧团经过近70年的发展取得了一定的成就，舞台艺术也日臻成熟，但当下的洛阳曲剧团面临着以下的困境：

（一）观众的流失日益严重

曲剧具有浓郁的乡土气息和地方色彩，善于表达劳动人民的思想感情，深受广大老百姓的喜爱。曲剧的观众多集中在广大农村地区，但随着时代的进步、科技的发展、电视和多媒体网络的全面普及、娱乐形式的多元化，人们的选择也越来越多样化，年轻人更容易被快节奏、感官刺激强烈的艺术样式所吸引，而洛阳曲剧用洛阳地区的方言演唱，多为四句一板或上下句的曲牌连缀体，

曲牌、曲调以及表演形式相对固定,节奏缓慢,并不能很好地吸引年轻观众。洛阳曲剧团副团长孔素红老师坦言:下乡演出,台下坐的是清一色的穿黑、灰衣服的老年人,年轻人都出去打工挣钱,养家糊口,村里剩下的当然是没有劳动力的老年人和小孩子,小孩子又大都是凑热闹的。所以曲剧的观众多为老年人,并且在人数上呈递减趋势。当然也不乏喜爱曲剧的年轻人,笔者采访到的几位年龄在25岁左右的曲剧爱好者,他们或从小受老一辈的影响或是受河南电视台戏曲栏目《梨园春》的影响而喜爱曲剧,但像他们这样的年轻人却是少之又少。所以洛阳曲剧如何吸引年轻观众,开拓年轻人的市场,是曲剧发展中不得不面临的一个问题。

(二)人才梯队建设不完备,突出表现为演员青黄不接

这是地方剧团面临的普遍现象,曲剧团也不例外。剧团中30岁以下的演员,年龄集中在18—20岁,这些演员们多为戏校毕业生,进团不过两三年,他们从十一二岁进入戏校学习,五年期满毕业后经过考试进入剧团,实习期为一到两年,实习期工资每月800元,转正后每月工资1 200元,参加演出每场补助20元。洛阳戏校每年毕业的演员有七八十人,但真正进入剧团工作的只有二三十个人,由于收入太少,大部分人都外出打工或改行从事其他职业。笔者了解到,曲剧团演员队伍中洛阳郊县人占大部分,这些地区经济不发达,有的地区仍是"靠天吃饭",有些演员从小被父母送到戏校去学艺,怀着有碗饭吃的朴素愿望。但随着商品经济的发展,在剧团的收入远不及外出打工,于是越来越多的演员选择了外出打工,很少有人留在剧团。演员的培养需要很长的周期,这些戏校毕业的学生,一般开始是跑跑龙套,以积累舞台经验。发展好的两年后可以在大戏中担任配角,但前期只能靠这一千多元的工资来养活自己,好多人在漫长的艺术道路上中途放弃了,造成了剧团

人才的断档。

洛阳曲剧团编剧何海江老师谈到，这种人才的断档现象突出表现为男女演员失衡。优秀男演员尤为稀缺，甚至在排戏的时候找不到合适的男演员来搭戏。这种现象一方面是由于男演员作为家里的顶梁柱，需要养家糊口，而从事戏曲艺术并不能为家庭创造大量的物质财富。另一方面也与个人爱好有关，女演员对服饰、化妆、装扮的喜爱要远远高于男演员，部分男演员到了一定的年龄，由于身体原因导致舞台形象不佳便气馁了，艺术上不再积极进取。

人才梯队建设不完备，不仅突出表现在演员方面，作曲、导演、编剧等各类专业人才也严重匮乏。曲剧团若要排演新戏，作曲需要专门外请。导演从演员转岗，正在成长中，虽然有舞台经验方面的优势，但理论知识相对不足，学习较为吃力。编剧只有一人，且创作手法滞后，编剧何海江老师告诉笔者，他自己不会使用电脑，若要申报项目的话，要先手写然后再请人输入电脑，创作也是如此。此外，舞美、灯光、音响等专业技术人员严重匮乏。舞美队的成员，大多年龄在40岁以上，他们文化水平不高，不负责舞台布景的制作，也不能很好地操纵电子设备。在演出淡季或者没有演出的日子里，乐队和舞美以及后勤人员并不待在剧团，而是另有营生，有的伴奏员在茶馆兼职。

（三）曲剧团转企改革之路阻碍严重

面对戏曲市场萎缩的现状，许多戏曲专家高呼戏曲改革是解决戏曲危机的唯一出路。于是洛阳曲剧团响应中央号召，积极进行体制改革，走市场化道路，然而市场化的道路走得并不顺畅。观众习惯于免费看戏，并没有买票的习惯，并且曲剧团也已经有一二十年不卖票了。商演主要集中在农村的庙会，一般由村镇几家大户出资，村民们则免费看戏。但随着整个社会城市

化进程的加快,许多农村自然村落逐渐消失,庙会越来越少,商演也随之减少,而郊县又有戏价较低的民营剧团的竞争,所以曲剧团的生存状态愈来愈窘迫。从整个河南省戏曲剧团改革的形势来看,洛阳曲剧团实实在在地在走转企改革之路,而其他的市级院团的转企改革仅仅是形式上的。洛阳曲剧团积极与企业、工厂洽谈合作,争取商演的机会,然而日益狭小的市场并不能很好地创造收益。何海江老师介绍说:平顶山、南阳、郑州等地的剧团,仅仅是改个名称而已,从某剧团改为某保护中心、研究中心,仍然保持了事业单位的性质。基于此,曲剧团的戏曲工作者都在呼吁剧团能回归到事业单位的性质上来,并认为只有事业单位的性质才能有效地保障人力、物力、财力的投入,才能传承、保护曲剧这一传统艺术。

三、洛阳曲剧发展对策

(一)培养年轻观众,切实推进戏曲进校园

笔者在采访曲剧团副团长孔素红老师时了解到:洛阳曲剧团的"戏曲进校园"活动是从 2016 年才开始真正举行。"戏曲进校园"按学校性质的不同,分为中小学和高校两大类。曲剧在大学校园里备受欢迎,华美的服饰、精心的装扮、引人的扮相、优美的唱腔、精彩的表演等吸引了一大批学生,反响非常好。学生对戏曲这一艺术样式感到既新奇又陌生,许多学生最终成了曲剧的戏迷。但曲剧进高校的机会少之又少,这与洛阳市高校较少有关。曲剧进中小学校园受到很大的阻力,这阻力不在于学生的不喜欢,而是校长、老师、家长都不希望占用孩子们的学习时间,于是将活动一推再推,但实际上戏曲优美的扮相、精彩的表演很吸引中小学生,应该说戏曲一旦进了校园,其效果还是很好的。因此,要想改变曲

剧目前所面临的市场状况，必须大力推进进校园的工作，尤其是进高校。

（二）切实注重人才培养，建立完善的人才培养、评价机制

政府要对传承、保护戏曲艺术的工作引起足够重视，认识到戏曲对于发展地方文化事业的重要性，引导剧团建立完善的人才培养机制，持续不断地培养新生力量。政府要有倾斜性的政策，以提高青年演员的工资待遇，保障他们的基本生活，从而让这些年轻的演员能够专心从事艺术工作，把戏曲艺术传承下去。剧团领导要关心年轻演员的成长，以旧人带新人，一对一地对年轻演员进行指导。此外，剧团要定期、定时邀请专家对编剧、导演、作曲、舞美人员进行培训。还要注重演职人员文化、科学技术的培训，尤其是多媒体技术与网络科技的培训，使演职人员与时代接轨，享受到科技带来的便利。在对演职人员进行培训的同时，也要注重考核，建立一套良性的竞争机制，通过考核、评比激发演职人员的学习积极性，并通过考核，拉开演职人员尤其是年轻演员的工资差距，从而营造剧团浓厚的学习氛围。

（三）借助媒体加快曲剧传播速度和扩大传播面

首先，利用摄像、录像技术保存演出资料；其次，剧团可通过直播等多媒体技术，方便那些无法到剧场的戏曲爱好者欣赏剧目；再次，每场演出结束后，剧团可组织专人写评论，利用多媒体平台如微信、微博，进行推送、宣传，便于更多的戏迷朋友了解演出动态；最后，演员们也可开通直播平台，一方面可以增加收入，另一方面提高曲剧的知名度，培养更多的观众。

目前曲剧团的宣传是很不到位的，微信公众平台只有演出信息，且更新不及时，少有戏曲评论。因此曲剧团在市场宣传、营销方面还有很长的路要走。

（四）探寻出一条适合曲剧发展的改革之路

曲剧团的转企改革，无疑是失败了，造成剧团活力下降，演职人员的积极性受挫。部分演职人员缺乏理想，对艺术没有追求的热情，这对曲剧团的发展是很不利的。

企业、事业只是一种管理模式、一种手段，凡是有利于戏曲的传承、保护和发展的管理模式都是值得借鉴的。诚如傅谨先生所言："80年代以来的戏剧存在的危机主要是国营剧团的危机，国营剧团的性质很难帮助剧团回归演出市场，使整个戏曲行业走出困境。"因此对国营剧团进行体制改革，走市场化道路不失为一种振兴戏曲的良策。但是在改革初期不能把剧团完全推向市场而不管不问，在向企业的转换过程中需要有一个过渡，政府要准备好转企的条件，剧院要学习和借鉴其他艺术走向市场成功的经验，并结合曲剧自身的发展状况，采用合适、合理的方式来向企业制的过渡，需要探索出能够有利于自己发展的运转机制、用人机制和营销机制。

河南是戏曲大省，有着深厚的观众基础；曲剧曾经有过辉煌的历史，积累了丰富的剧目与艺术经验，这种主客观的条件决定了曲剧不会灭亡。我坚信，有党和政府的支持，有曲剧界的坚守和创造性的探索，曲剧和河南其他剧种一样，一定会走出低谷。

宜黄戏神清源祖师庙的遗存状况

章军华

摘　要：汤显祖《宜黄戏神清源祖师庙记》提及的戏神清源祖师庙，在宜黄县等地早已荡然无存，仅在神岗乡神岗村有一现代民房建筑，人们权作"清源庙"。这是目前发现的国内唯一专门供祭"戏神清源祖师"且规模最大的戏神庙。村里流传着"没有清源庙，就没有万年台（戏台）"的说法。广昌县境内西坑、刘家、曾家等三个村落及周边遗存的清源庙，所祭祀的主神清源祖师均为威武的将军塑像，旁均有"千里眼"和"顺风耳"式的神祇，且建有专门的戏台供娱神乐人等，应该视为同一源流的衍生。

关键词：清源祖师庙　发现　遗存　状况

清源庙声名鹊起，缘于明代戏剧大师汤显祖的《宜黄戏神清源祖师庙记》一文。四百余年过去，宜黄县等地的清源庙早已荡然无存，仅在神岗乡神岗村保存一现代民房建筑，权作"清源庙"（一名傩神庙，以供祭傩神为主）。而在临近的广昌县高虎脑乡（今名驿前镇）西坑村，却有因明代宜黄戏班的传入而修建的"清源庙"，且保存一座清乾隆年间的古戏台。恕笔者拙见，这是目前发现的国内唯一专门供祭"戏神清源祖师"且规模最大的戏神庙，且有戏台

* 章军华（1966—　　），博士。东华理工大学教授，硕士生导师，主要从事古代文学与地方戏曲文化研究。

联结供祭的形态。

2008年10月18日,笔者在广昌驿前镇(原高虎脑乡)西坑村考察了清源庙与祭祀形态状貌,其情况如下:

西坑村位于广昌县南部山区,西南与赣州宁都、抚州宜黄等县毗邻,四周群峰耸立。群山环抱之中有一小溪名为中寺港(又名寺川港),发源于高虎脑石岌村石马岽,全长2.7公里,流域面积92.97平方公里,西坑村栖居在中寺港中游的一块小小冲积平原上,这里曾是明清时期广昌县乃至赣东地区的陶瓷业手工作坊重要基地,"明代的制瓷业较为发达"。西坑村现住的居民有吴、王、陈等,以前50多户,现在仅有20余户。明代以来随着制瓷手工业者大量云集,至清道光年间,西坑村及周边方圆约一公里范围内,栖居着黄、陈、吴、薛、刘、罗姓等七个自然村庄,有戏台题壁佐证:"道光十六年;老甲二黄;二甲吴姓;三甲罗家口;四甲下湾;五甲刘姓;六甲薛姓;七甲客姓。"①

清源庙在村子的西北角依邱家山、傍寺川港而修建。清源古戏台位于清源庙东后侧约二十余米处。而在清源庙的西前侧约二十余米处建有薛家宗族祠堂。据该村刘龙生村长说,村里自古以来就有老戏班,清源祖师庙则更早了,是明代遗存下来的东西,村里流传着"没有清源庙,就没有万年台(戏台)"的说法。

清源庙坐北朝南方向,外貌为白墙青瓦本色,内部为一前厅、一天井与东西两回廊、一后主殿的三位一体的混砖木结构,占地面积约80平方米,后主殿两侧建有阁楼。主殿神龛供奉的主神为清源祖师,束发冠顶,玉体金身铠甲,左手平托至胸,右手举铜过头,端坐在莲花台上;左右两旁各站立一个上身赤膊而腰围金铠甲且

① 见该村重修于清道光十六年的古戏台后墙隔板上的题字,上有"道光十六年"字样。

赤脚的汉子,左旁者双眼圆睁,一手执长刀,一手扬起作举目远眺状,俗称"千里眼"。右旁者双耳硕大翘起,一手执牙棒,一手作侧耳细听状,俗称"顺风耳"。神龛左侧设一龛祭一童子端坐,黑发总两角,周身赤裸,肩披绿坎,腰围绿裙,左手平放,右手执绿枝红蕊短条植物,俗称为"米谷神";神龛右侧设一龛祭,一慈善老者端坐,戴乡绅帽状,白眉银须,右手扶膝,左手托一金元宝物,当是本坊福主,即土地公。(如图)

内殿对联:

　　座镇村中户户均沾恩泽
　　福庇合坊人人尽得鸿恩
　　清戏一曲演江流
　　源庙歌笙又一秋

神龛对联:

　　自昔盱源起瀚墨

至今星斗焕文章

大门对联：

庙貌重新万丈金光垂荫广

泽流四方威灵显赫沐恩多

神龛尺寸：宽410厘米（包括龛内宽170厘米，两旁110厘米），高150厘米。

后主殿尺寸：宽410厘米，深380厘米，高360厘米。

大门尺寸：宽145厘米，高245厘米。

庙内天井出水口有一石板盖，中空镂作铜钱状。

清源庙东后侧的古戏台，坐北朝南方向，与清源庙相同，据村民相传是在明代旧址上于清乾隆年间重建。戏台重建规格如下：

砖石结构的台基：高130厘米，宽640厘米，深470厘米。

板质木柱舞台：四根内柱构成的内舞台宽310厘米、深310厘米；另四根外柱构成外舞台宽540厘米、深440厘米；八根台柱高均350厘米。入将与出相的门框高190厘米、宽75厘米。土筑砖木混合结构的后舞台深340厘米、长1 000厘米[①]。

据广昌县志记载：（西坑戏台）在高虎脑乡（今为驿前镇）中寺西坑村北头。西临中寺港，戏台的前右侧是清源庙，西坑有"没有清源庙，就没有万年台"之说，清源庙的前右侧是薛家祠堂，台、庙、祠堂朝同一方向。戏台重建于清道光十六年（1836），为砖木结构，长5.85米，深4.70米，高3.50米，后台长9.10米、深3.30米。后台有四只造于清道光二十年的戏箱，左侧墙上嵌有"令坊乐助箱衣记"的石碑（"令"为"合"字之误）。西坑村七个姓氏村族多为闽西、赣南、赣东等地迁徙而来，其中罗、黄、谢、刘等姓多来自闽西，陈姓则来自赣南。而客家体系的人文生态环境中多元共生性决定

① 此资料为笔者测量，与下文史料记载略有出入。

着他们祭祀主体的淆杂，中寺港口自明代晚期即建成"清源庙"①，则以先人为主体的祭拜形态，成为七个村族共同祭拜的主体，这便是坊间流传"没有清源庙，就没有万年台"之说的依据。

清源庙的遗存在广昌还有一例，分布在广昌甘竹镇一带。

广昌甘竹赤溪曾家、大路背刘家的"三元将军殿"内配祀清源祖师，其清源祖师为一红布包裹着的木偶小童子像，端坐小太师椅上，乡俗称谓一名"太子"。刘家班外出演戏时将一祭祀小木板悬挂在戏台中央，木板中央书写有"秦朝会上三元将军、西川路口清源妙道真君之神位"字样，两旁分别为"千里眼、顺风耳""金花小姐、银花小姐""马元帅、王灵公""本坊福主土地镇宅诸神灵""彭城郡上刘氏先祖""师傅宋子文、师傅刘冬保"等字样。赤溪曾家祭坛略为复杂些，将"三元将军""先祖曾文定公""清源祖师"等三位一体作为主祀，在"三元将军"殿的神龛墙壁中央书写有"西川清源妙道真君神位"与"千里眼""顺风耳"等字样。

曾家宗祠内祭礼层级状貌图如下：

上端：神龛内的傩面祭祀仪态
 右橱神龛摆设（从右至左）
 上层：赵高 地府 何氏 李信 何氏
 下层：雷公 张文华 开山 张将 雷母
 左橱神龛摆设（从右至左）
 上层：天曹 范夫人 范员外 判官 阿单 铁骨王
 下层：李斯 孟姜女 田四郎 许夫人
 顶橱神龛摆设（从右至左）
 上层：玉女 王母 玉帝 金童 太白金星
 下层：四大天王（2） 秦始皇 四大天王（2）

① 据该清源庙的建筑格局及基石雕花风格等，经广昌县文物考古工作者初步考据为明末清初建筑。

中橱神龛摆设（从右至左）
　　王翦　蒙恬　白起
下端：神龛前的神位摆设
　　　清源妙道真君（祖师）（小木偶雕像）
　　　曾巩（祖先）（木雕神像）
神龛前的案台上摆设：
龟
莲花灯吊（每年家有添丁者需挂一盏）
烛火与香火

曾村祠堂内自古流传的对联颇有特色。
殿内门柱上的对联：

内殿：将军显威保社稷
　　　神灵应验佑众生
中殿：我之祖巫公奔鲁略邑逐荐曾万代繁衍
　　　吾之先禹王传人曲烈始封（鄫）流芳永世
　　　若使爱亲如爱子民间人子尽曾参
　　　人家养子甚艰辛养子方知父母恩
　　　木之有本水之有源溯源寻本
　　　物本乎天人本乎祖尊祖敬宗
　　　春风座上风云会
　　　秋雨堂前雨露新
戏台：节操高万古孟姜女寻夫拾骨艰难跋涉情影
　　　忠义炯千秋范杞良为国捐躯歌舞勤劳演巧
　　　秦始皇安在哉万里长城筑怨
　　　孟姜女未亡也千秋片石铭贞
大门口：家有孟戏世代传
　　　　族传古曲永流芳

又据笔者于2007年正月十三日(3月2日)孟戏演出之前跟踪调查赤溪曾家迎神出帅队伍,考察祭祀的排下村、洙湖村及赤溪村之西等俗称为"水尾""水腰""水口"处的"清源庙"(实为沿旰江东岸旁的田间小庙,规格约为长100厘米、宽110厘米、高90厘米),为青石块垒搭建而成,上书"清源庙"或"清源殿"等。时出帅的基本状貌如下:

 8:58 开始打锣闹场(通知各家各户供祭的作用、汇集人员)

 9:19 杀猪开祭

 9:45 队伍从曾氏族祠前出发开始出帅

 11:15 到排下村前的清源庙前祭祀(长140厘米×宽140厘米×高110厘米,内祭三位将军装扮陶瓷塑像,俗称有"田元帅");烧纸、燃香、爆竹、祭拜。

 排下村(俗称水尾)是赤溪曾氏原址所在,现在4户人家曾姓,其余吴姓;村西口有清源庙,规格如洙湖村的清源庙。

 11:58 到洙湖村(俗称水腰)西口的清源殿祭祀,有七八户曾姓人家;清源殿规格(100厘米×110厘米×90厘米),殿内亦立有三个将军装扮陶瓷塑像。

 12:15 回赤溪村。至村西清源小庙(俗称水口),进村各户迎接三元老爷与清源师;燃香、礼拜、送红包、爆竹。

 12:30 回三元将军殿。

 12:35 用猪心、猪血供奉三元将军。

 18:00—19:00 祠堂内全族戏班人员聚餐,共六桌。

 19:50 戏班主请三元将军下殿看戏;孟戏上本开演。

广昌县境内西坑、刘家、曾家等三个村落及周边遗存的清源庙祭祀状态,其主神清源祖师均为威武将军般塑像,旁均有"千里眼"和"顺风耳"式的人物,且建有专门的戏台供娱神乐人等,应该视为

同一源流的衍生。曾家村口及周边的小庙"清源庙"内,清源神旁立有两位威武的将军神像,村民一说为"田元帅(将军)",则与汤公所作庙记载"止以田窦二将军配食也"相同。以田野遗存的方式佐证了两者之间的关联性,即广昌县境内的清源庙祭祀风俗源于宜黄戏神清源祖师崇拜。研究广昌孟戏的专家毛礼镁先生也说过"刘村孟戏即由宜黄班传来"[①]。而笔者查阅清代方志等史料,在江西、安徽、湖北、江苏、山东、陕西、内蒙古、辽宁、河北、广西、贵州、云南等省区境内,并未发现"戏神清源祖师"的神庙在当代的遗存,特别是江西境内在清代史料中记载的清源庙,如浮梁县的清源观与清源庙、德化县的清源洞、安义县的清源庙等,现已不存或改为其他祭坛。因此,江西广昌县境内特别是西坑村的大型"清源庙"便成为自明代遗存至今、在全国算得上唯一专业祭祀戏神的庙宇。

参考文献

[1] 姚瑞琪.广昌县志[M].上海:上海社会科学院出版社,1994.
[2] 中国戏曲志·江西卷[M].中国ISBN中心出版社,1998.

① 毛礼镁:《江西广昌孟戏研究》,台北财团法人施合郑民俗文化基金会出版,2005年,第52页。